U0000790

黃仁 編著

新台灣電影

台語電影文化的演變與創新

臺灣商務印書館

劇照與海報（新台灣電影代表作）

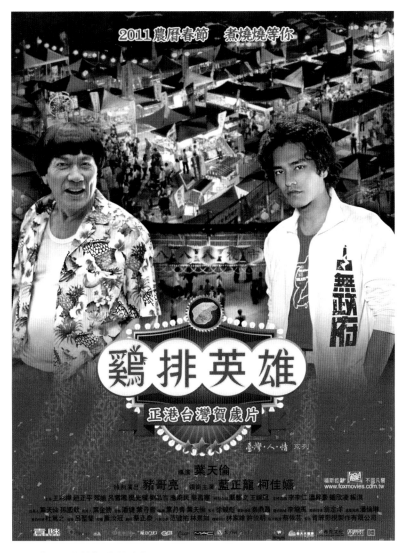

《鷄排英雄》宣傳海報
導演：葉天倫，主演：藍正龍、柯佳嬿

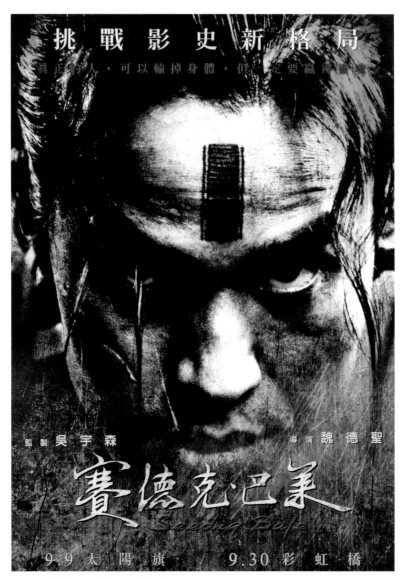

《賽德克‧巴萊》宣傳海報
導演：魏德聖

2

《翻滾吧！阿信》宣傳海報
導演：林育賢，主演：彭于晏

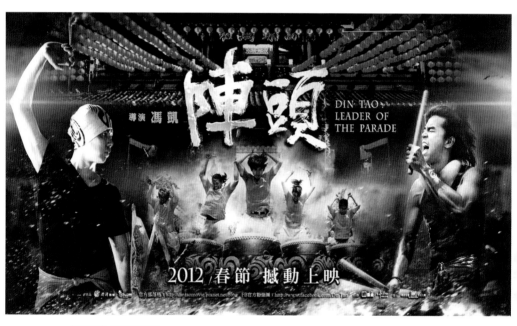

《陣頭》宣傳海報
導演：馮凱

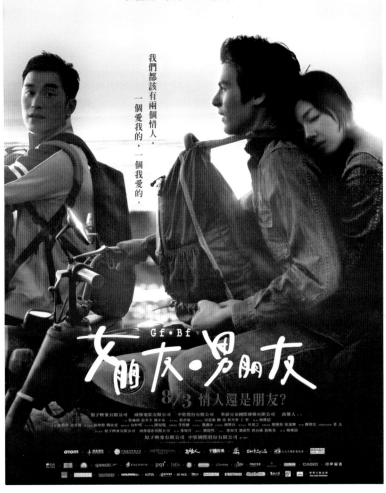

《女朋友·男朋友》宣傳海報
導演：楊雅喆

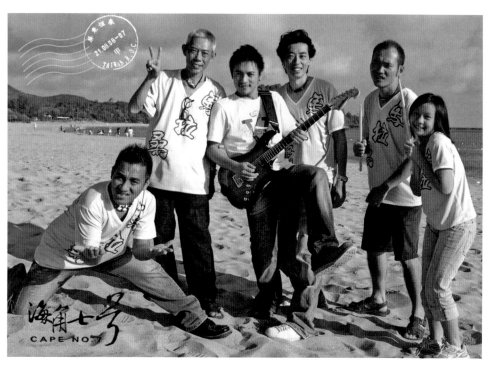

《海角七號》劇照
男主角：范逸臣（左起第三人）

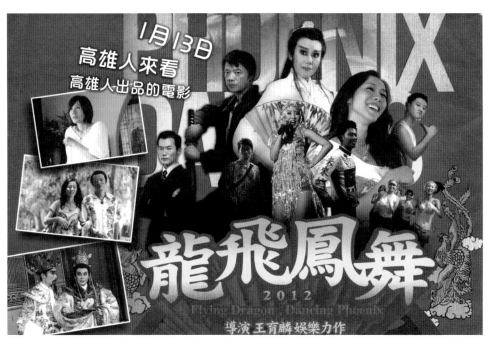

《龍飛鳳舞》宣傳海報

《那些年，我們一起追的女孩》劇照
男主角：柯震東（左起第三人），女主角：陳妍希（左起第四人）

《南方紀事之浮世光影》劇照
男女主角：Freddy(林昶佐)、張鈞甯

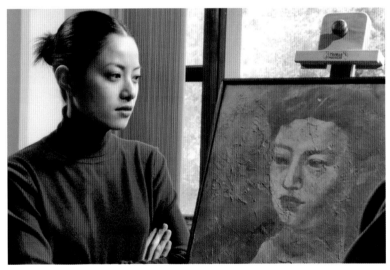

《南方紀事之浮世光影》劇照
女主角：徐懷鈺

《牡丹鳥》劇照
女主角：陳德容、蘇明明

《牡丹鳥》劇照
女主角：蘇明明

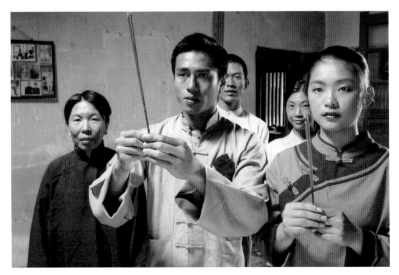

《插天山之歌》劇照
男、女主角：莊凱勛、安代梅芳

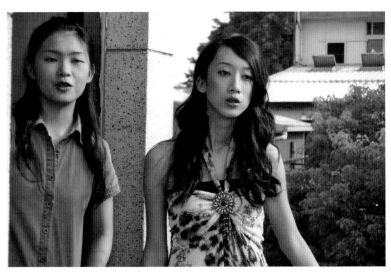

《夜夜》劇照
女主角：林涵、安代梅芳

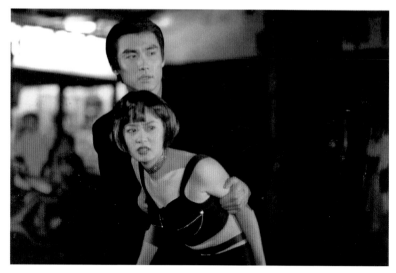

《真情狂愛》劇照
男、女主角：賈靜雯、胡兵

《龍飛鳳舞》劇照
主演：郭春美、吳朋奉

《命運化妝師》劇照
導演：連奕琦，主演：隋棠

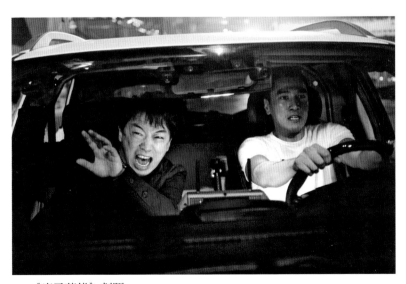

《痞子英雄》劇照
男主角：趙又廷（台灣）、黃渤（大陸），女主角：Angela Baby（楊穎）

紀錄片《青春啦啦隊》
導演：楊力州

萬卷書籍，有益人生
——「新萬有文庫」彙編緣起

臺灣商務印書館從二○○六年一月起，增加「新萬有文庫」叢書，學哲總策劃，期望經由出版萬卷有益的書籍，來豐富閱讀的人生。

「新萬有文庫」包羅萬象，舉凡文學、國學、經典、歷史、地理、藝術、科技等社會學科與自然學科的研究、譯介，都是叢書蒐羅的對象。作者群也開放給各界學有專長的人士來參與，讓喜歡充實智識、願意享受閱讀樂趣的讀者，有盡量發揮的空間。

家父王雲五先生在上海主持商務印書館編譯所時，曾經規劃出版「萬有文庫」，列入「萬有文庫」出版的圖書數以萬計，至今仍有一些圖書館蒐藏運用。「新萬有文庫」也將秉承「萬有文庫」的精神，將各類好書編入「新萬有文庫」，讓讀者開卷有益，讀來有收穫。

「新萬有文庫」出版以來，已經獲得作者、讀者的支持，我們決定更加努力，讓傳統與現代並翼而翔，讓讀者、作者、與商務印書館共臻圓滿成功。

臺灣商務印書館前董事長　王學哲

目 錄

（1958）／王哥柳哥遊台灣（1959）／龍山寺之戀（1962）／兩相好（1962）／高雄發的尾班車（1963）／兒子的大玩偶（1983）／油麻菜籽（1983）／看海的日子（1983）／搭錯車（1983）／海灘的一天（1983）／嫁妝一牛車（1984）／我這樣過了一生（1985）／青梅竹馬（1985）／童年往事（1985）／超級市民（1985）／戀戀風塵（1986）／父子關係（1986）／桂花巷（1987）／稻草人（1987）／恐怖份子（1987）／舊情綿綿（1988）／悲情城市（1989）／牡丹鳥（1990）／牯嶺街少年殺人事件（1991）／無言的山丘（1992）／戲夢人生（1993）／多桑（1994）／愛情萬歲（1994）／飲食男女（1994）／超級大國民（1995）／春花夢露（1996）／太平天國（1996）／忠仔（1996）／今天不回家（1996）／一隻鳥仔哮啾啾（1997）／黑暗之光（1998）／天馬茶房（1999）／超級公民（1999）／真情狂愛（1999）／沙河悲歌（2000）／夢幻部落（2002）／艷光四射歌舞團（2004）／生命（2004）／無米樂（2005）／南方紀事之浮世光影（2005）／翻滾吧！男孩（2005）／插天山之歌（2006）／海角七號（2008）／夜夜（2008）／囧男孩（2008）／停車（2008）／不能沒有你（2009）／眼淚（2009）／霓虹心（2009）／一席之地（2009）／聽說（2009）／陽陽（2009）／艋舺（2010）／有一天（2010）／近在咫尺（2010）／當愛來的時候（2010）／父後七日（2010）／台北星期天（2010）／一頁台北（2010）／第四張畫（2010）／雞排英雄（2011）／寶

輯一　試論新台灣電影

一、為何要強調「新台灣電影」（代序）

黃仁

（一）新台灣電影的內涵

電影人物的對白，是否運用其母語，是電影藝術構成的最重要部分，可是二十世紀的 50 年代到 80 年代前期的台灣傳統電影的人物對白，受政府推行國語政策和市場的限制，當時本省人聽不懂國語，新來外省人聽不懂台語，卻不能採用母語發音，以致政府大力推行自創品牌的健康寫實電影也出現老台灣的本省人和新來的外省人都說著同樣的國語（普通話）。受到健康不寫實的批評，為了多數本省同胞能看懂電影，這時台語片誕生，形成國語片和台語片截然二分的兩大類。

二十世紀 80 年代興起的「台灣新電影」，首創國語片運用台灣母語，打破國、台語片的界限，不但取代大部分傳統的國語片，也取代了沒落的傳統台語片，而且由於九年國教的成功，這時新一代的台灣民眾，不但能聽懂國語，也大多能說流利的國語，因此新電影繼承了國語和台語片的合一的新市場。

第一部說台語的新電影，是侯孝賢導演的《戀戀風塵》，它在南部上映台語版，在北部上映國語版。萬仁導演的《油麻菜籽》同時用了這兩種語言，女兒跟母親講話時說台語，和父親則說國語。

新台灣電影在同一部影片中，不但同時運用了本省人的母語——台語，也運用了外省人的母語——國語。第一部運用台灣客家人母語——客語（客家話）的電影，則是侯孝賢導演的自傳電影《童年往事》，後來客語電影也逐漸增多。

侯孝賢可說是在台灣電影史上開拓母語電影最先進的大師。

之後萬仁導演的「超級市民三部曲」：《超級市民》、《超級大國民》都是國語、台語並用，《超級公民》除了國語、台語，還有部分原住民語言；王童導演的「台灣三部曲」：《稻草人》、《香蕉天堂》、《無言的山丘》都是國語、台語並用的代表作。到了 1995 年，吳乙峰拍攝的九二一大地震紀錄片《生命》，打破傳統規範，在電影院上映，且創下千萬元賣座的紀錄，是新台灣電影重要作品，從此紀錄片也能上院線，也能大賣座，成為新台灣電影主要的片種之一。

二十一世紀，新台灣電影又出現了一批年輕的傑出新導演，使新台灣電影的創作蓬勃到達新的高峰，方興未艾，這些年輕的新導演群，包括：導演《停車》、《第四張畫》的鍾孟宏，《不能沒有你》的戴立忍，《陽陽》、《一年之初》的鄭有傑，《囧男孩》、《女朋友・男朋友》的楊雅喆，《翻滾吧！男孩》的林育賢，《一頁台北》的陳駿霖，《雞排英雄》的葉天倫，《那些年，我們一起追的女孩》的九把刀，來自馬來西亞的何蔚庭導演的《台北星期天》更讓片中的外勞說英語，混血兒導演劉漢威的《霓虹心》則讓來台灣旅遊的瑞典母子說瑞典話和英語，並自然地跟說國語、台語和英語的台灣演員對戲，已完全打破語言的侷限，讓角色該說什麼話就說什麼話，只要是片中人物的真實需要，任何語言都可運用在同一部影片中，這是「新台灣電影」最大的特色。因此在本書中，我們不說這些具有新台灣精神的電影是「新台語片」，而擴大其內涵和包容範圍，稱之為「新台灣電影」。

（二）新台灣電影的發展

新台灣電影是從二十世紀 60、70 年代的健康寫實電影和台語片的傳統中創新的電影，並為延伸留住台灣本土化，又讓台

灣人說台語，外省人說國語，原住民說原住民各族的語言，此外更要趨向國際化、全球化，必要時亦說英語或其他外語，可以說新台灣電影是既本土化、台灣化又國際化的多元文化的新電影。總之新台灣電影是從電影傳統中創新，創新中又不脫離傳統。

「新台灣電影」也可以較接近是新台語片，範圍更廣更多元而已，因新台灣電影中，多數影片都有說台語，甚至有些新台灣電影中台語占的份量甚多，因此也有人稱為新台語片，我們不必排斥這種說法，而應予重新肯定和包容，二十世紀 80 年代興起的「新電影」，90 年代興起的「新新電影」，這些都是「新台灣電影」。

台灣傳統的台語片有二十五年的歷史，之後還出現有大部分台語對白的本土化新電影，自《悲情城市》以來，有大部分台語對白的本土化電影沒有中斷過，又有雙聲帶的台語片，台北上映國語拷貝，中南部上映用台語拷貝；可是有一些人士包括參加過拍台語片的人士都說台語片只有十二年的生命，我曾當面糾正，對方仍強辯「後來台語片每年只拍幾部」，但即使每年只生產一部台語片，也不能說是台語片已全部死亡，或不再存在。電視上的台語連續劇，更從未斷過，可見台語的魅力在台灣社會無可取代。台南藝術大學音像藝術學院院長井迎瑞擔任國家電影資料館館長任內曾發動搶救已沒落的台語片，予以修復保存有兩百部台語片成為台灣文化最珍貴的遺產，為了台灣文化的延伸，井院長永遠有苦幹打拼精神，現在改任國立台南藝術大學音像藝術學院院長仍不改當年維護台灣文化搶救台語片的初衷，發起舉辦《東亞閩南文化節》，獲得文復會的全力支持，並邀請有關單位聯合贊助，經過半年多的苦心奔走籌劃，終於在 2012 年 4 月 28 日起在台南舉辦，配合鄭成功文

化節，作多元性的活動，總名稱為「世界閩南文化節」，其中再分影展和閩南文化論壇兩部分。

值此新台灣電影正在起飛的當下，我們企圖發展出不一樣的視野與觀念，以華人電影市場而言，其中約有六千萬人是屬於閩南語系，包含了台灣、閩南與東南亞地區（菲律賓、馬來西亞、新加坡等地的華人社群）、乃至於東亞地區，因此，本次活動也邀請東南亞地區以閩南文化拍攝的影像作品展出，例如目前仍在台中萬代福影城獨家上映兩年多的新加坡閩南語電影《錢不夠用 2》，可以進一步看到閩南文化電影市場的潛力，讓台灣年輕一代的導演或是獨立製片看到，閩南文化是一個跨國界、跨時代的工具，也是一個文創的市場，更是某種票房的保證。井迎瑞院長不是本省人，但他比許多台灣學者更愛台灣，對台灣的歷史文化更有貢獻。

（三）閩南文化是大部分新台灣電影的根

這個規模龐大的閩南文化節，正逢新台灣電影起飛時刻，在影片中大部分說台語又是結合閩南宗教、民俗文化代表作《陣頭》，2012 年春節在全台灣已賣座 3.8 億元，這是台灣影人做夢也沒有想到的輝煌紀錄，創造台灣文化的新史頁，因此台灣影人都懷著興奮心情，到台南參加盛會，希望新台灣電影成為閩南文化中的主流，創造更多奇蹟。

其中有李道新（北京大學藝術學院教授）／陳志國（福建廣電集團策劃中心副主任、博士）／李曉紅（廈門大學人文學院副院長、教授）／康建民（中國電影家協會分黨組書記、常務副主席）／鄧晨曦（福建省電影家協會副主席）／徐鷺雄（廈門市秘書長）／陳飛寶（廈門大學台灣研究院研究員）／吳君玉（香港電影資料館項目研究員）。

包括兩岸三地業者、學者，及來自新加坡、日本、美國的學者都對純粹閩南文化題材，用台語對白拍攝，稱之為「新台灣電影」或「新台語片」，無人反對。

　　筆者對井迎瑞院長為台灣文化打拼苦幹的精神、寬闊的視野由衷的欽佩。尤其豎起了「閩南文化」的旗幟，實際就是「新台灣電影」更值得台灣影人追隨，雖然新台灣電影不能完全代表閩南文化，但閩南文化卻是大部分新台灣電影的根。這裡筆者列舉了一些新台灣電影的新觀念如下：

1. 新台灣電影是從台灣傳統台語片、健康寫實國語片及新浪潮的新電影中走出來的，繼承台灣電影優點，放棄以往的缺點，既是本土化也國際化，既有閩南民俗化、宗教化，也有西方宗教仁厚救世的美德，更有西方人科學文化求新求變的精神。這也是台灣海洋文化的基本觀念。

2. 新台灣電影是多元文化的綜合體，前面已略有說明，電影人必須要有更寬闊的胸襟和視野，方可立足台灣，進軍世界。片中對白可用國語、台語、英語等加字幕，幫助觀眾瞭解，《賽德克・巴萊》對白全部用原住民語加字幕，雖然懂得原住民語的觀眾十分稀少，但為忠於電影本身的文化性、藝術性，只有用這種做法，無礙觀眾的瞭解，這也可說是新台語片的基本精神。

3. 新台灣電影要突破以往發行控制製片，或製片超越發行的做法，求取兩者的平衡合作，當製片在籌備拍片的同時，就可展開發行的宣傳直到上映。

4. 新台灣電影的基調，不必再悲情，即使是大悲劇的題材，也不必太悲傷，而以溫情取代，例如《父後七日》本是悲劇，但透過對古老的文化批判，沖淡了原有的悲劇，突破了題材本身原有的悲情構架。

5. 新台灣電影的資金來源，不再完全依靠本土電影公司，可以包括政府的輔導金、銀行貸款、外商發行公司資助，其他企業的支持投資、地方政府的贊助等。

6. 本土的文化特色，可與異國情調融合，例如《海角七號》既有本土化的地方民情懷念過去的異國情節，也有日本人懷念台灣的戀情，更有地方人士組織合唱團失敗，再打拼的台灣精神，呈現了多元化的個人感情，也有國族之情，吸引多方面的觀眾。

7. 新台灣電影重新找回台語片本土化在台灣電影中的價值定位和出路，在國內電影找回流失的觀眾重回電影院，而且在中國大陸、香港和東南亞、星馬一帶也找到大力歡迎台灣片的觀眾，甚至可吹起台灣熱的風潮。

　　南藝大主辦的「第一屆閩南文化影展及論壇」，其中討論內容雖跟「新台灣電影」不盡相同，但閩南文化是新台灣電影鄉土取材的重要組成和內涵，不能分割，因此將此論壇發表的部分論文一併收入書中，讀者可以互相參照。

（四）進入大製作大賣座時代的「新台灣電影」

　　語言豐富、題材城鄉對照並融合多元文化的「新台灣電影」吸引觀眾力持續增強。自 2008 年《海角七號》台灣賣了新台幣 5.3 億元開始，新台灣電影展現賣座實力，把以往流失的電影觀眾，重新拉回電影院，這盛況過去從未見過。2010 年《艋舺》賣 2.6 億元。2011 年《雞排英雄》台灣票房突破 1.3 億元。《那些年，我們一起追的女孩》在香港打破華語電影最高賣座，紀錄總收入 6,800 萬元港幣，中國大陸也賣了 7,000 多萬元人民幣，全台灣則收入 4.6 億元，居國片歷年票房第三名。台灣第一部空前大製作《賽德克·巴萊》上下集賣座 8.8 億元。《翻滾吧！阿信》賣

8,000 萬。2012 年台灣男星趙又廷在大陸走紅，主演的《痞子英雄首部曲：全面開戰》在大陸上映十天賣了 9,000 萬人民幣；《陣頭》總收入達 3.6 億新台幣。兩岸合拍片《愛》在 2012 年情人節時同檔上映，均票房破億，創下合拍片的新紀錄。新台灣電影的大賣座，給企業界、製片人帶來投資的信心，近億和上億賣座的大製作日漸增多，政府每年國片的輔導金已大幅提升，更訂有專案補助辦法，視製作規模可補助每片 8,000 萬以上，還可以辦理貸款，讓有抱負的影人夢想得以實現。由此可見新台灣電影已進入大製作大賣座時代，市場潛力深厚，未來的發展前途十分輝煌。

從此時此地電影大製作的盛況，回顧近百年來台灣電影製作走過的艱辛克難道路，更該有一個新的里程碑或標竿，顯示台灣電影進入新階段，實現了前人的百年夢想，「新台灣電影」就是這個標竿，顯示新世紀新時代電影製作的康莊大道。

2012. 8. 1 於台北

二、「後海角時代」年輕導演創作的新台灣電影

梁 良

　　自從《海角七號》在 2008 下半年於台灣連續上映了 113 天、創下全台 5.3 億新台幣的國片最高紀錄票房的奇蹟後，台灣的電影發展便進入了一個新的分水嶺。國片市場回來了，觀眾對台灣電影的興趣也回來了，業界開始有了攝製「優質商業電影」的呼聲，有想法的製片人開始越過導演成了一部影片在製作與行銷過程中的「真正主宰者」。不過，也仍然有人堅守台灣新電影以來的「個性化藝術電影」路線不放，以低成本獨立製片的方式繼續拍他們的文藝小品。就整體性而言，台灣的電影界在最近三、四年果然跟以前不一樣了，那麼在這一千天出頭的「後海角時代」，台灣的年輕導演到底推出過哪些令人留下印象的創作呢？以下是一個簡單的整理。

2009 年概況

　　在 2009 年，屬於首次執導的新導演作品種類不一，走商業電影路線的有：四段式的《愛到底》、柯孟融的《絕命派對》、郭珍弟的《練・戀・舞》、薛少軒的《2 分 20 秒》；走藝術電影路線的有：傅天餘的《帶我去遠方》、樓一安的《一席之地》、賴俊羽的《遺落的玻璃珠》、陳文彬的《千年》、以及雜錦式的《台北異想》；被公認為台灣影壇特色之一的紀錄片當然也沒有缺席，新導演作品進入院線放映的就有：劉嵩的《黃羊川》、沈可尚與廖敬堯的《野球孩子》、吳汰紝的《尋情歷險記》、蘇哲賢的《街舞狂潮》等，首次執導者的影片超過全年台灣電影出品數量的一半，好像在把市場當作新導演的拍片練習場。

而在這一年完成其第二部長片作品的年輕導演則有：戴立忍的《不能沒有你》、鄭有傑的《陽陽》、鄭芬芬的《聽說》，加上前述的新導演處女作已近全年出品總量的三分之二，台灣影壇其實已在悄悄「改朝換代」。

　　在走商業電影路線的年輕導演創作中，《愛到底》、《絕命派對》和《聽說》特別值得一談。

　　四段式的《愛到底》是香港方面的電影公司在去年的《海角七號》在台灣狂賣之後，認為此地的市場規模不小，值得開發，於是買下台灣第一把的網路人氣作家九把刀的小說版權，開風氣之先第一個把它搬上大銀幕，還請九把刀本人親自執導其中一段，又請到人氣作詞家方文山、陳奕先、電視和廣播主持紅人黃子佼執導另外三段，演員部分則網羅了一大群電視偶像明星：阮經天、曾愷玹、范逸臣、賴雅妍、藍正龍、劉心悠、柯有倫、周采詩、陳怡蓉、莫子儀、蘇有朋、陳柏霖等，如此包裝組合堪稱噱頭十足，對年輕的觀眾也有相當的吸引力。所以，儘管這四段風格不一的愛情故事組合拍得良莠不齊，只能算是「娛樂界名人試刀之作」，但大台北市場的賣座也有463萬新台幣，位列本土國片的前五名。

　　《絕命派對》則是以「發展台灣類型電影為職志」的三和娛樂公司繼《十七歲的天空》、《宅變》、《國士無雙》之後再度推出的新作，號稱「國片影史第一部頂級奢華恐怖片」，其學習對象是《十三號星期五》、《月光光心慌慌》和《奪魂鋸》之類的好萊塢 B 級恐怖片。作為類型電影發展的「後進國」，三和娛樂的「臨摹好萊塢同類先進作品」的思路是可以被理解的。要重新把華語電影市場搞上去，好好發展類型電影的確有必要。然而，我們應該是有選擇性的「擇優學習」，而不是盲

目地「照單全收」，只抄捷徑模仿那些最膚淺的皮毛，例如不斷無來由地賣弄血腥和虐待鏡頭，為噴血而噴血、為噁心而噁心之類。很不幸的，《絕命派對》走的正是後面這條路。負責發行本片的美商華納公司在處理本片的電影海報廣告時，更大膽地發揮「copycat」的精神，除了片名《絕命派對》用四個大大的中文字，海報上其餘全寫的是英文，讓人第一眼真以為這是一部西片。敢拿一部百分之百的台灣電影當好萊塢片來行銷，這種「山寨精神」真是「殺很大」！

本片導演柯孟融 1983 年出生，輔仁大學影像傳播系畢業，現仍就讀台北藝術大學電影創作研究所。他仍是大一學生時，以一部十多分鐘的 DV 作業短片《鬼印》，在網路上造成極大轟動，點閱率創下數十萬人次，讓他成為媒體競相報導的對象。其後，《鬼印》受邀參加第四屆台灣「純 16 影展」，也入圍東京亞洲短片影展及漢城 MGFF 亞洲影展奇幻單元。就憑藉這些「豐功偉績」，敢於起用新人的三和娛樂就把執導《絕命派對》的重責大任交給了年僅二十五歲也沒有拍攝故事長片經驗的柯孟融，他們大概認為可以複製《十七歲的天空》起用二十三歲女導演陳映蓉的成功經驗。然而，他們忘記了要模仿好萊塢就該先學習他們拍商業電影得遵守的一個鐵律：先搞好一個能令人信服的故事、寫出一個劇情交代符合邏輯性的劇本。《絕命派對》的主創人員顯然認為「劇本並不重要」，全片的劇情發展情理不通、人物的行為舉止只會令人感到兒戲失笑，效果是一點都不恐怖！所以《絕命派對》上映後的票房反應十分冷清，這部「山寨恐怖片」顯然沒有獲得台灣觀眾的歡心，三和公司這一次的類型電影算計是嚴重走錯路了。

相比之下，本來只是配合台北市主辦的國際體育盛事「聽障奧運」而在短短數月中趕拍出來的主旋律電影《聽說》（本

片獲得台北市文化局及聽障奧運籌委會的支援拍攝），卻因為題材新鮮、劇本寫得生動有趣，而鄭芬芬的導演執行能力也有了進步（比處女作《沈睡的青春》成熟得多），在運動勵志、關懷聽障族群的正面主題與年輕偶像劇的愛情故事之間取得微妙的戲劇平衡，因此讓這部命題作文的影片拍出了溫馨的感情和自然不做作的娛樂性。本片在眾人並未特別寄望的情況下推出上映，結果憑口碑越演越旺，在上映一個月之後登上了台灣電影全年賣座冠軍。

　　鄭芬芬在政治大學廣電系畢業之後便進入製作公司拍攝廣告片，而後因緣際會跳槽到廣告公司擔任創意總監。由於她在學生時代就希望以後能擔任電影導演，在處於事業巔峰的時刻，她請辭了創意總監一職，開始自己撰寫劇本，尋求機會拍片。2004 年，鄭芬芬以電視劇《手機有鬼》獲電視金鐘獎「戲劇類編劇獎」，其後又在 2006 年以《拍賣世界的角落》入圍電視金鐘獎「迷你劇集最佳男主角獎」。在電視界闖出名堂之後，鄭芬芬以《沈睡的青春》在 2007 年獲新聞局優良電影劇本佳作，並憑這個得獎劇本爭取到導演第一部故事長片的機會。她在本片拍出了散文式的抒情風格，但劇情只是淡淡地呈現年輕人生活中的點滴情感，電視味太濃，娛樂性亦嫌不足，因此第一部電影的票房並不成功。鄭芬芬並不氣餒，重返電視圈累積實力，熟練用影像說故事的方法。2008 年以電視《長假》獲電視金鐘獎「最佳迷你劇集」，又以電影《查無此人》入圍 2009 年台北電影獎劇情長片競賽單元，本片劇本亦獲新聞局優良電影劇本佳作。從鄭芬芬這個創作歷程來觀察，她的成功途徑與《海角七號》的魏德聖有幾分相像：同樣重視寫劇本和導演工作，不斷從實作中累積經驗；同樣重視說故事的魅力，要讓觀眾同悲同喜；不急於一時的成功，但等到恰當時機就會奮力一搏。《聽

說》的成功，會令人期待鄭芬芬的下一部新作。

　　至於正在走藝術電影路線的年輕導演之中，恰好選擇了兩個相反方向來努力的例子——鄭有傑導演的《陽陽》vs. 戴立忍導演的《不能沒有你》特別值得一談，這兩部作品正好都是他們推出的第二部故事長片。

　　《陽陽》的編導鄭有傑是近年頗受囑目的台灣影壇新秀，他的長片處女作《一年之初》以多線交錯的新鮮敘事結構（起碼對當時的華語電影而言）在 2006 年獲台北電影節百萬首獎、台灣新電影獎「最佳新導演」等多項大獎，因而成為李安與李崗兄弟為台灣電影培育人才的「推手計劃」首位重點提拔的新人，投資拍攝他的第二部電影《陽陽》。為了慎重，鄭有傑還特別邀請了已憑《九降風》成名的好友林家宇擔任本片的副導演來輔助他，求好心切可見一斑。然而，題材和形式的選擇將會強烈地左右著作品的成敗，尤其是電影市場的成敗。當鄭有傑決定選擇一個台灣電影從未碰觸過的主題——中法混血兒的身分認同，而且刻意採用歐洲藝術電影慣用而華語電影觀眾普遍排斥的「逗馬式手持長拍鏡頭一鏡到底」的拍攝風格來敘事，《陽陽》的悲劇命運已幾乎可以預見，因為本片從內容到形式都跟台灣觀眾產生相當大的疏離感，都是難以令他們認同的，而「認同」是接受的起點。就《陽陽》推出公映之後的口碑和市場反應來看（大台北的票房只有區區的 82 萬新台幣），這個「推手計劃」顯然是推錯了方向——只推向作者自己有興趣而觀眾都不感興趣的方向是不行的！

　　本片的劇情截然分成前後兩大段落，前段集中刻劃中法混血兒張榕容（體育學院的田徑選手）在愛情、友情、親情混淆不清的狀況下跟教練（一開場即變成繼父）的女兒兼隊友玩心機和搶男朋友的過程，其實不乏通俗劇常見的煽情元素，但為了保持本片電影風格的優雅和「藝術化」，因此處處可見女主

角克制和疏離的虛假作態，這對於呼應陽陽的心理狀態是不錯的，但觀眾卻有難以投入的隔岸觀火之嘆。至於影片後段的陽陽演藝圈歷險記，雖然減少了男女感情糾葛而增加了混血兒身分認同的心理探討，比較符合主題，但這趟歷險穿插了很多拍戲插曲，旅程也拉得太長也太鬆散，而且映射一直在抖動的畫面也影響到觀眾難以靜下心來進入陽陽的孤獨心靈，反映出鄭有傑對節奏和氣氛的處理其實有欠火候，徒然為了追求藝術電影的形式而犧牲觀眾的觀影樂趣是很不智的。

　　戴立忍在他的導演再出擊之作《不能沒有你》卻選擇了一條南轅北轍之路。他在 2002 年執導的第一部故事長片《台北晚九朝五》是一部刻意將台北塑造成「人慾橫流之城」的虛假之作，根本難以令台北人認同，所以儘管片中有很多大膽裸露的演出，賣座也差強人意。開始人到中年的演員戴立忍，對人生的體悟顯然比很多年輕的新導演深刻得多，所以當他有機會再執導筒時，他決定反璞歸真，以簡樸的手法拍攝一部具有紀錄片風格的黑白故事片，一方面將全片聚焦於最純粹的父女親情，使觀眾獲得由衷的感動；另一方面則以悲憫的態度為底層小人物發聲，既批判了政府機關的官僚冷血，但又避免了過份嚴肅激憤的社會批判，鋼索走得十分技巧，因此在 2009 年繼勇奪台北電影節百萬首獎後，再拿下日本 SKIP CITY 國際電影節最佳影片獎，成為全年最受好評的一部台灣電影。

　　本片改編自六年前發生於台灣的一宗社會新聞，劇情描述居住在高雄港碼頭邊從事無照潛水伕的武雄（陳文彬飾），與七歲大的女兒妹仔（趙祐萱飾）一直簡單而低調地活著。直到妹仔已屆入學年齡，戶政單位前來關切，武雄才赫然發現他對親生女兒竟然沒有監護權。在同是客家人的好友阿財（林志儒飾）的獻計下，武雄帶著妹仔到台北找立法委員幫忙把女兒戶

口辦好，不料這個卑微的希望竟被不同的政府單位踢來踢去而徒勞無功。眼看按法令規定一定會拆散他們父女，武雄走投無路之下抱著女兒揚言要從車水馬龍的行人天橋往下跳！事件引起轟動，幾家電視台做了實況轉播，父女倆的命運因而又有了不同的發展。《不能沒有你》彷彿是這一宗新聞事件的幕後調查，透過武雄帶著妹仔到立法院和警政署等單位求助的過程，反映了台灣社會現狀的另一種荒謬。武雄接觸到的每一個代表政府體制的人沒有一個是故意欺負老百姓的壞蛋，人人都在文明地按規矩辦事，但結果卻是令武雄這種升斗小民覺得體制有如一頭怪獸，小人物根本無力跟牠周旋，也不得其門而入，最後不得不以死相威脅，才能讓人聽到他的痛苦吶喊：「社會不公平！」

在新聞事件落幕後，編導花了頗多篇幅描寫兩年後的武雄如何堅持地繼續工作和找尋被迫跟他分開的女兒，藉以凸顯這個小人物父親的堅持與自尊。此時的武雄從外形到神態都改變很多，創傷令他成熟了，但親情的思念更深。有一幕描述社會局人員向武雄講述妹仔這兩年的狀況，說她都不肯開口跟人講話，武雄聞言哭著喃喃：「妹仔一向很靜！」此情此景實在感人淚下。非職業演員陳文彬（兼本片編劇）全情投入武雄這個角色，獲台北電影節最佳男主角獎實至名歸。台灣的觀眾顯然有受到感動，使這部低成本的黑白電影在大台北的票房達到了479 萬新台幣，堪稱叫好叫座。

2010 年概況

跟 2009 年的台灣電影狀況相比較，2010 年的台灣電影無論在公映影片的數量以及賣座數字兩方面都上升很多，整體來看是在往正面的方向發展。但與此同時，我們也可以明顯地發現到台

灣電影在產業格局上的侷限性，而逐漸從「影壇新秀」變成「影壇中堅」的台灣年輕導演們，也在這種「進入容易，發展困難」的產業格局下，呈現出高度的「謹小慎微」的同質性，相較於二十多年前的「台灣新電影」前輩乃至十多年前的「後台灣新電影」前輩，都欠缺了一點初生之犢不畏虎的個性和銳氣。

在 2010 年，台灣的首輪電影院線共上映中外影片 485 部，其中，華語電影為 67 部，約占總數的七分之一弱。而在 67 部華語電影之中，台灣本土出品的電影達 34 部，剛好超過一半。昔日在台灣電影市場上曾居主導地位的港片逐漸退居邊陲，只有香港跟大陸合拍的主流娛樂大片才能搶奪到台灣觀眾的目光，否則上片都有困難。

若我們把鏡頭推近一點，只集中觀察那 34 部台灣本土出品的電影，可以發現由年輕導演（第一部劇情長片導演，四十歲以下青年電影作品；或者四十五歲以下，獨立完成的前三部長片作品）執導的影片竟然高達三分之二，而且進入華語電影十大賣座排行榜之中的四部台灣電影全部是年輕導演的作品，可印證年輕導演基本上已接管了當前的台灣影壇，這跟中國大陸和香港影壇的現狀是很不一樣的，因為中國大陸的「第五代導演」和香港的「新浪潮導演」，至今仍穩居行業中的龍頭重鎮，但是台灣的同輩導演卻大部分隨風飄散，仍留在導演第一線而能發揮影響力的已如鳳毛麟角。

為什麼台灣的年輕導演會如此一枝獨秀？這就不得不剖析當前台灣電影產業的特色。檢視全年出品的台灣故事長片，除了鈕承澤導演的《艋舺》是一部大投資、大格局、人物多、場面大，拍攝難度較高，講求導演製作經驗和現場掌控能力的主流商業電影之外，其餘影片一言以蔽之，大多屬「文藝小品」。

這類小品影片的行業進入門檻相對而言較低，拍攝上也比較容易處理，只要製作團隊能夠申請上新聞局電影製作輔導金，並解決餘下的對半資金來源，很容易就能成功開戲，最適合讓新導演作為邁入商業電影圈的踏腳石。就算其導演功力仍不夠成熟，影片的整體成績也不見得多麼突出，但只要他們能捉到一個好題材，或是恰當地掌握住當下容易引起觀眾共鳴的時代氛圍，加上在影片上映時的營銷宣傳得法，在當前的台灣觀眾對台產電影普遍存在「自動加分潛意識」的加持下，其實不難取得過關的賣座成績。新導演劉梓潔、王育麟執導的《父後七日》與陳駿霖執導的《一頁台北》這兩部文藝小品能夠取得票房佳績，主要就是得力於此。

　　要討論 2010 年的台灣年輕導演創作，自然要先從創下全年華語電影最高賣座紀錄的《艋舺》談起，因為它證明了 2008 年《海角七號》的票房奇蹟並非孤例，只要籌劃得當，執行精準，台灣的電影人也可以按表操課地進行好萊塢商業電影模式的高品質類型電影生產，並且取得商業上的成功。《艋舺》只不過是年輕導演鈕承澤導演的第二部故事長片，也是本片監製李烈的第二部故事長片，之前都沒有拍攝黑社會動作片的經驗，但他們明智地掌握住台片的人文色彩和生活氣息，將影片的核心感情定位在年輕人的情義而非成年人的幫派仇殺，使它看起來像是《九降風》的 2.0 升級版，而非類似港式黑社會片的複製和模仿，因而成就了台式商業片自己的特色。此外，本片善用了台灣在當前最具競爭優勢的一項資源——年輕的偶像劇演員，為趙又廷和阮經天設計了精彩的角色，也讓他們在大銀幕上有發揮機會，因而使兩人的演藝生涯更上一層樓，阮經天還成了金馬獎史上最年輕的影帝。《艋舺》的成功，促成了台灣影壇對投資拍攝主流商業大片恢復信心。

不過，以當前台灣社會的文化氛圍和年輕人的影視觀賞習慣來看，「泛偶像劇電影」還是資金不夠充裕的台灣電影製作公司最有條件去拍攝的一種類型片，因為台灣的俊男美女偶像劇演員夠多，令人賞心悅目的景點也不少，加上近年台灣各地方政府均釋出利多吸引影視劇前往當地拍攝以收「城市行銷」之效，於是像《一頁台北》和蕭雅全導演的《第 36 個故事》這種把台北市拍得美美的「小資情調電影」便順勢出現。雖然大眾在觀賞這些影片時很容易產生 feel good 的感覺，但看久了也不免讓人覺得甜膩，只能當作蛋糕上的那層奶油，偶然嚐一嚐就好。可是，在 2010 年的台灣，這種「泛偶像劇電影」占了年輕導演作品的一半以上，這就未免太自我感覺良好了。例如由自擁製片公司的焦雄屏親自監製的三部新導演作品，包括：由台灣藝術大學電影系畢業的日裔學生北村豐晴導演的《愛你一萬年》；江豐宏導演的《初戀風暴》；以及台北藝術大學全校支援拍攝、鄭乃方導演的《我，19 歲》，清一色屬於這類影片，風格差異不大，產品自我重覆的情況嚴重，也導致後兩片的賣座情況十分不理想。

　　其他可列入「泛偶像劇電影」的年輕導演作品還有：侯季然的首部故事長片《有一天》、林孝謙的處女作《街角的小王子》、偶像歌星王力宏挑戰導演工作的《戀愛通告》、程孝澤繼去年的《渺渺》之後的第二作《近在咫尺》、女導演李芸嬋的第三作《背著你跳舞》、以及由侯季然、沈可尚、陳玉勳合導的三段式什錦片《茱麗葉》，總數超過十部之多，占台灣全年出品電影的三分之一，比例嚴重失衡。假如這種「輕薄短小」的電影風格繼續成為台灣電影製作的主流，將會進一步窄化台灣的電影格局，使台灣電影面對大中華市場時更缺乏競爭力。

　　當然，也有一些年輕導演嘗試開發新題材和拍攝其他的類

型電影，但成功的作品不太多。其中有指標意義的代表作，當推今年的票房黑馬《父後七日》無疑。本片的原著只是劉梓潔的一篇四千多字的散文，描述作者的父親突然去世，她急忙返鄉幫忙處理後事，卻在頭七期間經歷了一趟令她匪夷所思的告別之旅。此作在五年前榮獲「林榮三文學獎」首獎而受到矚目，後經作者親自改編成電影劇本，並與另一名新導演王育麟共同執導，原來只是想拍成一部電視劇在公共電視台播出，這也是一般台灣新導演的入行途徑，不料導演所使用的拍片器材不符合公共電視台要求的規格，他們在解約後另外尋求新的製片資金投入，最後以 1,200 萬新台幣的克難經費將影片完成，不料竟成為 2010 年的台灣影壇奇葩。先是在 4 月應邀參加今年的香港國際電影節獲了口碑，並因緣際會找到了合適的發行公司處理影片的台灣發行工作；接著在 5 月的台北電影節獲最佳編劇獎（劉梓潔）和最佳男配角獎（吳朋奉），聲勢開始看漲；負責發行的海鵬公司趁機為本片安排 8 月底的暑假檔期上映，在戲院商的熱烈看好之下，竟排出了台北市十五家戲院聯映的強大陣容，比同檔上映聲勢浩大的《唐山大地震》台北市二十家戲院聯映的超級陣容不輸多少。結果，在觀眾的口耳相傳下，《父後七日》上映了兩個半月才下片，票房更是後來居上以頗大差距壓倒了製作規模是它 N 倍的大陸片《唐山大地震》。

其實《父後七日》因為製作經費有限而呈現的電影技術缺失明顯可見，兩位新導演的處理手法也不夠純熟，然而，他們明確地掌握住「在地題材、在地感情」的優勢，將一個類似去年日本得獎名作《送行者》的台灣鄉下葬喪禮儀故事，拍成了娛樂效果鮮明的黑色喜劇，場面荒誕，對白搞笑，但又不失父女情深的內在感情，在台灣影壇成為別具一格的亮眼之作。而台灣觀眾對台產國片在聲光效果上的精美基本上是不太要求的，

他們在意的是「新鮮、好看」，所以，跟前述那一批千篇一律的「泛偶像劇電影」放在一起時，《父後七日》為何能夠在市場上表現一枝獨秀也就不難理解了。

不過，其他依循舊有的類型電影依樣畫葫蘆的一些年輕導演作品就沒有那麼成功了，譬如說由女製片轉行為導演的卓立，以類似希區柯克名作《後窗》的偷窺架構，結合上一個外遇偷情的懸疑故事，企圖拍出氣氛緊張兼畫面養眼的通俗娛樂片《獵豔》，但囿於功力所限無法如願。何況在道德觀念相對仍屬保守的台灣影壇，要找到敬業的漂亮女星（甚至男星）演出導演心目中的激情場面並不容易，這種遮遮掩掩的豔情片在市場上要跟歐美日的同類作品競爭，顯然是個艱難任務。

曾在前一年執導過異色殺手片《鈕釦人》的年輕導演錢人豪，這次改變路線拍了另一部商業片《混混天團》，基本上是沿著《海角七號》男主角阿嘉的角色發展而成的玩樂團電影，人物個性和遭遇大致類似，甚至范逸臣個人在本片的演出風格亦是同一調子，只是這次加上黑道大哥戒祥的混混背景，因而得以大肆模仿日片《搖滾重金雙面人》和大陸片《瘋狂的賽車》等出現過的商業元素，企圖包裝成一部討好觀眾的重型娛樂片，可惜斧鑿痕跡處處可見，過份沉迷商業計算的結果成了虛假作態，觀眾不見得會買帳。《混混天團》與《父後七日》雖同屬商業片，但觀眾反應兩極，台灣的年輕導演應可從其中體會到一些道理。

反過來看，由於台灣電影市場對低成本的獨立電影包容度較高，因而讓一些並非衝著商業收益的目的而拍而是另有所圖的「另類電影」得以製作並最後獲得在院線上映的機會，以這個角度來衡量，台灣的年輕導演又比香港和大陸的年輕導演要來得幸福一點。在 2010 年，有幾部特別的新導演作品是值得一

提的，這包括了資深的電視攝影師和電視劇導演曲全立，花費二年半時間、獨力獨資投入 4,500 萬新台幣，以個人研發的 3D 立體攝影機導演了台灣第一部數位 3D 立體真人實拍故事長片《小丑魚》，企圖不假好萊塢之手而由國人自行製作出一部溫馨、勵志，適合闔家觀賞的 3D 電影，描述一個飽受嘲笑的小丑男孩擁抱生命與愛情的故事，內容不算新鮮，其追求技術成就的快感顯然高於藝術上的創作。論觀眾人數，曲全立與侯孝賢導演合作為 2010 上海世博會台灣館拍攝的 360 度立體環繞電影《台北的一天》可比《小丑魚》多出太多了。

年輕的電視劇和廣告片導演辛建宗，以獨立製片方式用極低成本拍攝了台灣第一部由視障人士主演的故事長片《阿輝的女兒》，描述一個以按摩為業的瞎子阿輝在他姊姊因丈夫生意失敗不得不到大陸尋夫時代為照顧她的小女兒，劇情和拍法都簡單直接，流露出一種「素人電影」的質樸人情味。這部影片在導演自行發行之下竟然也獲得了院線上映的機會，票房也並不難看。

當然，拍攝電影如能有企業或財團的財力奧援，可以讓影片的拍攝更具彈性，導演也可以有條件追求更好的創作品質。例如蕭毅君導演的 3D 動畫電影《鑑真大和尚》，是由宗教團體慈濟的大愛電視台出品，該台編制內的 3D 動畫團隊前後花了五年時間繪製才將本片完成，影片上映時又能發動在台灣擁有上百萬的慈濟信眾購票支持，因而使這部在普通觀眾眼中很一般的動畫片，像黑馬般進入台灣的 2010 年華語電影十大賣座排行榜，甚至還應邀成為日本 2010 奈良國際電影節的閉幕電影。

另一個例子，是就讀台灣藝術大學應用媒體藝術研究所的導演蘇哲賢，原本只是為了自己的畢業作品而開拍紀錄片《街舞狂潮》，但因獲得專門推動華人紀綠片的 CNEX 資助了新台

幣四十萬元，使他得以更全面和深入地拍攝台灣兩組不同世代的街舞代表人物的故事。結果這部紀錄長片得以在戲院正式上映，並且繼《音樂人生》之後獲得金馬獎的最佳紀綠片獎。

此外，由於台灣社會的自由開放和對外國影視製作來台拍攝的友善政策，近年以來台灣電影國際化的痕跡已越來越明顯。前述的《愛你一萬年》導演北村豐晴是日本人；《一頁台北》有德國籍世界名導演文溫德斯擔任監製，因為導演陳駿霖的短片《美》曾在柏林影展榮獲銀熊獎。但今年最能反映台灣電影融入全球化的例子是在 2010 年獲得金馬獎最佳新導演獎的《台北星期天》。本片導演何蔚庭是馬來西亞人兼台灣女婿，九年來他一直在台灣拍攝廣告片、紀錄片、及電影短片《呼吸》和《夏午》，四年前開始籌備拍攝《菲律賓星期天》（後改名《台北星期天》），是一部描述兩位「菲籍外勞」在台生活的喜劇，請來兩位真正的菲律賓演員擔任主角。本片的編劇是印度籍、攝影師是美國人，拍攝資金則來自台灣新聞局的國片輔導金和日本 NHK 電視台，片中對白採用英語和華語各半，從各方面來看都算是一部國際化的獨立製片，但它在台灣仍以國片的發行方式進入院線上映，成為 2010 年台灣電影的一環。

從以上的諸多例子，可以發現當前的台灣電影在製作和發行兩方面都相當多元化，跟中國大陸市場完全由大片主導的產業格局大異其趣。日後兩岸三地的影業交流顯然會有進一步發展，廣義的「大中華電影」會是日後兩岸三地年輕導演們追求的真正目標嗎？令人拭目以待。

（註）台灣的 2010 年華語電影十大賣座排行榜（單位為新台幣元）：《艋舺》2 億 5,800 萬（台）。《葉問 2》1 億 1,600 萬（中／港）。《通天神探狄仁傑》4,600 萬（中／港）。《父後七日》3,400 萬（台）。《錦衣衛》3,200 萬（中／港）。《一

頁台北》2,656 萬（台）。《唐山大地震》2,600 萬（中）。《陳真：精武風雲》2,500 萬（中／港）。《鑑真大和尚》2,140 萬（台）。《海洋天堂》1,400 萬（中）。

2011 年概況

2011 年對台灣電影產業而言是「死過翻生」的一年，而且復甦幅度驚人，全年度上映的本土製作，包括故事長片與紀錄長片共 38 部，數量較上一年增加近十部。不過，在票房上的成長更是驚人，全年共有四部電影賣座破億（新台幣），本土製作占台灣全年上映中外電影總票房的 20% 以上，創史上未有的最佳成績。青年導演們乘風而起，一波接一波地推出他們的長片處女作或第二、三部作品，幾乎已完成了在台灣影壇全面接班的動作。從影超過十年以上的導演，除了至今每年仍有新作的朱延平推出了兩岸合拍的喜劇《大笑江湖》，和休息十年復出執導了兩岸合拍的老兵探親電影《麵引子》的李祐寧之外，觀眾已看不到其他熟悉的導演名字。

由於「愛台灣」的情懷近年來在台灣社會廣泛發酵，影壇乃大吹本土風，年輕觀眾出現了「瘋狂追捧本土電影」的大趨勢。一些貼近日常生活的小故事、加上在大家熟悉的地點拍攝外景的本土電影，因觀影大環境的「內需化」而紛紛獲得了超乎尋常的歡迎，而這一類題材寫實的文藝小品對新崛起的這批青年導演而言恰好是正中下懷，故其作品多有不錯的發揮空間，賣座情況小普遍比那些「機關算盡」的香港和大陸主流商業電影理想得多，但也因同類作品漸趨泛濫而令一些水準不足的作品遭到淘汰。

若進一步觀察這一年來台灣青年電影的創作狀態，可以發現有幾個現象十分明顯，值得加以注意：

（一）在今年拍攝他們第一部故事長片的新導演超過十五位，數量之多為歷年之最，其中有四位新導演的作品甚至被安排在 2012 年的農曆春節黃金檔擠在一起推出打對台，其中兩位的影片也真的票房破億，可見新導演如今在台灣的市場環境中代表的不是「新手」而是「搶手」。

（二）台灣影壇從「導演中心制」轉型至「製片人中心制」的趨勢益發明顯，在整個拍片流程中居於產業鏈前端的企劃和後端的行銷，其受重視的程度已逐漸凌駕了中間的製作環節，青年導演們的個人表現空間或許因而受到了壓縮，卻因此讓他們能更精準地控制預算和貼近市場的需求，在叫好和叫座之間比他們的前輩取得了更好的平衡。同時因為製片人的市場導向，使青年導演們更勇於挑戰商業電影的新題材和新類型，在投資上也普遍獲得更大的支持。

（三）青年導演為順利進軍台灣市場，在取材上多走本土路線，但又不太甘心於只重複傳統，因此頗多結合本土文化與現代化包裝的創新作品出現，有些人成功了，有些人卻力有未逮。但與此同時，卻也有一批新導演和青年導演依舊堅持走台灣影壇長期以來的藝術電影和紀錄片路線，在相對低成本與低市場壓力下繼續拍攝一些滿足個人創作慾望和本來只向小眾訴求的作品，但其中也有在藝術或商業上表現得可圈可點的佳作出現。

（四）台灣電視界的幕後勢力有計劃地轉進影壇發展，除了電視台有直接的資金投入電影外，知名的製作人、導演、和演員等在台灣影壇所占的份量也越來越重，且表現相當亮眼，其中導演部分更出現了「影視世家第二代接班」的大趨勢。

（五）在兩岸政府簽訂 ECFA 之後，順利進軍內地市場的台灣電影漸多，「大陸因素」左右台灣電影的力量也越來越大，發生率亦越來越頻繁，從投資到參與創作到在大陸發行上映，

台灣導演在開戲前幾乎都不得不考慮「大陸市場」這一塊大餅的收益，有些青年導演甚至直接拍攝純大陸題材的電影，而大陸的電影公司也採用台灣的題材來拍片，「兩岸元素」相互影響的現象已逐漸成為常態。

以下，我們就從上述的幾個角度切入，具體談論一下這2011年具代表性的一些台灣青年導演和他們的作品。

（一）年度焦點——在魏德聖以《海角七號》橫空出世的三年之後，九把刀再以《那些年，我們一起追的女孩》掀起另一個出人意表的賣座高潮，而且這部影片所形成的旋風，以台灣為中心迅速吹向周邊的所有華人市場：香港、澳門、馬來西亞、新加坡，以至中國大陸，幾乎是攻無不克、戰無不勝，在華人生活圈受歡迎的程度和影響力之廣泛，已超越了魏德聖的《海角七號》和他今年推出的《賽德克‧巴萊》。

事實上，以魏德聖為代表的「在地型創作路線」，長期以來主宰了台灣青年導演們的創作思維和製作方向，認為只要把台灣本土市場顧好於願已足，海外市場屬於可有可無的狀態，因此其作品取材強調「獨特的本土性」，影片的故事設計和主題思想相對較欠缺放諸四海而皆準的「普世價值」，以致海外觀眾難以找到他們的「認同點」。魏德聖導演的《海角七號》和《賽德克‧巴萊》上下集，在台灣上映時都創下十分驚人的賣座和討論熱潮，但是在香港和大陸上映時卻觀眾反應冷淡，這種巨大落差頗能說明問題所在。葉天倫導演的處女作《雞排英雄》有類似狀況，這部以台灣夜市文化作主打的庶民喜劇，編導手法很一般，但其社會性議題「都更案對一般小市民帶來的經濟衝擊」以及本土綜藝巨星豬哥亮將其個人形象成功注入片中議員角色的「移情作用」卻對台灣觀眾有極大吸引力，因而市場大賣，鄉土性較濃的中南部又較北部觀眾反應熱烈。可

是這些致勝要素離開台灣就會失去「票房魔力」，因此《雞排英雄》作為以第一部採取 ECFA 模式引進中國大陸公開上映的台灣片，對大陸觀眾的吸引力甚低，只能在幾個城市作小規模發行，兩岸的票房反應有天淵之別。

另一方面，由九把刀編導的首部故事長片《那些年，我們一起追的女孩》卻代表了台灣新導演選擇的另一條創作路線，那就是「題材本土化、處理國際化」的「外放型創作路線」，影片所描述的雖然是台灣本土發生的故事，但人物感情和他們所碰到的問題卻是跨地域和跨文化的，因此既能滿足本地觀眾，又能引起外地觀眾的共鳴。林育賢東山再起的第三部劇情長片《翻滾吧！阿信》，走的也是這個思路，只是在劇情的處理上發生了差錯，影片中段突然跑題變成流氓打殺片，令人產生在看《翻滾吧！艋舺》的錯覺，導致其「勵志性主題」的感人力度打了折扣，以致市場反應不及《那些年》強烈。

（二）類型電影的新嘗試與本土題材的新包裝──有一些新導演在剛起步時就脫離了個人電影的藝術包袱，作類型電影方面的嘗試，企圖為台灣電影增加一些新風貌，但為了市場保險起見又大多拋不掉本土題材，因而產生了一些頗為有趣的作品。例如：王啟在編劇、導演的諷刺喜劇《寶島漫波》，以堪稱台灣特產的「詐騙集團」為主軸，反映金融風暴下台灣企業紛紛裁員、失業率攀升，因而出現不少手法千奇百怪的詐騙案等社會現象，構想頗佳，拍攝的時間點也選得好，可惜編導缺乏把意念巧妙落實到大銀幕上的技術執行力，落得叫好叫座兩頭空的結局。

相比之下，黃建亮編劇、導演的《燃燒吧！歐吉桑》，主旨在描寫「老兵不死」的精神和緬懷台灣眷村的沒落，題材有點冷門，但他能夠將老兵為主角的故事與時下年輕人流行的生

存遊戲和氣槍射擊比賽結合在一起，拍出了一種跨世代的熱血感，因此也能獲得年輕觀眾不俗的反應。

連奕琦導演的《命運化妝師》，以「死亡」為核心情節，嘗試走日式推理片結合浪漫女同志片的風格，手法雖不太成熟，風格卻一新觀眾耳目，故在市場上獲得肯定，飾演葬儀社大體化妝師的謝欣穎還在台北電影節獲得最佳女主角獎。

而新導演中玩得最大的則是執導《痞子英雄首部曲：全面開戰》的蔡岳勳，他雖然只是將自己導演的警匪電視劇翻拍成電影版，卻投下 3.5 億新台幣的巨資來追求好萊塢片的製作水準，也的確在爆破、動作場面等方面拍出了台灣商業片前所未見的國際級規模，可跟《賽德克·巴萊》互相媲美，可惜本片因考慮到在大陸公映，劇情和人物設計都比較通俗，又刻意迴避台灣的政治現實而虛構出一個「海港城」來作為故事背景，使得本片的反恐主題顯得「務虛」，台灣觀眾的投入感大打折扣。故本片在 2012 年春節公映時市場反應未如預期熱烈，票房雖勉強破億，卻輸給了成本只是它七、八分之一的《陣頭》。幸好它在六月份於中國上映時票房告捷，不但遠勝《賽德克·巴萊》，也超越了《那些年，我們一起追的女孩》，達億元人民幣之譜。「兩岸市場」這個算盤該怎麼打？著實考驗了台灣電影人的智慧。

而談到本土題材的新包裝，更不得不提可以互相對照著看的三部電影《龍飛鳳舞》、《電哪吒》與《陣頭》。《龍飛鳳舞》是《父後七日》導演王育麟攜原班人馬再度合作的鄉土喜劇，描述台灣歌仔戲班的故事。本片的投資金額是《父後七日》的好幾倍，所以故事格局和製作規模都比前作大很多，甚至被看作賀歲大片。可惜預算的寬鬆只是幫這個「歌仔戲拼盤」打扮得花枝招展，甚至可以讓女主角（歌仔戲小生郭春美）跑到印度去靈修。

可惜導演企圖老中青大小通吃的過大企圖心，卻使影片的內容流於浮面，反而沒有製作克難但情感真摯的《父後七日》能令人留下深刻印象。錢多不一定有助創作，在此得到印證。

留美的新導演李運傑，則是在其處女作《電哪吒》之中為一部類型元素龐雜的警匪片披上一件本土文化「陣頭＋電音」的外衣，把飾演夜店 DJ 的男主角藍正龍畫成「陣頭」中的哪吒三太子臉譜出場，噱頭十足，可惜整個構思太過算計，而且內容貪多咬不爛，以致各方面都表現得比較浮泛，焦點模糊而不集中，賣座結果也證明了觀眾對這種拼湊出來的本土電影並非照單全收。

相較之下，資深電視劇導演、年過五十才首次轉戰影壇的馮凱則在處理本土味十足、改編自真實故事的《陣頭》時表現出腳踏實地的創作態度，將兩個跳八家將的陣頭家族從父子兩代互相敵對、以至最後由年輕人先行和解再帶動老一輩的師兄弟放下世仇、共同為陣頭的民俗技藝表演創新高潮的故事老老實實地娓娓道來，用豐富的人情味和擊鼓的熱血感來呈現「民俗傳統與創新」的主題，充份發揮出電視劇導演擅長指導演員與製造戲味的特長，反而形成了觀眾之間的上佳口碑，故能以黑馬之姿壓倒大片《痞子英雄首部曲：全面開戰》，成為 2012年春節檔上映八部國片中賣座第一，票房破達 3.5 億的代表作。

除了上述走商業取向的新導演之外，當然也有一批年輕導演繼續堅守著台灣影壇長久以來的個人電影傳統，在低成本與低壓力下拍攝一些能滿足導演創作慾望和主要向小眾訴求的文藝小品，展示出台灣青年電影的理想性另一面，這些影片包括了：戴泰龍探討小男人在婚姻與愛情之間心理掙扎的浪漫喜劇《彈簧床先生》，獲第二屆澳門國際電影節最佳影片金蓮花大獎；李啟源的療癒系愛情片《河豚》，則描寫沉浸在情傷中的一對

陌生男女突然爆發出高調的激情，用肉體的發洩來填補心靈的空虛；劇場出身的新導演朱峰在《走出五月》以復古的調性來拍攝一段洋溢了濃濃中國味的跨世代愛情，片中大膽結合年輕人的電子音樂與老人家的京劇，創作出別具風格的「電音京劇」；曾拍過《花吃了那女孩》的廣告片導演陳宏再次以前衛的映射風格推出題材獨特的新作《消失打看》，描述一群多愁善感的文青緬懷台北市一些地景的消失；中年導演陳大璞則以《九降風》編劇蔡宗翰的新劇本《皮克青春》作為他執導的第一部故事長片，以古典樂和搖滾樂的對決來述說一則醫生世家三代同堂的倫理衝突與青春夢想的追求。

　　以上作品各有特色也各有缺失，整體反映了近年來台灣年輕導演的藝術追求和表現手法有趨向平庸化的感覺。其中比較令人眼前一亮的新導演是具有台灣原住民身分的陳潔瑤，她首次執導的寫實小品《不一樣的月光》，透過一個合拍片先遣劇組前來宜蘭山區搜集日據時代知名傳說《莎韻之鐘》（40年代日籍女星李香蘭曾在台灣主演過以此為名的電影）的映射資料，用原住民觀點來反映當前台灣原住民的生活電影，全景在宜蘭縣南澳鄉取景，歷史場景實地再現，演員也大多為當地素人。這部風格清新而感情真摯的影片開拍在《賽德克·巴萊》之前（《賽》片的男主角林慶台先在本片以山地牧師的本來面目亮相），拜《賽》片的瘋狂賣座而取得在院線上映的機會，票房也有可喜的表現。

　　至於紀錄片方面的表現則持續熱絡，年度大事是由目宿媒體公司策劃，邀請五位導演（陳懷恩、林靖傑、楊力州、溫知儀、陳傳興），分別以六位台灣文學巨擘為對象拍攝長片，以文學性影像風格來紀錄與詮釋這些知名作家的創作與生活，完成了「他們在島嶼寫作——文學大師系列」六部作品：《林海音：

兩地》、《周夢蝶：化城再來人》、《余光中：逍遙遊》、《鄭愁予：如霧起時》、《王文興：尋找背海的人》、《楊牧：一首詩的完成》。此系列作品在台灣的院線正式上映時獲得相當熱烈的迴響，其後影響力也擴散至海外華人地區。

除此以外，在這一年公映過的紀錄長片還包括：院線常客楊力州的《青春啦啦隊》，記錄高雄文化中心的一群高齡老人苦練啦啦隊表演的笑中帶淚過程；女導演吳汰紝的《日落大夢》，忠實紀錄她邁入老年的父親決定負債抵押房子來完成他的發明夢；洪榮良首次執導《阿爸》，以紀念有「寶島歌王」之稱的父親洪一峰；《無米樂》導演顏蘭權、莊益增再度合作，拍攝政治反對人士田朝明醫師與田媽媽（孟淑）傳奇一生的《牽阮的手》；姚宏易跨海拍攝大陸知名畫家劉小東返鄉情思的《金城小子》，更獲得了金馬獎的最佳紀錄片獎。這批影片平均水準頗高，也頗受觀眾歡迎，反映出在一群紀錄片導演持續不斷的努力下，台灣的紀錄長片觀賞環境已漸成綠洲，令到大陸與香港方面的紀錄片同行羨慕不已。

（三）「兩岸元素」的相互影響——最後得說說台灣電影與大陸電影的合作關係，如今已顯然超越了單純的合拍片模式，變成了全方位的「互通有無」和「各取所需」。大陸華誼兄弟公司在 2011 年 2 月召開的新片「H 計劃」發布會上，對外宣佈開拍的十部電影之中就有林書宇導演的《星空》和鈕承澤導演的《愛 LOVE》，都是屬於由台灣方面來主導製作的合拍片，企圖在市場上能夠台灣和大陸通吃。結果，《星空》在兩岸之間的反應雖然平平無奇，但《愛 LOVE》卻因為是合拍片而能在兩岸同時推出首映，並創下在當地市場「同時破億」的歷史紀錄，證明這種新的「兩岸合拍片」可能會在未來發展成為台灣商業電影的主流模式。

至於兩岸合拍片《轉山》的製作模式也很有趣，原著是台灣青年獨自騎單車上西藏的旅遊文學，影片雖然由台灣演員張書豪擔綱，但主景在大陸拍攝，導演交由大陸的新人杜家毅掌舵。在台灣片名為《寶島大爆走》而大陸上映改名為《烏龍戲鳳2012》的合拍片，則反過來是描寫大陸女孩到台灣旅遊時遭遇大陸殺手尾隨綁架而被台灣員警解救的瘋狂喜劇，主景在台灣拍攝，導演也是台灣的新人羅安得。至於由兩岸最知名的台灣搖滾天團五月天主演的 3D 演唱會劇情片《五月天追夢3DNA》，雖由台灣的電影公司投資拍攝，導演孔玟燕和主要的幕後技術班底也是台灣的，但三段故事中的二段都安排在大陸的廣州和上海，主要的市場營收也放在大陸。諸如此類的各種不同情況，都說明了台灣電影與大陸影壇（含：資金、題材、製作、演員、市場等）的互動影響越來越密切，這種現象在往後的日子將會更全面的展開，台灣青年導演的創作將無可避免地要面對這個新形勢。

　　另有一種「台灣導演完全為大陸所用」的新趨勢，代表性的例子是台灣廣告導演鄧勇星在大陸開拍他的第二部故事長片《到阜陽六百里》，本片可以說是一部徹頭徹尾的大陸電影，從題材到演員都不是台灣觀眾熟悉的，基本上已放棄台灣市場。台灣導演姚宏易以大陸知名畫家劉小東為對象拍攝的紀錄片《金城小子》情況亦十分類似。至於以執導《宅變》和《盛夏光年》起家的台灣年輕導演陳正道，更已在幾年前全身投入北京影壇成為一名「北漂」，在 2010 年底先跟香港的「北漂導演」彭浩翔監製的「4 夜奇譚」拍攝了微電影《假戲真做》，到 2011 年更執導了陳坤和林志玲主演的大陸主流商業電影《幸福額度》，儼然已成為大陸影壇的一員中堅份子。這種現象會繼續出現並且擴大嗎？看起來很有可能。

三、新台灣電影的市場潛力與契機

南藝大教授 黃玉珊

在台語片風起雲湧的 50 年代，台語所以受到觀眾歡迎，以致引起第一、第二高峰，個人認為影片中運用的庶民語言的魅力和反映的真生活實狀態居功甚偉。

台語片的時代背景與語言運用

台灣的 50 年代到 60 年代，是台語片最興盛的時期。國民政府遷台後，歷經冷戰、美援、政經重建，在土地改革政策，和文化復興運動的推廣提倡下，人民溫飽之餘，需要娛樂。這時的台語流行歌和台語片應運而起，擁有基本群眾和市場。由於戰後鄉鎮農村增建電影院，促成台語電影的蓬勃，加上國語電影的增產，台灣的國台語片的總產量曾經高達一年二百部，可說是輝煌的台語片時代。

在台語片時代中，除了資深導演張英，光復初期率外景隊《阿里山風雲》從大陸來台拍片，後因局勢演變的關係，留在台灣打拼，早期參與台語片類型開發之外，台語片的戰前留日派的四大導演，包括邵羅輝、何基明、林搏秋和辛奇，也在不同的時期對台語片做出了極大的貢獻。如拍攝《六才子西廂記》以及《雨夜花》的邵羅輝，導演歌仔戲影片《薛平貴與王寶釧》一炮而紅的何基明。何基明不僅自資籌建華興製片廠，招訓演員，更拍攝了以霧社事件為主題的《青山碧血》，和以西來庵事件為主題的《血戰噍吧哖》，兩片皆發揚了台灣人反抗日人的愛國精神。這兩部影片如果和 2008 年以後興起的台片風連結，如《一八九五乙未》、《賽德克·巴萊》對照來看，很難不讓人產生相關性的聯想。1957 年何基明導演的《運河殉情記》，

是日據時代台南發生的真實故事，影片中多情癡心的妓女為了男友投河自殺殉情的故事，贏得許多女性觀眾的眼淚，也可以說是充滿台味，女性苦情電影的代表作品。

而以執導《丈夫的秘密》(原名《錯戀》)成名的林摶秋，該片更被香港影評人羅維明曾推薦為中國電影兩百部經典名作之一，也是50年代台灣片唯一入選的經典名片，他曾在桃園鶯歌興建玉峰片廠，招訓演員，培養了明星張美瑤。

林摶秋的另一部作品《六個嫌疑犯》，則是一部充滿懸疑、高潮迭起的作品。

另一位叱吒影壇的是台灣戰前留日的辛奇導演，前年才剛離開人間。他的舞台劇經驗豐富，後來走上電影導演生涯。電影代表作包括《後街人生》、《地獄新娘》等，前者描寫大都市小角落的違建大雜院中，一群形形色色的底層生活人物，他們每天都為一天的溫飽而忙，片中對住違章建築貧民生活有細膩的刻劃。[1]

除了上述四大台語片導演之外，70年代重要的台語片的導演還包括林福地，他的作品數量驚人，內容豐富且多元，包括陳芬蘭主演的歌唱片《孝女的願望》，改編自早期國語片的《桃花泣血記》，還有改編自日本片題材的《金色夜叉》等。

另一位同樣多產的台語片導演徐守仁，他以擅拍愛情文藝片聞名，《愛你到死》、《不平凡的愛》都是他的代表作。與徐守仁經常合作的演員包括陽明、陳雲卿、周遊、歐雲龍等。

還有由演而導的蔡陽明，他曾是台語片有名的小生，主演過林福地導的《世間人》、《金色夜叉》，郭南宏導的《請君保重》，張英重拍的《小情人逃亡》等，他改當導演後，也拍

1. 黃仁，〈台語片對國語片影響〉，新竹影像博物館典藏研究專文。

了《少女的願望》、《淚的小花》等片，他導《雙龍谷》時，侯孝賢曾是他的場記，《五花箭神》是他的武俠片代表作。

台語片和國語片的深厚關係

除了上述導演之外，崛起於 60 年代，後來在台灣影壇縱橫數十年的李行導演。也曾經參與台片的演出和拍攝，他從大學畢業後，放棄了記者工作，從參與台語片臨時演員升到副導演，最後有機會執導台語片《王哥柳哥遊台灣》、《白賊七》，更使他逐步發展出日後的導演生涯，也在電影界提攜了很多後起之秀的電影從業人員，其個人的電影風貌更是日新月異。

資深影評人和作家黃仁認為，台語片對國語片最大的影響，首先是國語片 50 年代成長的新導演，幾乎都是先經台語片的磨練，有了基礎再導國語片。這些導演包括李行、李嘉、潘壘、汪榴照、申江、林福地、張曾澤、郭南宏等。

另一方面，來台灣的大陸已成名的國語片導演和剛出道的國語片導演，由於台語片的興起，也使他們得到拍片機會和培養才能的機會，如資深導演徐欣夫、莊國鈞、吳文超、唐紹華；新秀如宗由、田琛、陳文泉、白克等。[2]

其次，台語片對國語片影響最大的是，電影題材的本土化和鄉土化，台語片興起之前，台灣拍攝的國語片，雖然也有本土題材，但因為融入了太多的反共意識，破壞了原有的台灣鄉土風味。台語片興起後，國語片才出現較純正的台灣風味的鄉土片，例如白克導演的《瘋女十八年》，先是台語片，後來再拍為國語片。[3]

2. 黃仁，〈台語片對國語片影響〉，新竹影像博物館典藏研究專文。
3. 同上。

第三，台語片為國語片培養人才，除了編導出身台語片外，許多國語片的大明星柯俊雄、張美瑤、白蘭、歐威、柯玉霞、洪洋都是台語片出身。[4]

台語片中的語言運用和時代變遷

台語片中的語言運用，和本省觀眾的互動關係密切。但到了以提倡國語片為主的健康寫實興起後，語言的運用就受到了束縛。這段時期所拍攝的國語片，不少故事發生的地點都在中南部，描寫的主題也都是農村社會的景象，如當時沒有政府的文化政策主導，一些影片若能以台語發聲再現，相信會更具說服力。以改編自陳映真「夜行貨車」為例的《再見阿郎》，在導演攝影表演上極為出色，美中不足的即是國語配音的感覺。而原本在台語片中優美的詞語，如《丈夫的秘密》夾雜著日本上流社會語彙的台語，到了 70 年代已不復可聞，而眾多以台語歌詞曲製作號召的台語片和歌曲，在 70 年代也漸漸銷聲匿跡，取而代之的是配上威武鷹揚的軍事片中的英雄人物聲調；或是愛國影片中的愛國歌曲。當時唱遍了大街小巷的「梅花」就是一個例子。而此時的台語片卻因為得不到政府的輔助而逐漸走下坡，台灣電影也逐漸和群眾生活的體驗和社會政經的脈絡脫離。

70 年代後期，當台灣在國際政治上孤立，又面臨石油危機時，流行一時的健康寫實路線的文藝片後來由瓊瑤文藝小說改編成的電影所取代，台語片也在時代變遷中逐漸走向社會幫派尋仇路線，雖然脫離了光復後初期反映殖民時期苦情文藝片的調性和色彩，卻也被潮流推向以黑社會大哥為主題的影片類型，而有所謂「二陸一楊」的影片陣容和宣傳模式產生，但是大量

4. 黃仁，〈台語片對國語片影響〉，新竹影像博物館典藏研究專文。

原來屬於台語文藝片的女性忠實觀眾卻也因此漸漸流失。

70 年代的軍教片和文藝片類型，銀幕語言的使用不僅無法反映社會真實情況，強調國軍英雄形象和俊男美女的事後配音，更使電影的內涵脫離了現實社會。直到台灣新電影浪潮崛起後，語言的運用隨著鄉土文學的改編和意識形態的鬆綁，才得以自由解放。但新電影中以閩南語或客語發聲的語言運用，除了忠實原著精神以及導演作者論的堅持之外，出資的片商站在市場的考量往往也是決定片中語言的關鍵因素。例如幾部以「鄉土」「女性」為號召的影片，劇中語言的使用有時為了適應南部觀眾的口味，在影片拷貝上會分兩種版本，即國語版和台語版。

80 年代台灣新電影的語言運用的生活化，肇始於文學原著中不同作家生花妙筆下的生動用語如黃春明的《兒子的大玩偶》、《看海的日子》，王禎和的《嫁妝一牛車》，楊青矗的《在室男》，七等生的《結婚》，王拓的《金水嬸》等；以及女作家作品改編或參與的作品，如廖輝英的《油麻菜籽》、《不歸路》，蕭麗紅的《桂花巷》等。由於語言的貼近現實，拉近和民眾的距離，也讓文學、電影和生活、歷史更加貼近，這種趨勢反映在新電影以後迄今的電影製作，後來由於技術的革新，和台灣電影在國際影展的能見度日增，越來越多電影是以同步錄音的方式製作。

這些電影中的人物所使用的道地閩南語言或夾雜客語、日語的運用，也使得劇中角色更加真實和傳神。

侯孝賢的「悲情三部曲」（《悲情城市》、《戲夢人生》、《好男好女》），及早期的《風櫃來的人》、《戀戀風塵》，萬仁的《油麻菜籽》、《超級大國民》，以及陳坤厚的《桂花巷》和《結婚》，都是在運用語言元素方面相當出色的影片。劇中各種生活語言的交織使用，更增添了影片中人物所處的特定時空中的特殊情

境，也增加了票房號召力。

　　新電影時期中的導演，因為觀眾對於原音重現的要求，電影在攝影和聲音的處理上讓人為之耳目一新，也成為新電影之所以為「新」的特色之一。雖然這段期間語言錄音仍有不少是以配音為主但由原演員擔綱的事後配音，但聲音質感已經十分接近原本的聲調了！

類型的重塑

　　新電影恢復了觀眾對台灣電影的信心，電影人不再逃避現實，從 70 年代的軍教片、文藝愛情的類型，轉到鄉土文學類型（歸功於文學改編、庶民觀點的突現、社會意識、批判精神的反映）、性別、情慾、階級、歷史禁忌的打破，創造了 80 年代後多元題材、內容意識的呈現；如鄉土文學中的社會變遷、成長主題、性別情慾、歷史禁忌等。

　　1989 年在製作《悲情城市》過程中，侯孝賢放手讓錄音師杜篤之使用同步錄音，該片不僅使用了台語、廣東話，也使用了上海話，男主角在劇中為照相館的啞巴照相師，女主角在醫院當護士，她使用道地的台語，並以日記形式來書寫其在二二八期間所見所聞，成為歷史事件的見證，在聲音和字幕的運用上令人印象深刻，該片能在國際上受到肯定，聲音運用的成功也是一項重要因素。

　　90 年代以後台語的運用雖不似 80 年代那麼普遍或流行，但《悲情城市》在影評和票房的成功，無可諱言帶起了下一波的「台片風」熱潮。如果說「台語片」的定義是以 60、70 年代流行於台灣影壇，以台語片發音的影片內容為主，那麼 80 年代到90 年代，甚至新世紀以後，台灣電影以閩南語發音為主，刻劃台灣各個階層，反映台灣社會生活面貌的影片，也可以視為「廣

義」的台語片，或是台語片的延伸。在此定義下，台語片並沒有真正退出舞台，換言之，60、70 年代在台語片中被觀眾接受的語言情境又逐漸找回它的載具，台語片彷彿借著台灣新電影還魂奮起，又重新找到它發聲的舞台。

台語片在 60、70 年代，因為執政黨著重推行國語教育和主流的意識形態下的政令宣導，曾使台語片一度被邊緣化甚至被評為粗製濫造，有些輿論甚至認為台語片或台語是粗俗的中下階層才會有興趣的文化類型，甚至與幫派、色情、無知、暴力劃上等號，實則是扭曲台語片的本質，也抹煞了台語片在前段時期所做出的貢獻和發揮的影響。

台灣電影在 90 年代的發展，特別是當中影公司結束龍頭老大的舵手身分後，1990 年代中期獨立製片和紀錄片的興起，數位攝影機的日趨普遍，語言的運用有更大的突破。台語片和這塊土地、族群、歷史、文化的淵源，進一步在新電影後期，新新浪潮的作品和紀錄片中的創作中得到實現和發展。而在 2008 年由於《海角七號》帶出 5 億票房的驚人潛力，也使台灣電影的製作，不論是歷史題材、都會戀曲、學生電影、同志電影、邊緣人物命運、多元族群文化、運動勵志片等，在在顯示不同角度的取材和珍貴的挖掘，只要和社會集體意識掛鉤或引起觀眾共鳴的題材，不論是城市或鄉鎮的故事，或勞資階級的刻劃，在民風開放、公民意識提升的台灣社會，都是可以經得起觀眾和市場考驗的。

而回溯過往，經過 50 年代台語片的啟蒙，到 80 年代台灣新電影的名揚國際，再到 90 年代多彩繽紛的歷史爬梳和影像紀事，從《血戰噍吧哖》、《青山碧血》一路到《悲情城市》、《戲夢人生》、《無言的山丘》、《超級大國民》的拍攝，再到 2000 年後的紀錄片《跳舞時代》、劇情片《南方紀事之浮世

光影》、《海角七號》、《一八九五》、《賽德克‧巴萊》等以歷史題材再現的電影和更多對於族人物事件、記憶歷史的影片創造,更如雨後春筍般的滿山遍野的展開,過去曾被視為禁忌的題材如今再現出土,深入梳理,顯示出文化和歷史、影像和文學的深刻意涵,並引起國內外學術界對這些影像敘事所展開的學術討論和重視。如此看來,以語言為元素前導,緊接著敘事觀點的建立,並由此讓觀眾重新去認識並發掘以客語、原住民發聲的電影,重新成為創作的源泉,如此看來,台語片中語言的運用和後續議題,其意義和影響又更深遠了!或許我們可以稱這一波的浪潮,不僅是「後新浪潮」的衝刺,台灣新電影的精神延續,也可以說是台灣電影的文藝復興,也可以說是「新台灣電影」的再出發!

庶民英雄和生活題材的呈現

除了語言的寫實傾向和歷史題材的挖掘之外,或許是政黨輪替的關係,或許是台灣進入 WTO 之後必須面對的電影產業生死存續時刻,由於政府亡羊補牢,建立各種紓救管道,包括有些縣市政府開始以獎勵拍片,延伸影展競賽之後的產業鏈:包括人力開發、小型影展的扶植,和題材多元化,開拓海外市場等, 使台灣電影雖在國內市場萎縮,但對外仍維持藝術電影的品質和大師在影壇中的影響。因此儘管電影工業跌跌撞撞,有若遠方的燈火,可望而不可及,但在紀錄片和性別影片題材的耕耘,卻比前一個年代更加豐富而多元。如今這種特質也成為新台灣電影的特色:敢於為弱勢者發聲、 揭發不公不義的現象和紛爭。換言之,2000 年以後的台灣電影,在類型上顯得多元而自由,也成為後新電影可以持續吸引電影觀眾回流的基礎。

而在政黨二次輪替之後,除了前一世代電影人的努力和堅

持開花結果，使得拍片充滿著各種可能性，導演找到說故事的方法、重視觀眾的心聲、各層觀眾回流看國片，為台灣電影注入了新氣象和契機。觀眾的向心力也反映了在地化的題材和文化的創造仍須奠基於現實的基礎和人民的願望和夢想上。這些消費族群的心理結構，反應在不同類型卻又能引起在地的文化和空間想像的題材上面，舉例而言庶民英雄和生活題材最容易引起觀眾共鳴，以下列舉不同影片做為說明：

《海角七號》反映的社會集體潛意識：民間無名英雄的歡樂和痛苦，南方小鎮一群人的夢想被實踐了！

《九降風》碰觸的青少年棒球隊和職棒教練的夢想和傳承。

《囧男孩》探討的孩童成長、隔代教養、失常的父親、童年夢的機器玩具等

《一八九五》歷史題材、族群意識、社會情結……的交集，客語電影的話題，偶像明星楊謹華、溫昇豪的塑造等。

《艋舺》觸及了幫派、青少年、底層民眾、社會邊緣的文化。

《雞排英雄》台灣庶民文化、夜市人生的展現，藍正龍、豬哥亮、王彩樺、柯佳嬿的表現十分亮眼，顯示了命運共同體的現狀。

《不能沒有你》、《不能說的秘密》來自南北城鎮，不同的曲線和敘事風格。

《父後七日》被評論將之喻為日本《送行者》的台灣版。

《當愛來的時候》前兩代親人、性別和階級、民間混雜的生活百態。小飯店的經營者的權力遞嬗和起落興衰。

當然，不能忘了幾部票房破億的電影所帶起的台灣電影旋風，如《賽德克‧巴萊》、《那些年，我們一起追的女孩》、《艋舺》、《雞排英雄》、《陣頭》等。

明星制度的建立和演員的培養

　　而如果從演員和明星所發揮的影響力上看，過去被某些新導演一度淡化處理的明星號召、偶像風潮，在 2008 年以後似乎重新找到一個著力點。資深演員和新銳演員的加入演出，藉著明星的光環，讓觀眾對歷史產生更多的共鳴和事件的認識。

　　明星制度的建立和演員的培養重新被關注、實踐；及其所形成的影響（觀眾、市場），可以分成三個時期來看：

　　80 年代所培養出來的演員如今成為台灣品牌或成長記憶，不少演員仍在銀幕上與觀眾分享其精湛演技，也有不少演員演而優則導演、監製，從幕前走到幕後，成績同樣斐然，令人刮目相看，也讓觀眾感受到台灣電影的動能無所不在。

　　以下所列影片可以看出老將新兵的光譜和實力，繼續散發著台灣電影的耀眼光芒：

　　80 年代台灣新電影令人懷念的演員：

　　《小畢的故事》（崔福生、張純芳、鈕承澤）

　　《看海的日子》（陸小芬、馬如風）

　　《油麻菜籽》（蘇明明、陳秋燕、柯一正）

　　《兒子的大玩偶》（阿西、楊麗音、陳秋燕）

　　《青梅竹馬》（侯孝賢、蔡琴）

　　《我這樣過了一生》（楊惠珊、李立群）

　　《戲夢人生》（林強、李天祿）

　　《海灘的一天》（張艾嘉、胡茵夢、李立群）

　　《悲情城市》（梁朝偉、辛樹芬、陳松勇、高捷）

　　《無言的山丘》（澎恰恰、黃品源、文英）

　　《牯嶺街少年殺人事件》（張國柱、張震、姜秀瓊）

90 年代～二十一世紀，表現亮眼的演員：

《喜宴》（郎雄、歸亞蕾、趙文瑄、金素梅）

《牡丹鳥》（蘇明明、陳德容、高捷、林偉生、韓森）

《飲食男女》（郎雄、歸亞蕾、吳倩蓮、楊貴媚）

《徵婚啟事》（劉若英、金士傑）

《真情狂愛》（賈靜雯、胡兵、莫子儀）

《天邊一朵雲》（李康生、陳湘琪）

《南方紀事之浮世光影》（張鈞甯、Freddy、徐懷鈺、何
　豪傑）

《刺青》（楊丞琳、梁若施）

《最好的時光》（舒琪、張震）

《深海》（蘇慧倫、戴立忍）

《眼淚》（蔡振南、溫昇豪）

《不能說的秘密》（周杰倫、桂綸美）

《不能沒有你》（戴立忍、陳文彬）

《情非得已之生存之道》（鈕承澤、張鈞甯）

　　此外，談到新台灣電影的出發或復興，也不能忽略南北資
源的重新分配和平衡所帶來的影響。中南部特殊的場景，凸顯
了地方特色，人力和資源的整合。

　　公部門行銷城市的策略和文化自主性並存，具有地方特色
的實景爭相鬥艷，各鄉鎮村落，從北到南，從九份、台北（萬華、
誠品）、淡水、新竹、苗栗、彰化、嘉義、台南、高雄，上山下海，
各個角落都成為不同的場景，讓觀眾看見和重新體驗過去所忽
略的城鄉角落和庶民文化觀點。而多元文化的價值、生活態度
和想法，也從語言、題材、城鄉對照一一顯現出來。

　　最後，片廠分工制度從片廠搭景、跨國（區）合作、流行

文化的融入；出版、音樂、網路的結合，國內外企業的進場，似乎預示了另一個時代的來臨，在兩岸影視交流逐漸頻繁，市場、觀眾的考量也跟著重新調整，所謂的後新電影，承繼了台語片、新電影的精神和使命，台灣電影正在打造他的夢工廠和締造新的品味！

關鍵字：新台灣電影、語言、類型、明星、庶民題材、場景、多元文化、在地化、片廠制度

（初稿發表於 2012 年 5 月「閩南文化電影展與論壇」，7 月重新修訂）

四、由「閩南語熱」觀「新台灣電影」
——以《海角七號》和《雞排英雄》為例

廈門大學人文學院中國語言文學系　李洋

（一）前言

　　近些年來，閩南語愈發受到新生代電影作品的青睞，在眾多新銳影片中大放異彩，台灣電影新生代出現「閩南語熱」風潮。其中最具代表性的是《海角七號》(2008) 和《雞排英雄》(2011)。本文從這兩部電影作品為入手，考察閩南語熱現象的實質，分析閩南語作為一種重要的電影「意象」所承載的本土意涵，並進一步探討本土化趨勢背後的社會、文化及心理動因，探究影片對本土形象的建構過程。

【關鍵字】台灣電影／閩南語／本土／認同

（二）「本土風」探源

　　既然「閩南語熱」的表像下隱藏著「本土風」的內核，那麼，這陣「本土風」究竟源自何方？台灣社會日益強烈的本土訴求緣何而起？

　　首先，人親土親的地緣關係是本土視野形成的重要因素之一。台灣本土孕育了台灣電影，台灣電影的主要創作者和接受者都生長在這片土地上，本土順理成章地成為其關注焦點。《海角七號》中大量又自然的閩南語對白都是出自導演魏德聖之手。他坦言，寫這些對白對他來說「很熟悉，幾乎不用想」，因為他「從小的生活環境就是那樣子」，家裡是在台南廟口旁邊開店的，「每天人進人出」，他「只是把生活中的角色」直接放

到電影裡面。[5] 對於《雞排英雄》的編導葉天倫來說，夜市是他在成長過程中關於台灣在地的重要記憶。之所以選擇夜市作為題材，是因為他「以前大學的時候就組過流動夜市攤劇團，排練完常與團員到景美夜市聊創作，於是對夜市有很深的感情」。在決定拍攝之後，他更是「跑遍全台許多夜市，做田野調查」。[6] 由此觀之，親近本土的成長經歷促成新銳導演的在地視野，使他們的作品自然而然地散發出本土氣息。

然而，台灣本土不僅是地理空間，也是一種心理空間。本土意識的形成除了與創作主體本土化的成長經歷與電影觀念有關之外，還蘊含著歷史時代發展與社會文化心理等方面的深層原因。

台灣長期受到各種外來因素的衝擊或威脅，其中包括殖民統治時的壓抑，現實和想像中的大陸威脅，來自美國的干預等。近年來愈演愈烈的全球化更是對台灣社會產生了強烈的衝擊。「全球化趨向平面和同一，侵蝕著富有獨特傳統和歷史、具有別樣文化稟賦，日常生活世界的人們。」[7] 在此狀況下，台灣本土產生了重新審視和強化本土的自我保護需求，迫切需要通過對本土意識的強調與鞏固來應對各種外來勢力的衝擊，從而緩解自身的焦慮。聚焦本土社會文化的電影作品應運而生，由《海角七號》掀起的「在地熱」即是最好的說明。

5. 林文淇、王玉燕主編，《台灣電影的聲音》，書林出版有限公司，2010年 5 月，第 101 頁。

6. 〈一炮而紅，絕非偶然──專訪《雞排英雄》導演葉天倫〉，http://cn.mag.chinayes.com/Content/20110221/d14a67b0080d44679e408eac3be97afb_1.shtml

7. 王斑：《全球化陰影下的歷史與記憶》，南京：南京大學出版社，2006年，第 1 頁。

《海角七號》裡的恆春小鎮可以看作是外來文化與在地文化展開拉鋸戰的一個陣地。當初導演選擇恆春作為故事的發生地和拍攝地就是因為那裡頗具本土與外來、現代的「反差」：「恆春同時保留最古老的城牆和最高級的觀光飯店；最純樸的人民，和穿著最辣的比基尼在路上走的觀光客；有古老的月琴、最現代的搖滾樂」，閩南人、原住民、客家人等各個族群彙集。[8]影片中代表主席的角色是在全球化趨勢下堅守傳統在地的典型代表：他希望年輕人能留下來建設家鄉，而不是跑到城市裡去給別人打工；他希望演唱會由本地的樂隊來暖場，而不是請外援；他希望恆春可以保留它的在地特質，而不是所有的東西都「BOT」。[9]當鎮長勸他「現在時代在進步，要有國際觀念，要有地球村的觀念」時，他十分氣憤地反駁：「什麼地球村？你們外地人來這裡開飯店、做經理，土地要 BOT，山也 BOT，連海也要給我 BOT。我們在地人呢？都出外當人家夥計。」全球化使本土面臨威脅並不斷被吞噬，這在引人擔憂的同時也激發了本土意識。而由在地人組成的暖場樂隊既是本土文化堅定陣地的精神寄託，也是本土文化與全球化相抗衡所取得一種想像性的勝利。雖然整場「春吶」活動由在地人完成的只是暖場而已，但這畢竟是令在地人感到欣慰的一線希望。

　　從全球化的時代背景來看，對本土的抒寫與關注是面對外來文化、經濟、政治勢力威脅的反抗與自保。若將其置入台灣

8. 林文淇、王玉燕主編，《台灣電影的聲音》，書林出版有限公司，2010年 5 月，第 96 頁。

9. BOT(build-operate-transfer) 即建設——經營——轉讓，是指政府通過契約援予私營企業以一定期限的特許專營權，許可其融資建設和經營特定的公用基礎設施，並准許其通過向用戶取費用或出售產品以清償貸款，回收投資並賺取利潤；特許權期限屆滿時，該基礎設施無償移交給政府。

歷史與社會的發展脈絡中，它還是努力尋找台灣認同共識、建構台灣主體意識的表現。

台灣擁有特殊的地理位置與歷史遭遇，從荷蘭強占到鄭成功收復，從清政府設省到日本割據，從國民政府踞守到開放「黨禁」之後的「藍綠」之爭，正如台灣資深影評人焦雄屏所說，「一個頻換統治者的地區，本來就會在政治、社會、文化，甚至民族層面上產生若干認同的危機及矛盾」。[10] 若要解決這一問題，就勢必要在台灣社會中達成某種認同共識，從而進一步建構台灣主體意識。然而，台灣歷史經歷和當前國際環境的特殊性使其通過「國家」或「民族」概念達成認同共識的想法時常遭遇各種問題，於是，轉而以「本土」這一地域概念作為其認同共識和主體性建構的基礎。

新世代電影作品中的本土風即是從這樣的社會訴求中生發出來的。影片試圖通過對在地風土人情的表現和對本土語言的凸顯來引導觀眾關注台灣本土，欣賞本土風貌，結識本土人物，感受本土風情。移民社會的特質使台灣社會的「本土」意義變得特殊而複雜，它並不是單一封閉的，而是一個不斷加入、不斷淘汰、不斷融合創新的多元化的動態概念。因此，本土認同的達成不僅需要對本土特色的凸顯，更需要本土族群之間的相互包容。於是，在光影構築的本土世界裡，各個族群、各種身分在「在地」的召喚下凝聚在同是「台灣人」的多元社會裡，通過影像為觀眾提供「某種社會性整合和想像性救贖的力量」，[11] 以期自下而上地達成本土認同的共識。以《海角七號》為例，多元而包容的恆春小鎮其實就是台灣本土社會的理想化

10. 焦雄屏：《映射中國》，復旦大學出版社，2005 年，第 241 頁。

11. 戴錦華：《電影理論與批評》，北京大學出版社，2007 年，第 239 頁。

投影。那裡雖然有傳統與現代、本土與外來的各種反差與失衡，但最終一切矛盾衝突都獲得和解，一切傷痛都得到撫慰。《海角七號》在為觀眾構築溫馨美好的在地影像的同時，也構建了多元包容的本土想像，觀眾對本土的認同感在影像和想像中逐漸增強。無獨有偶，《雞排英雄》亦是通過本土矛盾的凸顯與和解來引發和強化對本土的認同。總體來說，《海角七號》和《雞排英雄》均是通過戰勝來自異己或自身的威脅來喚醒和激發自身的主體性、建構本土形象，蘊含著認同本土並達成共識的深層動機。

（三）世俗神話式的本土世界

全球化的衝擊以及構建本土認同和主體意識的動機共同促成台灣新世代電影的本土化潮流，本土社會的生存與文化形狀成為被著重表現的對象。那麼，本土在這些電影作品中究竟是如何被呈現的？建構出的本土世界對於台灣社會具有什麼意義和影響？

列維—斯特勞斯對古希臘神話傳說進行深入研究時曾指出：「古往今來、人類不同時代敘事行為，具有共同的社會功能：即，通過千差萬別、面目各異的故事，共同呈現某種潛在於其社會文化結構中的矛盾，並嘗試予以平衡或提供想像性解決。」[12]

其中最具代表性的是《海角七號》，其熱映不僅締造了台灣電影的票房奇蹟，也為觀眾建構一個美好的在地世界。那裡有青春的激情與理想（阿嘉在台北受挫的音樂夢想終於在恆春

12.〔法〕克勞德·列維—斯特勞斯《結構人類學》，陸曉禾、黃錫光等譯，北京：文化藝術出版社，1989年，第42-69頁。

得到了實現；客家青年馬拉桑工作的努力受到認可；水蛙終於如願成為樂隊鼓手），有浪漫愛情的美麗懷想（阿嘉與友子的浪漫愛戀；馬拉桑與前台小姐的曖昧情愫），還有社會多元包容的美好暢想（殖民記憶的傷痕癒合，各種社會矛盾和解），儼然一部世俗神話。

　　深入考察會發現，這部「神話」並非一個單純的故事，而是多層意義結構的組合。其中第一個層面是拯救「在地」，即通過各方的努力協調，終於組成一支屬於「在地」的暖場樂隊，並在「春吶」上成功演出，保住了在地的最後一塊領地，構築出一個保衛在地的社會神話；還有一個層面是拯救自我，無論是男主人翁阿嘉，還是水蛙和馬拉桑等其他小人物，雖然都曾在社會中遭遇挫敗，但最終實現了自己的價值和夢想，呈現出一部部個人神話。在阿嘉的個人神話表述中，還多了一層補償，即愛情的獲得，這意味著男主人翁終於擺脫了在現代社會中所遭遇的挫敗獲得一份情感補償，贏得另一種勝利。

　　十分湊巧的是，2011年初票房破億的《雞排英雄》與《海角七號》在故事模式上如出一轍，同樣是拯救「在地」的社會神話與拯救自我的個人神話的結合。在社會神話的層面，在地精神的代表由《海角七號》中的一支暖場樂隊變成了八八八夜市。片中的八八八夜市由於城市更新計劃而面臨拆遷的威脅，在夜市裡擺攤的人們齊心協力、奮起反抗，抗議時喊出「拯救八八八夜市、拯救在地精神」的口號，可見夜市不只是一種商業區域的代表，更是在地精神的象徵，最終實現對夜市的拯救也就意味著保衛在地的勝利。由此，《雞排英雄》構築出一個成功保衛在地的社會神話。另外，《雞排英雄》正如它的片名，也譜寫了拯救自我的個人英雄神話。男主人翁陳一華被選為八八八夜市的自治會會長，在夜市陷入危難以際以英雄的姿態

挺身而出，帶領大家勇敢反抗，成為「雞排英雄」。拯救自我的不只男主人翁一個，在夜市擺攤的每一個小人物都通過抗議來證明自己存在的意義，找回屬於自己的生活。就連有些利慾薰心的議員張進亮也通過最後的「倒戈」獲得了民眾的支持，找到心靈的慰藉。十分湊巧的是，阿華與《海角七號》中的阿嘉一樣，最終特收穫了愛情，獲得情感補償（甚至連情感發展脈絡也十分相像，都是由冤家變成戀人）。

　　由此觀之，在塑造本土形象的過程中，電影作為世俗神話的功能得到充分發揮。「人們或者在影院中沉浸於某種遠離現實的白日夢境，或者在影片遭遇某種現實困境、社會問題的再現，同時在影片中獲取現實中無法獲得的想像性結局。」[13] 正如導演魏德聖所說：「這些年，台灣的政治經濟不好，但是台灣每年都要有活動，前兩年有紅衫軍、手牽手。馬英九上台後，到現在為止，政治經濟也很讓人失望。大家找不到出口，就往《海角七號》裡面倒。」[14] 正因如此，本土世界在影片中被建構成眾人竭力保衛的本土、多元族群互相包容的本土、縱使存在各種問題但仍能給人力量和溫暖的本土，成為時代和社會迫切需要的本土神話。這使現實的壓力和焦慮得到一定緩解，為身處社會亂象的觀眾們提供一個想像和釋放的出口。這使觀眾相信社會矛盾終會解決、族群裂痕終會彌合，從而令觀眾重新接受社會秩序，實現社會意識形態的「規訓」。

13. 戴錦華：《電影理論與批評》，北京：北京大學出版社，2007 年，第102 頁。
14. 陳美霞：〈《海角七號》與台灣電影產業〉，《藝苑》，2009 年，第 1 期，第 51 頁。

結語

　　近些年，台灣新世代電影中出現一股閩南語熱潮。作為一種本土語言和本土文化，閩南語以其獨有的本土特質記錄了台灣「在地」人的生活狀態，是台灣電影中關於本土的重要「意象」，構建本土形象和本土意識的重要符號。台灣電影新作中的「閩南語熱」現象實質上是一股本土化潮流，著重表現本土社會的生存與文化狀況，具有明確的本土社會訴求與文化定位。這是在全球化的時代背景下，由地緣關係和本土認同等多方面因素共同作用而成的。在構築本土世界的過程中，電影作為世俗神話的功能得到充分發揮。本土世界在影片中是眾人竭力保衛的物件，呈現出多元族群互相包容的景象，即便是有許多問題和不足，仍能給人希望和力量。溫馨的本土形象使人們在電影院裡得到釋放和撫慰，這是時代和社會迫切需要的本土神話，亦是社會意識形態「腹術語」運作下的美好夢境。

五、新台灣電影史的悍衛者井迎瑞

黃 仁

　　井迎瑞，河北省人，1951 年出生。他的學經歷與電影密切相關，世新廣電科畢業後，赴美深造，取得德州大學奧斯汀分校廣播電影電視學士，又獲加州大學洛杉磯分校 (UCLA) 電影電視碩士。在工作經歷方面，曾拍攝多部台灣社會運動的紀錄片，任職美國洛杉磯世華電視台節目部經理。1987 年自美返國，擔任世新廣播電視科主任，國家電影資料館館長、國立台南藝術大學音像紀錄所所長等職，現任國立台南藝術大學院長。

　　井迎瑞於 1988 年曾替《電影欣賞》雜誌策劃「電影電視互動」專題，讓當時的電影資料館館長徐立功留下深刻印象。1989 年徐立功館長轉任國民黨文化工作會後，繼任人選曾引起諸多揣測，最後由井迎瑞雀屏中選，圈內人均感意外。與徐立功不同的是，他既非出身公部門，又與電影業界關係尚淺，因此當新聞局長邵玉銘從參考名單選中他時，跌破眾人眼鏡。在徐立功及電影處長廖祥雄極力推薦下，他認為三十八歲「正值壯年、精力充沛」的井迎瑞，「個人色彩不重」且「無派系之爭」，更重要的是，邵玉銘極欲倚重井迎瑞的電影專業及實務經驗及優異的外語能力。此外，井迎瑞學術及實務立場兼顧，曾有《殺夫》影片副導演的工作經驗，並曾與徐楓的湯臣公司簽下導演合約，但因當時他仍在美國唸書，半途沒了，但有1982、1983 年的實驗電影金穗獎成績可資證明。

　　井迎瑞任職電影資料館館長後，推動電資館轉型出一種渾然不同的樣貌。相異於以往電影圖書館時期舉辦的歐美理論方向，他放棄主辦十年有成的金馬影展，急切地搜集國台語老片以建立台灣電影史觀，積極宣揚保存電影文化資產的理念，並

申請加入國際電影資料館協會 (FIAF)，但此舉亦將電資館這座原本影迷凝聚之處，轉型成搜集、保存、修復影片的研究室。

　　新聞局長邵玉銘的確「慧眼識英雄」，當時台灣正經歷劇烈變動的年代，不久前政府才宣佈解嚴，開放赴大陸探親，另一方面街頭抗爭不斷、族群認同意識高漲。井迎瑞所領導的電資館，正帶有強烈的社會實踐意圖。所以，井迎瑞的目標開始思索如何透過影像來理解、重塑台灣的歷史記憶，表達自己的聲音。建立台灣的電影史觀，成為首要之務。而台灣高溫潮溼，地震火災頻傳，先天上已不利影片保存收藏；後天上又因國內放映師習慣在影片上塗抹機油，使放映順利運行，卻令影片遭受油漬污染損壞；而放映後，少數質地較好的拷貝，多轉賣給專做酬神廟會、巡迴全省的影片公司；大部分影片，則不是被賣掉做成帽子帽沿、襯衫衣領、或兒童糖果贈品，就是當作廢棄物處理。因此，許多早期 1950、1960 年代的國台語片就這樣消失在這世上了！

　　於是井館長才一上任，電資館立即全體動員，積極搜查國台語老片下落，先後前往「台聯影業公司」、「大都影片沖印廠」，在沒水電的破舊倉庫尋片；或在廢棄多年的露天陽台，進行搜索、搬運、更換銹蝕片盒及建檔等龐雜工作，當年甚至還造成許多工作人員連續二、三天咳痰成鐵銹色！依當年井迎瑞館長所形容，如此工作「像在划著一艘小舢板去拯救在外海中快要沉沒的航空母艦」，然而那卻是一個責無旁貸的使命。

　　1990 年代，電影資料館的工作內容，開始有著大幅度的轉變，逐漸有「搶救古老電影，保護文化資產」的新興觀念，並且籌組臨時性質的「本國電影研究室」團體，規劃分成「台語片小組」與「國語片小組」兩個小組，個別投入蒐集整理的研究工作。

1990 年 9 月，《電影欣賞》雙月刊陸續刊登「台語片小組」與「國語片小組」的整理計劃、工作報告，以及工作記錄的文章。往後，隨著兩大小組在工作進度的持續擴展之下，漸漸開始有訪談、專題，以及論述型式的文章，具體呈現階段性的研究成果。

　　1994 年，電影資料館整理四年來刊登在《電影欣賞》的台語電影史料文章，匯集成《台語片時代》一書出版，這是第一本官方機構針對台語電影史料的研究專書，敘述台語電影在台灣的重大發展歷程與興衰史。

　　井迎瑞曾在接受專訪時表示，自己做的一直是非主流的東西，希望用影像來表達意見、改變社會現況，把不被重視的史料，如老電影、台語片的歷史挖掘出來，加以整理。重新建構本土電影的一種史觀，讓民眾有機會透過這些影片，重塑本土歷史的記憶。在 1989 年剛到電影資料館時，就決定把辦了十年的國際觀摩影展轉交給金馬獎執委會。因為當時電影資料館的資源、經費、人力有限，必須選擇重點做事。在階段性來講，國際影展在資訊封閉的時代，確實開啟了一扇看到世界的視窗。但國際影展只是重複歐美的美學與價值，無法建立自己思考的主體性。邁入 80、90 年代，還沒有建立自己的歷史觀的話，我們就永遠是殖民地，人家的一個市場罷了。他決定把亮麗的東西丟掉，跑到陰暗的地下室、倉庫裡去找台語片，心裡想著所謂「殖民與被殖民」的議題，總算把老片子初步整理出來重新推出，讓民眾有機會接觸老電影。也許是情緒壓抑了太久了，隨著老影片公開放映，觀眾的反應非常熱烈，證明了自己的判斷沒有錯。

　　電影資料館在人力、物力匱乏下，曾主辦多次經典老影片全省巡迴影展，深獲各界好評。其中一次的「台語經典名片大

展」，由於接受日本煙草公司贊助，除掌聲與喝采外，也出現了一些非議之聲，引起各界討論。對於這樣的反應，當時甫由歐洲考察回國的電資館館長井迎瑞發表聲明表示，電資館絕不會因為批評而減緩推動「以企業回饋文化」的決心，他強調這是正確的方向。對於此次活動贊助廠商日本 JT 企業的出錢出力，井迎瑞表示，以電資館的立場是給予絕對的肯定，井迎瑞並說明電資館在與 JT 合作的過程中，態度是自尊自重，不卑不亢，希望社會各界也能予平常心看待。他正式告知負責策劃此活動的國華廣告公司，凡有關此活動之宣傳不得刊載任何產品名稱及圖樣，否則不惜停辦。對於媒體的批評，井館長表示電資館一向是虛心接受，因為只有接受媒體之監督與指正，電資館才能更符合公眾所需。

井迎瑞對電影前衛觀念的引進，卻在電影之外，也與電視、動畫及實驗電影的平面媒體研討下，提出「互動觀念」。曾參與「另一種電影」風潮，共襄盛舉，可見其人並非完全「保守派」。但保守並非無「原則」，據聞，井迎瑞對影界熱門的「海峽兩岸」情結，並非主張完全開放，主要在避免商人利益掩蓋了藝術理想的衝動。

電影資料館積極搜集、保護本土電影文化之餘，在國際外交上也有所建樹，該館於 1992 年 9 月以「中華民國國家電影資料館」之名稱向國際電影資料館協會（FIAF）提出正式入會申請。國際電影資料館協會總會秘書處先將我國入會案排入當年 11 月執行委員會議議程之中，先成為觀察員，二年後再經大會通過始成為正式會員。據 FIAF 執行秘書溫德爾斯特女士表示，以電影資料館這些年來之成績與態度，入會的可能十分樂觀。1993 年井館長參加在挪威舉辦的會員大會時，曾遭中共抗議，之後亦屢遭阻撓。1995 年經 FIAF 大會表決後，以 49 票 (共 51

票，2 票棄權，無反對票) 高票順利成為正式會員。

　　井迎瑞在國家電影資料館館長任內完成多項「不可能的任務」，特別值得一書者如下：（一）推動搶救台語片，救回一百多部台語片予以修復，成為台灣文化最寶貴資產。（二）到法國協助童月娟運回近百部新華公司寄存法國電資館 30~60 年代的影片，其中有孤島時期的影片《木蘭從軍》，中國第一部長篇動畫《鐵扇公主》。（三）到日本購買李香蘭主演之影片《沙鴦之鐘》。

　　井迎瑞任內不但努力推動搶救國片、建立本土電影史料的工作績效卓著，更使我國國家電影資料館成為國際電影資料館聯盟的正式會員。為表彰井迎瑞於國家電影資料館館長任內的卓越貢獻，新聞局特別頒發一個金質獎章給他。

　　由於他在電影資料館長任內的卓越貢獻，尤其對本土電影的維護的用心，國立台南藝術大學籌辦初期，首任校長漢寶德就將井館長挖過去，擔任研究所所長，而且就職後就以帶職進修方式，兩年進修完成，再延一年才正式履行職務，可見校方對他非常禮遇，也足見他是多麼受器重的人才。

　　在台南藝術大學任職期間又在校園內設立「台灣歷史影像資料庫」，並促成台灣電視公司從 1962 年開播至 1987 年之間，超過一百萬英尺之 16 釐米原始新聞影片，以及解嚴前後「綠色小組」超過四千小時台灣社會變遷的獨立影像紀錄，在南藝大的永久典藏，十六年來並帶領學生持續進行維護與數位化整理工作，並在原「音像紀錄研究所」的基礎上設立「影像維護組」以期建立影像維護專業，對影像資產做制度性的維護與保存。

輯二 閩南文化是大部分新台灣電影的根

一、第一屆閩南文化影展及論壇序言

國立台南藝術大學音像藝術學院院長　井迎瑞

　　「閩南文化影展暨論壇」活動，為中華文化總會指導的「第一屆東亞閩南文化節」中之分項計劃。閩南語電影主要包括「廈語片」與「台語片」二支，廈語片的起源，主要是 1949 年從廈門、泉州移居香港的戲曲人員，利用粵語片設備來拍攝廈語片，在台語片興起之前，「廈語片」是十分流行的，「廈語片」是以歌仔戲電影的名義輸入台灣，「廈語片」的市場，除了香港外，不但有台灣，還有新加坡、馬來西亞、印尼、泰國和菲律賓受到歡迎，供不應求，「廈語片」盛行的現象，連帶也刺激並鼓舞了「台語片」的電影製作，台灣電影人更有信心拍得比廈語片好，進而開啟了下一波「台語片」拍攝製作的榮景。

　　為回顧閩南語電影（「廈語片」、「台語片」）之歷史發展、探討閩南語電影（獨立製片與鄉土劇）之當代表現乃至推動閩南語電影之市場潛力，本校特舉辦「閩南語電影節」，活動內容除邀請兩岸三地之學者專家，參與「閩南語電影——歷史文化、當代美學與市場契機」的主題研討會之外，更將邀請新加坡相關之影視產品參展，冀望南台灣觀眾透過這類「閩南語電影」的研討與作品觀摩，增進對於閩南語電影的認識與瞭解，但終究是為本地電影界拓開想像，為本地影視產品尋找市場。

　　「閩南語電影節」的活動內容預計將規劃為兩大區塊：一即是「閩南語電影——歷史文化、當代美學與市場契機」的研討會，二則是「閩南語電影節」的影展，廣邀兩岸三地、東南亞地區的學者、專家、作品參與，並讓南台灣市民大眾能更深入瞭解閩南語電影之內涵，提昇其觀看閩南語電影或本土電視作品的多元觀點。

以上活動內容將圍繞著三個主軸：（一）梳理過去，（二）瞭解現在，（三）規劃未來：

梳理過去──閩南語電影之歷史回顧：

　　過往台灣學術界對「台語片」的研究多不出懷舊與批判威權的基調，如何放置在一個更大的架構中重新去看它是未來需要努力的目標，反觀西方學界對於廈語片的研究較具有世界觀值得借鏡，例如 Jeremy E. Taylor 的著作──《*Rethinking Transnational Chinese Cinema:The Amoy-Dialect Film Industry in Cold War Asia*》有兩個取經：（一）跨國界的語境，（二）冷戰的脈絡，說明英語世界的研究比較深刻的觀點。根據歷史文獻與口述訪談的記錄，「台語片」的誕生和興起，是與之前的「廈語片」在台灣的流行有著高度相關的，許多第一代「台語片」的導演，都曾經提到當初正是受到「廈語片」的刺激，或者是看到閩南語電影的市場，或者是不滿足於進口「廈語片」的製作，從而激發了他們想要自己來拍「台語片」的動力。因此，我們有需要重新來閱讀「台語片」與「廈語片」，並且看看「台語片」與「廈語片」之間到底有何關係？二者之間如何互動？各自又呈現何動美學特色？各自又反映了如何的政經結構與冷戰意識型態？故本次活動透過研討會，希冀凸顯「台語片」與「廈語片」的對話作為主軸之一。

瞭解現在──閩南語電影之當代美學

　　除了歷史回顧之外，本次活動也將邀請兩岸三地的佳作參與影展，尤其是以閩南語拍攝的影像作品，主要目的就是透過影展的映演與觀看，讓南台灣觀眾有機會進一步理解並比較當代兩岸三地閩南語影像作品的美學與趨勢。

規劃未來──閩南語電影之市場潛力

　　值此國片正在起飛的當下，我們企圖發展出不一樣的視野與觀點，也就是說，以華人市場而言，其中約有六千萬人是屬於閩南語系，包含了台灣、閩南與東南亞地區（菲律賓、馬來西亞、新加坡等地的華人社群）、乃至於東亞地區，因此，本次活動也將邀請東南亞地區以閩南語拍攝的影像作品，例如目前仍在台中萬代福影城上映的新加坡電影《錢不夠用2》，可以進一步看到閩南語電影作為未來市場的一種想像，讓台灣年輕一代的導演或是獨立製片看到，閩南語是一個跨國界的工具，也是一個文創的市場，更是某種票房的保證。

　　為彰顯閩南文化的獨特魅力，增進世人對於閩南文化之瞭解，中華文化總會特別策劃指導，並協同台南市政府、金門縣政府、桃園縣政府、金門國家公園等理處、國立成功大學、國立台南藝術大學、國立金門大學，於 2012 年 4 月下旬共同舉辦「第一屆東亞閩南文化節」，其中含有「閩南文化國際學術研討會」、「鄭成功文化節」、「閩南文化高峰論壇」、「金門迎城隍－全國城隍大會師」、「閩南美食展暨傳統建築巡禮」等活動，而在 1950~1970 年間，曾經在傳播閩南文化上扮演十分重要角色的台語影片自不應該缺席，且會讓今年的閩南文化節更具全面性，於是國立台南藝術大學音像藝術學院承接並負責規劃「閩南文化影展暨論壇」，影展中的亮點即是對於台語片的回顧。

　　我跟台語片的因緣，來自 1989~1996 年任職於國家電影資料館，對台語影片所進行的大規模搶救行動，前後八年時間搶救了約二百部台語片，相較於那個時代台灣電影工業總計前後共生產了一千二百部台語片，搶救下來的影片尚不及當時總數的六分之一，值得慶幸的是，我們還是留下了這些

具體的時代記錄與文獻，讓台灣社會有機會利用影像回顧往日溫故而知新，也讓台灣電影史成為信史。然而比較遺憾的是，我們對於台語片的研究尚未全面展開，仍侷限於小規模的回顧與討論，角度也大多停留在懷舊與批判威權體制對於本土文化的打壓，欠缺對於台語片更全面性的關照與開創性的理解。自從 80 年代末，台語片出土之後，台灣社會歷經了前總統李登輝先生倡導的本土化運動與社區總體營造的洗禮，接著又經歷了兩次政黨輪替，台灣社會逐步地成長與成熟，社會情緒也漸趨理性，而我認為這正是一個好時機，可以對台語片進行第二波的研究。

我在想今天若重看台語片，我們到底能提出哪些新的角度呢？至少我認為有三個可行的方向：

（一）放回冷戰脈絡重新審視—— 50 年代，亞洲世界對中國大陸與共產主義全面的圍堵是個不可忽視的現實，冷戰體制對於文化與影視產業所帶來的思想禁錮與自我檢查也是全面的，那裡總有個禁區與不能說的秘密，有一堵無形的牆，大家不會去觸碰也不會去跨越一步，所以在冷戰體制下的影視產品自然會避重就輕，不碰觸敏感的政治話題，影片販售的是安於現狀撫慰人心的偏安意識，不是指引觀眾的這禁錮的年代如何改變現狀看見未來，而是在壓抑的環境裡如何尋求自處之道，在悲苦的年代讓人們不要生活的太愁苦，這也是逃避主義文學藝術的傳統，是台語片消極之處，剛好也是它積極之處，這正是台語片有趣與弔詭的地方，例如描寫小人物安貧樂道的《王哥柳哥遊台灣》(1959)，接受命運安排的《回來安平港》(1972)，《鹽田區長》(1964)。

（二）與「廈語片」一同檢視——「廈語片」的起源，主要是 1949 年從廈門、泉州移居香港的戲曲人員，利用粵語片設

備轉而拍攝廈語片，其中多以古裝戲為主，它的市場，除了香港外，不但有台灣，還有新加坡、馬來西亞、印尼、泰國和菲律賓，市場不僅廣，影片也大受歡迎供不應求。因此，「廈語片」盛行的現象，連帶也刺激並鼓舞了「台語片」的電影製作，進而開始下一波「台語片」拍攝製作的榮景。

　　根據歷史文獻與口述訪談，「台語片」的誕生和興起，與「廈語片」在台灣的流行有著高度相關，許多第一代「台語片」的導演，都曾經提及當初正是受到「廈語片」的鼓勵，激發了他們想要自己來拍「台語片」的動力。因此，我們有需要重新閱讀「台語片」與「廈語片」，並且看看二者之間到底有何關係？各自又呈現何種美學特色？有趣的是「台語片」與「廈語片」，若從「冷戰語境」觀之，二者相似度極高，從題材來看，從戲曲到民間故事，例如：《陳三五娘》(1954)、《唐伯虎點秋香》(1953)、《孔雀東南飛》(1955)；從時裝到流行歌曲，例如：《好夫妻》(1959)、《假鳳虛凰》(1959)、《歌場妖姬》(1959) 等。兩者同樣多不見現實，電影中所描繪的世界與影片出品的香港社會缺代連結，時空環境相當模糊，國族意識含渾不明，指涉一個抽象的文化母國，更有趣的是，這些香港出品的廈語片是由華僑出資，在香港拍攝，但觀眾並不在香港，這些影片幾乎不曾在香港上映，反而東南亞與台灣才是廈語片的市場，其中也有不少是台灣老闆投資，找台灣的明星到香港拍攝廈語片，影片拍完賣到東南亞，香港儼然成為意識形態的加工出口區與貨物轉運站。從此對之中，冷戰的痕跡清晰可見，不知這是否是移民社會的特質？以廈語片為例，閩南移民在東南亞社會中，面對一個陌生、不友善的環境時，會有一種喪失自我族群身分的焦慮，意圖透過購買電影此一文化商品獲得舒緩與救贖。用同一種角度來看台語片，不難發現在 1949 年後有大量多元族群

與文化移入台灣，台灣人興起了一種丟失身分認同的焦慮，用大量台語片——透過生產與消費行為——對外來文化進行抵抗，讓情緒在喜怒哀樂之間得到舒緩，讓一種「自己人」的族群意識獲得獲化。

（三）要把未來性帶入討論——也就是說我們對台語片的想像，不能僅停留在懷舊的原點，應該考慮它的未來性，也就是它的「出路」與「市場」。「台語片」不應只是被膠片封存了的台灣50年代的記憶，像時光膠囊一樣成為博物館的展示標本，栩栩如生卻永遠停留在那裡。閩南文化是一個充滿活力與韌性的文化，它源自河洛，再從福建擴散至金門、台灣、日本、菲律賓、印尼、馬來西亞、新加坡、汶萊、越南等地，在整個東亞地區，閩南文化早已跨越地域的藩籬，深入各地，發展出各具當地特質的閩南文化。據統計，今天閩南語系的人口約有六千萬，這是個驚人的數字讓人不能忽視，對電影人而言，它意味著市場可能性，我們期許新一代台灣電影人能從這數字體悟出一些道理，未來以閩南文化為底蘊，以閩南語為媒介，以兩岸及東南亞華人市場為對象的第二代「台語片」是有前景的，第二代「台語片」少了意識形態的包袱，跨越了冷戰陰影，進入了後冷戰時期，我們認為台灣電影不會自然而然就邁入後冷戰時期，這是需要經過一定程度的自覺與努力，那就是要有一個「去」冷戰的過程，電影人應有意識的省思與回顧冷戰時期的經驗，把冷戰意識形態內化為台語片電影人自我審查的過程反思清楚，然後跨過它並放下它，希望以後台灣電影人不再自我設限，思想不要再有禁區，這也是今天重看台語片的目的。

對於未來拍攝「閩南語電影」、「台語片」而言，優勢在台灣，並不是在香港，也不是在大陸，因為香港多以粵語為主，觀眾是看不懂閩南語的，而中國大陸把閩南語定義為方言，政

府並不鼓勵拍攝方言電影，而台灣電影正展現了無比生機，新一代的台灣電影人應該開始以平常心來看待台語與閩南語。台語片的樣貌就是它最大的價值，膠片封存了它的原樣，封存了台灣 50 年代的空氣，它像博物館的展示標本，栩栩如生卻永遠停留在那裡，但是它的不變卻讓我們看得了我們的改變，這就是回顧的價值。

二、閩南語電影的文化內涵與台灣電影的文化多樣性

北京大學藝術學院 李道新

　　電影中的方言與方言電影以特定地方的語言表達方式見證、體現或強化的地方性知識和普遍化情感，既是全球化語境下各民族電影對抗好萊塢英語霸權的主要手段，也是各民族以電影的方式凸顯其獨特的文化身分並彰顯文化多樣性的必要途徑。閩南語電影是台灣電影中的方言電影，也是中國方言電影的重要組成部分。

　　其實，方言電影是台灣電影史也是中國電影史不可或缺的文化現象。從二十世紀 30 年代開始，粵語電影即在香港引發潮流；隨後，粵語電影跟國語電影一起，共同構成香港電影最突出、也最重要的發聲方式；其間，面向東南亞市場的香港電影，還交織著閩南語、廈語、潮語等多種方言對白和歌唱。而從二十世紀 50 年代開始，包括閩南語影片、客家話影片和台灣原住民語言影片在內的台語片，也一度興起並形成不俗的規模與蓬勃的氣象；此後，在台灣新電影代表人物如侯孝賢、王童等人的作品中，則出現了包括閩南語、日本語、英語、國語等多種方言或多個語種在內的雜語現實；新世紀以來，台灣電影中的閩南語方言再一次得到復興，2008《海角七號》／ 2010《艋舺》和《父後七日》等閩南語影片的熱映和獲獎，應該就是很好的證明。

　　中國內地的方言電影，則從二十世紀 50~60 年代偶有嘗試，直到 90 年代才令人矚目。縱觀近年來中國內地的方言電影，從《三峽好人》（山西方言，2006）、《瘋狂的石頭》（重慶、

河北、四川、青島、廣東等方言，2006）和《姨媽的後現代生活》（上海、重北、湖北方言），到《唐山大地震》（河北、山東方言，2010）、《讓子彈飛》（四川方言，2010）和《金陵十三釵》（江蘇方言，2011），無論是華語大片還是中小製作，紛紛把各地方言當作電影對白的主要工具；在此前後，《秋菊打官司》（陝西方言，1992）、《美麗的大腳》（陝西方言，2003）、《股瘋》（上海方言，1993）、《沒事偷著樂》（天津方言，1998）、《尋槍》（貴州方言，2002）、《孔雀》（河南方言，2005），《好大一對羊》（雲南方言，2006）、《泥鰍也是魚》（山東方言，2006）、《落葉歸根》（東北、河南、雲南方言，2007）等等，也是方言電影中不可多得的優良之作。更為重要的是，從二十世紀 90 年代以來，隨著政策的開放與觀念的變革，在中國內地的少數民族題材電影的創作格局中，大多數創作者開始直接面對少數人群體及特定民族的言說方式，並大量使用少數人群體及特定民族的語言文字。如蒙古族題材影片 1993《東歸英雄傳》／1995《悲情布魯克》、《黑駿馬》／1998《一代天驕——成吉思汗》、藏族題材影片《益西卓瑪》／1999《珠拉的故事》／2002《天上草原》、哈尼族題材影片《諾瑪的十七歲》／2003《索密婭的抉擇》／2004《草原》、哈薩克族題材影片《美麗家園》／2005《季風中的馬》、彝族題材影片《花腰新娘》、《靜靜的嘛呢石》／2006《蔚藍色的杭蓋》／2007《長調》／2008《尼瑪家的女人》、苗族題材影片《鳥巢》、《滾拉拉的槍》、《尋找智美更登》、維吾爾族題材影片《買買提的2008》／2009《聖地額濟納》、《鮮花》、《大河》／2010《斯琴杭茹》、侗族題材影片《我們的桑嘎》、傈僳族題材影片《碧羅雪山》等。這些影片均不約而同地採用了民族語文、向內視角、風情敘事和詩意策略，力圖以此進入特定民

族的記憶源頭和情感深處，尋找其生存延續的精神仰和文化基因，直陳其無以化解的歷史苦難和現實困境，抒發其面向都市文明和不古人心所滋生的懷舊、鄉愁和離緒。這是一種獨立、內在而又開放的言說方式，是中國民族電影的新景觀。[15]

可以說，方言與少數民族語言的使用及其在電影裡的復興，是台港電影的重要表徵，更是中國電影在新世紀面向未來的文化選擇。迄今為止，中國電影已經從以普通話、國語為主要對白語言的傳統格局，逐漸轉向多種語言形態並舉。這在很大程度上昭示著，方言作為文化多樣性的重要組成部分，正在日益受到兩岸三地的重視，並正在形成華語電影之間的差異化競爭優勢。這樣，從文化多樣性的立場和建構性的視角觀照台灣電影，就可以把閩南語電影看成一個價值和意義不斷生成的對話性場域。亦即，閩南語電影作為閩台兩地歷史文化淵源的見證者和承載者，既是台灣電影的重要組成部分，更是台灣電影文化多樣性的具體呈現。

（一）從二十世紀 50 年代中期開始，閩南語電影一度興起並形成不俗的規模與蓬勃的氣象。可以說，閩南語電影風潮促進了台灣社會族群的融合，鍛煉了一代優秀的台灣電影人，並以其獨特的方言體系顯影著一個時代不可或缺的台灣記憶，在台灣電影史上占據著極其重要的地位。

二十世紀 50 年代中期以前，受到電影政策的遏制，除了「台製」、「中製」和「中影」三家官辦電影機構之外，台灣還未出現民間創辦的電影企業；而台灣政府推行的國語政策，也使得台灣方言在銀幕上無從表達。從 1955 年開始，台灣政府本著

15. 李道新：〈新民族電影：內向的族群記憶與開放的文化自覺〉，《當代電影》2010 年第 9 期，第 38-41 頁。

爭取海外影人來台拍片及鼓勵台灣本土民營製片的原則，對電影製片採取了「押稅進口，出口退稅」的辦法，為台灣的民營製片企業解決了最為重要的膠片來源和外匯問題，直接促成了閩南語片的興起。[16] 而在台灣的一千萬人口中，操持閩南語的人口比例占到70%以上，這也為閩南語片的發展及繁盛奠定了強大的觀眾基礎。[17] 從1955年6月22日台北大觀戲院上映台灣第一部閩南語片《六才子西廂記》（歌仔戲「都馬劇團」製作、演出，邵羅輝導演）開始，中經1956年的《薛平貴與王寶釧》（麥寮歌仔戲團製作、演出，何基明導演）／1957年的《瘋女十八年》（聯合影業出品、白克導演）／1959年的《王哥柳哥遊台灣》（台聯影業出品、李行導演）／1964年的《天字第一號》（萬壽公司出品、張英導演）與《台北發的早班車》（梁哲夫導演）等閩南語片的興盛，到1981年閩南語片《陳三五娘》（余漢祥導演）的最後一次亮相，閩南語片總產量超過一千部，不俗的規模與蓬勃的氣象均不讓同時期的國語片，甚至有過而無不及。跟同時期的國語片相比，閩南語片的創作背景也顯得尤為錯綜複雜。其中，林摶秋、辛奇、呂訴上、何基明、李泉溪等閩南語片編導主要來自地方戲曲和新劇界；宗由、田琛、張英、申江、唐紹華、白克等電影編導則主要來自國語片界，梁哲夫原為香港粵語片導演，1951年移居台灣後從事閩南語片創作。總的來看，前期閩南語片的題材資源主要出自歌仔戲、民間故事、台灣歌謠及各種歷史事件，主要包括家庭倫理、古裝歷史、悲

16. 參見黃仁：〈張英對台灣電影的貢獻〉，載黃中宇編《打鑼三響包得行——〈張英劇作集〉張英對台灣影劇的貢獻》第219-220頁，台北九寶建設股份有限公司出版部，1999年版。

17. 參見鐘雷：《五十年來的中國電影》第1-5頁，台灣商務印書館，1968年版。

劇言情等影片類型；後期閩南語片的題材資源則主要出自日本、美國電影及歌曲，主要包括武俠打鬥、匪盜諜報、滑稽喜劇等影片類型；在流浪的悲情與狂歡的氣氛息中，體現出閩南語片獨特的台灣文化特徵及其以家為國的時代隱衷，並對台灣國語片的創作形成一定的影響。

家庭倫理和悲劇言情片是閩南語片中出品最多、影響最大的兩種類型，幾乎所有的閩南語片導演都曾拍攝過這兩種類型的閩南語片。這些影片的敘事結構多與困於戰爭、失家流浪的台灣民眾生活相對應，主人翁為了尋找親情（母親、子女或兄弟姊妹）和愛情，流浪經年、歷盡險阻，付出了常人難以想像的艱難和困苦；儘管影片最終總以大團圓結局，但在一種「苦情戲」所獨具的哀婉傷感的氛圍中，仍然透露出難抑的悲劇性情調。白克導演的《瘋女十八年》和張英導演的《小情人逃亡》，就是將閩南語片流浪的悲情發展到極致的作品。

白克是台灣電影的開拓者之一，1956 年至 1961 年間，編導或導演過十多部新聞紀錄片和國語、閩南語、國閩南語混音片。在《瘋女十八年》創作談裡，白克指出：「當我導演這部片子的時候，用了許多旁插「特寫」鏡頭，我屢次用「佛像」來作暗示，觀眾如能瞭解到編導者的此種苦心，就可以知道並非壞人一定要死，同時，我也很想從庸俗的民間故事公式中跳出來，改換一個境界；在主題意識上我針對著台灣社會上，兩個普遍的惡習，不合理的養女買賣制度和害人的迷信，作無情的鞭撻，觀眾看完這部電影以後，如果覺得有別於一般歌仔戲電影，而另有一種新風格，那麼我的目的就算達到了。」[18] 確實，新穎的

18. 〈白克：我怎樣編導《瘋女十八年》〉，載黃仁主編《台灣電影開拓者——白克導演紀念文集暨遺作選輯》第 139 頁，台北亞太圖書出版社，2003 年版。

電影題材、嚴謹的製作態度和不凡的藝術表現，是《瘋女十八年》超越一般「歌仔戲化」閩南語片桎梏而取得的主要成就；但《瘋女十八年》之所以深受觀眾歡迎，是因為通過女主人翁雯秀被困山中木柵籠後有家不能歸的悲慘經歷，集中體現出閩南語敘事一以貫之的悲情氛圍與道德調性。主人翁雯秀本是一個良家婦女，但經過孝女、養女、酒家女、賢妻良母和瘋女等五次性格變化，嘗遍了人情的冷暖與生存的痛楚。主演小豔秋除了在戀愛時流露出一些笑容之外，其餘的表演，都處於淒苦的情緒和悲痛的姿態之中；尤其拍攝雯秀被關進木籠一場，小豔秋披頭散髮、肌肉痙攣的「瘋婦相」，連攝影場的工作人員都禁不住打了寒顫。正是編導的藝術技巧和主演的表演才華，更將影片的悲劇情調渲染到無以復加的地步。

《小情人逃亡》也是如此。跟白克一樣，導演張英也是台灣電影尤其閩南語電影的重要開拓者之一，正如評論所言：「在台灣資深的外省籍影劇工作者中，張英對台灣本土影劇藝術的貢獻，身體力行，難找第二人可比，他除了在教育部工作期間致力於改良台語話劇和歌仔戲，提升台語文化水準外，他本身又自製自導拍台語片二十多部，並非像其他外省導演將台語片當試金石或作過客，而是致力提升台語片水準，開拓台語片題材，才會兩度獲得台語片影展最佳導演獎，而且在台語片低潮中，他的《虎姑婆》、《賭國仇城》、《天字第一號》、《孤女的願望》，居然使台語片起死回生。」[19] 作為一部獲得第七屆台灣電影金馬獎最佳童星獎（吳鳳鳳）的閩南語片，《小情

19. 黃仁：〈張英對閩南語話劇的貢獻〉，載黃中宇編：《打鑼三響包得行——〈張英劇作集〉張英對台灣影劇的貢獻》第196-197頁，台北：九寶建設股份有限公司出版部，1999年版。

人逃亡》講述了這樣一個曲折的悲情故事。頗有意味的是,這種「骨肉離分」、「綿綿此恨」的悲劇性情節,正是從《瘋女十八年》到《小情人逃亡》等一系列閩南語始終不變的敘事格局。跟《瘋女十八年》一樣,影片《小情人逃亡》通過小華一家因偶然的變故再也無法團聚在一起的故事情節,將一種流浪無著、渴望歸家的悲情淋漓盡致地展現在銀幕上,藉以消除經歷過日本統治的大多數台灣民眾失去家國歸屬的無奈感和恐懼感。

進入二十世紀 60 年代以後,隨著台灣政治經濟的發展以及廣播電視、流行音樂和外來電影的影響,閩南語片開始擺脫流浪的悲情,展現狂歡的氣息。在李行、吳文超、洪信德、李泉溪、郭南宏、潘直庵、張英、金龍、梁哲夫、歐雲龍、江南、劍龍、黑木城、田清、羅文忠、余漢祥、金漢、陳洪民、林哥、徐峰鐘等導演的喜劇片、武俠片、神怪片、槍戰片、諜報片、探險片、西部片甚至情色片裡,雖有「為博觀眾一笑,不擇手段」的表現,[20] 但在展示閩南語片的充沛活力與豐富樣貌,以及擴展閩南語片的文化蘊涵方面還是頗有成績的,也在一定程度上吸引了觀眾的注意力。正如研究者所言,在這一批閩南語片裡,「台灣人突然可以是國際間諜、日本武士、中原俠客、神偷飛賊、國共特務、緝毒特警或西部牛;女性尤其超脫了她們傳統的角色扮演,至此她們可以經營酒家、組織幫派,同時能是稱職的單親母親,無論多麼地脫離現實,至少她們不再必然是孤女、丫鬟、村枯、盲人、棄妻、酒女、舞女或妓女。除此之外,台灣、大陸或中國、日本的國族認知範疇,更擴大至香港、澳門、

20. 參見李泳泉:《台灣電影閱覽》第 21 頁,台灣玉山社出版事業股份有限公司,1998 年版。

馬來西亞、新加坡和美國的嶄新世界。」[21]

　　然而，跟前期閩南語片不同，後期閩南語片展現的是一個幻想的世界，充滿著令人驚異的狂歡氣息。在這些以模仿抄襲外國電影為業、以娛樂觀眾為目的的類型影片裡，「家」的命題被懸置，台灣形象也被表現得四分五裂。失去了使命意識與精神追求的閩南語影片，也至此陷入江河日下的頹敗境地。其實，正當閩南語電影熱潮方興未艾之時，便有文章深刻地檢討了閩南語片無法正確處理「抄襲」與「創作」之間關係的致命誤區：「台語片的水準比不上西洋片、日本片，乃至於國語片，這一點是值得大家同情和原諒的……電影是一種藝術，大凡藝術是創造的表現，而不是模仿或是抄襲，但是很不幸的，有不少的台語片竟不走創作的道路，而一昧的模仿，甚至於抄襲到底……今天的台語片，並不是適度的模仿，而是全盤的抄襲，有不少的台語片（不必列舉片名）劇情是跟日本片一樣，人物跟日本片一樣，甚至於片名也跟日本片一樣！這情形就像拿別人出版的著作，寫上自己的姓名一樣，令人吃驚！令人洩氣！今天的台語片市場是本省的鄉村，台語片已取代歌仔戲地位，所以我以為台語片為了滿足觀眾，不要抄襲外片，一定要創作，台灣的鄉村有許多很好的電影題材，正待台語片的製片家們去發掘、去創作！這樣才能使台語片的生命不斷，要知抄襲只是暴露了自卑與短見！」[22]確實，後期閩南語片的模仿、抄襲之風，

21. 廖金鳳：《消逝的影像──台語片的電影再現與文化認同》第93-99頁，台灣遠流出版事業股份有限公司，2001年版。

22. 許金華：《抄襲與創作》，《台灣日報》1965年4月4日，轉引自葉龍彥著《春花夢露──正綜台語電影興衰錄》第204頁，台灣博揚文化事業有限公司，1999年版。

在很大程度上源自閩南語片的「自卑」與「短見」，由於很難得到台灣政府的鼓勵和電影輿論的支持，閩南語片長期處在較為艱難的生存狀況之中，因陋就簡、混水摸魚、自暴自棄的製作心態，以及手工作坊式的發行放映，使閩南語片很難在強大的美、日電影以及日漸精良的國語片競爭中獲得勝績。難怪有研究者將台語片、閩南片消亡的主要原因，歸結為「製片人混水摸魚」、「技術因陋就簡」、「發行無行銷觀念」三個方面。[23]

考其實質，晚期閩南語片的狂歡氣息，內蘊一種自卑的無奈與末日的淒涼。只有在一個令人驚異的幻想世界裡，銀幕上的閩南語才能意識到自己的發音，明辨自己的身分。

（二）從二十世紀 80 年代初期開始，隨著侯孝賢、楊德昌、陳坤厚、張毅、曾壯祥、柯一正、王童、萬仁等新一代導演的出現及其創作的一系列題材多樣、主題嚴肅、個性斐然並且充滿社會關注和人文關懷的影片的登場，台灣電影在一定程度上擺脫了此前政治意識形態和商業票房壓力對創作者的束縛，走向一個藝術電影、文化電影或曰作者電影的新時代。事實上，台灣意識的加強與藝術電影的探索，不僅是台灣新電影的群體風格，而且是新電影之後李安、蔡明亮、陳國富、林正盛、張作驥、張志勇、魏德聖、鈕承澤等台灣新電影的顯著特徵。儘管在全球化的電影格局中，在好萊塢與香港電影的侵襲下，二十世紀 80 年代以來的台灣電影工業正在步入消退以致崩潰的危難之境，但從新電影的崛起到新新電影的接力，台灣電影以其不倦的精神探求提升了中國電影的文化品質，並以其參展國際電影節的輝煌成就為中國電影贏得了令人矚目的世界聲譽。

23. 參見黃仁：《悲情台語片》，台灣萬象圖書股份有限公司，1994年版。

在台灣新電影導演群體中，侯孝賢是獲得國際影展獎勵最多、在世界影壇影響最大並最具中國文化特質的電影導演。在其編劇、編導和導演的影片裡，顯現出一種獨立自覺的台灣意識，凝聚著一種深厚沉潛的文化積澱，並形成了一種靜遠淡隔的電影風格。可以說，在中國電影文化史上，侯孝賢是一位個性突出、成就卓著的電影作者。

可以說，跟陳凱歌、張藝謀、田壯壯等為代表的大陸第五代導演一樣，侯孝賢電影是一種民族電影，充滿著獨立自覺的台灣意識。當然，這種獨立自覺的台灣意識，是在二十世紀60~70年代台灣鄉土電影薰陶下、在銀幕上體現出來的一種蘊含著中國民族精神與文化特質，但也在一定程度上受到日、美、歐文化影響的台灣本土意識，並不是所謂的「自由而獨特的文化價值系統」在台灣電影裡的顯現。[24] 實際上，這種獨立自覺的台灣意識，是與新電影導演自身的成長經驗聯繫在一起，並在對中國文化和台灣身分的焦灼尋找中流露出來的一種歷史的沉鬱和現實的悲情。正是因為在歷史時空與現實境遇中細膩地傳達出了這種台灣經驗和台灣意識，侯孝賢電影成為台灣電影裡為台灣歷史及台灣人身分尋求定位的精神地圖。正如研究者所言：「新電影對〈台灣〉觀念的執著，最明顯的莫過於侯孝賢導演對台灣史的使命感。從《風櫃來的人》到《悲情城市》，侯孝賢一直試圖在尋求一個台灣歷史的根源。他與其他新導演的台灣經驗，與上一代創作者不同。上一代的創作者拍電影，

24. 在《台灣文學的悲情．台灣文學的「放逐」主題》（第114頁，高雄派色文化出版社，1990年版）一書裡，作者葉石濤表達了「台灣是台灣人的土地」，在「幾達一個世紀的漫長歲月裡」，「台灣文化」「鑄造了自主而獨特的文化價值系統」的文化「台獨」主張。

往往以台灣的背景，拍的卻是大陸經驗，與台灣真正現實相去甚遠（如〈健康寫實〉的作品），新導演的台灣經驗，卻是肯定台灣人的身分（identity）後落實的現實描述。」[25]

誠然，台灣新電影尤其侯孝賢電影的台灣意識及其對「台灣人身分」的肯定，並非一種文化「台獨」意義上的所謂「去中國化」論述。相反，在侯孝賢電影中，台灣意識的獲得，不僅與中國意識的在揚密不可分，而且充滿著一種針對大陸的揮之不去的鄉愁和眷戀。在《冬冬的假期》、《童年往事》、《戀戀風塵》、《悲情城市》、《戲夢人生》、《海上花》以至《千禧曼波》等影片裡，在客家方言、閩南次方言、北方方言、上海方言以至日語所構成的對白或旁白系統中，北方方言亦即「國語」總是頑強地發出自己的聲音；而在所有的場景轉換中，家庭與鄉村又顯得如此地溫馨而美麗。這種台灣經驗和台灣意識，與其說跟二十世紀60~70年代台灣電影的大陸經驗無牽無掛，不如說已經深深地浸潤在中華民族博大精深的文化母體之中。這一點，在影片《悲情城市》與《戲夢人生》中體現得最為生動與深刻。

可以說，侯孝賢電影獨立自覺的台灣意識，正是在對大陸紐帶的艱苦追尋與對台灣歷史的悲情陳述中第展開，至《悲情城市》達到震撼人心的深度和廣度。在這部影片裡，跟台灣歷史及其家族變遷同樣令人傷懷的，是台灣社會雜語叢生、交流困難的語言現實。片頭一段，台灣基隆林阿祿一家，接生婆為女人接生時嘟嚕的閩南語及老大林文雄之子林光明誕生時的啼

25. 焦雄屏：〈從家鄉到異鄉——台灣電影的大陸情結演變〉，載《時代顯影——中西電影論述》第164頁，台灣遠流出版事業股份有限公司，1998年版。

哭聲，便伴隨著日本裕仁天皇宣佈無條件投降的單調的日語廣播；而在許多重要的場景裡，往往充斥著閩南語、粵語、國語、滬語等多種方言。其中，老大林文雄找到上海幫談判，希望他們幫老三林文良早點出獄一場，四、五個人圍著桌子交談，但每一句對話都必須通過三種方言亦即閩南語、廣東話、上海話和兩個翻譯的轉譯，才能彼此明白和理解。至老四林文清，幼時便跌傷致聾，在金瓜石小鎮上經營一家照相館。實際上，主人翁文清「失語」的處境和命運，正可看作日本殖民背景及國民黨高壓政策下閩南語被抑制以至無聲無息的最好隱喻。[26] 閩南語的喪失，不僅使文清及其家人無法通過母語尋找自己的位置、識別自己的身分並建立自身的主體性，而且將台灣回歸祖國的曲折歷程展現得如此尷尬、痛苦和悲涼。

《戲夢人生》採用記錄與扮演相互交織的敘事結構，展現出日本殖民統治時期台灣布袋戲藝術大師李天祿的坎坷一生。影片中，主人翁李天祿現身銀幕，以閩南方言憶述往事的情景，跟導演精心重塑的歷史場面和生活氛圍以及一整段的戲曲演出（包括京劇、歌仔戲、布袋戲以至日本宣傳劇）彼此參證，在超常沉穩的畫面控制、固定不動的鏡位選擇和一系列深情凝視的長鏡頭裡，滿含著中國電影內斂含蓄的韻致。不僅如此，還通過獨具個性的鏡頭處理和影像營造，表達了編導者對以主人翁為代表的台灣庶民發自內心的同情和尊重。正如研究者所言，影片「體現了一種獨特的人文觀，這個人文觀揉合了漢民族庶民長久以來在現實生活中起伏不定的強韌性，和文人展現在詩

26. 相關論述，可參見陳儒修〈歷史鏡像的回歸與幻滅──心理分析與《悲情城市》〉，載《電影帝國──另一種注視：電影文化研究》第 165-167 頁，台北萬象圖書股份有限公司，1994 年版。

詞繪畫中清幽淡雅的抒情傳統」。[27] 作為台灣人文電影的典範作品之一，《戲夢人生》既承襲著導演侯孝賢在《風櫃來的人》、《冬冬的假期》、《童年往事》、《戀戀風塵》和《悲情城市》等影片裡透露出來的細膩溫婉的人道精神，又在主體把握和個性展呈上凸顯出不可多得的作者電影氣質。據統計，這部時間跨度三十多年，長達二小時二十二分鐘的傳記式影片，僅僅使用了一百個左右的鏡頭。也就是說，《戲夢人生》是一部採用平均接近兩分鐘左右的長鏡頭來構築、力圖在畫面上傳達最大限度人世滄桑及其盛衰榮辱的影片，如此悠徐的姿態與舒緩的節奏，在中國電影以至世界電影史上都是非常獨特的實踐。何況，這種固定幾位的長鏡頭拍攝，不僅能夠使創作主體最大限度地尊重自己的拍攝物件，讓影片散發出沁人心脾的人文氣息和人道力量；而且能將「因事以造形，隨物而賦象」、「境生於象外，有限中見出無限」的中國藝術觀念與傳統繪畫的留白、南方民居的屋頂採光和天井以及中國戲曲、園林、雕塑等藝術形式的各種優長，充分地運用到電影創作之中，最終形成一種氤氳古意、發抒性靈的空間美學風格，在銀幕上一展傳統美學及中國文化的美麗與魅力。

（三）以侯孝賢、楊德昌為代表的台灣新電影，到二十世紀 80 年代中後期已逐漸失去銳猛探索的生氣與本土工業的支持，只能在國際影展上繼續維繫著作者電影的個性與聲譽。但從二十世紀 90 年代開始，蔡明亮、陳國富、林正盛以及張作驥、魏德聖、鈕承澤等新新導演的電影實踐，是二十世紀 90 年代以來台灣電影的重要收穫。他們以大膽的藝術思維、各異的影像

27. 吳其諺：〈台灣邁入作者電影的時代〉，載聞天祥編《書寫台灣電影》第 13 頁，台北電影資料館，1999 年版。

風格與獨特的「在地」意識，開拓著台灣電影的精神視野與創新空間，為台灣電影文化史作出了新的貢獻。[28] 以 2008 年張作驥導演的《蝴蝶》和魏德聖導演的《海角七號》為例。

在張作驥編導並極具認真姿態和人文野心的影片《蝴蝶》裡，主人翁一哲的母親的故鄉，在台灣東部的小島蘭嶼。蘭嶼方言中，「蝴蝶」稱之為 Babanalidu，即意為「惡魔的靈魂」。一哲的父親是個移民台灣南方澳漁港的日本人。影片畫外音和對白包含國語、閩南語、日語和達悟族語四種語言，片頭字幕從 1895 年甲午戰爭後台灣成為日本的殖民地，以及 1945 年日本戰敗後一哲的阿公選擇留在南方澳娶妻生子說起，無疑拓開了影片的時空跨度，為全片鍍上了一層厚重的歷史感與蒼涼味道。影片開始，一哲女友阿佩的畫外音，彷彿字幕的延續，更將一哲的自我認同跟這個「經常下雨」的「南方澳的漁港」亦即「一個美麗的故鄉」聯繫在一起。然而，這是一哲的母親的故鄉，畫外音顯示，一哲只是想把自己當作母親故鄉的「過客」，而且力圖使自己「遁跡」。走到一個「看不見自己」的地方並且「不留下任何的回憶」，一哲的漂泊靈魂的旅行，是以棄絕自己身體和精神的極端方式來展開的。他也在不斷地講述著自己對母親的思念，對父愛的渴望與對童年的懷想；還向母親墳塋附近的老人和小孩不斷地打聽著一個叫作 shimaderun 的人。shimaderun 是一哲自己小時候的名字。所有的人都不再能夠記

28. 在〈台灣新新電影的作者風格〉（《北京電影學院學報》1999 年第 1 期）一文裡，胡延凱指出：「從侯孝賢、蔡明亮、黃明川至林正盛、符昌鋒等導演，新新電影已發展成風格多樣、形態豐富的多元化的格局，即使在製片產量萎縮的今日，新生代導演依然保有爆發力的創作激情，實為台灣影界注入一股活絡力量。」

起，只有一哲自己還沒有忘記。就像一哲所言：「我早已不屬於這裡。」

不屬於「這裡」的一哲，在母親的墳塋前生生地咬斷了一條蛇頭，用蛇血祭奠母親。影片後半部分，一哲帶著槍找到了已經從日本回到南方澳的父親。二十年前，正是父親造成了母親的自殺、拋棄了一哲兄弟並去到日本「混黑道」。在父親面前，一哲開槍結果了兩個嘍囉的性命，並命令父親帶阿仁離開被黑幫控制的、交織著新仇舊恨的「這裡」。地位受到嚴重挑戰的父親開始吼叫一哲聽不懂的日語，並強調自己是日本人。積鬱著二十年憤怒的一哲終於開槍殺死了自己的親生父親。但「弒父」後的一哲，也只能回到家裡拼命地用頭撞牆，以戕害肉體的方式表達絕望的心境。影片最後，一哲逕直殺死了黑幫老大，並帶著受傷之軀進入竹林。在蝴蝶飛舞之地，趕來復仇的黑幫用刺刀洞穿了一哲的身體。在這裡，編導者使用高速攝影，將身體的毀滅與惡魔的宿命表現得充滿著恐懼的詩意。

在張作驥此前導演的影片《忠仔》、《黑暗之光》與《美麗時光》裡，「身體」遭受無端擺弄直至走投無路的敘事動機已經開始浮現；在此過程中，主人翁的家庭從破碎走向殘缺，父權也在逐漸喪失。青春殘酷，成長無望。到了《蝴蝶》，張作驥終於完成了「弒父」的舉措，徹底瓦解了台灣電影中長期盤踞的家庭神話與父親威權，跟台灣新新電影中的其他作者們一起，像他們影片中的主人翁們一樣，悲劇性地尋找著自己的名字，體會著自我作賤與肉體毀滅的快感和宿命。

與此不同，作為一部閩南語與日本對白相互交織的電影，在《海角七號》中，日本元素無疑是非常重要的；但影片所堅守的「在地」感，仍然有助於強化台灣電影裡的台灣形象，並呈現出台灣電影的文化多樣性。

那是一個交織著自然的性靈、歷史的悲情與鄉土的聲息、精神的創痕的島嶼，無論是在侯孝賢導演的《悲情城市》中的九份山野，還是在張作驥導演的《黑暗之光》中的基隆港灣，以及在這部由魏德聖導演的《海角七號》中的恆春海濱，都是一個又一個獨特的屬於台灣人的「在地」，浸透著經年的美麗與憂傷。

　　但在《海角七號》中，為了表達這種「在地」的美麗與憂傷，魏德聖不再如侯孝賢和張作驥一樣沉鬱頓挫、凝滯內斂；相反，導演採用了亮麗的影調、輕快的節奏、流暢的鏡語與活潑的細節、幽默的設計，帶領觀眾進入到一個由誘人的藍天、碧海、彩虹與生動的鄉情、親情、愛情所構築的恆春。這就是《海角七號》中的台灣，是男主人翁阿嘉的繼父、民意代表洪國榮不斷高喊的「在地」。為了這個「漂亮」的、卻又被「有錢人」買去的「在地」，民意代表恨不得把恆春「放火燒掉」，然後再把所有出去的年輕人叫回來「重建恆春」。

　　顯然，美麗的「在地」，總是糾結著現實與歷史的憂傷。就像片中老郵差茂伯，作為月琴的國寶級大師，卻只能在日本歌手演唱會的暖場演出中搖沙鈴；更像影片主人翁阿嘉一樣，在台北失意後，回到恆春也沒有獲得心靈的慰藉，並在一貫的沉默中顯現出內在的憂鬱；而從日本寄到海角七號的七封信，已將阿嘉跟日本女孩友子的愛情，負載著六十年的時空間隔與殖民地的歷史記憶，鍍上了一層厚重的帷幔與傷感的色彩。夜幕中的恆春海濱，阿嘉、日本歌手中孝介與眾人一起演唱了一首日本風格的歌曲《野玫瑰》，這已經不再僅僅是阿嘉獻給友子的心聲，而是「在地」面對自身殖民歷史的一種複雜情感。頗有意味的是，接下來的片尾曲《風光明媚》，仍然在讚美「在地」恆春「溫暖的陽光」、「湛藍的海水」和「唱不完的歌」，

與此同時，卻也在勸告「你」「拋棄負累」。然而，如果反過來思考的話，就會面對這樣一個問題：既然「在地」是一個如此完美的烏托邦，那麼，「你」的「負累」從何而來？

2009 年 2 月 13 日，在接受鳳凰衛視的節目專訪中，魏德聖表示，《海角七號》只是表達了「人的情感」，而無需背負那麼多的「政治寓意」。導演的觀點，是為了應對台灣、大陸部分評論者針對《海角七號》的某種偏激的民族主義式的讀解。誠然，影片是否「媚日」，應該是一個見仁見智的話題；但引發這種話題的線索和動機，在影片中無疑是存在的；否則，人在「在地」的「負累」，完全沒有必要跟六十年前那段淒婉的愛情故事聯繫在一起。

何況，「在地」本身就是一個充滿美麗與憂傷的詞彙。在漢語中，或許只有台灣才會創造並日常使用這個帶有方位感的特殊名詞；以「在地」如此強調「存在」和「地方」的感覺，也或許只有經歷了漫長的殖民地歷史的台灣人，才會真正瞭解「在地」 的感受吧。

三、新型閩南電影文化及其產業鏈的構想

廈門大學台灣研究院　陳飛寶

內容提要

　　閩南電影文化應包括：廣義的閩南電影文化，應是反映閩台閩南語系的族群歷史、社會、生活、文化的電影，和狹義的用閩語對白的電影兩種。從台語片數量的變化，探索台語電影的內容製作、發行、放映產業變化，找出台語電影盛衰癥結、台語電影在台灣電影中的地位和影響。新台語電影應有時代特徵，還應有新的語境和創意。新閩南、台語電影的產業，要進行產製、行銷產業鏈的調整和重構，以資金為手段的生產鏈成為台語電影產業的創作動力。閩台交流互惠的客觀文化環境，以及閩台語言的政策改變，為兩岸閩南、台語電影創作、發行、放映提供了有利的發展條件。

（一）台語電影產業的興盛與產業鏈瓦解

　　1.閩南語電影釋義。華語電影包括、國語、閩南語、粵語、客語等語種，閩南語電影是華語電影的一個重要組成部分。閩南語電影有兩種釋義：一種是廣義的閩南語電影，即配國語或國、台語雙聲道，反映閩台閩南語系的族群歷史、社會、生活、文化的電影。一種是而狹義指用閩南語對白的電影。傳統台語電影是在 1949 年以後，台灣處於戒嚴時期，海峽兩岸隔絕對立的特殊政治環境底下，台籍和外省籍電影工作者合作的台灣電影文化運動。

　　2.台語電影產製、發行、放映三個環節緊密銜接。電影產

製起主導作用，發行、放映是關鍵，而電影市場和觀眾是台語電影產業的終端，也是台語產業的基礎和台語電影生存發展的命脈。台語電影製作、發行兩個環節，因市場需求而興盛，也隨著台語電影市場需求銳減，而瓦解、崩盤。

從 1955 年第一部《六才子西廂記》至 1969 年，十五年間，台語片經歷三次高潮，第一次高潮時期（1955 年～1959 年），共拍 178 部，國語片 41 部。出品公司在 1958 年，達到 64 家，發行公司由 1956 年的 11 家增至 1958 年的 57 家。台語電影第二高潮（1960~1964 年），台語片攝製 364 部，國語片 49 部，台語片是前五年的兩倍，1964 年出品公司有台聯、福華等 69 家，發行商年均 39 家。台語電影走到顛峰時期（1965~1969 年五年），共拍 510 部，是第一次高潮的三倍，同期國語片只有 283 部；製片和發行公司在 1968 年至 1969 年最高達 85 家。[1] 1955 年至 1969 年十五年間，台語片 1,052 部，國語片只有 373 部，台語片占國、台語片總數 1,425 部的 73.82％，國語片只占 26.18％。

因缺乏 1950、60 年代台語電影票房、觀眾人數統計資料，無法準確說明當時台語電影的經濟規模，但從上述台語片產制數字、發行商、放映商數目同步正增長，台階式逐層上升。與國語電影對照，可以說，台語電影在 50、60 年代是台灣電影產業的主流和基礎。

3. 台語電影觀眾和市場。1950 年代國語片製作能力弱，供應院線放映不濟，西片配額以及管制日本片進口，戲院、電影院需要，台語片特別吸引閩南語族群的觀眾，讓台語電影市場有產銷廣闊放映通路，回收成本有錢可賺。大批電影人和片商投入台語電影的攝製，於是形成上游內容、製作，中游的發行，下游放映產銷連結的台語電影產業鏈。

台語片興起前，台灣鄉下有六百多家戲院。[2] 放的全是外來影片，台語電影的出現，戲院改放普受鄉下觀眾歡迎的台語片。沙榮峰在 1953 年成立聯邦，在基隆、高雄等縣市 65 家戲院簽約建立院線契約關係，與台北市院線聯線，1957 年組成全省院線，形成國語片全省發行網。[3] 據黃仁先生介紹，台語片風行時期，沙榮峰的全省院線也兼營台語片的放映。在 1965 年，放映台語電影院有 220 多家。[4] 台北市院線放映台語片外，主要市場是中南部縣鄉鎮戲院和中南部民眾。1965 年賣出菲律賓版權台語片 36 部，越南 12 部，星馬 15 部。說明台語還外銷到東南亞閩南人移民華僑地區。

　　4. 台灣公民營大製片廠和香港的國語片擠壓，縮小了台語電影的生存空間。台語電影的衰落，除了戰後出生的青少年在中小學普及國語，60 年代城鎮化過程以及出口加工區的設立，農村中青年移居城市，使得縣鎮農村台語觀影人口銳減，轉向國語電影人口增加的因素外。當局對國語片輔助的優惠政策（包括貸款、器材減免關稅），吸引香港自由影業人士投資政策，促進國語片迅速發展，擠壓了台語片市場和發展空間。

　　1963 年之後，公營中影，李翰祥的國聯、沙榮峰的聯邦大湳國際電影製片廠、國際沖印，建立類似香港邵氏大片廠企業化制度。大投資、名導演、大卡司的國語影片素質高，建立市場品牌，自然而然吸引不同年齡層和不同族群的觀眾。中影、聯邦從生產、發行到映演形成完全整合的系統，上中下游產製、行銷的線性結構，形成較大規模電影經濟，中小型的台語電影產業於下風。

　　早在 1950 年代，聯邦「秉持以宣傳祖國文化、推行國語為目的」，組織院線，放映國語片打字幕。自 1954 年起組織台北美都麗專映國語片院線 (後來改為國賓，專映首輪西片)，建

立台北國語院線市場，吸引城市市民和年輕觀眾。從 1950 年代開始，台灣成為香港電影的最主要市場，香港的國語片、粵語片、廈語片相繼輸入到台灣。在 1954 年，香港總體的電影出口市場中，台灣占總出口的 29.5％。邵氏兄弟公司在三、四十年代拍粵語電影為主，1950 年代後期，減少粵語片產量，逐步以拍國語片為主，在邵氏公司看來：「粵語片在海外華人社群中大受歡迎，為邵氏帶來可觀的利潤，可是從家國主義的觀點看去，粵語始終是一種方言，所滿足只能是狹隘、特定的市場，相反，國語則通行全國，它才是代表現代中國語言。為了全球化，打入除東南亞及香港粵語社群外的主流市場，邵氏還用國語做為商業語言，因此更能符合邵氏全球目標。」[5] 邵氏兄弟公司在 1957 年在香港清水灣興建除日本以外亞洲最大的規模設備最先進的片場——清水灣邵氏影城。邵氏在香港有完整的製作、發行與映演等電影工業體系，以及綿密的國際行銷與合作網路，台灣為市場腹地，做為邵氏公司國語電影的主要市場。1963 年邵氏的《梁山伯與祝英台》風靡台灣之後，很多黃梅調故事，歌仔戲都有演過，鄉鎮台語片觀眾容易看懂黃梅調國語片，攔走歌仔戲、台語片觀眾。1963 年，國語片院線由一變成六條，上映的國語片占台灣戲院的 80％，邵氏影片成為台灣國語片院線極為重要的片源，占台灣年度上映國語片總額的三分之一。在 1968 年，台北上映國語片五條院線，放映邵氏影片占三條，多達 40 部。1968 年 6 月至 1969 年 5 月，台北上映國語片共 155 部，其中邵氏片占 47 部。台灣的大眾長期浸淫於邵氏電影文化之下，對於台灣文化的形塑與社會的發展，早已超越了台灣本地所拍攝的電影。[6] 國語片打字幕，看字幕學國語，台語片觀眾改看國語片，造成國語片製作、發行、放映業的蓬勃發展，加速台語片的沒落。

5. 台語製片產業規模小，台語電影工業薄弱，缺乏資金、品質無法提升，供需失衡，無法與國語片競爭。自 1969 年開始，台語電影開始衰退，只生產 84 部，同年國語片是 89 部，首次超過台語片，主從易位。1970 年至 1981 年的十一年間，台灣只出品 68 部，台語電影走入歷史。

早期台語製片業中，公營的中製廠經常協助民營台語片的沖洗、印片、配音、剪輯和電影後製技術。民營製片廠有何基明的華興電影製片廠、林搏秋的鶯歌湖山片廠，都屬於家族影業公司，華興有 400 平方米的攝影棚；鶯歌湖山片廠蓋有 A、B 兩個攝影棚，都拍了多部精品，都因無自己的影院，受制於強勢的發行商，無法回收成本，都在 1960 年、1961 年停止製片。1960 年至 1964 年大來、天華、台聯的影業合資建霧峰製片廠，成為台灣中部台語電影的製作中心。林章在台義的南洋片廠周天與李泉溪合組的台中金山片廠等幾家片廠，自製並支援生產許多受歡迎的台語影片。但是，設備不及當時的公民營大公司的製片廠，自身資金匱乏，無法及時轉型，多拍低成本的黑白片，實力無法與公營中影、李翰祥的國聯、沙榮峰的聯邦製片廠的寬銀幕彩色大片（如《西施》、《俠女》）、大格局的瓊瑤電影、武俠電影較量和競爭。

台語片生產行銷脫節。據政大盧非易教授研究，1965 年至 1969 年間，當時台語影片年需求量是 90 部左右，扣除國語片 30 部，台語實際需要是 60 部，但 1965 年以後，台語片年生產達百部以上，到了 1965 年以後，台語電影每年生產百部以上，盲目生產，供過於求，出現兩、三百部完成的影片無法上映的情況，終至許多小製片公司倒閉。此時，台語電影市場大幅縮小，產銷脫節，片商改拍國語片或停業，導致台語電影產業的瓦解、衰落。

（二）台語電影的地位和影響

1. 建構了台灣民間電影產業（包括製片、發行），奠定了台灣電影工業基礎。台語電影發展，公營製片廠中影、中製發揮器材、技術和人材的優勢，租借給民營台語影營公司，增加營放，積累了資金，壯大了企業。1960年代，李行、李嘉、林福地等一批導演和著名演員轉道拍國語片，提高了國語片的素質，擴大了國語電影的市場。1960年代未、1970年代李泉溪、辛奇等一批台語導演到「台視」、「中視」、「華視」電視台拍台語、國語電視連續劇。台語電影歌仔戲演員轉電視台組歌仔戲團演電視歌仔戲，他們延續了台語電影的內容、風格、技藝，不少電視劇目用台語片目和題材，只不過對內容進行重組、擴充，並與時俱進，與當代生活連結，為台灣電視產業培養了人才，奠定台灣國語電影、電視產業基礎。

2. 台語電影是台灣光復後規模大、時間延續較長的一次電影文化運動，台灣民眾尤其是農村廣大民眾接受了一次廣泛的閩南文化電影的教育。如果說，台灣光復後至1950年前後，戲院放映大量上海的電影、「華影」、「滿映」國語片，以及香港片（或粵語配國語），觀眾群主要是大陸新移民和城市的知識份子，從觀影中瞭解舊中國國運喪敗，國民黨腐敗，那是對30、40年代舊中國的經驗。或是從武俠片、軟性電影歡悅。對於講閩南話，或聽懂日語的台灣廣大鄉鎮民眾有一種隔閡和距離。

台語電影迎合台灣鄉鎮農村觀眾普遍的觀影娛樂、心理需要；台語電影是一種台灣民間深根中華文化，提倡、厚植中國倫理道德的影像教育。他們與外省籍的移民不同，對大陸舊中國不熟悉。他們通過觀看台語電影，接受的是海峽兩岸關係如歷史的記憶，認識到台灣、閩南同屬於一個民族、一個文化體系（聖女媽祖傳），海峽兩岸同胞有著共同的歷史命運和愛國

主義傳統（《台灣英烈傳》、《八卦山浴血記》、《青山碧血》、《霧社事件》），強調族群融合（《黃帝子孫》、《龍山寺之戀》、《南北和》）。他們看到不同省籍導演類型多樣的電影，從喜劇片獲得喜悅，又從歌仔戲曲片看到鄉土戲劇的魅力。不少導演以當下生活為背景，拍攝社會事件，或從新聞報導改編的台語片，反映當代 50、60 年代台灣社會變遷、民眾生活，得到感情的共鳴，得到教育和娛樂兼具的效果。許多台語電影導演和演員改行拍電視劇，他們傳播中華文化的普世價值、倫理道德統和傳統藝術美學信念不變。原先看台語電影的廣大觀眾成為台語電視劇忠誠、穩定的觀眾。可見台語電影對台灣社會文化生活，對民眾的影響是潛移默化、長久的，非常深遠的，教育了幾代台灣人。儘管，數十年來在美國強勢文化侵襲台灣，日本也從未放棄利用影視文化對台灣進行深透，但台灣人民對中華文化、傳統倫理道德的凝聚力、向心力從未改變。

（三）新閩南（台）語電影文化

　　台灣祖籍閩南的福佬族群，將其原先具有大陸文化和海洋文化兼備的社會文化，在台灣島上提升為海洋文化，成為又不捨棄大陸文化的一種獨特的地域文化，具有愛鄉崇祖、愛拼敢贏、重義求利、山海交融的精神特質。二十一世紀的今天，兩岸政經、社會、文化生活形態發生了巨大變化，兩岸關係由敵對、隔閡走向合作和交流。新閩南語電影與傳統的閩南台語電影應有所差別：創作中突出當代閩南電影文化的主體性，一方面，兩岸閩南電影中，要藝術地展現閩南人、台灣福佬人的歷史、宗教、文化信仰的傳承，以及閩台民眾尋根謁祖、敬祖認宗、葉落歸根的人文性格；藝術地發掘、重構閩台的閩南（福佬）人社會文化的本真的「原生態」；另一方面，又要將閩台優秀

文化傳統與現代社會、人文性相對接，相交融。有海峽兩岸從隔離到交流、合作以來的兩岸之間的新變貌，在整體文化意識上重塑閩台的歷史、現實、審美的多重藝術形象，給華語電影世界全新的、有時代特徵、新的語境和創意，成為重構台灣本土電影文化的驅動力之一。譬如，馮凱執導的《陣頭》，改編自《九天文化民俗雜技藝團》的真實故事、彙聚台灣本土傳統文化廟會節慶民俗文化元素，有氣勢巨集偉的鼓藝及神偶藝陣，新一代演員，九天技藝團環島經東隆宮、跨海大橋，屏東東港表演，陣頭大，豐富的閩台地域文化，勵志故事，成本 4,100 萬元，獲得 2.8 億元票房。說明深耕台灣本土民間文化的電影不僅受到歡迎，具有藝術和商業雙重價值。另外，從去年香港許鞍華《桃姐》小製作成本，在香港攝製，粵語對話（打中文字幕），屬於粵語片。劉德華投資，刻劃普遍存在老年化社會的女人的感情和寂寞，以真實感動觀眾。在香港大陸大賣，在 2011 年 11 月第四十八屆金馬獎中，許鞍華獲最佳導演獎，劉德華、葉德嫻獲最佳男、女主角獎三大獎，葉德嫻在威尼斯影展獲最佳女主角獎。自 1933 年 9 月，黎北海導演的香港首部有聲片《傻仔洞房》問世，粵劇伶人廖夢覺和粵曲伶人黃佩英參演，開粵語聲片先河，[7]1933 年至 1979 年四十六年間，香港共拍共攝製 4,394 部種類語片，占總數 6,524 部的 67.35％，同期國語片攝製 1768 部，[8] 占總數的 27.09％。粵語電影在前一世紀的 30 年代至 60 年代，成為香港主流電影之一。

粵語電影生命週期，到 2011 年綿延了七十八年，許鞍華《桃姐》電影，可見粵語電影依然有著藝術魅力，已經超脫地域文化的言語隔閡，得到廣大華語觀眾的歡迎，當今台語電影也一樣有廣闊的揮灑空間。

（四）新閩南電影產業鏈的構想

1. 新閩南台語電影的產業，要進行產製、行銷產業鏈的調整和重構，以資金為手段的生產鏈成為台語電影產業的創作動力。

振興台灣電影工業，建立連結和彈性合作的網路型市場。閩南電影製作行銷屬於台灣本土電影產業的範疇，如果它作為一個電影類型、一個地域文化的電影，離不開台灣既有的電影生態環境和體制，要做到產品內容以及市場行銷格局的革故鼎新。

目前台灣製業公司規模小、發行、大型影院被美商、外商控制，台灣獨立製片沒有自己的發行網、放映網，產銷脫離，根本無法形成內容產製、發行、放映線性的產業鏈。就產製而言，也是獨立公司規模小、分散、手工坊性質，即便有多家製片公司和多家動畫、3D 設備的科技公司，但都沒有稍具規模的大製片廠。台灣「中影」公司五十多年間，曾是台灣電影的基礎、旗艦，培養了李行、侯孝賢、李安、蔡明亮等幾代傑出的電影藝術家，及攝影師、剪接師、美工師等優秀技術人才，拍出許多優秀影片，讓台灣電影走向世界，李安等多位導演成為世界電影大師。可是，2006 年初，台灣電影龍頭、台灣電影導演的搖籃、台灣電影工業的主力、基地、旗艦——中央電影公司旗下的中影製片廠與中影文化城易主停止營運，攝影器材出租，許多技術人才流失，衝擊了原本積弱不振的台灣電影製片業，對此，有的人認為台灣電影基本上無工業可言。[9] 美國好萊塢、印度寶萊塢、香港的邵氏影城的大製片廠，造就了美國、印度、香港電影的繁榮和輝煌。大陸北京、長春、上海、成都等大製片廠即使體制轉型成影視企業集團，但都是以這一批大製片廠、

著名編導、演員為骨幹、基礎，而且還新建多個攝製基地，譬如花 18.36 億人民幣打造的懷柔影視城有十六個攝影棚，一個數位製作棚。單這影城去年收入 10 億人民幣相當於新台幣 44.5 億元，是台灣全年總票房的兩倍，今年要攝製 120 部電影，這種設施、財富真正反映了中國電影工業的蓬勃規模。[10]台灣電影工業與此相比，是在倒退。

儘管如此，熱愛台灣這塊土地、人民，熱愛、忠於台灣電影事業的台灣電影人在困境中突圍，力爭風雲再起。2011 年 2 月中影成立文創基金，募集 10 億元投資文創產業，其中有 3.5 億元直接投資《賽德克・巴萊》。2011 年 3 月楊登魁成立「柏合麗娛樂傳媒集團」，計畫 5 月 30 億資金投入兩岸三地的合作。李安在台中水湳機場原址的航站拍攝《少年 Pi 漂流記》的搭影、三 D 造型池，台中市政府提出「台灣電影推廣園場」；新北市政府將魏德聖導演投資 1.1 億元的林口「霧社街」，列為觀光景點，亦可供攝製影劇基地。這一切舉措，以及《海角七號》5.3 億元、《艋舺》2.3 億元、《那些年，我們一起追女孩》4.6 億票房，說明台灣電影正在復興，前景無量。

2. 目前，借助美商發行、放映網，是找回藝術和商業的價值一種方式。台灣獨立製片不乏成功與創意，台灣電影除了依靠美式發行宣傳與藝術電影行銷模式，仍然要考慮交由外商或真正有市場整合能力的發行商、放映商代理行銷。美國掌控台灣電影市場發行放映權，在西片強勢壓境底下，現在台灣獨立製片的本土電影製作費動輒要上千、數千萬新台幣，如果上億元的製作費，單靠台灣市場，是不足以支撐巨額投資的回收。《賽德克・巴萊》是台灣一齣充盈歷史悲情的大型英雄史詩電影，創下台灣電影史上耗資 7 億元的拍攝的紀錄，市場票房至少要超過 10 億元以上才能達到損益平衡。所以，它要建立在台

灣少有的靈活資金挹注與境外市場的行銷策略，這使得彈性資本與行銷成了台灣片一種新的製作模式。《海角七號》選擇博偉、《艋舺》選擇華納、《雞排英雄》通過美國影片商福斯發片，仰賴美國影片發行商在全球以強大資本打通演藝通道，使台灣創制的作品得以被強化行銷和通路優勢。

3. 閩南語電影人口市場。閩南人是廣義的，不侷限於福建南部居民，數百年來閩南人為主體的居民不斷遷移台灣，構成以祖籍地閩南為主的今天的台灣社會。在福建閩南廈、泉、漳三角地帶閩南語系地區人口有 1,500 萬人，包括廈門六個區的 252 萬人（常住 176.9 萬人，外來人口 98.5 萬人）、（泉州四區三市五縣 774 萬人，漳州二區一市八縣 474 萬人），三地面積共 2.5 萬平方公里。又據廈門大學林仁川、黃福才教授的研究，福建閩南方言分佈有五大片：福建閩南語、台灣閩南語、潮汕閩南語、浙南閩南語、海南省和廣東省雷州半島的閩南語，除福建閩南人口外，其他四大片有 4,000 萬以上，[11] 台灣 2,300 萬人口中閩南語系人口約占八成，大部分客家族群和外省籍族群，多會說或聽閩南話，閩台以及浙、粵、海南地區閩南語人口在約 5,500 至 6,000 萬之間，他們是潛在的閩南影視市場和觀眾。海外閩南語系人口。鴉片戰爭以後，閩南人移民東南亞進入高潮，其中多數是閩南移民。二十世紀 50 年代中期，閩南籍華僑、華人是 250 萬人。至 1990 年代增至 760 萬人，主要分佈在菲律賓、印尼、新加坡、馬來西亞等國。當今，閩南族群的閩南、台灣、東南亞大三角的三條邊、海峽兩岸和東南亞三地的閩南人群體之間鏈條中，存在著雙向互動的關係。

廣域的閩南電影市場。除了閩南語系族群觀眾外，市場擴及整個講華語廣大觀眾，包括大陸十三億人口電影市場。大陸「十二五」規劃，經濟發展方式，從依賴出口和投資轉向內需。

隨著中國經濟持續發展，財富增加，中產階級擴大，必然大幅提升文化生活包括電影的消費。上個世紀 70、80 年代初，是中國電影輝煌時期，1991 年觀眾人數和達到 144 億人次，票房收入 24 億人民幣。儘管 2010 年大陸票房達到 101 億，增長了 4.2 倍，但觀眾只有 2.81 人次，二十年間，減少 141 億多人次，大陸潛在的電影觀眾是 8 億人。[12] 2011 年，大陸電影票房是 131 億元，比上一年增長 30％。大陸快速的城鎮化過程，2009 年城鎮人口比重達 46.59％，城鎮人口達 6.22 億人，年增長 2,000 萬人，2011 年。農民工總量 2.53 億人。外出農民工 1.59 億人。[13] 大都市居民收入高，文化消費高，電影市場還有很大的潛力。

4. 大陸電影體制的改革，與台灣電影的產製、行銷的結構接近，台語電影公司可以通過國際資本，或與大陸電影集團公司，在製作、發行、放映上的結盟與合作。

大陸國有電影企業通過轉企改制，民營電影企業通過資本市場，進一步推進資源整合、產業鏈完善，帶來了電影生產、發行和播映各個環節市場高度集中。經過電影產業鏈的全整合，形成了綜合性的大企業，與台港的電影行銷結構接近。2010 年 12 月，中影集團聯合中國國際電視公司等七家戰略投資者，成立中國電影股份有限公司，形成了影視製片、製作、發行、行銷、放映、影視服務等環節的完整產業鏈。大型製片企業有中國、上海、長春、西部、峨嵋電影集團和珠江電影製片有限公司等六大電影集團公司，民營有華誼兄弟、北京新畫面、保利博納、世代經典等，發行公司有中國電影集團、華夏電影、保利博納等三家。在硬體上，初步建構設備和管理現代化、分佈全國各省的放映影院。2010 年影院數目達 1,993 家，新增銀幕數 1,533 塊，全國城市影院銀幕總數達 6,256 塊，全國擁有 2K 數位銀幕 4,312 塊，其中 3D 銀幕 2,400 塊，位居世界第二。[14] 新增的影院

在中西部和中小城市廳數達全國新增影廳數的 40％，中小城市進入主流影院市場。內地和香港十來家電影公司已經成為影院市場主導力量，[15] 今典投資集團、星美國際集團、萬達、華誼兄弟、博納影業等投資影院，影院現代化、放映數位化，有的與台北威納斯影城不相上下。因為大陸電影市場的改革、資本競爭機制，多家電影企業集團製作、發行、放映上下游垂直整合，讓台灣電影今後與大陸製片機構合作中，也解決了發行通路、放映管道，達到經濟規模和投資回收的保證。上述，這一切為海峽兩岸合拍閩南文化題材的電影，以其作品放映放入華語電影經濟圈市場、貨幣高回收率，提供有硬體和軟體環境和條件。譬如，鈕承澤繼導《艋舺》之後的《愛》，是兩岸合拍片，屬於都會城市感人的愛情故事，八大演員，吸金王趙又廷、舒淇、趙薇、阮經天等大卡司主演，製片、導演找到觀眾商業元素，上映兩週票房 6 億元，台灣票房 2 億元，在大陸 4 億票房，多過台灣的一倍。這是一個成功的經驗。這種台灣電影作品似乎成為台灣電影發展方向之一，反映台灣電影走向區域化，成為經濟獲利的市場模式。

5. ECFA 將為海峽兩岸電影業創造雙贏大格局。香港電影在大陸搶占市場先機。1997 年香港電影在東亞和東南亞市場失利，台灣因為開放對外片的配額後，港片喪失了在台灣這個唇齒相依的關係，吳宇森、徐克、周潤發出走好萊塢。自 2003 年 6 月後，香港根據《更緊密經貿關係安排》「CEPA 條文」協議，香港和內地合資的合拍片被視為內地影片，不受配額限制在內地發行；合拍的影片港方人員增加比例至三分之二。CEPA 又經過兩次談判，達成大幅向香港開放內地電影發行市場協議，允許香港在內地獨資建影院和設立獨資公司發行國產影片，合拍片經審查可以在內地以外的地方沖印膠片。CEPA 惠及香港電影在生產、

製作到發行的整個產業鏈，香港和大陸的合拍與合資電影，進入華人核心的大陸市場，深化了香港電影生產鏈的區域化，使大陸市場成為香港的龐大收益來源，使得香港和大陸的市場成為相依結構。香港電影界憑著傑出導演藝術和明星演技、豐富的製作經驗以及純娛樂的製片策略，合拍片在內地市場份額逐步擴大。2010 年華語片 17 部過億元票房的中文版中，香港導演的影片占九部，說明香港製造仍然是中國電影市場的主力軍。2012 年，擅長議題操作的香港寰亞電影五部新片，有四部是香港和大陸合資的合拍片。最新統計資料合拍片已占香港電影總產出產出的 70％以上。

2010 年 6 月 29 日，海協會會長陳雲林與海基會董事長江丙坤在重慶簽署《海峽兩岸經濟合作架構協定》和《海峽兩岸知識產權保護合作協定》，標誌海峽兩岸經貿合作進入制度化軌道，今後兩岸可以在經濟合作框架以及相互保障智慧財產權的基礎上，加強媒體產業的合作，攸關兩岸文創事業的 IPRPCA 也更加保障了台灣作品（包括台灣電影）在大陸可經營環境，台灣電影進入大陸市場將不受配額的限制，零關稅，大陸電影廣大市場成為台灣電影產業的腹地，大陸電影票房收入成為今後台灣電影的資金動能。

6. 閩台交流互惠的客觀文化環境，以及閩台語言的政策改變，為兩岸閩南電影創作、發行、放映提供了有利的發展前景。1989 年台灣電影資料館開始蒐集整理台語片、記錄口述台語電影歷史，及展映宣導。尤其 1990 年代以來，台灣電影學者、導演在台灣中南部舉辦各種影展，推廣電影教育，包括台南藝術大學的音像藝術學院等院校培養一批優秀人才，在中南部建構新展映場地，改變了國民黨的重北輕南、南北電影文化失衡的局面。

廈門衛視、泉州電視以及廈門閩南之聲廣播電台、泉州廣播電台刺桐之聲都設有閩南語專業頻道和欄目。長年累月播映閩南語節目和引進台灣影視劇目，有廣泛閱聽觀眾、聽眾，中國電影家協會、福建電影家協會舉辦兩屆閩南台語電影的學術研討會等等舉措，台灣的三立、民視電視台長久以來播出閩南語鄉土劇，使得閩台逐漸形成了泛閩南、台語族群為主體的閩台語影視文化圈。福建閩南地區改建現代化的電影院，福建幾所院校設立影視專業課，普及電影文化，為閩南語電影市場開闢了廣闊的市場，閩南語電影前途看好！

〔作者陳飛寶，廈門大學台灣研究院研究員，專職研究台灣電影電視、台灣大眾傳播媒體。專著：《當代台灣傳媒》（九州出版社，2007 年 7 月）、《台灣電影史話》（修訂本）（中國電影出版社，2008 年 9 月）、《台灣電影導演藝術》（台灣亞太圖書出版社、台灣電影導演協會，2000 年 3 月）、合著《台灣新聞事業史》（中國財經出版社，2002 年 9 月）等。〕

【注釋】：

1. 盧非易：《台灣電影：政治、經濟、美學》，遠流出版公司，2006 年 9 月 20 日三版，圖十一 a。
2. 吳俊輝：〈剪接一段台灣電影史——陳洪民訪談錄〉，《台語片時代》，台灣電影資料館，1994 年 10 月，180 頁。
3. 《沙榮峰——回憶錄暨圖文資料彙編》「國家電影資料館」，2006 年 4 月，第 64 頁。
4. 〈本報舉辦第一屆國產台語影片展覽座談會〉，《台灣日報》，1965 年 3 月 23 日。

5. 傅葆石：〈走向全球──邵氏電影史初探〉，《邵氏影視帝國──文化中國的想像》，麥田出版，2003 年 11 月，第 120 頁。

6. 劉現成：〈邵氏電影在台灣〉，《邵氏影視帝國──文化中國的想像》，麥田出版，2003 年 11 月，第 145 頁。

7. 周承人、李以莊：《早期香港電影史 1897-1945》，世紀出版集團上海人民出版社，2009 年 11 月，第 130 頁。

8. 趙衛防：《香港電影產業流變》，中國電影出版社，2008 年 6 月，第 42、51、66、72 頁。

9. 唐明珠：〈實現夢想與面對現實的兩難〉，《2008 年台灣電影年鑑》，「行政院新聞局」，2008 年 12 月，第 118 頁。

10. 柯利弗德·庫南：〈中國電影成年〉，英國《獨立報》網站 2012 年 4 月 7 日。

11. 林仁川、黃福才：《閩台文化交融史》，福建教育出版社，1997 年 11 月，第 133 頁。

12. 劉潘：〈從創意產業的角度看文化消費和電影市場 ── 尋找增強我國電影國際競爭力的市場路徑〉，《2006 電影產業研究之文化消費與電影卷》，中國電影出版社，第 35 頁。

13. 溫家寶：《政府工作報告》，人民出版社，2012 年 3 月，第 7 頁。

14. 龐井君主編：《中國廣播電影電視發展報告》，社會科學文獻出版社，2011 年 8 月，第 86 頁。

15. 崔保國主編：《2011 年：中國傳媒產業發展報告》，社會科學文獻出版社，2011 年 4 月，第 193 頁。

四、台語片的過去與現在（傳統與新生）

黃 仁

前言

　　1955 年誕生的台語片是全部以閩南語為對白，並以台灣的鄉土故事、鄉土戲曲、鄉土人物、俚俗傳奇、歌謠為題材，也就是留住台灣自我文化的特色，雖然當時健康寫實國語片也有這個走向，但缺少閩南母語表現便無法突出地方文化的特色。因為當時還有不少本省觀眾，既聽不懂英語，也聽不懂國語，字幕也看不懂，台語片的興起，是以這批人為基本觀眾，只有全部用台語，觀眾才能適應，即使改編國語片或日本片的題材，也一律用台語，如同早期美國片全部用美式英語，都是市場導向。這類台語片到 80 年代結束，可稱為「傳統台語片」。80 年以後觀眾已進步，同樣以台灣鄉土文化為題材的影片，只有純鄉土故事部分需要台語發音才能突出鄉土文化的特色，則可稱為新生代台語片或新一代的台語片，由於人物生存時代的轉變與生活環境的改變，便有容納一些非台語的對白才能使影片更合理，包括國語、日語、英語、原住民語，一般改稱為「新台灣片」，但也可稱為「台語片」，是台語片進步的新生，例如 80 年代《悲情城市》電影執照就是台語片，最近的《海角七號》、《雞排英雄》、《父後七日》《龍飛鳳舞》、《陣頭》等都可稱「新台灣電影」，不但用了母語表現地方文化的特色，而且也表現了時代進步、環境變遷，更符合台灣海洋文化的特色，能不斷的吸收外來文化，融入自己文化中，壯大原有的台灣文化，可見台灣文化絕不是保守封閉的文化，更不會排斥外來文化，而

是開放、進步的文化，這正是台灣文化的特色，能不斷的進步，不斷的演變與新生。

台語片是方言片的一種，有其地域性的特色，歐洲電影先進國家都有方言片，我國幅員廣大，交通不便，方言片也有多種，其中華僑最多的粵語片歷史最久，潮語片歷史最短，台語片不是最先進，但產量最多、時間最久，鼎盛時期，不但產量之多，市場之大也超過國語片，這是由於閩南語系的華僑多，估計閩南語系人口（包括福建、台灣）超過六千萬人。

台語片（又稱閩南語片），在中國地方語片中，生命力最強，能夠適應時代而新生，又分為廈語片和台語片兩種，60年代台語片的黃金時代平均年產一百多部，到80年代台語片沒落後，仍有為劇情需應用台語，一般人改稱為「台灣片」也可稱為新台灣電影，但是另有學者認為，只要有90%以上對白的台語發音，內容也多是台灣鄉土故事，仍應稱為「台語片」，以便保有台灣文化的母語傳統，就整個閩南語系來說也更便於推廣保留母語的優良傳統。由於台語片是由同為閩南語的廈語片促成，因此本文將廈語片也併入討論。

（一）廈語片興起的時代背景

廈語片，官方文書也稱為閩南語片，在電影檢查檔案中廈語片、台語片都稱閩南語片，由於習慣關係，後來官方文書也有稱台語片。實際台語包含客語及原住民語，以占多數的閩南語為台語代表。

但是最先拍製閩南語片的人不是台灣的本省籍人士，而是居留香港拍粵語片的閩南籍人士，結合拍國語片或粵語片的其它省籍人士拍製的廈語片，跳出被粵語片、國語片強占的香港市場，以菲律賓、台灣、星馬等地為市場，資金多來自台灣、

菲律賓，廣告上也稱為台語片。

　　但在台灣市場，廈語片興起幾年間就被台語片後來居上取代，有其時代背景，與台灣台語片誕生的盛衰有密切的關係。當時（1950年），由於台灣「執政當局」實施「勘亂」時期臨時條款，對大陸和香港拍製的國語片中，有演職人員「附共」者一律禁映，造成台灣上映國語片的院線片源斷絕。大陸影片既不能來，已映過的國語片又遭大批禁映，片商不得不以粵語片補充，請日據時期的「辯士」在銀幕後用台語解說，同時打國語幻燈字幕，仍難滿足觀眾的需求，不少觀眾向戲院抱怨，因此有省籍的台灣片商，向香港拍粵語片的閩南籍演職人員建議為何不拍閩南語片。於是促成香港拍國語片和粵語片的閩南籍人士結合另組公司，並請拍國語片或粵語片的編導人員負責編導，由香港閩南籍人士演出，找尋閩南籍人士較為熟悉的民間傳說和戲曲為題材。這就是所謂「廈語片」及其興起的因素。

　　不過早在1949年台灣就進口了第一部廈語片《雪梅思君》，該片是由錢胡蓮主演的古裝戲曲片，可能也是香港第一部廈語片。廈語片的工作人員是1949年後就從廈門、泉州移居香港的戲曲人員，由菲律賓華僑投資，他們利用粵語片設備拍攝廈語戲曲片，以南洋、菲律賓、台灣為市場，起初只是嘗試性質，後來結合粵語片和國語片的工作人員，逐步建立基礎。這可從來台上映的廈語片《相見恨晚》獲得証明，這部片也是戲曲片，本名《玉蓮緣》，由宋儉超編劇，畢虎導演，鷺紅、白雲主演，於1950年8月在台上映，鷺紅、白雲原是國語片演員，後來都成為廈語片的台柱。第三部來台上映的廈語片《賣油郎獨占花魁女》，改編自民間故事，金城公司出品，楊文星編劇，黃文禧導演，周虹、白雲主演，1951年8月在台上映。

1952 年後，廈語片生產逐漸增多，題材多翻版自粵語戲曲片，或民間故事改編，編導演也多是粵語片班底，其間還有少數是粵語片配廈門語的，如吳回、秦劍導演的《梅娘》。

　　雖然香港廈語片是雜牌軍的製作，水準比一般粵語片更差，但由於與台灣的語言相通，大受歡迎，因此《唐伯虎點秋香》推出立即再拍續集。同時廈語片除了香港能上映外，還有在新加坡、馬來西亞、印尼、泰國、菲律賓和台灣等語言相通的市場。因此賣埠愈來愈廣，使得香港拍的廈語片供不應求，香港人稱為「冷門中的熱門片」

　　由於香港拍廈語片的人才少，一年拍幾部片還能勉強應付，一旦要求產量增加，便弄得笑話百出。台灣水準較高的觀眾，無不看得生氣，稍有經驗人士都想自己來拍。但是拍電影，起碼要有 35 毫米的攝影機和底片，當時台灣民間這類設備很少。

（二）台語片興起的時代背景

　　台灣最先拍台語片的邵羅輝，是由於他領導的都馬劇團在外埠演出期間，常遇到廈語古裝片搶生意，而感到舞台劇的沒落。同樣一齣戲，拍成電影，到處可以演，舞台劇卻只能演給現場觀眾看，他留學日本期間看過拍電影，也學過一點，對於拍電影並不陌生，但是資金設備不足，想用克難方式來拍。

　　於是，邵羅輝買了一架 16 毫米攝影機和膠片，在劇團晚間散場後，利用原有的佈景、道具、服裝和演員，加班演出拍攝《六才子西廂記》，片中還有部分彩色。

　　可是拍電影必須有很強的燈光，邵羅輝缺少這設備，也買不起，就這樣將戲院的電燈加強來拍，經過一個多月的通宵達旦苦心拍攝，終於完成，但這種 16 毫米片不適合放映 35 毫米片的大戲院上映。台北大觀戲院雖然同意臨時改用 16 毫米放映

機放映，但是臨時架設的 16 毫米放映機，因間隔七、八百個座位距離銀幕太遠，戲院太大，銀幕上的映象一片模糊，觀眾看不下去，因此《六才子西廂記》只於 1955 年 6 月 13 日起在台北大觀戲院上映三天就下片，換永樂戲院也只映了三天，外埠戲院更無人敢嘗試，從此影片由冷藏而毀棄，成了歷史名詞。

不過《六才子西廂記》雖然失敗，卻開創了拍台語片之路，第一個響應的是台灣製片廠的白克，他看過室內試映的《六才子西廂記》認為效果不差，他瞭解邵羅輝用 16 毫米拍片的缺失，台製廠有 35 毫米器材可彌補，他將手上籌拍的省政宣傳片《黃帝子孫》，改用台語發音拍攝，請台籍戲劇家呂訴上改寫台語劇本，並以呂訴上領導的文化工作隊作為演出班底。影片拍好後，在鄉村免費放映。後來也配國語拷貝。

第二個響應人士何基明。他在日本學過拍電影，又有全套 35 毫米拍片器材，替歌仔戲拍過「連環本戲」。所謂「連環本戲」就是在舞台上歌仔戲演到雷電交加、飛簷走壁、投水自殺等不易表演的場面時，穿插放映電影畫面代替。

何基明拍台語片的主要動機，是不滿廈語片的缺點太多。他找到麥寮拱樂社合作拍攝《薛平貴與王寶釧》，並找成功影業社投資。拍攝時盡量用外景彌補燈光不足的缺點。該片比《六才子西廂記》遲半年首映，卻造成空前轟動，全省淨收入新台幣 120 萬元，超過成本三倍，從此掀起台語片熱潮。

《薛平貴與王寶釧》大賣座的原因，除了戲曲本身的通俗趣味外，主要有下列幾點，也可說是台語片興起的客觀因素：

第一代台語片來得正是時候，如果是幾年前，可能多數農村婦女的休閒消費能力還都停留在看免費的野台戲時期。到了 1956 年，台灣已接受「美援」，推行三期四年的經建計劃，又從三七五減租進一步實施耕者有其田，農民生活大為改善，進

電影院已成為真正的大眾娛樂。

第二，有新鮮感和親切，由於《六才子西廂記》外埠並未上映，《薛平貴與王寶釧》以本省人破天荒的第一部自製台語影片推出，有新鮮感和親切感。

第三，觀眾對廈語片的粗製濫造、閩南語發音不純，已逐漸失去興趣，台語片正好取而代之。

第四，當時農村多數中老年人和婦女觀眾，大多對西片、日片、國語片都還欠缺欣賞能力，對語言完全相同的台語片可以完全瞭解，自然欣賞興趣更高。

（三）外省人促成蓬勃時期

台語片的發展既是社會環境促成，它的發展與社會的變遷也有密切關係，據我估計台語片在台灣發展二十五年的進程可分為四個時期，前三期都以五年為一期，最後一期為十年。

第一個五年期，1955 年到 1960 年，為外省人促成台語片蓬勃期，因為這期間，外省人的主導力比本省人多。不少聽不懂台語的外省人成為台語片編導，靠副導演和演員的溝通。直到過了五年，由於國語片逐漸興起，同時本省人才增多，外省人參與的人才愈來愈少。

台語片興起頭五年，外省人的主導力會比本省人多，是由於當時本省人會拍電影的太少。同時，以拍電影為業的外省影人，自大陸來台後，正處於無片可拍的苦境，忽聞本輕利重的台語片興起，對他們來說，正是天大好機會，尤其三家公營片廠有足夠人才、設備卻缺少資金，正好支援拍台語片。因此，拍過電影的唐紹華、袁叢美、徐欣夫、莊國鈞、張英等等，都來拍台語片。例如，唐紹華就組織過好幾家拍台語片的公司，徐欣夫自己有拍片器材，尤其在片商公會擔任過理事長，人頭

熟，拍台語片更無困難。

還有三家公營片廠的編導人員，利用外人租廠機會出任導演，也是順理成章，他們不用去找片商投資，片商也會來找他們合作，如白克、宗由、王大川、汪榴照、李嘉、胡傑、潘壘、房勉、熊光……都拍過台語片。

這時期發行日片的片商為爭取交換日片的配額，插手投資拍台語片的也不少。他們多找外省的熟手包拍，拍好後，寄一個拷貝到東京海關，設法試映一場，招待當局駐日各館人員証明在日本上映過，就能換一部日片進口配額。當然要有門路，不是一般人都有此「管道」。

（四）資金來源五花八門

傳統台語片興起初期，由於台語片低成本大賣錢，捲起一窩風的投資，資金來源五花八門，除了片商外，有些名太太聽說台語片賺錢容易，不惜拿出放高利貸的本錢投資，有的變賣小型工廠投資，還有些人想當星爸、星媽或明星而投資，在外省影人為爭取拍片機會遊說下，又只看到別人的成功，當然容易上勾。

例如著名女星林翠華本是舞蹈班老師，受想當導演的親戚遊說，投資拍《水蛙記》當女主角，把母親積蓄挖光。幸好當了明星，能替別的公司拍片，賺回一些片酬。

台語片女星中，類似林翠華情況的不少，有的成名後立即把投資的錢賺回來，還能找到如意郎君，也難免有少數人碰到歪哥，落得人財兩失的悲慘下場。

還有外省人，以訓練班為名，拍片為實，受訓者都要交實習費，出資最多者為主角，不但拍片的演員免酬勞，還可籌措到拍片資金。

也有空頭公司請名人主持開鏡典禮,其實攝影機中沒底片,俟開鏡典禮後,再以開鏡照片,向各戲院預收上映定金買底片正式開拍,戲院為爭取片源,多願先付定金。

我們看 1957 年開拍的台語片,台灣籍導演只有何基明、邵羅輝、辛奇、郭柏霖等人,至於外省籍導演卻有唐紹華、白克、孫俠、申江、畢虎、吳文超、莊國鈞等等,都是電影界頗有名氣的老牌,而且列為本省籍的郭柏霖是在上海成長,也可算半個外省人。不過,他在上海聯華公司只做過宣傳,並未當過導演。

1956 年開拍的影片中,上列幾種情況更為明顯,外省籍導演增加徐欣夫、周旭江、陳文泉、汪榴照、梁哲夫、田琛、王大川、宗由等,增加的本省籍導演,只有呂訴上、張深切、李泉溪、郭南宏、楊一笑、陳文敏、辛奇等人。由此可見,台語片初期的發展,外省人推動的力量比本省人還多。

(五) 推動台語片的外省人

推動初期台語片功不可沒的幾位外省籍導演值得特別介紹,從這裡也可以看出台語片並非沒有人才,他們的貢獻將永遠記在台語電影史上。

第一位是白克。他是台灣光復後,隨第一批接收人員來台接收電影業、主持電影事業的專業人才。他畢業於廈門大學,來台灣語言相通,擔任過台灣電影製片廠第一任廠長。他拍的第一部台語片《繡球奇緣》流產,《黃帝子孫》是第二部。第三部片《瘋女十八年》,也是第一部取材於社會新聞的台語片。對於該片的攝製經過,白克寫了一篇很長的自白,刊登在老沙黃仁主編的《新世紀》雜誌,該是台語電影史上第一篇重要文獻。從發現報上刊登的社會新聞到拍片的主題,有詳細的記述。

他認為這個故事正好針對了台灣社會兩個普遍的惡習——迷信與養女制度。他透過電影提出來批判，糾正低層觀眾的偏差觀念，尤其結尾採用寬恕方式非常好，正是中國人的人道精神。可是後來重拍成國語片的導演和將它改編成閩南語連續劇的作者，都沒有體察白克希望從鄉俗的民間故事中跳出來的苦心，甚至以宿命結束，顯然還不如原來台語片的格調高。

第二位莊國鈞先生，江蘇人，他是上海 30 年代聯華公司的名攝影師，在上海影戲公司當過導演。又是香港永華公司名片《清宮秘史》的攝影師。他在台語片的外省籍導演群中，聲望最高，曾任中影片廠廠長多年。他導演的第一部台語片《金姑看羊》，和香港廈語片《金姑趕羊》鬧雙胞，打對台，兩敗俱傷。接著導演《基隆七號房慘案》，是日據時期的真實事件，拍成後轟動一時。該片是南洋公司出品，林章監製，洪信德編劇，演員康明、洪明麗、吳萍、黎光、張麗娜、劉方、陳雪峰等等都還是新人，其中男主角康明因本片獲台語片影展最佳男主角獎。

由於《基隆七號房慘案》大賣座，同類題材大為吃香，尤其案情相似的《萬華白骨事件》，形成三胞案。有三家公司同時向公會登記要拍這題材，這三家公司是大茂、長河、南洋。其中大茂公司請莊國鈞導演，趙之誠編劇，這組人馬都是老手，而捷足先登。

《萬華白骨事件》描寫台灣光復前十年，台北市萬華地區有一家日人開設的油脂公司將倒閉，夫妻為此爭吵，老闆嫖妓，老闆娘與小夥計通姦，小夥計怕姦情洩漏，與老闆兩人拼鬥，老闆被擊斃，掩埋地槽。老闆娘回來，發現丈夫失蹤，以為與妓女私奔報警，小夥計嫌疑重大被捕，因無證據釋放。幾年後在地槽挖出一堆白骨，經鑑定其中一具屍骨與失蹤老闆相似，經反覆偵查，直到一切證據齊備，小夥計才認罪。

莊國鈞在這部影片中著重表現人物良心上的痛苦與矛盾，盡量沖淡邪惡部分，他在拍《基隆七號房慘案》時，也盡量避免淫、殺、姦、詭……等場面。莊國鈞在台語片技術上可稱為大師。

　　第三位曾因導《養女湖》挨罵的房勉，天津人。他導過一部台語片《夜來香》，卻頗有好評。本片與「邵氏」的國語片《夜來香》鬧雙胞，台語片《夜來香》，以台灣在日據時代，日軍強拉本省籍壯丁充兵伕，派赴南洋作戰，過著悲慘生活為題材，利用舊有戰爭新聞片剪輯穿插，增加可看性，比一般民間故事的台語片較有現實意義。

　　第四位宗由，天津人。他導演的台語片《母子淚》，比他導的國語片成績更好。故事改編自 30 年代上海國語片《空谷蘭》，劇本有較完整的架構，在劇本荒中，不失為聰明辦法，後半部戲，後母虐待前妻兒子，利用對比手法進行。這部影片使初上銀幕的柯玉霞脫穎而出，後來成紅星，還得獎成為影后。

　　亞洲影片公司的丁伯駪爭取主管重視台語片，還出版雜誌，組成院線，同時最早開拓台語片國外市場。促成台語片外銷泰國、南洋、越南。丁伯駪爭辦訓練班，該是很有貢獻人士。

　　還有東北人郭鎮華主持的長河公司，有意提升台語片水準。由於他在東北時期，與「滿映」工作人員有相當關係，特請日本導演及技術人員來台拍片，一邊拍一邊訓練人才。現在成為藝術名教授的施翠峰，精通日語，當時受聘該公司擔任編劇。

　　長河公司請來的日本導演岩澤庸德、田口哲，攝影師宮西四郎，燈光師浩島繁義，在日本影壇都有相當地位。可惜當時台灣社會十分保守，第一部《紅塵三女郎》被「電檢」剪得面目全非，票房很慘。

「長河」在財力困難中，繼《紅塵三女郎》後又續拍了兩部台語片，由日本導演田口哲執導的《太太我錯了》，內容類似美國片《金臂人》，由游娟、鍾林、方紫、易明、江繡雲等合演。

　　「長河」第三部台語片，是日本導演岩澤庸德執導的《阿蘭》，由小豔秋、江繡雲主演，是個戀愛故事。「長河」經濟實力不強，同時請來的這些日本名家，費用龐大，只拍了三片，就把這些日人送回日本。基本演員也解散。雖然唯一成果，只是培養了一位明星游娟，但首創引進了日本技術。攝影師宮西四郎留台，又拍了多部台語片。

　　當時由本省人投資的台語片公司中，有一個好現象，是本省籍文化人士創辦的藝林公司。股東囊括本省銀行界、工商界、文化企業界的名流，有陳逸松、劉啟光、林快青、何永、賴德欽、詹木權、莊垂勝等人。開拍《邱罔舍》時，大張旗鼓宣傳，可是導演眼高手低，拍了這一部片，既不叫好，也不叫座。可能股東們感到賠錢事小、丟臉事大，因而這家大公司不到一年就偃旗息鼓，相當可惜。

　　在台語片第一個五年期，真正有實力的本省籍人士開設的電影公司，只有華興片廠。該廠拍攝《薛平貴與王寶釧》連續二部後，開拍山胞抗日的《青山碧血》。尤其何基明的苦幹精神令人欽佩，在克難方式下，把華興片廠建設得很有規模，性格名影星歐威就是時期「華興」培養出來的。

　　另一個有實力的是南洋公司，負責人林章是嘉義戲院業鉅子。他為專心拍片，放棄參議員不幹，也建立了一個頗有規模的片廠，請何基明導演拍《運河殉情記》，培養出很有潛力的優秀女星柯玉霞。

第五位張英，四川人，台語片興起時，是「教育」電影官員，由太太出面組公司拍台語片《小情人逃亡》獲第一屆台語片影展最佳導演獎。該片描寫一個六歲小丈夫，與童養媳私自逃回家的故事。片中女孩父親是菜販，某日酒醉中傷人以傷害罪入獄，妻子在債主迫逼下，將給鄉親做童養媳，受婆婆虐待，幸好六歲的小丈夫同情照顧她。女孩心念母親，企圖逃走不成，反而挨打，相約私奔，兩人沿鐵路逃亡，另一方面婆家報警尋找。兩人無意中幫助警方破獲竊案。最後，母親去當酒女贖回女兒，父親出獄，感激妻子，決心痛改前非，不再喝酒。女童星黃慧書學過芭蕾舞，整天抱著一個洋娃娃，看來可憐又可愛，獲童星獎。張英很能把握淒涼意境，使該片既引起觀眾共鳴也很有教育意義，因此獲台語金馬影展評審員好評，對整個片的製作也提示了新的方向。

第六位安徽人唐紹華，在上海時曾編導過《春殘夢斷》，台語片興起的第一年，他連續導了三部台語片：《廖添丁》、《林投姐》、《五子哭墓》，但台語片進入第二、三年後，脫離了台語片。

還有一位廣東籍的梁哲夫，1951 年赴台定居，執導台語《鴉片戰爭》。他拍台語片之多（82 部），很多本省籍導演都難以相比。

1957 年外省籍人士主持台語片公司也比本省籍的片商多，例如凌波、中一行、大同、大茂、信達、華隆、亞洲、華聯公司主持人都是外省籍，屬於本省籍的只有南洋、美華、新興、東升、藝林、台藝等公司。

其中外省人組公司專拍台語片頗有影響力的，該是丁伯駪主持的亞洲公司。他沒有錢拍片，很會動腦筋，從設訓練班著手，招考醉心於電影的人士，不但訓練演員，也訓練編導，居

然培養了不少人才，郭南宏就是出身亞洲訓練班。

丁伯駪以外省人身分，組公司拍台語片，又組織公會等。

（六）受走私日片打擊

台語片第一個五年，在高峰中突然萎縮，主要是遭受日片打擊，「台灣執政當局」准許日片利用短片配額，兩部短片配額可以換算一部長片，一年增加八部日片，加上走私日片猖獗，中南部戲院，寧可犧牲台語片訂金改映日片，對台語片打擊最大。不少實力較弱的公司，便紛紛倒閉。

其中藝峰影業老闆，將製造香水的家庭工廠及房屋賣掉，籌得新台幣 20 萬元左右，全部投資拍台語片《再生花》，結果花了 30 萬元成本，只收回菲律賓版權費 16 萬元，台灣上映的收入，還不夠付宣傳費，等於平白賠掉一家工廠。類似情況還有好幾家，幸好走私日片在中南部上映幾個月後被有關單位取締，但是仍有人偷偷摸摸上映，和員警捉迷藏，這種損害至少有一年多。由於走私日片未經檢查，有裸露鏡頭，在當年保守的農村社會，人們十分好奇，吸引觀眾力量很強，連西片也不是對手，台語片碰到這類影片只有死路一條。這類日片走私進口方式，多用通過檢查的國片，在進第二次第三次拷貝時，上面是國片拷貝，底下是日片拷貝；或用國片的片盒，裝的是日片；也有透過漁民海上走私進口。上映時掛羊頭賣狗肉，用合法日片的海報放映非法日片，後來有關方面查到有幾家大公司牽涉這種黑市買賣，由「警總」出面傳公司老闆，出具切結書，才告絕跡。

走私日本片絕跡後，果然台語片又告抬頭。在第一個五年，最值得讚揚的是，外省籍人士主持人的《中國時報》前身《徵信新聞》，舉辦了一次「台語片金馬獎」，提升了台語片的地位。

該報也因票選明星賣報紙，打響知名度。

（七）林搏秋的奮鬥

由於台語片興起的初期，不少老闆吃了沒有片廠的虧，因此後幾年創設的台語片公司，都從創設片廠著手。不過，一般所謂片廠，也只是買了一套攝影機，利用農會倉庫或戲院改成一個簡陋片廠。其中林搏秋主持的湖山片廠最具規模。他是留日的經濟學者，在日求學時便對劇場有興趣。由於聽到長河公司聘來的日本導演岩澤庸德說「台灣的電影水準，比較日本相差三十年」，而決心爭一口氣，不惜投下巨資拿出 10 甲土地，建湖山片廠。首期工程於 1957 年春開工，9 月完成啟用。除了有片廠外，還有宿舍、教室及發電室等設備，並從西德購進自動錄音的攝影機一架及美式最新攝影機一架，還有燈光等設備，相當完善，工作人員一律住廠，便利受訓及工作，先演話劇再拍電影，有意仿效「東寶」的寶塚歌舞團。第二期工程於 1958 年 7 月完成啟用。第三期工程因台語片出現第一次低潮而暫停，只拍了《阿三哥出馬》、《嘆煙花》、《錯戀》等幾片而停擺。培養了明星張美瑤是其成就之一。

附錄
50 年代台灣電影唯一入選香港電影評論學會選出的「兩百部中國經典電影」

<div align="center">

Cuo Lian《錯戀》

（Zhang Fu de Mimi 又名《丈夫的秘密》）

</div>

1960 ／黑白／ 150 分／玉峰出品／原著：竹田敏彥／製片：邱木／編劇：陳丹／攝影：陳正芳／導演：林搏秋／演員：張美瑤、張潘陽、黃雪映、吳麗芬、許元培

香港評論學會評選兩岸三地有史以來的經典華語片200部，台灣50年代國台語片入選的只有一部《錯戀》。評選人羅維明認為「該片成就超越當時台灣國語片的水準，是台灣歷年來國台語片的珍品，導演的部分場面，鏡頭調度頗有奧遜威爾斯式筆觸，與當時手法普遍草率貧乏的台語片相比，簡直是大師風範。」本片根據日本文學竹田敏彥的《眼淚之責任》改編，描寫三苦角戀的名著，筆觸尖刻深入細膩。故事如下：

秋薇與麗雲是中學時代的好朋友，畢業之後失去聯絡，於同學會上再度重逢，秋薇已婚幸福美滿，唯一遺憾膝下無子；麗雲未婚生子遇人不淑，遭遇遺棄之後，如今獨力撫養幼子，生活貧困。麗雲因孩子生病，往秋薇處借款，秋薇的先生守義發現，麗雲竟是他舊時的情人。守義懷念過去的戀情，更同情麗雲淒涼的命運。一日，麗雲因貧病交迫，昏倒路邊，被警員救起，通知秋薇，秋薇與守義收留了麗雲母子，守義認為孩子可能是自己的，麗雲再三否認，更為了避免引起好友的家庭風波，不告而別。麗雲為了生活在酒家上班，在一次應酬中意外相逢，兩人感情命運的作弄，彼此相憐，有了一夜之歡。事後麗雲自責很深，換了一個酒家上班，不久發現有了身孕，健康出了問題，暫住好友碧珠處。由碧珠建議守義負起責任，被麗雲所拒。麗雲再度昏倒入院，碧珠找來守義，而且讓秋薇知道事情的真相，三個人陷入痛苦中。最後決定由守義提供所有的支出，麗雲生下的孩子，交給秋薇與守義撫養，母子終生不得會面。半年後，在郊區圓通寺階梯之上，麗雲母子與守義全家不期而遇，一家三口幸福美滿。圓通寺外，麗雲的初戀情人痛改前非，迎接母子兩人重新團圓。

1965 年台語片熱潮再起，張美瑤已有名氣，有片商將本片改名為通俗的《丈夫的秘密》，迸將二小時三十分版本修剪為一百分鐘，推出再映，票房仍不理想，這可能是該片格調高，台語片缺少宣傳，觀眾錯過。

（八）台語片廈語片常鬧雙胞

廈語片為適應台灣觀眾口味，盡量找適合台灣的題材，而常與台灣片發生雙胞糾紛。1958 年，廈語片拍《聖母媽祖傳》，不知道台灣國語片也在拍《聖女媽祖傳》，片名只一字之差，由於《聖女媽祖傳》先籌拍，劇本內容報上有登載，因此該片編劇陳文泉控告廈語片抄襲，幸好這部廈語片是台灣嘉義戲院業鉅子林章投資，有台灣北港朝天宮做顧問為後台，不少省議員是朝天宮管理委員，拍媽祖故事資料極為豐富，不用抄襲，官司打贏。這時大甲媽祖回娘家，有萬人膜拜的大場面，廈語片林章不需另外花錢，在台灣找人拍好後，寄香港併入正片。台灣的《聖女媽祖傳》則因沒有預算，未拍這大場面。但兩片同時於台灣上映時，廈語片卻不如台灣國語片賣座。由於《聖女媽祖傳》由五歲半的張小燕第一次從影，演少女時代的媽祖，香港紅星周曼華演長大後的媽祖，比廈語片的女主角江帆有號召力；同時，大導演李行當年還是記者，在片中客串演出媽祖的父親，在自立晚報上一再大幅報導拍《聖女媽祖傳》的訊息，宣傳聲勢大，都是可能造成賣座優於廈語片的原因。

1956 年，兩部廈語片《連理生韓琦》，片名完全相同，卡司完全不同，一部閩聲出品，由國語片名導演馬徐維邦執導，江帆、白雲主演；另一部良友出品，陳煥文導演，小雯、小娟、金谷主演，兩部廈語片台灣投資人不同，1956 年 5 月 22 日到 5 月 26 日同時在台北打對台上片，同時下片。

第三部鬧雙包的廈語片與台語片，是 1957 年的台語片《運河殉情記》和廈語片《運河奇緣》，是完全真實故事，發生在 1930 年代的台南市，3 月 23 日媽祖生日這天，全市迎神賽會、熱鬧非常，公園一角養女陳金快卻在啜泣，好心青年吳海水探問她的遭遇。原來她十幾歲時，父親好賭把家產輸光，將她賣給別人做養女，受盡虐待。這天陳金快丟掉買菜的五元，回家一定挨毒打，所以傷心的哭。吳海水給他五元買菜回家，養父把她賣給妓女戶做工，鴇母迫她接客。有一天，曾接濟過她五元的吳海水來應酬，兩人相遇相愛，吳海水為籌措替她贖金的五千元，冒險走私，被抓到，已破產還要坐牢，吳海水萬念俱灰，在運河邊徘徊，準備投河自殺，陳金快得悉趕到現場，兩人拉扯間一起投河。當年各報大篇幅報導這件殉情案，轟動全省，成為拍片好題材。

　　1956 年 9 月 23 日，香港必達影業公司與台灣南洋影業公司及華興製片廠合作攝製《運河殉情記》，在台中華興片廠開鏡。該片主要投資人是南洋影業公司主持人林章，是台灣最早投資拍廈語片的功臣，他經營戲院，懂得觀眾味口，除鬧雙包的《聖母媽祖傳》外，還有《牛郎織女》、《孟麗君》等五、六部片，其中《孟麗君》也鬧過雙包，林章委託華興電影廠拍片簽約，該廠的負責人何基明也就成為南洋公司的基本導演。開拍《運河殉情記》時，由何基明導演，演員多是該公司招考的新人，女主角柯玉霞是三百餘名投考者中，以能言善舞選為第一名的新人，男主角趙震和女配角白虹，都是台灣國立藝專的高材生。

　　這殉情故事，香港廈語片和台語片同時搶拍鬧雙包，台語片《運河殉情記》，尚未上映，港片陳煥文導演《運河奇緣》搶先推出，引起男主角後代家屬抗議，投書中央日報，自稱是故事男主角吳皆義（正名皆利、日本名次郎）的親侄，指責影

片故事與事實不符，並舉出《運河奇緣》中有一段男女主角相約私奔，吳的母親跪求女方放棄她兒子。這侄子認為這些情節有誹謗他長輩之嫌，除向有關當局申請停映外，並向法院控告影片妨害名譽，要求賠償損失。此事因當事人過世多年，後來託人調解了事。

第四部台語片與廈語片的雙包案，是台語片莊國鈞導演的《金姑看羊》，遇上廈語片陳煥文導演的《金姑趕羊》搶拍，結果莊國鈞的《金姑看羊》於 1957 年 1 月 5 日上映到 1 月 8 日下片，陳煥文的《金姑趕羊》於 3 月 4 日上映 3 月 6 日下片，遲了兩個月。

其他雙包案如廈語片南華出品的《周成過台灣》，由王天林導演，與台語片唐紹華導演的《周成過台灣》鬧雙包，這也是當年相當轟動台灣的社會新聞，但兩片未在同一時間上映，私下協商，未造成官司糾紛。

第一部台港合作的廈語片，是 1957 年 7 月由廈語片創始人張國良率女主角小雯等到台灣，與海通公司合作拍《唐三藏救母》，由周旭江、白克導演，小雯、朱玉郎、呂紅、辰斗、蘇甦、星田、天炮枝、王薇等合作演出，全部在台灣拍攝完，除部分港星外，全是台灣班底，台灣發行公司只當作台語片，未列入廈語片名單。由於台灣片廠進度太慢，此後台港合作廈語片，都是將台灣台語影星帶到香港拍片，也可加強廈語片的台灣競爭力，第一位到香港拍片的台語明星小艷秋，是 1958 年由僑聯公司老闆林漢鏞帶到香港拍三部廈語片。第一部《愛情與金錢》，王天林導演，小艷秋和廈語片明星丁紅主演，第二部《愛的誘惑》由小艷秋與丁紅主演，第三部《姊妹花》，是上海時代胡蝶主演的國語片舊片重拍，由小艷秋與江帆合演，報上傳出兩大牌失和，分別登報否認。接著女明星白虹、白蘭、洪明麗、

夏琴心，男明星林沖、凌雲等等都被請去香港拍廈語片，林沖、夏琴心等後來投效邵氏成立的廈語片組。台語片明星到香港的愈來愈多，台語男明星凌雲，女明星游娟到香港後都進邵氏，拍廈語片變成一種跳板，其中白蘭兩度去香港演的廈語片最多，共有五部，《阿母受苦廿年》是首部綜藝體闊銀幕廈語片，《阿母迫我嫁》《查某愛吃醋》《原文正》《天神蛇》。白虹也拍了四部廈語片：《鈔票滿天飛》《王先生到香港探親》《蜈蚣蛤仔蛇》《歌場女妖姬》。

廈語片為加強聲勢，仿效台語片，多有女星隨片登台號召。1956 年 11 月，鷺芬主演的《火燒百花台》在台北首映時，導演畢虎率女主角鷺芬自港來台，每場隨片登台，果然票房較高，自 11 月 15 日映至 11 月 21 日下片，映足七天，但是導演和明星自港來台，機票和旅館費加起來，增加的收入不敷增加支出。以後隨廈語片在台灣登台的情況只有新加坡女星莊雪莊，她能歌擅舞，她在圈內的人緣好，尤其與影劇記者關係好，她登台，報上花絮多，有助宣傳。

馬徐維邦對廈語片最大貢獻就是培養了一位廈語片的卓越導演袁秋楓，不但導了出色的廈語片，而且後來成為國語片名導演，還當過邵氏的製片經理，袁秋楓又將廈語片的影星小娟帶進邵氏，擔任幕後代唱，由於聲音好，李翰祥提拔小娟改名凌波，主演《梁山伯與祝英台》，成為國語片金馬獎名演員，造成台灣影迷為她瘋狂，凌波也為在香港製造不在香港上映的廈語片對香港影壇的大貢獻。

60 年代初廈語片因台語片崛起開始走下坡，以往在台灣能映四、五天的廈語片，後來大多只能映一、兩天，進口數量大幅下降，過去熱衷投資廈語片的台灣片商，多在台灣找到台語片的合作對象，例如嘉義戲院的林章在嘉義招考演員後進軍台

北拍片兼發行。

1960 年 6 月，白蘭還到香港拍了《原文正》、《天神蛇》兩部廈語片，於 10 月 5 日返台，好在香港住聯邦代表張陶然家，金都又派人保護，未發生意外新聞。

1960 年 10 月 16 日，廈語片和台語片合作，拍兩部台語片《木蘭從軍》和《錢作怪》，同時開鏡，請台北市長黃啟瑞主持開鏡典禮，香港明星只有丁蘭演花木蘭，有背了弓箭、騎馬射箭的場面，其餘林翠華、楊渭溪、龍松、矮仔財等都是台灣明星。

這時從新加坡到香港拍廈語片的莊雪芳，自製自演，能唱能演，曾到台灣合作拍了《龍山寺之戀》等幾部台語片，因發生導演白克的「白色恐佈」事件，又回到香港拍片。廈語片名導演畢虎，女星小雯等 60 年代也曾到台灣拍台語片，又隨片登台，但不敵當地的演藝人員隨片登台受歡迎，拍了一、兩部片就回香港。

據香港電影資料館出版的《廈語電影的訪蹤》統計，香港廈語片自 1948 年開始到 1966 年結束，共攝製 243 部，其中有一部分在菲律賓、馬來西亞、新加坡等地生產，前半段是以台灣市場為主，後半段是靠南洋星馬市場支持，台灣上映的廈語片只有三分之一，廈語片並非被台語片打垮，而是在台語片的強勢下逐漸退出台灣市場，以星馬市場為主，菲律賓受排華案，廈語片也無法發展。

廈語片在台灣上映，廣告上稱為「正宗台語片」，是一種宣傳手段，台語片在海外上映，廣告上也稱為廈語片，同樣是欺騙觀眾的宣傳，兩者除了語腔不同，最大分別在廈語片多是說故事，缺少特色，台語片中有少數高水準作品超越國語片，而且有不少台語片強調了台灣地方色彩的文化，有文化價值，

而且廈語片全靠女明星支撐，男明星成為配角，台語片卻有不少優秀男明星。

但廈語片的南洋人才很可觀，其中來自新加坡的莊雪芳，能歌擅舞，還有生意頭腦，曾主持過「莊雪芳歌舞團」和「莊氏影業公司」，待人親切，有親和力，曾幾度來台灣拍片，隨片登台，她在香港拍的廈語片，成為後期最賣座片，她不但是演員，更是製片人，她有江湖兒女的特色，和記者相處融洽，成為記者最歡迎的人物，她有能力找來投資人。廈語片因有南洋市場，取材自南洋的題材，以南洋的風土民俗的影片也很多。其中取材自台灣的《水蛙記》，是台語片的重拍，卻沒有來台灣上映。

據廈門出版的台海雜誌有一篇寫莊雪芳的文章標題「風華絕代，歲月如醇」的報導，莊雪芳婚後生了一場乳癌大病，靠她的毅力抗癌成功後，積極參與慈善工作，也經常出現在跟閩南語電影有關的活動中。例如新加坡國立大學中文系容世誠教授先後主辦過的兩場有關「廈語片」的講座中，都有莊雪芳的身影。莊雪芳也曾表示，對現在依然有人關注「廈語片」感到十分欣慰和高興。據曾經參與過這些交流座談會的郭崇江透露，莊雪芳在交流時平易近人，熱情大方，一點也沒有明星的架子。

（九）白克冤死案

白克不僅是台語片的第一代導演，也是台灣第一代導演，更是台灣第一代影評人。台省光復初期的受降典禮、台省首屆光復節慶典等紀錄片，都是白克導演剪輯完成的。他曾任 1947 年創刊的《人民導報》總編輯、《公論報》劇版主編。

40 年代台灣《中華日報》南部版開闢影劇版時，曾請白克寫影評，《聯合報》開闢影劇版，也請白克長期寫影評，白克

並出版《電影導演論》，蒙太奇原理雖來自蘇聯，但舉實例都是剛上映新片，使讀者容易接受，是台灣第一本電影理論書籍。

在台語片興起的兩年間，白克編導了四部台語片，除了《黃帝子孫》和《瘋女十八年》，還有和莊雪芳合作的《龍山寺之戀》負責編導，又替信達公司編導《生死戀》。可惜在這時期白克改建住宅，傳說接受南洋一位華僑資助拍片，資金來源有問題，竟以「匪諜」涉嫌被捕，半年多案情未明朗，由於染皮膚病痛苦不堪，白克坦承罪嫌，在牢中苦熬一年後被判死刑槍決。到台灣當局為補償「二二八」死亡者的冤情時，也給予白克平反，並給遺屬新台幣 500 萬元補償金。

在莊雪芳的口述歷史中，提到在台灣拍了一部《龍山寺之戀》，該片發生重大事故不敢提，筆者在此補充，該片有新加坡片商支持莊雪芳，投資她在台灣與台灣片商合作拍片，因新加坡片商同時也投資香港左派公司拍片，在台灣戒嚴時代，被台灣單位查出新加坡片商的行為，疑為莊雪芳的資金有問題，先找該片導演白克調查，在搜查白克的家庭時，抄出白克有一本日記深入記載共軍在福建電台對台廣播，共軍發動攻打、血洗台灣，恫嚇台灣軍民等，很詳細。連其妻子也被押審問，為了照顧兒女准妻子回家，但派女到白家監視，但審問了一年，仍無頭緒，因白克皮膚潰爛癢痛難當又不能保外就醫，迫不得已承認是匪諜，雖然交待不清，但只要承認，就槍決，白克在廈大讀書時，思想已左，他編刊物，刊登不少左派作家的文章，被治安單位扣押，幸得親人白崇禧將軍擔保群放，抗日戰爭前夕，白克經廣西政府保送到南京國民黨中央電影攝製場進修，他卻私下到上海左派的攝影場和左派導演袁牧之做副導演，考取公費到蘇聯莫斯科電影學院深造，因抗日戰爭爆發，廣西政府把白克找去派到軍隊擔任抗日宣傳工作，抗戰勝利後，白克

派到台灣接收。白克被槍決後，家屬得教會照顧，渡過苦難歲月，解嚴後政府實施賠償二二八受難家屬。

白克兒子根據《丁伯駪回憶錄》，在兩岸開放後，丁伯駪在北京當面質問中共領導之一的司徒慧敏：「白克是否為共產黨？」，司徒慧敏鄭重否認白克曾加入，在白克事件中，據說莊雪芳也曾一度被限制出境，經軍方擔保，才恢復自由出入。

2010 年 8 月，香港電影資料館派人專程去新加坡跟莊雪芳做訪問和口述歷史，新加坡國家檔案與口述歷史館迎頭趕上。在搜集與保存早期電影史的圖片文字資料方面，大陸也在不斷努力，這兩年召開了海峽兩岸閩南話電影研討會。隨著對閩南傳統文化的不斷挖掘和體現以及貼近生活、貼近現實的追求，閩南話電影在當下有望重新煥發生機。

1963 年，由於廈語片的小娟改名凌波主演的黃梅調片《梁山伯與祝英台》在台灣造成瘋狂，小娟時代拍的廈語片，乘機以凌波作號召再度在台北推出。小娟主演的廈語戲曲片《玉鯉緣》於 6 月 29 日映至 7 月 9 日在台北上映，居然破紀錄映了十一天，該片由陳翼青、胡同聯合導演。凌波與莊雪芳都是廈語片的兩大成就。

同年 7 月 13 日至 18 日，又有一部凌波主演的廈語戲曲片《梨山正傳》（又名《三請樊梨花》），由廈語片梁珊導演，吳成凱編劇，在台北推出。

8 月 7 日至 8 月 9 日，又有一部凌波主演的廈語偵探片《無情海》在台北上映。

10 月 24 日至 10 月 28 日，還有一部潮劇戲曲片《李子長活畫》在台北推出，萬聲出品，高立導演、陳楚蕙、曾珊鳳主演，也是乘廈語片的凌波旋風而推出，可惜這股凌波旋風不久即消失。

凌波在小娟時代演出廈語片片目：

1955《兒女情深》、《李三娘》、《梁山伯祝英台》（梁祝哀史）、《牛郎織女》、《孟麗君》、《雪梅教子》、《陳世美不認前妻》、《廈門殺媳案》、《聖母媽祖傳》、《彩鳳戲雙龍》／1956《鵲橋會》、《哪吒大鬧東海》、《神童三太子》、《昭君出塞》、《黛玉歸天》、《連理生韓琦》、《鳳還巢》、《安安尋母》、《火燒百花台》、《包公夜審郭槐》、《周成嫂萬里尋夫》／1957《火燒紅蓮寺》（上集）、《火燒紅蓮寺》（下集）、《紅孩兒大戰孫悟空》、《大俠呂宣良第一集》、《濟公活佛》、《大俠呂宣良第二集》、《大俠呂宣良第二集》、《空箱奇緣》、《錢秀才過江娶親》（弄假成真）、《真假姻緣》、《目蓮救母》、《小鳳》、《七世夫妻》／1958《媽祖傳》、《雪梅思君》、《熱女郎》、《龍交龍鳳交鳳》、《番婆弄》、《兩家親》、《父母心》、《浴室飛屍》、《桃花泣血記》、《兩小無猜》、《選女婿》、《十字街頭》、《女阿飛》／1959《真心真愛》、《火燒紅蓮寺第三集》、《三輪車夫》、《火燒紅蓮寺第四集》、《翠翠姑娘》、《王先生過新年》、《那個不多情》、《紅姑》、《臭頭娶水某》、《少女懷春》、《金鳳姑娘》、《王先生做壽》、《隔壁親家》、《王哥柳哥》、《憨小姐》、《我愛少年家》、《假鳳虛凰》、《大佬假光棍》、《呂蒙正拋繡球》、《捉龜走鱉》、《愛某著剉苦》、《女大當嫁》、《蛇郎君》、《玉女擒兇》、《劉海遇仙記》、《玉鯉緣》、《梨山正傳》、《無情海》、《殺狗記》、《桃花姑娘》、《商鞅拜相》。

有部台灣女導演陳文敏導演的台語片《花苑鳥》在新加坡上映時改片名為《惡妾誤殺親生子》，被香港電影資料館出版的《香港影片大全》誤刊為廈語片。另有原名：《可憐的媳婦》改名為《歹家姑苦毒好媳婦》，以及莊國鈞導演的《基隆七號

房慘案》也都被列為廈語片。

導演過廈語片的台灣導演只有老牌徐欣夫導演廈語片《歌場妖姬》，由台灣女星白虹、和香港影星白雲、王清河合演。

廈語片在台灣上映多改為正宗台語片宣傳。只有台語片在海外上映，不少改為廈語片宣傳，內行人容易識破，但兩地演員相互演出後，界線更模糊，內行人仍可分辨。

（十）台語片創作最高峰

台語片雖在第一個五年，就出現低潮，使一些有志之士洩氣，可是進入第二個五年，自 1960 年至 1965 年，又出現第二個高潮，一年的最高產量達一百多部，這又得歸功於凍結日片進口三年，原來上映日片戲院必須支持拍台語片作片源，造成台語片多產。

1962 年「電檢處」主管日片貪汙案，「電檢處長」坐牢，新任「電影處長」，鐵面無私的屠義方先生，他對電影界貢獻很大，就是凍結日片進口，讓台語再生。

屠義方的第一個功績，是要解除日片的代理制度，主張進口日片採票售辦法，原有的日片代理商透過貿易高階層官員人士抵制，一度已由中信局公告標售，由於日片商的阻撓，標售案暫時擱置，就在這公告標售的停擺中，使日片停止進口了三年。

日片停止進口三年期中，原來上映日片的戲院都急找台語片取代。台語片減少了最強的競爭對手，又有戲院的墊款支援，自然乘機再起。因此所謂台語片在國語片起飛及 1962 年雙十節「台視」開播後，台語節目免費送到家，台語片就完蛋的說法，顯然不瞭解實情。

台語片再度興旺還有另一因性，是台語廣播劇和台語歌唱片在中南部相當流行。這也是由於國民所得提高，偏僻農家都

有收音機和電唱機，甚至街頭小販都有收音機，有助台語片的銷售。

這時以霧社事件為題材的《霧社風雲》，據研究山地文化的教授表示：霧社山胞的歌舞是台灣山胞中最精彩的，因霧社事件後日警禁止集會，已失傳。在山胞新婚之夜是表現山胞文化好機會，可是只見日警搶新娘、毒打新郎，把事件單純化很可惜。

這時期，還有一些林福地改編自日片的《可愛的人》《女的祈禱》、《金色夜叉》等，構圖都很美，很得李翰祥賞會。

（十一）台語片再起高潮

台語片第三個時期，從 1965 年到 1969 年，這一時期日片已恢復進口，台語片似乎已建立基礎，在日片的打擊下有一部分受影響賠錢，居然有不少台語片賺錢，所以，整體量並未減少，以 1965 年來說，台語片仍有 120 部，1966 年也有 140 部，1972 年回升為 43 部，1973 年降為 11 部。

主要原因，可能開拓了外銷市場，1965 年賣出菲律賓的台語片有 36 部，越南 12 部，星馬 15 部，韓國版權多採合作方式，可以減低成本；並有與日本合作、香港合作、越南合作及琉球合作，無形中開拓了電影視野，增加外國演員，成本而減輕，這是相當好的現象。

造成台語片增產的另一原因，是台灣新生代的影人仿製能力很不錯。港片、日本、西片大賣座的影片，台語片都能仿製。西片的《〇〇七》、《超人》，日片《盲俠》，港片《醉俠》……台片都能仿拍，而且為了避免版權糾紛，一律予以變性，例如《〇〇七》本為男性，台語片變成女〇〇七；西片《超人》是男性，台語片變成女超人；日片《大盲俠》是男性，台語片出

現女盲俠；港片《大醉俠》是男性，台語片也變成女醉俠（徐守仁導），再如《江湖殺手》，常有「鐵金剛」的外號，於是台語片也出現女金剛；外國電視片《七海遊俠》，台語片搬過來拍，雖未變性，但「返老還童」，變成《七海小遊俠》。還有一部把中西大怪俠集中在一部片中，片名叫《大醉俠與盲劍客》，由洪信德編導。

邵羅輝也拍過一部《○○七女超人》，將當時兩大熱門片集中一片演出，更普遍。因此根據台語廣播劇改編的台語片《難忘鳳凰橋》連拍了三集。由於《高雄發的尾班車》相當轟動，又有類似以歌曲為號召的《台北發的早班車》和《離別月台票》同時推出，都以愛情的波折和小孩的爭奪等等來賺人眼淚，對女性觀眾很有吸引力，可以說是台語片的《克拉瑪對克拉瑪》，比美國片早十年。可惜編導愈拍愈爛，只顧賺人眼淚，與實情脫節，一窩蜂地拍了幾部便失去觀眾。

但這一時期的台語片，也出現了幾部高水準之作，超越了過去台語片的水準，甚至一般國語片的水準也難相比。

第一部是 1963 年出品的《思相枝》，林福地編導，以有名的台灣民謠「恒春調」改編。該片描寫一位小學教師和盲人之女的戀愛，因貧富懸殊受阻，又因女方赴日深造，由誤會而音訊中斷，男方則以踩三輪車攻讀夜間大學，而思念情人。雙方學成，又為陰陽差失戀，最後以民謠演唱帶入高潮，女方決定抗母命情奔。情節的悲歡離合，合情合理，哀而不傷。

第二部是 1964 年出品的《最後的裁判》，高仁河編導，描寫父母離異，母親為撫育兒子吃盡苦頭，後來兒子學成，做了大法官，母親卻犯殺人罪做了階下囚，等待兒子判刑。這部片因與韓國合作，製作水準較高，在亞洲影展得獎，尤其前半部成績可觀，後半部有些後力不繼。

第三部也是 1964 年出品、新莊國校拍攝的《學海孤雛》，描寫一名品學兼優的苦學生，因爸爸逝世，課餘以賣柴養母親，還要照顧弟弟，某日因同學丟掉註冊費，被訓育主任懷疑，級任老師家庭訪問才發現家庭狀況，誤會澄清，並贊助他上學，直到進入大學。故事在平淡中顯出高潮，全部由非職業演員的師生演出，實景拍攝。技術上雖有缺點，但是由於故事真實，拍得平實，尤其老師的仁慈非常感人，同時演苦學生的學生，演他弟弟的學生，都演得自然可愛，是難得看到的非主流影片。

　　第四部《地獄新娘》，辛奇編導，改編自世界名著《米蘭夫人》，描寫一棟凶宅中常鬧鬼，其實屋內有機關，有人謀命奪愛，使主人的太太死於非命，後來又企圖謀害主人所愛的女教師，幸好最後女教師從地獄中逃出來做了新娘。辛奇處理這恐怖片，不賣弄，不馬虎，可媲美他的得獎作品《求你原諒》。

　　第五部是三度重拍的「霧社事件」在 50 年代到 60 年代近千部台語片中，最具民族意識也最具歷史價值的，該是三度重拍的「霧社事件」。最先拍攝的是何基明導演，他為拍《青山碧血》，從收集資料到拍攝吃盡苦頭，前文已提到。可是拍完《青山碧血》他不滿意，又再拍《血戰噍吧哖》——事隔三十年後，他來日本找到當年參與「霧社事件」的有關人員組成的反思團體「霧社會」，遊說該會拍電影，該會已決定集資 20 億日元，由福岡電影電視公司與何基明合作重拍，但是由於有關方面不支持，何基明一生願望未能實現，非常可惜。

　　洪信德編導的《霧社風雲》是第三次拍攝「霧社事件」。洪信德是第二代台語片導演中的佼佼者，曾替莊國鈞編劇學得導演技巧。他在《霧社風雲》中強調日警對山胞的毒辣手段，強迫醫院不得替山胞治病，又唆使日人不得接近山胞，但山胞在忍無可忍，向日警抗暴時，對無辜的日本平民都加以保護，

這種對照描寫，顯示山胞善良的本性。可是日軍鎮壓山胞，不但出動飛機轟炸、掃射，而且施放毒氣，婦孺死傷慘重，幾乎要滅絕種族。影片對原住民的驚惶奔逃，橫屍遍野的慘狀描述生動有力。

在這些仿製片中，女盲俠拍得較成功，連續拍了六、七部，情節雖是日片盲劍客片集改編過來，但也加入了不少創作，另成一套片集。影視紅星小明明，就是靠演女盲俠成名，演出過《艷諜三盲女》、《盲女司令》、《盲女劍客》、《盲女集中營》、《盲女大逃亡》等。影片都由洪信德導演。

這期間台語間諜片也拍了不少，計有《女情報員》、《迷魂槍》（江青霞主演）、《第三號反間諜》（吳炳南主演）、《諜報女飛龍》（小明明、張敏、高敏玲主演，陳揚與歐雲龍聯合執導）。《女○○七》（導演許成銘）在片中仿《○○七》裝置機關佈景、秘密武器，由張清清、柳青、李鳳主演，還有數十名老牌影星助陣。金玫在間諜片《死光錶》（辛奇導演）中飾演國際女警，智勇雙全，協助香港警署偵破一宗科技武器「死光錶」。

台語片的第一部西部片，片名《荒野大馬賊》，本來也勉強說得過去，但男主角叫「洗禮星用心棒」，就使人費解，「用心棒」是純粹日語。這部片由國豐和南台兩家公司投資，在北投硫磺礦區蓋了天馬牧場、刑場和地下室，在淡水蓋了西部城鎮、酒吧、監牢，並向圓山馬場租來十六匹馬，由黃俊、奇峰、李敏郎演三個大馬賊，女主角陳秋燕，導演是羅文忠。

據說這部台語西部片成本新台幣 45 萬元，比一般台語片成本高出四分之一。接著幸福公司立即跟進拍第二部台語西部片《西城阿哥》，可惜賣座失敗，由邵寶輝導演，陳雲卿、黃俊、李敏郎主演。

英國片《孤星淚》，日本譯片名《噫無情》，台語片也拍了一部《噫無情》，是以世界文學名著改編為號召。由宜蘭金台灣公司投資，演員有小明明、小林、高美玲、西龍等人。片子上映後，不賣錢，股東拆夥，還發生一場搶奪拷貝風波。

（十二）傑出導演辛奇

　　從 1965 年到 1969 年台語片的第三個時期，最可貴的是出現了一位傑出的台灣省籍導演辛奇。雖然他從《雨夜花》開始就參加了台語片工作，但是到台語片的第三期，他的電影手法才更成熟，作品也最多，五年拍了近 30 部，而且敢於面對現實。台灣藝術大學教授廖金鳳在《消逝的影像》（遠流出版社出版）一書中，對辛奇極為推崇。摘錄書中對辛奇評論如下：「至少由現存尚屬完整電影拷貝的《地獄新娘》(1965)、《難忘的車站》(1965)、《三八新娘憨子婿》(1967)、《燒肉粽》(1969) 和《危險的青春》(1969) 而論，辛奇無疑是台語片最傑出的導演之一，我們提出這樣的論斷，乃是基於這些影片中相當程度而言，反映出辛奇的電影創作已經能夠掌握這個台灣新興的藝術形式（這還是一位看著歐、美、日影片，學著拍攝、剪接的時代）。因之，《地獄新娘》和《危險的青春》可能不僅是辛奇的作品，甚至所有的台語片中，最值得我們重視的代表作。它們有豐富、流暢、熟練和貼切的電影語言。《地獄新娘》中我們看到電話對話的分割畫面、三人對話的搖升鏡頭、狹窄空間的高（低）角度鏡頭、空曠墓地的推軌鏡頭、門孔窺視的主觀鏡頭等，這些確實是同時期少見豐富鏡頭表現的台語片。直到四年後的《危險的青春》，片中摩托車狂飆的鏡頭，可能也是所有台語片，或者甚至整個 60 年代台灣電影創作中，持續最長的長拍鏡頭，同時，本片的結尾也展現寬銀幕構圖驚人的畫面。

除此之外，《難忘的車站》最後有三個時空交叉剪輯的緊張情境，《燒肉粽》中全家團圓於窄巷實景的一場戲，則是一個深構圖的典型代表。……」

仿拍世界文學名著影片，還有《魔鬼門徒》、《自君別後》（改編《魂斷藍橋》）、《尋母三千里》以及日本文藝名片《冰點》等等。雖然都有教育意義，也拍得較認真，無奈壞片影響好片，未引起觀眾注意。

辛奇的作品無疑已經具有自成系統的形式表現，它們可以說是已經接近古典好萊塢風格的樣貌。然而，我們也看到《燒肉粽》開頭撈女窗前抽菸剪影的「黑色電影」筆觸，以及散見多數作品中實景拍攝的寫實風貌。另一方面，這些影片都在傳達一個完整故事，而這些故事的過程裡，也都或明顯或隱約地，需要觀眾在心理上的配合，台語片在故事的形成過程，提供了觀眾更直接參與的觀影經驗，因而，我們今天回頭看辛奇的作品，反映出的是它們一方面能夠納入國際風格的形式語言，一方面更能貼切地回應衍生它們的本土文化。……

《危險的青春》可能是所有台語片中，影像風貌最是豐富、最具創意的作品之一。本片的聲音或許沒有影像的突出風格，然而同樣是也是台語片中少見的豐富表現。全片主要以小喇叭演奏的爵士樂風曲調作配樂。其它還包括當時風行的西洋流行音樂、日本流行歌曲、中國民歌和台語流行歌曲：……精準地搭配劇情、引導情緒發展。

這部可能是台語片中最具批評性的作品，今天看來幾乎令人難以置信地未曾受到應有的重視。它所描繪的極端偏鋒青年、複雜男女關係，紙醉金迷生活到大膽性愛隱喻的對白，甚至是國片影史中少見的辛辣、尖銳。

1966年辛奇說服三友公司出資拍攝他自己最滿意的《後街人生》，描寫大都市的一個小角落違建大雜院，住有一群形形色色的底屋小人物，包括失業的大學生、舞女、酒家女、跑江湖賣藥人、代人寫信的老先生等等，他們每天都為一天的溫飽而忙。片中對住違章建築貧民生活有細膩刻畫。一個女孩為了替父親償還債務，同時被兩個男人養著，一、三、五跟一個瘦的；二、四、六跟一個胖的。在萬華舊民房，那裡的居民求生存，有他們的尊嚴，但外在的一股力量壓迫過來，房子要拆，有人哭嚎，有人打架，有人抵抗，對當局都很無奈。在當時而言，這部片子題材相當大膽，說服老闆投資開拍，巧妙地在種種限制下，把自己想說的話放進去。

　　當時報上影評說，這一部看起來亂烘烘的電影，「細嚼」之後，會令人覺得它「回味無窮」。小人物的表現，刻畫出人間的醜態，小故事的發展，寫盡了人生的哲理。這是目前劇本荒中所應走的一條「寫實路線」，比起那些只有愛啦！哭啦！死啦！等等要好得多了。

　　辛奇除了上述佳作，60年代還拍了多部自己較滿意作品，例如，1965年《難忘的車站》1969年《劉茶古遊台北》、《新烘爐新茶古》、《再會十七歲》、《丈夫要出嫁》等等多是現實諷刺喜劇，水準很高。

　　當時出了一位很有實力的製片家林水火，對台語片很有一番作為，是高雄戲院老闆。他為訓練演員，在基隆買地皮蓋大樓，設立演員訓練班，一面拍片、上課，一面演出大型歌舞劇，培養多方面才能。第一年拍了七部片，都還夠水準，計有林福地導演的《海誓山盟》，辛奇導演的《破棉被》、《後街人生》，徐守仁導演的《難忘街路燈》，易鑫導演的《天涯未了情》，吳飛劍導演的《情城的罪惡》。

不過，這時期不少台語片公司已改拍國語片，似乎對台語片還是缺乏信心。有的公司則採國台語雙聲帶，如張英的《天字第一號》、李泉溪的《可憐天下父母心》。同時這一時期台語片的優秀編導及演職人員，被國語片和電視台挖走不少，雖然新的人才仍在積極培養，但還是慢不濟急。

　　1965 年 5 月 22 日，《台灣日報》主辦「國產台語影片展覽會」，在台北市中華文化體育中心舉辦盛大頒獎典禮，頒發五十八座寶島獎和金鼎獎，情況之熱烈和規模之大，都勝過《徵信新聞》主辦的台語影片金馬獎，對台語片工作無疑是一劑有力的強心針。

　　《台灣日報》這一盛會收到立即效果，省府即成立台語影片輔導小組，由新聞處、教育廳、民政廳和社會處四單位派員組成，並設立台語影片輔導基金，貸款拍片，可惜很多台語片公司不知道有此基金，貸款人並不多。

　　這一年，與日本合作拍片的情況相當盛行，除了早期的合作，後期已有何基明與日人南部泰山合導《夜霧香港》，演員有小林、張清清、戽斗及日本演員山田惠美子，大西康子等。

　　日本導演湯淺浪男執導《懷念的人》和《千曲川的絕唱》兩片都由張清清和石軍主演。

　　還有日本名導演深作欣二也拍過中日合拍的台語片《海陸空大決戰》，中國女星是白蘭，日本明星有千葉真一、高倉健、大木實等，在台灣拍了幾個月，又到東京拍了一個月。

　　還有被稱為低音歌王的洪一峰，也演出過《舊情綿綿》、《悲情城市》等片。

　　另一出身台語片導演的傑出導演郭南宏曾以《少林寺十八銅人》在東京日比谷西片戲院首映，他和辛奇合作的《鬼見愁》在香港創下當年中西片的賣座冠軍，郭南宏的《一代劍王》在

韓國、香港都創下僅次《龍門客棧》的高票房，都有助國片進軍國際市場的發行。

郭南宏慧眼識英雄，提拔很多新人成大明星，是他對台灣影壇的另一貢獻，例如柯俊雄、蔡陽明、金玫、周遊、恬妞等演員的第一部片，都是郭南宏導演，也就是他發掘的影人做了大明星。香港袁和平在《蛇形刁手》之前，是替郭南宏做武術指導，可見他確有識人之明。

郭南宏為人正派，無不良嗜好，不與旗下女星鬧戀愛，因而身體健康，年過七十，仍像中年人，他比同行當導演時間早，不當導演後改當電影老師，每天忙於準備教材，等最近拍攝了一部新台語片《幸福來找碴》。

再如黃三元、洪弟七、黃秋田等歌星都上過銀幕。

郭南宏拍過台語歌唱片，既可增加號召力，又可以賣唱片，打歌做宣傳，這是台語片生意經上的進步，例如被稱為歌王的文夏就主演過郭南宏的歌唱片《台北之夜》、《台北之星》二片。

但這時期拍攝的台語歌唱片和台語歌唱動作片，多取自日本流行歌曲，或日本片改編套用，使得常看日片的水準較高的影迷更看不起台語片。

更糟的是，60 年代末期，台語片走上黃色路線。先是名為《新婚之夜》的台語片，在中南部大為轟動。接著，竟又有多人投資拍這類賣弄「處女」性生活的台語片，如《新婚的秘密》、《婚前婚後》、《女人夜生活》、《愛的秘密》、《禁房》等都以性教育、性知識、性戀態作宣傳。當然這類台語片的「精彩」鏡頭，多未經過檢查，才能保留下來。

1971 年，台語片又拍了兩部片，第一部是南國公司在雲林縣斗六附近拍攝完成的《劉三、二齒遊寶島》，將電視布袋戲《雲州大儒俠》中的兩個丑角搬上銀幕，改編成古裝與時裝混合一

體的鬧劇片，由陳揚監製，余漢祥導演，陳雲卿主演，歐雲龍飾劉三，柳哥飾二齒。

另一部台語片，是新成立的宏偉公司開拍的《男子漢》，由謝金獅導演，王晴美、石英、白雲、陳財興等合演。

台語片的沒落，固然與粗製濫造有關，不過，主要因素，還是台語片工作人員見異思遷。電視興起後，很多幕前幕後台語片工作人員投奔電視，有的改當歌星灌唱片，也有走江湖作秀，有辦法的出走新加坡登台賺大錢，留在島內歌廳作秀的，為了賺錢，不惜作透明秀。

還好，70 年代台語片雖生產不多，部分工作人員，轉拍台語錄影帶，等於是台語片生命的變相延續，也風光了好多年，直到台語錄影帶的生意比前幾年低落好幾倍，面臨被淘汰的命運。

（十三）國台語雙聲帶興起

1980 年，傳統台語片雖已全面停止攝製，但民間故事的國語片和鄉土故事的新電影，流行配台語發行，在中南部都以台語發音拷貝上映，等於台語片，計有：《林投姐》、《哀怨赤崁樓》、《碎心蘭》等多部。但是據說這類台語片對中南部的年輕人並無吸引力，而是可以勾起阿公、阿婆的懷舊心理，其中《林投姐》的生意相當好，也有以台語拍攝的《周成過台灣》、《母子淚》、《廖添丁第二集》等，又加配國語片拷貝。事實上這種雙聲帶影片已在張英拍攝的《天字第一號》等系列片已流行多年，效果並不理想，由於取材本土化的國語片改配台語製作水準提高，如《結婚》、《桂花巷》，對雙聲帶的影片發行有好轉現象。即使是國語版，也保留大部分台語對白現在稱之為新台語片就是。

1988 年，說書人吳樂天自導自演廖添丁故事第二集：《台灣鏢局》。這故事，他在電台說過，很受歡迎，因而有信心自導自演，全部以台語拍成，雖然配有國語拷貝，實際上主要回收仍靠台語，國語拷貝收入極微。廣告上強調「蕃薯不怕落土，只求枝葉代代傳」，顯然吳樂天是以發揚和傳承台灣鄉土文化為目的。廣告上並打上朱高正策劃、施性忠參與、澎恰恰特別演出為號召，可說是台語片重新出發的先鋒。

（十四）《悲情城市》也是新台灣電影

1988 年，「新聞局」選定大部分台語發音的《桂花巷》參加美國奧斯卡金像獎最佳外語片競爭時，該片導演曾向「新聞局」力爭重新剪輯台語版拷貝參展，以維持影片風格，突出影片效果。可是「新聞局」和「中影」都不同意。但新台灣電影已逐漸形成，90 年代新生的台語片多走這路線。

幸好「新聞局」這種對台語片限制，次年就被《悲情城市》所否定，主管人員也只好默認。

《悲情城市》雖未打著台語片招牌，但全片對白除了少數日語、滬語就是台語，國語只有一句，「新聞局」發給執照也是台語片，卻參加了威尼斯國際影展，也參加了金馬獎。雖然參加威尼斯影展時並非事先審查評選，而是採補辦追認方式，但在金馬獎評選時，有人口頭檢舉，主管人員卻表示最禁忌的題材都開放了，何必再計較對白語言。但後來有台語片或國片台語版參加國際影展或奧斯卡金像獎最佳外語片以及金馬獎時，卻遭到有關方面的拒絕。後來金馬獎取消名稱上的「獎勵國語片」接受粵語片參展。

80 年代，台灣新電影的出現，曾有黃春明小說改編的《看海的日子》，以 1950 至 1960 年為背景，片中妓女和農民的交談，

卻用純粹國語。完全以日據時代為背景的《殺夫》，也全以國語發音，尤其王禎和以台語寫的小說，拍成電影全變成國語，曾引起觀眾強烈不滿，如果全部用純粹台語發音，勢必更能表現出台灣鄉土風味和真實感。

可見在多元文化的 90 年代，出現純粹的台語片，也許更適合於市場和藝術的需求。《悲情城市》在台灣和日本能大賣座，題材和語言的吸引力遠大過於得獎的因素，以台灣不看電影的阿公阿婆為例，他們重進電影院看《悲情城市》，可以肯定完全是為了「二二八」去看。再以前述黃春明和王禎和的小說改編的電影來說，如全用台語拍攝，對本省觀眾固然有親切感。80 年代以來多部雙聲帶影片，台語版的票房紀錄都遠超過國語版。因此 60 年代的「台語片」觀眾已被國語片搶走，或被電視搶走的說詞都不能成立。事實上 2000 年以後新生台語片出現，觀眾又回來了，這正是新台語片市場的潛力。

第一，可以證明台語片也是台灣本土片中的母語，是永遠存在的，不祇是為「台語」而拍，而是為後代留住台灣母語文化而拍，有台語的影片，幾乎在國內外大賣錢，無形中開創了台語片的新生命，這和 50、60 年代的台語片純為只懂台語觀眾而拍的台語片不同，製作立場寬闊，可容納很多，當然吸引的觀眾也不同。以往的台語片，只以台語觀眾為對象，90 年代新台語片的對象，這類影片，非台語，大量超越台語的界限，也可以說只懂台語的觀眾，只是其中一小部分，不懂台語的觀眾透過字幕瞭解，才是最主要。藝術是人類共通的語言，好萊塢大賣錢的影片，不懂英語的觀眾，遠超過懂英語的觀眾，這是電影藝術的語言和能感動不懂語言的觀眾。

第二，這時新台灣電影的製作成本，不會再是小本經營，可能是大成本，各種資源來參與。例如侯孝賢繼《悲情城市》

之後籌拍的同樣台語片《戲夢人生》是李天祿的故事，籌備兩年才最後動工，動用的人力物力比《悲情城市》更大，當然比籌拍一般國語片更費力費時費錢。

第三，由於這時拍新生台語片的觀眾對象遠超越原來的台語片，經營的方針也不會局限於台語電影本身，而是整個多元化電影體系的一部分，也是世界性電影思潮的一部分，所以它的成本回收，絕不在於一鄉一鎮或一城一市的票房如何。也因此，即使在台灣被禁映或在台灣賣座很慘，都不要緊，重要的是片子是否真好，只要拍得好可以跨國界、跨種族，在國外市場更能賺錢。

（十五）台語片歌仔戲電影

盛行於台語片初期的歌仔戲電影約拍了幾十部，發揮反映地方文化的戲曲功能，由於歌仔戲電視熱力搶走歌仔戲電影，欲振乏力，逐漸沒落，主要的歌仔戲曲電影片單如下：

1955《六才子西廂記》，1956《薛平貴與王寶釧》、《范蠡與西施》、《薛平貴與王寶釧》（續集）、《薛平貴與王寶釧》（第三集），1957《蘇文達薄情報》、《甘國寶過台灣》、《五子哭墓》，1959《李三娘》，1961《女俠夜明珠》、《李廣大鬧三門街》、《乞食與千金》、《劍龍小飛俠》（乞食與千金下集），1962《蔡端造洛陽橋》、《狄青大鬧八寶公主》（第一集）、《薛剛大鬧花燈》（乞食婆遊靈山）、《薛剛三祭鐵坵墳》、《二度梅》（上集）、《狄青取真珠旗》（第二集）、《五虎平南》（第三集）、《二度梅》（下集）、《姜子牙下山》、《荒江女俠》（紅娘子與一點紅）、《楊令婆脫殼》、《盤古開天》、《紅姑與陳繼志》、《墓中生太子》（上集）、《洪武君出世》、《三公主下凡》、《孫臏下山》、《孫龐鬥法》（孫臏下山下集）、

《雙王子復國》（上集）、《賣油郎獨占花魁女》、《金鳳銀鵝》，1963《雙王子復國》（下集）、《樊梨花第四次下山》、《三伯英台》、《羅通掃北》、《韓信出世》（上集）、《綠牡丹》、《韓信逼死楚霸王》、《姜子牙下山》（完結篇）、《三龍奪明珠》、《十二寡婦征西》、《萬里尋母》、《丁姑背子告御狀》、《千里獨行俠》、《憨按君出巡》，1964《正德君與白牡丹》、《李亞仙》等等，歌仔戲可以唱流行歌是最鄉土戲曲最能代表台灣海洋文化。

歌仔戲電影代表作《金鳳銀鵝》

1962／35mm／黑白 B & W／台語發音 Taiwanese／無字幕 No Subtitles／93min／福華 Fu Hua／監製：朱元福／導演：李行／編劇：楊文淦／攝影：劉明德／錄音：王榮芳／佈景：徐福寶／燈光：駱榮本／剪輯：周道淳／音樂：李國寶／演員：小明明、柯玉枝、鄭月女、矮仔財、柯佑民、小麗華、阿微、賽金寶歌劇團

　　此片描述兩名年輕女性相遇相挺的不凡際遇：返鄉的醫生遇匪身亡，兒女仕傑和銀鵝幸得知府大人搭救同返。十數年後，知府女兒金鳳與銀鵝於廟會重逢，再識銀鵝兄仕傑，二人漸生情愫。但金鳳受到巡撫為子求親，知府父親又欣然應允，無奈之餘求母親設法，於是類似《羅密歐與朱麗葉》的生死戀的劇情。

台語片二十五年第一代台語片生產表

製作年份	台語片	製作年份	台語片	製作年份	台語片
1955	3 部	1965	100 部	1975	10 部
1956	24 部	1966	144 部	1976	11 部

1957	81 部	1967	116 部	1978	5 部
1958	82 部	1968	115 部	1979	8 部
1959	38 部	1969	27 部	1980	4 部
1960	23 部	1970	26 部	1981	3 部
1961	8 部	1971	24 部	1982	1 部
1962	77 部	1972	43 部	1983	1 部
1963	98 部	1973	11 部		
1964	94 部	1974	6 部		

　　傳統台語片的沒落，主要是國語彩色片發展快速。台語片成本低，票價低、市場小，如要提高成本，拍彩色難回收，但是有人以克難方式用 16 糎彩色底片拍《金壺玉鯉》，由製片人陳澄三親自執導，麥寮拱樂社女子歌仔戲團演出，台中市寶都照相器材行連燕石攝影兼沖洗彩色，並兼負責巡迴放映，該片在中影台中製片廠完成，剪接是中影廠的陳洪民。連燕石喜愛攝影，從日本攝影書籍中吸收許多彩色片處理技術，在台中以首家代客洗印彩色相片與拍攝彩色紀錄片為主要業務。有一次拍攝陳澄三母親出殯葬禮紀錄片而受肯定，也激發陳澄三拍攝彩色台語片的念頭。

　　當時電影器材、膠片及沖洗材料之取得非常困難，連燕石委託在中部清泉崗機場的美軍顧問團朋友，自美國購進 16 糎 Bolex 攝影機一部及 16 糎 Anscochrom DaylightType231 反正片和當時 Ansco 公司發售之沖洗彩色片全套藥品。

　　為了避免如《六才子西廂記》音效失敗的情形，該片放棄塗磁錄音的方式，另外製作一條光學聲帶，放映也不採用 16 糎皮包放映機，而向中影購了一部 16 糎炭精放映機（Filmo Arc）來放映，其放映機之亮度與一般戲院一樣讓觀眾察覺不到這是 16 糎的電影。而為瞭解決一部放映機要走兩條影片的問題，該片特地請台中廠的技術主任陳棟及器材修理師韓玉良設計，放

映機上加一個送聲帶片的架子與收片馬達，也就是一台放映機走兩條影片，片門走有畫面的影片，發聲機部位走聲帶片。上片時畫面與聲帶片各做好記號，兩者必須對準，否則嘴型與聲音就不會同步，如果放映中途斷片，聲音與畫面就各走各的，再也無法吻合。

16 糎影片一卷 1,200 呎，放映時間三十分鐘，放映機只有一台，一場電影當中必須換片休息兩次，這時候戲院的燈就亮起來，電影裡的演員本人走到台上，面對觀眾繼續演戲，真人真面目的演出使觀眾非常有滿足感，換好片後關燈繼續放映電影。《金壺玉鯉》在台北大光明戲院放映，爆滿三十多天，破天荒的賣座。

1960 年，連燕石拍攝他的第二部彩色電影《丁蘭廿四孝》，這部戲由他的家族投資拍攝，同樣是 16 糎 Ansco 彩色，這時候 Ansco 彩色推出燈光片，部分影片便以燈光片拍攝。演出的戲班是新南光劇團，小白光、小秀鳳主演。連燕石自己擔任導演、攝影、沖洗、剪接是陳洪民。連燕石很重視演員的視線方向及演員的入鏡、出鏡方向，一個鏡頭他會畫一張圖，陳洪民看他畫的圖，不必看場記表就知道如何剪接。有了《金壺玉鯉》的放映經驗，一旦斷片畫面與聲音便不同步的經驗，《丁蘭廿四孝》採用塗磁錄音。當時台北師範學院視聽中心有代客塗磁的業務，其附著力很強。台中廠的錄音只有光學錄音，沒有磁性錄音設備，於是連燕石自己設立錄音室。以雙面牆隔音，釘甘蔗板防止回音，請歌仔戲班的樂師和演員到他的錄音室配音，由他自己擔任錄音師。

導演、攝影、沖洗、錄音、放映等工作都由自己負責，一部放映機走兩條影片，連燕石這些難能可貴的資歷其實足以放入世界金氏紀錄中。問他為何當初不再繼續拍下去？他表示拍

片完全是因為興趣，所想的他都做到了，而且有很多是別人做不到而他做到了，他足以自豪，再拍下去不見得會再得到這種刺激和滿足的感覺，留著過去美好的回憶就夠了。

第三部彩色台語片是余漢祥導演的《陳三五娘》，由楊麗花和司馬玉嬌主演，也是熱門的歌仔戲，描寫千金小姐和流浪少爺私奔。

歌仔戲電影，以女性觀眾為主，題材多以古代男女間打破現實的愛情為主，如《梁祝》、《西廂記》、《陳三五娘》、《金鳳銀鵝》，再如《樊梨花》、《薛平貴》等等，更能陣上招親，化敵為夫，癡情有趣，反應封建時代的女性夢想，銀幕上的歌仔戲演員，有時演脂粉氣的男子漢，有時又演嬌滴滴的千金小姐，成為雙性演員。

例如小明明在自幼即以小生行當活耀於歌仔戲舞台，1962年她隨賽金寶歌劇團參演歌仔戲電影後，共拍百餘部台語片，卻無一齣演出男角。尤其小明明的十一部歌仔戲電影中，多行當反串小旦。《金鳳銀鵝》中，另以小旦行當再反串扮裝演男人，此表演形式本文稱反反串。從扮裝理論觀之，小明明在電影中以扮裝模糊了行當賦予的角色性別和她的性徵，除了鬆動性別概念，小明明也因而不同於歌仔戲、台語片群星。

銀幕上的楊麗花也有雙性代的本事，其他演小生的歌仔戲的女演員演太嫩、太嬌的缺點，難有英雄氣概，迷上銀幕做男人的女性觀眾，卻不平。

（十六）台語片趨向彩色化、國際化

60年代，台語片在求新求變下，趨向國際化和彩色化，除了上述 16 糎的克難彩色片之外，也有 35 糎彩色片，包括進行的中日合作片，又進行中越合作，中韓合作及中琉合作，這些

合作片都以彩色攝製。

　　其中中琉合作，是 1968 年 9 月 30 日組織了一支三十多人的外景隊，包括導演林福地，攝影師林贊庭，男女影星陽明、張清清、丁香、周遊、金塗、楊一笑，及以歌舞演員楊小萍、林松義、戚家華、李秀齡等台語明星，進行拍三部彩色影片。兩部是中琉合作的《琉球之戀》與《夕陽西下》，一部是中日琉合作的《太陽是我的》。參加合作拍片的公司，是台灣的瑞昌公司、琉球的熊谷公司和日本的東映公司。

　　瑞昌公司設在基隆，是一家新開的電影公司，由基隆遠東戲院的老闆林秋土等所創辦。三部影片台灣部分的外景，都早已經先拍好了，參加拍攝《太陽是我的》一片的日本導演西條文喜與二女三男五位日本影星加納翔子、石原澄子、大平勝、千早健、三原潔，曾於 9 月間來台拍外景，然後轉往琉球繼續拍攝。

　　三部影片的外景地點，大多在那霸市內及郊外、中城公園、海濱和沖繩島的中部一帶。他們覺得琉球的風景很好，海邊景色尤其美麗，不過天氣似乎嫌熱一點。拍片時，語言成為一大難題，中國演員講中國語，日本演員和參加演出的少數琉球演員講日語，各演各的戲，十分有趣，動作表情根據劇本雖能配合，但嘴裡卻互相「不知所云」。好在配音是以後的事，三部片都配成國語、日語、台語三種拷貝發行，台灣發行以台語為主，也象徵台語片進入彩色時代。

　　外景隊的工作非常緊迫，三部片一起拍，一個人要當好幾個用，周遊除了演戲以外，還得兼充場記。還有就是大家對日式伙食吃不慣，後來經集議凡是當天沒有戲拍的人，就得輪到做飯菜，外景隊變成像一個大家庭一樣，輪值當「伙頭軍」次數最多的是金塗。

1967 年 5 月，亞洲影業公司的丁伯駓，偕導演張英，率影星林璣、陳揚、洪流、余天等，到越南西貢與越南影片公會合作，請影后沈翠姮、喬貞參加演出《西貢無戰事》，在西貢拍完外景後，沈翠姮等同返台北拍內景。此片完成，西貢即落入越共手中，改稱胡志明市。

　　1965 年 12 月 1 日，台北國光影業公司與日本人蔘影業公司合作新片《白日之銀翼》（又名《海陸空大決戰》），在台北開拍，由日本影星千葉真一，大木實、大友柳太郎、仲宗根美、樹沢莉莉子，與台灣影星白蘭、易原等人合演。是一部偵探片，描述偵破一宗黃金走私案的故事，中間並穿插有親情與愛情等情節，這部新片在台北、台南及野柳等地拍外景，大部分內景戲在日本拍攝。

　　1966 年 12 月，永芳、永裕兩家公司聘請日本影人來台拍攝的兩部台語片《東京流浪者》及《霧夜的車站》。

　　這兩部影片都由日籍湯淺浪男導演，參加演出的日本影星有擔任女主角的東條民枝，男演員神原明彥、山本昌平、津崎公平、安藤達己等，中國影星有小林、谷青、高鳴、易原、周遊、羅蘭、英英、周萬生、王勇、巫敏雄等。

　　還有高仁河與韓國合作拍《最後的裁判》、《淚的小花》、《最後命令》等影片。

（十七）台語片的貢獻和影響

　　1958 年全省民營製片人代表四人到教育部陳情，這四位代表包括台北市片商公會理事長盧祖澤、亞洲影業公司總經理丁伯駓、東華影業公司總經理曾兆豐及南洋影業公司董事長林章。他們的陳情書，提出台語片對社會有五點貢獻，摘錄如下：

1. 1957 年（民國 46 年），台語片生產逾百部，吸收遊資五千萬元，穩定經濟，全年台語片總收入達七千萬元，政府稅收增加三千萬元，節省外匯三百萬元。

2. 台語片直接間接從業人員三萬人，減少社會失業人口三萬人。

3. 1958 年台省人口一千萬，說台語者約七百萬；海外華僑一千三百萬，通台語者近四百多萬，足見台語片為當時最有利的社教工具。

4. 台語片的投資人、製作人和編導大半數是外省人，促進省籍融洽，貢獻很大。

5. 台語片有大半由公營片廠代為攝製，無形中促進公營片廠的業務和人才的進步。

1956 年，台語片興起的三、四年間，大量攝製，票房一再創新，大受觀眾喜愛，拍片數量急遽上升，對台灣電影業發生了以下有利的影響：

1. 初期拍攝台語片，由於藝術和技術人員不夠，於是空閒的國語片人員都參加了拍攝台語片的工作，使國語片藝術技術人員融合為一，不分彼此。台語片為國語片界提供了很多工作機會，國語片也為台語片造就了很多新的人才。互補互利。

2. 五十年代初公營的三製片機構，拍片甚少，經常停工休息，台語片興起後，多租用公營三廠拍片，使三機構增加了很多收入。工作人員也大有實習發揮機會，同時培養了新生代。

3. 台語片不但有國內市場，且南洋一帶有很多閩南籍華僑，喜愛鄉音的台語片，外銷也甚受歡迎，所以在宣傳和經

濟收入上都有收獲。有助整個台灣影業開拓海外市場。

4. 台語片生產量多，需要大量演員，除就原歌仔戲班和台語新（話）劇團中，發掘演員外，也訓練新人，培植了大量新血。間接為 60 年代電視興起培養人才，建立節目基礎。

5. 新的導演增加，編劇方面也有不少新人創作較好的劇本，引起了社會上對電影投資的興趣，為 60 年代國片，創造有利環境。

6. 為台灣電影創立本土化的台灣意識和台灣經驗的歷史傳承，寫出台灣人受殖民統治和堅忍的性格。

7. 台語片拍攝除部分利用外景、實景和租用公營片廠外，新建製廠較具規模的有華興、湖山、東影、華國，為 60 年代的國語片建立基礎。

8. 不少台語片水準超越國語片，如《瘋女十八年》、《相思枝》、《青山碧血》、《錯戀》、《阿三哥出馬》等等有許多外省人影評為證，不能因部分搶拍濫拍片，而抹煞台語片成就，台語片是因廈語而起，是真正後來居上。有人說「廈語片後來居上」與事實完全相反。

台語片最大貢獻，是培養了多位外省人的國語片大導演，如李行、張英、張曾澤、莊國鈞等，他們多不會講台語，靠副導演和攝影師溝通，不少工作人員和演員也會講國語。

我在北京《電影藝術》雜誌刊登的〈台灣社會的變遷與製片事業的發展〉中提到，「台語片的崛起……使大陸來台的影人有工作機會，尤其是新生代影人有從影機會。」國語片大導演李行的經歷就是最好的例證，他說：「我拍的台語片，是磨練了我做導演的經驗，使自己有一個臨床的經驗，對我後來做國語片導演有很大很大的幫助。」這就是台語片對台灣影壇的貢獻。

香港電影資料館 2012 年出版的《香港廈語電影訪蹤》是一本十分難得最完整廈語片電影史，但仍然有不少缺點，廈語片目有不少是台語名片，在海外放映，以廈語片宣傳，被列為廈語片，如《基隆七號房慘案》、《茫茫鳥》等等，在《香港影片大全》一書中，也有好幾部陳文敏導演的台語片，被列為廈語片，經我指出已不再列入。

該書中還有說，台語明星演廈語片說台語，廈語明星演台語片說廈門語，廈語、台語已混淆不清，還說廈語片在台灣稱為台語片，台語片在海外上映稱為廈語片，兩者更混淆不清，其實這都是宣傳手段，該書也未澄清兩者的差別。

（十八）結論

中華文化是個多民族、多語言的文化，雖然我國已有統一的語言，但並不排斥其他地方語系的存在，因此，中國電影和中國戲劇一樣，除了國語電影成為主流外，其他地方語系電影仍有生存空間。目前中國大陸也還有少數地方語電影，何況台灣電視、廣播都是國台語並用。目前，台語電影在本土文化的重整聲中，已有《悲情城市》打進世界市場。

廈門 2012 年《台海》雜誌第 56 期別冊中刊登記者甘麗紅寫，閩南話對其他藝術形式的影響文中，有如下的論述：

> 戲曲是閩南文化最具活力的藝術方式，極富閩南風味的歌仔戲、布袋戲更是將閩南話的美發揚到極致，或喜或悲，或狂或癲，舞台上的一次次念唱，熟悉的鄉音常引起民眾的共鳴。

又說：

> 閩南歌曲成為風靡兩岸的流行歌曲，《愛拼才會贏》深深地唱出了閩台地區民眾愛拼的精神，《歡喜就好》

又讓人體會到那種看透浮華的灑脫，而《浪子的心情》、
《金包銀》又讓聽眾有了四處漂泊的感傷。

本人深有同感，如《雨夜花》台語歌詞譯成日語演唱也很
受歡迎。

附錄
兩次台語片影展

1957 年由中國時報前身徵信新聞社主辦第一屆「台語片影
展」，1957 年 11 月 30 日在台北國際學舍舉行閉幕典禮，由徵
信新聞社社長余紀忠主持。這次報名角逐「台語片影展金馬獎」
的各電影公司影片共有 32 部、登記「觀眾票選十大影星銀星獎」
的男女明星有 90 人、參與票選民眾有 152,016 人次，競爭十分
激烈。「金馬獎」部分由十四位各界專業家組成的評審團評選，
委員多數都懂閩南語，且半數為本省籍，包括教育心理學家蘇
薌雨、歷史學家陳紹馨、劇作家李曼瑰、作家陳紀瀅、藝術攝
影家郎靜山、劉達人、畫家藍蔭鼎、陳清汾、導演袁叢美、製
片家吳強、舒曉春、音樂家李金土、影劇專欄作家鄭炳森（即
老沙），以及小說家林海音。其中除原定的十一項「金馬獎」
及十名「銀星獎」外，另增設有榮譽獎一名和觀眾票選優勝獎
十名，全部得獎名單如下：

1.1957 年台語片有兩次影展，徵信新聞主辦的金馬獎

最佳影片：本屆保留／最佳編劇：洪聰敏（代表作品《青
山碧血》）／最佳導演：張英（代表作品《小情人逃亡》）／
最佳男主角：康明（代表作品《萬華白骨事件》）／最佳女主
角：柯玉霞（代表作品《三美爭郎》）／最佳男配角：歐威（代
表作品《金山奇案》）／最佳女配角：洪明麗（代表作品《基

隆七號房慘案》）／最佳童星：黃慧書（代表《小情人逃亡》）
／最佳攝影：陳忠義（按：12 月 8 日公佈成績時為陳義興，代
表作品《心酸酸》）／最佳音樂：本屆保留／特別獎（故事）：
張深切（代表作品《邱罔舍》）／特別獎（技術）：莊國鈞（代
表作品《萬華白骨事件》）。

2. 銀星獎（最受歡迎影星）

依序為小豔秋、小雪、何玉華、柯玉霞、洪明麗、田清、
白蘭、白蝶、趙震、林翠華。

3. 優勝獎

依序為辰斗、小燕、洪洋、李佩玲、白蓉、鷺菁、張麗娜、
鍾瑛、歐威、李蕾。

4. 榮譽獎（獲頒銀杯，由台語片影展委員會贈送）

小雪。

1965 年由《台灣日報》主辦的「民國 54 年度國產台語影片
展覽會頒獎典禮暨影星大會」，6 月 22 日在台北中華體育館頒
獎，台灣省政府主席黃杰主持大會頒獎，近百位台語片男女明星
在典禮中穿插表演精彩歌舞，吸引了滿場熱情的影迷。獎項方面
與八年前的「台語片影展」極為類似，都分為觀眾票選與正式競
賽兩大類，前者由觀眾投票產生，頒給寶島獎；後者由主辦單位
遴選的評審委員評選產生，頒給金鼎獎。影展的評審共有九位，
分別是台中市政府秘書江燦琳（專長文學）、中興大學教授林碧
滄（專長教育）、東海大學副教授高振華（專長教育）、光華戲
院經理陳培殷、彰化縣文獻委員會委員賴熾昌（專長文史）、彰
化銀行總行高級專員兼科長何敏璋（專長影評）、靜宜文理學院
副教授高雅美（專長音樂）、台灣日報副總編輯梁舒里（專長新
聞），及中台印刷廠經理林雲鵬（專長攝影）。

金鼎獎全部得獎名單如下：

　　最佳主題獎：林東陞／最佳影片：《求妳原諒》／最佳導演：張英／最佳男主角：陳揚／最佳女主角：白蘭／最佳男配角：楊渭溪／最佳女配角：周遊／最佳攝影：陳忠信／最佳編劇：王蕙雯（即王滿嬌）／最佳剪接：沈業康／最佳音樂：黃錦昆／最佳作曲：廖欽松／最佳歌唱：紀露霞／最佳藝術設計：林重光／最佳男童星：小龍／最佳女童星：陳明利（本名陳明莉）／最佳技術導演：林福地／最佳男喜劇演員：矮仔財。

輯三 新台灣電影導演群像

九把刀 (Giddens Ko)

九把刀，本名柯景騰，1978年出生，彰化縣人，國立交通大學管理科學系學士，東海大學社會學系碩士。2000年開始在網路上從事文字創作，多年來已完成近60部作品，並被改編成網路遊戲、舞台劇、電視劇、電影等。

九把刀的作品創新多變，題材包括武俠、科幻、恐怖、推理、愛情等各式類型，其敘事頗有電影風格，帶給讀者豐富的視覺想像。知名偶像劇製作人柴智屏曾說：「九把刀是年輕一代當中，最具金庸與倪匡實力的作家。我很看好他的潛力。」

第一部改編電視劇的作品《愛情，兩好三壞》在2007年由民視開拍。2008年九把刀首次執導演筒，拍攝電影《愛到底》之其中一段〈三聲有幸〉。原著《殺手，風華絕代的正義》於2011年改編為電影《殺手歐陽盆栽》，由李豐博、尹志文導演，並請知名歌手蕭敬騰主演，蕭敬騰因此片榮獲2012年第三十一屆香港電影金像獎最佳新人獎。

2011年6月，由他自編自導的原著改編電影《那些年，我們一起追的女孩》在台北電影節首映，口碑極佳，獲得該影展之國際青年導演競賽的觀眾票選獎。8月19日正式上映後四天即突破新台幣一億元，部分原本專映外片的電影院也破例上映本片，全台累計票房達新台幣4.6億元。同時，這部電影被獲選為2011年香港夏日國際電影節的開幕電影，並成為香港華語電影史上最賣座電影，累計票房達港幣6,800萬元。而這部電影亦先後在澳門、新加坡、馬來西亞、中國大陸上映，開出亮麗票房成績。2012年，九把刀憑本片獲中國大陸之華語電影傳媒大獎最佳新導演獎。

導演作品年表

2009，《愛到底》：〈三聲有幸〉(L-O-V-E：Doubles)。

2011，《那些年，我們一起追的女孩》(You Are the Apple of
My Eye)。

王育麟 (Wang Yu Lin)

　　王育麟，1964 年出生於台北。台灣大學森林系畢業後，赴紐約視覺藝術學院電影系進修。曾參與楊德昌導演的《牯嶺街少年殺人事件》(1991) 拍攝，在楊立國執導的電影《我的兒子是天才》(1990) 擔任副導演，編導經驗豐富，多次榮獲金穗獎與國家文藝基金會肯定，現任蔓菲聯爾創意製作有限公司負責人、影視編導及製作人。

　　近幾年國片從谷底揚升，王育麟不斷思索如何拍出一部題材創新，又能以台灣特有文化背景為故事的電影。2010 年與劉梓潔共同執導第一部劇情長片《父後七日》，改編自劉梓潔獲自由時報「林榮三文學獎」首獎的一篇散文。劇中女主角阿梅因父親遽逝返鄉處理後事，在七天之內經歷了一趟匪夷所思的奇幻歷程，當繁文縟節的葬禮落幕，方徒留「子欲養而親不待」之感嘆。《父後七日》於 2010 年暑假上映，其黑色幽默式的劇情深受歡迎，票房破新台幣 4,500 萬元，並奪下 2010 年「台北電影獎」最佳劇本及最佳女配角獎，更榮獲「金馬獎」最佳改編劇本及最佳男配角獎。

　　第二部劇情長片《龍飛鳳舞》再度以本土文化為素材，採用傳統歌仔戲班故事為主題。透過戲班一家人的喜怒哀樂，帶領觀眾深入戲班生活，體會歌仔戲演員的艱辛，進而瞭解歌仔戲文化藝術，同時也喚起許多人童年時在廟前戲台下看歌仔戲的美好共同記憶。2012 年元月上映，受到熱烈迴響。

主要作品年表

2010，《父後七日》(7 Days in Heaven)，與劉梓潔共同執導。

2012，《龍飛鳳舞》(Flying Dragon, Dancing Phoenix)。

王童 (Wang Tung)

　　王童，原名王中和，1942 年出生於安徽太和，少年時代得母親繪畫修養的啟蒙，並看過許多 30、40 年代電影經典名作，吸收了中國電影的人文傳統。1949 年隨家人來台灣，1964 年畢業於國立藝專美術科。1966 年進入中影從基層畫工做起，然後負責服裝及美術設計，曾擔任過李嘉、李行、胡金銓、宋存壽、白景瑞、陳耀圻等名導演電影作品的藝術設計（參加過 30 部影片美術設計），無形中吸收了台灣第一代名導演之長，溶入自己美學中。1971 年赴夏威夷大學東西文化中心，研習舞台設計，1973 年返國。在電影美術設計方面很有創意，也得過兩次金馬獎。

　　王童的導演生涯崛起於 80 年代，屬於新導演的佼佼者，不但大部分作品創意十足，而且導演風格比其他新導演創作穩健而獨特，在平淡中有史詩式的素樸真誠之美，充滿對人和土地的專注，又保有中國電影寬恕仁厚的傳統美學觀。

　　1981 年導演第一部影片《假如我是真的》時，已有十七年實際幕後經驗，加以紙上作業週詳，因此能一鳴驚人，處女作就得到金馬獎最佳影片獎，這是台灣稀有的記錄。王童美術科班出身的背景，也讓王童電影中的美術氛圍有其獨特深刻的表現。1984 年的《策馬入林》，為王童電影美學的代表作，推翻以往武俠片的打殺，以視覺映射寫實風格取代，運用考據的服裝及演員自然的演技，創新武俠片的時代氣氛。接近黑澤明風格，被稱為黑澤明式的中國武俠片。

　　1987 年起，王童連續導演台灣近代史三部曲，涵蓋了日本大正時代的《無言的山丘》、昭和時代的《稻草人》和政府遷台後的《香蕉天堂》，表現了台灣近代史的三個階段，充滿了台灣人對身處大時代的關懷。他將小人物放到大時代中去觀察，

在笑中有淚中展現人性微細層面，在台灣電影中是稀有的成就，其中《香蕉天堂》是政府撤退來台的少數老兵生活的寫照，以國片少見的尖銳嘲諷的筆觸，將戰火餘生的卑微人物的人性刻劃得深入細膩，來台灣賴以維生的學歷、姓名、夫妻全都是冒名頂替，扭曲亂世生活的虛假，最後海峽兩岸的假爸爸與真爸爸通話場面，假戲情真嚎淘大哭場面，表現了荒謬背後的真情，非常感人。也產生日久他鄉是故鄉的台灣認同。

他的台灣三部曲，是他愛台灣的最佳發言人，其中《無言的山丘》寫台灣日據時代日人竊據台灣的資源開礦，真正土地主人台灣人受盡壓迫，男人做礦工，女人做被欺凌的妓女，表現了小人物被扭曲的人性。無論是日人的侮辱，台灣人的謀生尷尬，《無言的山丘》鄉土悲情，表現了大地無言的抗議，呈現台灣社會文化的變遷，構成史詩格局的歷史影片。王童作品中最可貴的是一貫以人道的恕道精神為基調，顯現中國人的文化自覺，其中《策馬入林》、《陽春老爸》、《稻草人》、《香蕉天堂》等片中，表現得尤其明顯。特別是台灣三部曲中的《稻草人》的日本巡佐表現人性善良的一面。

擔任中影士林片廠廠長任內，曾赴好萊塢考察，回國後建立台灣電影界有杜比錄音室的高科技後製中心，提升數位技術的器材。

提拔優秀攝影師李屏賓，在國際影展屢獲獎，就是王童調教出來的。

得獎紀錄：1976年以《楓葉情》獲得第十三屆金馬獎最佳彩色影片美術設計獎。1981年以《假如我是真的》獲得第十八屆金馬獎最佳劇情片獎。1985年以《策馬入林》與顏昭世一同獲得第二十二屆金馬獎最佳服裝設計獎、與林崇文、古金田一同獲得最佳美術設計獎；與林崇文、古金田一同獲得第三十屆亞太

影展最佳美術設計獎。1987 年以《稻草人》獲得第二十四屆金馬獎最佳劇情片獎、最佳導演獎、亞太影展最佳影片獎。1989年以《香蕉天堂》獲得第二屆《中時晚報》電影獎商業映演類優秀影片獎。1992 年以《無言的山丘》獲得第二十九屆金馬獎最佳劇情片獎、最佳導演獎、第一屆上海國際影展最佳影片金爵獎、第五屆中時晚報電影獎商業映演類評審團大獎。2005 年《紅孩兒大戰火燄山》獲第五十屆亞太影展、四十二屆金馬獎最佳動畫片。2007 年國家文藝基金會第十一屆國家文藝獎。

導演作品年表

1981，《假如我是真的》(If I Were for Real)。

1981，《窗口的月亮不准看》(Don't Look at The Moon Through The Window)。

1982，《百分滿點》(One Hundred Point)。

1982，《苦戀》(Portrait of A Fanatic)。

1983，《看海的日子》(A Flower in the Rainy Night)。

1984，《策馬入林》(Run Away)。

1985，《陽春老爸》(Papa's Spring)。

1987，《稻草人》(The Straw Man)。

1989，《香蕉天堂》(Banana Paradise)。

1992，《無言的山丘》(Hill of No Return)。

1995，《紅柿子》(Red Persimmon)。

2002，《自由門神》(A Way We Go)。

2004，《大象林旺爺爺的故事》(A Story about Grandpa Lin Wang)。

2005，《紅孩兒：決戰火焰山》(Fire Ball)。

2007，《童心寶貝》紀錄片。

何蔚庭（Wi Ding Ho）

　　1971 年出生，馬來西亞華裔，美國紐約大學電影製作系畢業。

　　他從小愛看電影，對《員警故事》、《七小福》等香港動作片印象尤其深刻。高中時開始寫影評，陸續投稿多篇刊登於《星洲日報》。在紐約大學四年期間拍了二十部短片。他表示，紐約大學把整個紐約市當校園，電影系學生拍的是大都會裡的現實生活。

　　2001 年來到台灣，起初當廣告片導演，2005 年以 SARS 期間的親身經歷拍成短片《呼吸》，描述一位高中女生得知自己得了重病後，希望在有限時間內完成許多未曾做過的事，例如與上學途中常遇到的男同學發展短暫的戀情後便結束生命。本片影像風格強烈，在台北電影節獲特別評審獎，並在坎城影展影評人週獲得獎項肯定。另一部短片《夏午》則描述一男二女的三角戀與離奇的情殺案件，靈感來自台灣女女戀引發殺機的社會新聞，曾引起廣泛的討論。

　　2010 年執導首部長片《台北星期天》，敘述兩個菲律賓外勞在台北的某一星期天，為了將街頭的一張紅沙發搬回宿舍，因而發生的奇遇。何蔚庭表示：「這部電影是公路電影，需要事件充實，劇中敘述兩個主角的旅程，那旅程讓他們有了新想法。這是他們的奇幻的旅程，剛開始有寫實基礎，接下來有許多奇幻想法，之後，做了一個有關家鄉的夢。在夢裡回家了。」本片獲當年度台北電影節特別評審推薦獎、電影產業最佳劇情片獎，也在 2011 年羅馬尼亞國際影展榮獲喜劇類最佳影片。何蔚庭亦以《台北星期天》獲得第四十七屆金馬獎最佳新導演獎。

導演作品年表

2010，《台北星期天》(Pinoy Sunday)。

吳乙峰 (Wu Yi-Feng)

　　吳乙峰，宜蘭人，1960 年生長在宜蘭貧瘠的鄉下，他的父親是鄉公所的一位獸醫，生活比種田人好一點，但是他說他的童年生活並不快樂，因為升學帶給他壓力和痛苦，身為家中長子，父親希望他讀醫學院，或是進入其他可以賺錢的行業。

　　不過，他從小熱愛打棒球，經常和鄰居小孩組隊比賽，有一天學校傳來要組球隊的好消息，吳乙峰說，他興奮拿著學校的問卷回家，爸爸卻在回卷上寫著「這個孩子要專心讀書，不能打棒球」，隔天吳乙峰哭著拿問卷回學校。長大後，逢甲大學企管系肄業、文化大學戲劇系畢業。曾任世新大學和華岡藝術學校老師。

　　吳乙峰一直專心注意長期被忽略的小人物，紀錄他們卑微但充滿力量的生命。包括白化症患者的紀錄片《月亮的小孩》、《李文淑和他的孩子》等紀錄片的《人間燈火》系列，在電視台播出，引起廣大迴響，他是在黑暗社會找尋光源，為黑暗的人生點燃生命的火花，稱為《人間燈火》系列，開啟了台灣紀錄片為弱勢發聲的傳統。

　　為了推廣紀錄片，1989 年吳乙峰成立全景工作室，持續在各個社會角落找尋拍片資料，完成了紀錄身心障礙者的《生活映射》與紀錄老年人的《人間映射》等系列。其中九十分鐘紀錄退休外省老兵生活的《陳才根的鄰居們》，在台視頻道分四次播出，獲得熱烈迴響。該片是 1997 年吳乙峰訪問了林森北路違章建築未拆除前，從大陸流浪來台的七名退休老兵，談他們在大都市小角落的生活。

　　全景工作室不僅持續創作，還不斷培訓紀錄片工作者，鼓

勵平凡公民拿起攝影機，來關心自己身邊的人與事。像《土地上的精靈》、《小夫妻的天空》等的人物故事，都是受到全景培訓的非職業導演獨特的創作。

九二一大地震後，吳乙峰帶著全景的團隊，到災區長期蹲點，紀錄這個世紀災變後生命的樣貌。吳乙峰經過三年半的紀錄，完成這個系列的第一部長片《生命》，還有數部陸續完成。

吳乙峰在拍《生命》時，回到宜蘭探視療養院中風風燭殘年的父親，他在《生命》中絕對不不只是一個旁觀者。他的熱情逼使他選擇一個比較貼近的位置來紀錄這些人的生命。吳乙峰人本主義的精神與人道主義的熱情，讓《生命》成為九二一最重要的影像紀錄。2003 年本片獲日本山形影展國際競賽優秀獎與法國南特影展觀眾票選獎，可說是一部具國際觀的紀錄片。

吳乙峰從事紀錄片工作已二十年，始終站在工作的最前線，親身採訪，蹲點紀錄，一心想透過紀錄片改造社會。他曾到高雄六龜鄉，以為山地青年奉獻四十年青春與心血的楊媽媽為藍本，描述兩個山地青年到台北謀生迷失在社會的污染中，釀成血案的不幸事件，追溯探討山地青年成長的背景，由江霞飾演楊媽媽，吳乙峰以《赤腳天使》為片名，探討山地青年面對社會問題，希望引起社會的關懷。

1982 的《給》獲金穗獎劇情類優等獎。1983 年的《雞》獲金獎劇情類最佳影片。1989 年《豬師父——阿旭》獲金帶獎一等獎。1990 年《月亮的小孩》獲金帶獎優等獎。1992 年《李文淑和她的孩子》獲金帶獎優等獎。1993 年《生活映射》獲電視金鐘獎最佳紀錄片獎。2003 年《生命》獲日本山形紀錄片影展國際競賽優等獎，2003 年《生命》獲法國南特影展觀眾票選獎。

導演作品年表

1982，《給》。

1983，《難》。

1987，《赤腳天使》。

1989，「人間燈火」系列紀錄片。

1990，《月亮的小孩》(Moon Children)。

1992，「生活印象」系列紀錄片。

1996，《陳才根的鄰居們》(Chen Tsai-Gen and His Neighbors)。

1997，「拜訪社區」系列紀錄片。

2003，《生命》(Gift of Life)。

2003，《天下第一家》。

吳念真 (Wu Nien-Chen)

吳念真,本名吳文欽,1952 年出生於台北縣瑞芳鎮的一個礦工家庭。1967 年初中畢業,到台北半工半讀完成高中學業。1976 年考入輔仁大學夜間部會計就讀,並開始從事小 創作,以描繪社會中下階層人民的生活為主,曾出版小說集「抓住一個春天」和「邊秋一聲雁」,頗受好評,並連續三年獲得聯合報小獎。

1978 年與林清玄、陳銘磻合編電影《香火》劇本開始了編劇生涯。1981 年以《同班同學》獲得金馬獎最佳原著劇本獎,成為炙手可熱的編劇。同年進入中影公司擔任企劃部編審,結識其上司兼好友小野(李遠)。1982 年,與小野、陶德辰企劃《光陰的故事》一片,推動了「台灣新浪潮電影運動」。其後與「新電影」多位導演合作,如《兒子的大玩偶》(1983)、《海灘的一天》(1983)、《悲情城市》(1989) 等編劇都出自其手,其中《戀戀風塵》(1987) 一片係根據吳念真本人的成長故事改編。

1989 年離開中影擔任自由編劇。1994 年,首次執導演筒,拍攝《多桑》一片,1996 年導演《太平·天國》。其後成立廣告公司,拍攝多部膾炙人口的廣告片。曾主持《台灣念真情》等發掘台灣本土文化的節目,近年更將觸角延伸至舞台劇導演上。他曾表示他的創意來自生活,創作理念就是自然呈現,讓所有的人都看得懂,而且愈真實愈重要。他同時在小說、編劇、電影、作詞、廣告等領域獲獎多次,可說是全方位的傑出台灣文化人。

導演作品年表

1994，《多桑》(A Borrowed Life)。

1996，《太平‧天國》(Buddha Bless America)。

2004，《阿祖的兒子》（紀錄片）。

李安 (AngLee)

　　李安，祖籍江西德安，1954 年 10 月 23 日生於屏東潮州，在台南長大，台南一中畢業後，1963 年考進國立台灣藝專（今國立台灣藝術大學）影劇科就讀，1974 年參加校內話劇演出，獲全國話劇金鼎獎大專組最佳演員獎。1975 編導攝製一部八釐米短片《星期六下午的懶散》，幾年後憑此片進入紐約大學電影系。1978 年服役期間又攝製另一部八釐米短片《陳媽勤的一天》，紀錄漁民陳媽勤和他兒子出海打漁的一天。1979 年退役赴美國伊利諾大學戲劇系導演組就讀，由一年級讀起。1980 年獲伊利諾大學藝術學士學位，1981 再進入紐約大學電影製作系研究所，並攝製首部十六釐米短片《追打》(The Runner)。攝製十六釐米音樂片《我愛中國菜》(I Love Chinese Food) 及十六釐米配音片《藝術家最棒》(Beat the Arist)。1982 年攝製十六釐米同步錄音片《蔭涼湖畔》(I wish I was by that Dim Lake) 獲紐約大學獎學金並獲中華民國新聞局舉辦的金穗獎最佳劇情短片。1983 年與相交五年的不同系同學林惠嘉在紐約結婚。1984 年攝製畢業作《分界線》(Fine Line)，為四十三分鐘同步錄音劇情片。取得碩士學位，獲 N.Y.U. 學生影展最佳影片與最佳導演兩項大獎。美國大經紀人公司 (William Morris) 的經紀人看過《分》片後和李安簽約六年。有「威廉・莫里斯旗下劇、導演」的頭銜。1987 年台灣中影製片副理小野曾將李安列為第二波新導演之一，與中影洽談導演《長髮為君剪》（吳念真編劇）及《喜宴》，遭中影當局否決。美國經紀人替李安爭取在美國拍片也未成功。1990 年編寫《推手》(Pushing Hands) 獲新聞局優良電影劇本，獎金四十萬。同時還有《喜宴》獲優良劇本獎。新聞局寄旅費請他回國領獎，是他藝術生命的轉折點。1991 年

以低成本在美國替中影拍《推手》一鳴驚人，之後又以《喜宴》(1993) 獲得柏林影展金熊獎，而且《喜宴》和《飲食男女》(1994) 都入圍了奧斯卡最佳外語片。表面上題材各異的三部作品，真正關注的中心卻從沒離開傳統在現代的處境，特別是家庭倫常這一環。

在《推手》影片中，老父親飛到美國投奔獨生子，好不容易獨立把他拉拔到這麼大了，在異鄉發展得又不錯，老人家理當含飴弄孫，享享清福才對。然而人（洋媳婦）、時（現代）、地（美國）的衝擊，卻造成老父適應不良離家出走，到中國餐廳洗盤子。最大的挫折在這裡發生，連中國老闆都一副勢利眼地向利益看齊，絲毫不顧情義地要趕老人家走，此時老父親以太極拳的泰山壓頂之勢擊退任何想移動他的人，也是對吞沒傳統的美國華人社會的一次回擊，讓華人得到一次反省機會。

題材最聳動、得獎最多，爭議也最多的《喜宴》，講一個同性戀的台灣男子為了安慰台灣的父母，邀想拿綠卡的大陸女畫家假結婚，不料卻在新婚當夜的鬧洞房，喝酒醉的新郎被大陸女子性「征服」，女方甚至懷了孕。整個事情的突兀幾乎摧毀了新郎與美國同性男愛人的關係，而最後卻發展成兩個男人重歸於好，女方卻決定把孩子生下來離開新郎的結局。李安以台灣片《喜宴》得到柏林電影節最佳電影金熊獎，以及奧斯卡金像獎的最佳外語片提名，將台灣電影推向世界舞台。1995 年哥倫比亞三星公司聘請李安導英語片《感性與理性》(Sense and Sensibility)，獲第四十六屆柏林影展最佳影片金熊獎，該片又獲得第六十八屆奧斯卡獎最佳影片提名·第五十三屆金球獎戲劇類最佳影片，1997 年導演第二部英語片《冰風暴》（The Ice Storm），編劇 James Shamus 獲第五十屆坎城影展最佳編劇獎，此片確立李安在好萊塢 A 級導演的地位。1998 年李安導演第三

部英語片《與魔鬼共騎》(Ride With The Devil)），嘗試拍攝美國南北戰爭的戰爭片。

1999~2000 年籌拍第一部國語武俠片《臥虎藏龍》，整合兩岸三地傑出影人合作外，中外投資合作公司近十家。1999 年12 月 21 日《臥虎藏龍》在北京完成歷時一年的拍攝工作。2001 年該片獲美國影藝學院第七十三屆奧斯卡金像獎最佳外語片等四項金像獎，美國版先以華語英文字幕映再以英語版演，並以台灣片名義得獎。創造奧斯卡最佳外語片有史以來最賣座紀錄。2005 年李安以《斷背山》榮獲奧斯卡最佳導演獎是亞洲導演的第一人，也是華人導演第一人。2009 年《胡士托風波》則入圍坎城影展正式競賽片。

李安擅長處理個人與家庭衝突，同時喜歡將故事背景置放在東、西文化的臨界點上，檢視西方思潮如何在中國傳統文化中蘊釀，而中國文化又是如何自處。重要代表作品《理性與感性》、《飲食男女》、《臥虎藏龍》外，還有描寫中日戰爭中，中國愛國女青年深入戰營，不惜犧牲自己和大漢奸做愛的《色‧戒》。就在第三次和大漢奸做愛的關鍵時刻，少女不能堅持自己，放了漢奸，卻犧牲了自己，也犧牲了同志，更犧牲了自己獻出性愛，即將得到的成果。獲西方文化在人性弱點上的認同等，得到威尼斯影展金獅獎。

李安作品年表

1980，《追打》(Runner)16 釐米短片。

1981，《我愛中國菜》(I Love Chinese Food)16 釐米短片、《揍藝術家》(Beat The Artist)16 釐米短片。

1982，《蔭涼湖畔》(I Wish I Was By That Dim Lake)16 釐米短片。得獎紀錄：金穗獎最 16 釐米優等劇情片。

1985，《分界線》(Fine Line)16 釐米劇情片。片長：四十三分鐘，演員：劉靜敏、Pat Cupo、Chazz Palminteri，得獎紀錄：Nyu 學生影展最佳影片、最佳導演。

1991，《推手》(Pushing Hands)，出品：中央電影公司，得獎紀錄：金馬獎最佳男主角、最佳女配角、評審團特別獎；亞太影展最佳影片；法國亞眠影展最佳處女作導演獎；國際天主教電影視聽協會中華民國分會金炬獎最佳影片。

1993，《喜宴》(The Wedding Banquet)，出品：中央電影公司，得獎紀錄：柏林影展金熊獎；杜維爾影展影評人獎；盧卡諾影展觀眾票選最佳影片「藍豹獎」、紐約國際獨立電影、錄影帶展導演獎；西雅圖電影節最佳影片、最佳導演；紐約同性戀反歧視聯盟 (Glaad Media) 傑出電影獎；洛杉磯同性戀反歧視聯盟傑出同性戀獨立製片獎；義大利皮斯卡拉影展最佳劇本；義大利國際影評人協會年度最佳影片金車獎；金馬獎最佳影片、最佳導演、最佳原著劇本、最佳男配角、最佳女配角，及觀眾票選最佳影片。

1994，《飲食男女》(Eat Drink Man Woman)，出品：中央電影公司，得獎紀錄：亞太影展最佳影片、最佳剪輯；全美國家影評人協會最佳外語片；《首映》雜誌美國年度十大佳片，名列第七。

1995，《理性與感性》(Sense And Sensibility)，出品：哥倫比亞電影公司，得獎紀錄：柏林影展金熊獎；奧斯卡金像獎最佳改編劇本；金球獎電影戲劇類最佳影片、最佳編劇；英國影藝學院 (Bafta) 最佳影片、最佳女主角、最佳女配角；全美國家影評人協會 (Nbra) 最佳影片、最佳

導演、最佳女主角；紐約影評人協會最佳導演、最佳編劇；全美廣播影評人協會 (Bfcaa) 最佳影片、最佳編劇；洛杉磯影評人協會最佳編劇；波士頓影評人協會最佳影片、最佳導演、最佳編劇；電影演員公會 (Saga) 最佳女配角；德國電影協會 (Gfa) 最佳外語片。

1997，《冰風暴》（The Ice Storm），出品：Fox Searchlight，得獎紀錄：坎城影展最佳編劇 (James Schamus)、夏威夷影展「電影視野特別獎」（李安）；英國影藝學院最佳女配角 (Sigourney Weaver)；丹麥 Bodil Award 最佳美國電影；瑞典 Guldbagge Award 最佳外語片；多倫多影評人協會 (Tfcaa) 最佳導演／亞軍。

1999，《與魔鬼共騎》（Ride With The Devil），出品：環球電影公司，得獎紀錄：杜維爾影展「美國導演特別成就獎」Harry Award（李安）。

2000，《臥虎藏龍》（Crouching Tigher Hidden Dragon），出品：United China Vision(UCV)，得獎紀錄：奧斯卡金像獎最佳外語片、最佳攝影、最佳藝術指導、最佳音樂；金球獎最佳導演、最佳外語片；美國導演公會最佳導演；時代雜誌 (Time) 美國最佳導演；時代雜誌 2000 年年度最佳影片；洛杉磯時報 2000 年最佳外語片；美國電影協會 (AFI) 年度風雲導演；獨立精神獎最佳影片、最佳導演、最佳女配角（章子怡）；洛杉磯影評人協會最佳影片、最佳攝影、最佳藝術指導、最佳音樂；英國影藝學院最佳外語片、最佳導演「大衛連獎」、最佳服裝、最佳音樂。倫敦影評人協會最佳外語片。澳洲電影協會 (AFI) 最佳外語片；全美國家影評人協會最佳外語片；全美廣播影評人協會最佳外語片；紐約影評人協會最佳攝影；波士

頓影評人協會最佳外語片、最佳攝影；芝加哥影評人協
會最佳外語片、最佳攝影、最佳配樂；佛羅里達影評人
協會最佳外語片、最佳攝影等等；美國娛樂週刊年度 101
位娛樂界最有權力人士，李安排名第 61；紐約獨立製片
人協會 (IFA) 終身成就獎（李安）；美國科學藝術學院人
文科學會員（李安）。

2003，《綠巨人浩克》(The Hulk)，出品：環球電影公司。

2006~2007，《色·戒》(Lust, Caution)，出品：海上影業
有限公司（美國）、焦點影業公司）、河流道娛樂事業
公司 (RiverRoad Entertainment)、銀都機構有限公司、上
海電影集團公司、易先生電影製作公司。得獎紀錄：第
六十四屆威尼斯國際電影節最佳影片金獅獎，第四十四
屆台灣金馬獎最佳劇情片、最佳導演、最佳男主角、最
佳新演員、最佳改編劇本、最佳造型設計、最佳原創電
影音樂。

2009，《胡士托風波》(Taking Woodstock)。

2011，來台灣拍攝美國 3D 電影《少年 Pi 的奇幻之旅》(Life
of Pi)，2012 年 11 月在台上映。

李祐寧 (Lee You-Ning)

李祐寧，原籍江蘇省卓寧縣，1951 年 1 月 10 日生於台北市，1975 年淡江大學教育資料科學系畢業。1983 年美國哥倫比亞電影學院電影製作碩士（M.F.A.），1983~84 年，美國南加大傳播學院主修傳播管理、傳播科技、多媒體傳播，1974 年擔任李行導演《海韻》助理導演。1992 年中興文藝獎章「年度最佳導演獎」。

李祐寧在美國進修期間，曾任中國時報駐美國好萊塢特派專欄作者（1979），中國電視公司《六十分鐘》駐美好萊塢製作人（1981），在美國取得電影碩士學位後曾返台。1983 年執導、編劇電影《殺手輓歌》（蒙太奇電影公司）。1984 年導演小說改編電影《老莫的第二個春天》，獲 1984 年第二十一屆金馬獎最佳影片，1999 年被亞洲週刊選為「二十世紀中文電影經典 100 強」之一。後來執導《竹籬笆外的春天》，《父子關係》、1988 年導演《老科的最後一個秋天》、《那一年我們去看雪》（中央電影公司）。1989 年執導電影《遊戲規則》（學者電影公司）。1990~91 年製作《運動熱線》、《播種者──高梓》（新聞局廣電基金）。1999 年製作《條子阿不拉》（中央電影公司）。1996 年執導《流浪舞台》、獲金馬獎三項提名。近年拍片減量，2002 年替朱延平拍了一部影片後，冷藏好幾年，未正式公映，李祐寧從事公職和教學之餘，並未放棄創作，2010 年到大陸拍了一部《麵引子》，於 2011 年 10 月公映。

李祐寧現為崇右技術學院教授兼影視傳播系主任。

經歷

　　1992~94 年金馬影展執行委員會秘書長。1995 年創立「中國點子電影事業股份有限公司」。1996 年金馬影展執行委員會秘書長。中華民國電影導演協會常務理事（1997），中央電影公司製片部經理（1997），中華民國電影戲劇協會理事（1997）。曾任中央電影公司製片部、電視部經理，六年間共監製 23 部劇情片（包含多部跨國合製）；國際艾美電視獎亞太地區評審（Jury, International Emmy Awards for Television）；淡江大學、輔仁大學講師、世新大學兼任副教授；並獲 1992 年中興文藝獎章「年度最佳導演」。現任台北市政府電影委員會委員，中州技術學院視訊傳播系專任教授，台南藝術大學南方電影工作坊兼任副教授，同時擔任中華民國電影導演協會理事，中華電影製片協會常務理事，經濟部文化創意計畫技術審查委員，新聞局優質影視節目評審召集委員，電影輔導金評審委員，徵選優良劇本評審委員，97、98 年度電視金鐘獎、金曲獎評審委員。

導演作品年表

　　1983，《殺手輓歌》(A Killer's Eulogy)。

　　1984，《老莫的第二個春天》(Old Mo's Second Spring)。

　　1985，《竹籬笆外的春天》(Spring Outside the Fence)。

　　1986，《父子關係》(The Two of Us)。

　　1987，《那一年我們去看雪》(Cold)。

　　1988，《老科的最後一個秋天》(Old Ko's Last Autumn)。

　　1989，《遊戲規則》(The Rule of the Game)。

　　1990，《美國護照》(US Passport)。

　　1996，《流浪舞台》(Formosa Sisters)。

2000，《爺爺的家》(Grandpa's Home)。

2011，《麵引子》(Four Hands)。

周美玲 (Zero Chou)

　　周美玲，台灣人，1969 年出生於基隆，1992 年國立政治大學哲學系畢業，曾當了兩年電子報與報社記者，愛上了電影，參加電影年製片班，主修電影製片，1996 年第一次使用 DV 拍劇情片《身體影片》，台北電影節提名之後反而長期持續創作紀錄片，1999 年推動台灣影史最龐大的 35mm 紀錄片電影計劃《流離島影》，號召十二位導演至台灣周圍十二離島拍攝紀錄短片，強調「創意、深思、奇想」；2000 年，十二位導演年聯合推出總長二百八十八分鐘的《流離島影》電影，受邀參加十數個國際影展。包括日本山形紀錄片影展，韓國釜山影展，法國馬賽國際紀錄片影展等等。

　　2002 年「台灣國際紀錄片雙年展」中，同時以第一部同志題材的《私角落》（Corner's）與《極端寶島》二部創作紀錄片，獲得「台灣獎－評審團特別獎」以及「國際競賽類－評審團特別獎」，陸續受邀參加諸多國際影展。

　　2004 年，完成第一部 35 釐米電影劇情長片《豔光四射歌舞團》，不斷獲邀或入圍諸多國際影展，並於該年金馬獎一舉擒下「最佳台灣電影」、「最佳造型設計」、「最佳電影原創歌曲」三匹金馬。本片為國內第一部以扮裝皇后為主題的愛情影片。阿威是個在葬儀社中為亡魂超渡的道士，夜晚化名薔薇，成了《豔光四射歌舞團》中最亮眼的扮裝皇后。一次，薔薇應喪家家屬的請託，前去海邊為不幸溺水的漁村兒子招魂。不料這名溺水身亡的年輕人竟是薔薇正熱戀中的愛人阿陽；痛失愛人的薔薇，想以亡者之妻的身分，引領阿陽的牌位回家，於是這群扮裝姐妹淘來到阿陽的靈前，一次次的擲筊……。入殮當日，喪葬隊伍與家屬已退出了墓地。掩在樹旁的電子花車，此時開

始豔光四射、大放光芒；扮裝姊妹個個胭脂粉黛、摩拳擦掌開始一場超渡阿陽的歌舞表演。

2007 年榮獲新聞局國片輔導金補助籌拍第二部同志片《刺青》，選擇以青少年次文化、充滿特色的刺青圖騰，作為影片視覺主要象徵，在柏林影展獲「泰迪熊獎」最佳影片，在台上映時十分賣座。2008 完成第三部同志劇情片《漂浪青春》。五個女男同志，流轉出一條漂浪的「生之流」。第一段《妹狗》，第二段《水蓮》，一個愛滋病老人、一個阿茲海默症的老婦，從自我放棄的絕望中，拾起生命餘溫的珍惜……第三段《竹篙》，十七歲，乳房正急劇發育時；決定勇敢邁向未知的一切。完成了「同志三部曲」後，2009 年周美玲開始轉變風格，執導新片《搏浪》。

導演作品年表

1996，《身體影片》(A Film About The Body) 劇情片，1997 台北電影獎非商業映演類台北特別獎提名。

1997，《藝術家和他的女兒》(Artist And His Daughter) 紀錄片、《走找布袋戲的老藝師》紀錄片，第二十一屆 (1998) 金穗獎錄影帶佳作、87 年度地方文化紀錄片影帶獎佳作、第十一屆 (1998) 新加坡國際影展觀摩。

1998，《飄泊的港灣──百年基隆港》(Wanderers' Bay) 紀錄片，第二十二屆 (1999) 金穗獎錄影帶優等、88 年度地方文化紀錄片影帶獎優等、《斷曲》(Being Ceased) 紀錄片，1998 台北電影獎非商業類影片最佳紀錄片提名、第二十二屆 (1999) 金穗獎錄影帶佳作、88 年度地方文化紀錄影帶獎佳作。

1999，《師影》(Memories Of The Taiwanese Master) 紀錄片，

89 年度地方文化紀錄影帶獎佳作。

2000，《輻射將至》(Before The Radiation) 紀錄片，《流離島影》(Floating Islands) 專題影片系列：「烏坵」，國藝會補助。

2002，《私角落》(Corner's)，台北電影節最佳紀錄片。

2005，《艷光四射歌舞團》(Splendid Float)。

2007，《刺青》(Spider Lilies)。演員：楊丞琳、梁洛施、沈建宏、是元介、謝秉翰。

2008，《漂浪青春》(Drifting Flowers)。

2009，《搏浪》(Wave Breaker)。

林正盛 (Lin Cheng-Sheng)

　　林正盛，1959 年出生在台東原住民部落，國中畢業後離家北上，在台北當麵包學徒。退伍後更換不少的工作，麵包師傅斷斷續續做了十三年。二十七歲那年參加電影編導班課程，期間觀看多部台灣及第三世界等電影，心靈深受啟發，對編寫劇本產生了興趣。當時為了等候電影《悲情城市》開工而過著到處打工的日子，但事與願違，開拍時卻未獲通知。三十一歲那年決定在梨山經營果園，辛勤耕種一年，卻換得虧損累累。他又興起拍電影的念頭，以簡單的 S-VHS 機器拍紀錄片，回梨山拍攝種果樹感觸的《老周、老汪、阿海和他的四個工人》，觀察身邊少女故事的《美麗在唱歌》，取材梨山上一對夫妻生活的《阿豐阿燕的孔雀地》，連續三年都因紀錄片獲得「中時晚報電影獎」。

　　1994 年以《春花夢露》劇本申請輔導金通過，正式展開了他的電影之路。1995 年在電影《熱帶魚》飾演綁匪角色，之後亦參與演出《太平・天國》、《我的神經病》等，但他自覺並不適合當演員，往後還是以編導為主。1996 年以《春花夢露》入選坎城影展「國際影評人週」單元，並獲東京影展的「青年導演銀櫻花獎」等。《春花夢露》自傳意味濃厚，充分流露其傳統家庭與成長經驗。1997 年以女同志為題材的《美麗在唱歌》獲坎城影展法國媒體頒贈的「金棕櫚樹會外獎」、日本福岡影展「評審團大獎」等。1999 年以二二八事件為背景的歌舞電影《天馬茶房》票房創出佳績，上映達三週以上，並獲邀參加坎城影展「一種注目」單元。2001 年以《愛你愛我》獲得柏林影展「最佳導演銀熊獎」。2003 年《魯賓遜漂流記》入圍第五十六屆坎城影展「一種注目」單元；2004 年以《月光下我記得》

獲得當年亞太影展「最佳劇本」及金馬獎「最佳改編劇本」。

林正盛並將自己的從影之路寫成《未來，一直來一直來》一書，榮獲金鼎獎。

導演作品年表

1995，《春花夢露》(A Drifting Life)。

1997，《美麗在唱歌》(Murmur of Youth)。

1998，《放浪》(Sweet Degeneration)。

1999，《天馬茶房》(March of Happiness)。

2000，《愛你愛我》(Betelnut Beauty)。

2003，《魯賓遜漂流記》(Crusoe's Robinson)。

2004，《月光下，我記得》(The Moon also Rises)。

2008，《海洋練習曲》(My Ocean) 紀錄片。

2010，《一閃一閃亮晶晶》(Twinkle Twinkle Little Stars) 紀錄片。

林育賢 (Lin Yu-Hsien)

　　林育賢，在宜蘭長大，1973 年出生，文化大學戲劇系影劇組畢業，從事台灣電影幕後工作經歷編、導、剪數年，作品經常以幽默風趣的明快節奏手法，呈現個人對社會人文的細膩觀察，趣味中帶有豐富的省思。曾以紀錄短片片《鴉之王道》、《街頭風雲》入圍金馬影展數位短片競賽。

　　2005 年拍攝首部劇情式紀錄長片《翻滾吧！男孩》，紀錄宜蘭體操隊七名國小男生贏得金牌的奮鬥故事，獲金馬獎最佳紀錄片獎，創下台灣首輪戲院上映長達三個月的票房成績，並於 2006 年 7 月進軍日本電影市場。由於《翻滾吧！男孩》大賣座，影響宜蘭縣新體育館完工，高中、小學也新設體育班。同年，商業週刊邀請他拍攝製作《一個台灣二個世界》關懷系列《大象男孩與機器女孩》紀錄片。

　　2007 年導演首部劇情長片《六號出口》，內容鎖定青少年尋找生命出口議題，與韓國合拍。2009 年初推出《對不起，我愛你》，全片在高雄拍攝，是一部以低成本獨立製片方式作「都市行銷」的作品。

　　2011 年導《翻滾吧！阿信》，是他哥哥體操教練林育信的真實故事，被選為台北電影節開幕片。並獲台北獎最佳男配角獎。

導演作品年表

1998，16 釐米劇情短片《青澀之翼》（Blue Birds）。

2002，實驗短片《低度開發的記憶》（Without Developed Memories）。

2002，紀錄短片《鴉之王道》（Pray For Graffiti）/11min。

2003，紀錄短片《街頭風雲》(His-men Street)/29min。

2004，紀錄長片《翻滾吧！男孩》(Jump!Boys)/84min。

2007，劇情長片《六號出口》(Exit No. 6)。

2009，劇情長片《對不起，我愛你》(Sumimasen, Love)。

2011，劇情長片《翻滾吧！阿信》(Jump Ashin!)。

侯孝賢（Hou Hsiao-hsien）

　　侯孝賢，原籍廣東，1947 年生於廣東梅縣。一歲來台，在鳳山長大。十八歲服兵役，二十二歲退伍，考上國立藝專電影科。二十五歲畢業，當了一年的電子計算機推銷員。1973 年二十六歲進入電影圈，任李行導演《心有千千結》的場記。次年任徐進良《雲深不知處》的副導。1975 年二十八歲開始編劇，第一個劇本是賴成英執導的《桃花女鬥周公》。三十一歲之前，電影資歷包括 2 部戲的場記，11 部戲的副導演，5 部片的劇本。1978 至 1981 年，他與老搭檔陳坤厚共同合作了 6 部商業片，皆由他編劇，陳攝影，兩人輪流執導。侯孝賢執導的只有《就是溜溜的他》和《風兒踢踏踩》兩片。1982 年他編導的《在那河畔青草青》獲金馬獎提名最佳影片，最佳導演。1982 年他投資拍攝《小畢的故事》（陳坤厚導演），評價超越中影《光陰的故事》，票房也好。三十六歲他又投資 3 部影片，設立萬寶路電影公司，開拍《風櫃來的人》，獲 1983 年法國南特三洲影展首獎，1984 年《冬冬的假期》，《青梅竹馬》（1985，楊德昌導演，他任男主角），1986 年《戀戀風塵》法國南特三洲影展首獎，一方面在國際影展中頻頻獲獎，另一方面票房失利，負債纍纍。1986 年《童年往事》首次突破中共阻撓進入柏林影展，並獲國際影評人獎。他的創作路線，從個人的成長，擴展到台灣社會的變動、文化歷史和家國命運的關懷，有史詩的格局，他被公認為台灣最具原創力導演之一，並稱為台灣新電影的旗手。

　　1988 年萬寶路電影公司改名為合作電影社，這時侯孝賢的創作，脫離自傳性的體裁，探討重點放在台灣歷史的蛻變，所謂「台灣悲情三部曲」第一部《悲情城市》，以家族的悲劇，象徵國族的苦難，因演員不會說國語，用字幕加強無聲的控訴，

為節省膠片，創造長鏡頭美學，形成大氣魄的史詩傑作。1989年《悲情城市》獲威尼斯影展金獅獎，日本電影旬報選侯孝賢為年度最佳外國片導演，國內票房長紅，台北市票房超過億元，居年度台港影片賣座第二。1990年合作電影社改組，更名為侯孝賢電影社有限公司，從此不少影片他掛名監製，包括張藝謀的《大紅燈籠高高掛》等。1993年《戲夢人生》獲坎城影展評審團獎。1996年出任東京影展青年電影評審團主席，1995年他的《好男好女》、1996年《南國再見，南國》和《悲情城市》完成侯孝賢的「悲情三部曲」，表現了他台灣濃濃的鄉土情懷和西方疏離的攝影美學，形成侯孝賢的電影美學，但在開拍《海上花》（1998）後求變，擁抱古典中國精緻文化，尤其他能化無法拍外景的缺憾，創造獨特的室內美學，《千禧曼波》（2001）入圍坎城影展競賽，《咖啡時光》（2004）入圍威尼斯影展競賽、《最好的時光》（2005）入圍坎城影展競賽。2005年東京影展侯孝賢得第二屆黑澤明獎。2007年應邀赴法國執導法語片《紅氣球》。2012年開拍其籌備五年之武俠大片《聶隱娘》。

侯孝賢導演作品年表

　　1980，《就是溜溜的她》(Lovable You)。

　　1981，《風兒踢踏踩》(Cheerful Wind)。

　　1982，《在那河畔青草青》(Green, Green Grass of Home)。

　　1983，《兒子的大玩偶》(The Sandwich Man)，第七屆韓國釜山國際影展 Special Program 觀摩單元、《風櫃來的人》(The Boys from Fengkuei)，第二十一屆金馬獎最佳導演提名。

　　1984，《冬冬的假期》(A Summer at Grandpa's)，1985 法國南特影展最佳影片；1985 瑞士盧卡諾國際影展特別推薦獎；第三十屆亞太影展最佳導演獎。

1985，《童年往事》(The Time to Live and the Time to Die)，
　第二十二屆金馬獎最佳原著劇本獎（與朱天文合得），
　另獲最佳導演提名；1986 德國柏林國際影展費比西獎；
　1986 第三十一屆亞太影展評審委員特別獎；1987 荷蘭鹿
　特丹國際影展最佳影片。

1986，《戀戀風塵》Dust in the Wind，1987 法國南特三洲
　影展；2000 第一屆韓國全州國際影展。1987《尼羅河女
　兒》Daughter of the Nile。1987 義大利都靈影展評特別獎。

1989，《悲情城市》A City of Sadness，第四十六屆義大利
　威尼斯國際影展金獅獎；第二十六屆金馬獎最佳導演獎；
　第四十屆德國柏林國際影展青年論壇單元；第六屆美國
　獨立精神獎最佳外語片提名。

1993，《戲夢人生》(The Puppetmaster)，第四十六屆法國
　坎城國際影展評審委員獎；第四十六屆瑞士盧卡國際影
　展觀摩；1993 加拿大多倫多國際影展觀摩；第三十屆金
　馬獎最佳劇情片提名；第六屆中時晚報電影獎商業映演
　類最佳影片；1994 土耳其伊斯坦堡國際影展費比西獎；
　1994 第一屆珠海電影節競賽單元。

1995，《好男好女》(Good Men and Good Women)，第四十八
　屆法國坎城國際影展國際競賽單元；第八屆日本東京國際
　影展「亞洲電影佳作選」單元開幕片；第三十二屆金最佳
　導演獎，另獲最佳劇情片提名；第十五屆美國夏威夷國際
　影展最佳影片金麥里獎；第四十一屆亞太影展最佳導演；
　第九屆新加坡國際影展特別成就獎、費比西獎；瑞士弗里
　堡影展評審團大獎。

1996，《南國再見，南國》(Goodbye South，Goodbye)，第

四十九屆法國坎城國際影展國際競賽單元；第三屆長春
電影節最佳影片、最佳導演；第九屆日本東京國際影展
「亞洲電影佳作選」單元；第十五屆加拿大溫哥華國際
影展觀摩；第五屆中國金雞百花電影節觀摩；第二十六
屆荷蘭鹿特丹國際影展觀摩。

1998，《海上花》(Flowers Of Shanghai)，第五十一屆法國
坎城國際影展國際競賽單元；1998 台北電影節商業類年
度最佳導演；第三十六屆美國紐約影展觀摩；第十七屆
加拿大溫哥華國際影展觀摩；第四十三屆亞太影展最佳
導演；第三十五屆金馬獎最佳劇情片、最佳導演提名，
獲評審團大獎。

2001，《千禧曼波》(Millennium Mambo)，第六屆韓國釜
山國際影展 A Window on Asian Cinema 單元；第二十一
屆美國夏威夷國際影展 Golden Maile Awards 入圍；第
三十七屆美國芝加哥國際影展銀雨果獎；第二十八屆比
利時根特國際影展最佳導演獎；第五十四屆法國坎城國
際影展入圍國際競賽單元；2002 第十六屆瑞士佛瑞堡國
際影展觀摩單元。

2004，《珈琲時光》（日語）(Café Lumière)，第六十一屆
義大利威尼斯國際影展國際競賽單元；第九屆韓國釜山
國際影展「亞洲之窗」觀摩單元，獲亞洲電影人獎；第
四十二屆美國紐約影展觀摩。

2005，《最好的時光》(The Best of Our Times)，日本東京影
展黑澤明賞；第四十六屆希臘鐵薩隆尼卡影展傑出成就
「金亞歷山大獎」。

2007，《紅氣球》（法語）(Flight of the Red Balloon)。

張作驥 (Chang Tso-Chi)

　　張作驥，台灣嘉義人，1961 年出生，文化大學戲劇系影劇組畢業。1987 年進入電影界擔任《海峽兩岸》助導，1988 年擔任《棋王》助導，1989 年得到大導演侯孝賢提拔擔任《悲情城市》副導、《兩個油漆匠》副導、《花心撞到鬼》副導、《牡丹鳥》副導、舞台劇《這些人，那些人》編劇；張作驥經過幾年的磨練，具備編導電影能力，及獨立製作能力也提高。他於 1993 年首度執導，發表電影處女作《暗夜槍聲》，80 年度優良電影劇本優等、第一屆 (1994) 珠海電影節觀摩、1994 香港電影節觀摩。而到 1996 年第二部作品《忠仔》問世時，便揚威國際，此片獲得該年亞太影展「評審團特別獎」、第一屆韓國釜山國際影展「評審團特別推薦獎」、希臘鐵沙隆尼卡影展競賽單元「最佳導演獎」、第二屆中國珠海電影節「評審團大獎」、「最佳攝影獎」、金馬獎「最佳女配角獎」；而這部電影也入選加拿大多倫多影展觀摩項目、入圍德國曼漢姆影展競賽單元、入圍法國南特影展競賽單元等國際級影展。第二十六屆 (1997) 鹿特丹影展競賽、第十屆 (1997) 新加坡國際影展競賽、第二十一屆 (1997) 香港電影節觀摩、第七屆 (1997) 福岡影展觀摩。

　　1996 年《忠仔》之後，張作驥花三年時間籌備作品《黑暗之光》，果然榮獲東京影展三項大獎：最佳影片大賞、東京金賞及亞洲電影大賞，以及同年金馬獎最佳原著劇、最佳剪輯、評審團大獎、觀眾票選最佳影片；次年，又獲新加坡影展最佳影片以及費比西影評人獎。

　　2002 年的《美麗時光》獲得同年金馬獎最佳劇情片、年度最佳台灣電影、觀眾票選最佳影片三項大獎，是該年金馬獎最大贏家。該片是與日本 NHK 投資合作拍，入圍第五十九屆威尼

斯「國際競賽」項目，該片同時也參加世界各大影展。

繼《美麗時光》後，張作驥拍攝的《蝴蝶》前後費時五年，2008 年才完成，參加金馬獎全部摃龜。是張作驥從影以來最黯淡的作品。

拍完《蝴蝶》後，轉而以「父親」為主題，拍攝了一系列電視短片。2009 年推出電影新片《爸…你好嗎》就是由十二個父親系列短片組成。

2010 年恢復狀態，執導之《當愛來的時候》榮獲金馬獎最佳劇情片等大獎。

導演作品年表

1991，電視劇：富邦文教基金會《青少年？青少年！》、富邦文教基金會《多半點心》、台視「青少年問題」系列之《偷竊》和《結夥搶劫》

1993，電影《暗夜槍聲》(Midnight Revenge)

1995，電影《忠仔》(Ah Chung)

1999，電影《黑暗之光》(Darkness & Light)

2000，電視劇：公共電視《車正在追》、公共電視《風和草的對話》

2002，電影《美麗時光》(The Best of Times)
電視連續劇：《聖稜的星光》

2008，電影《蝴蝶》(Soul of A Demon)

2009，電影《爸…你好嗎》(How Are You, Dad?)

2010，電影《當愛來的時候》(When Love Comes)

陳駿霖 (Arvin Chen)

陳駿霖，原籍台灣，1978 年出生於美國波士頓，在舊金山長大，柏克萊加州大學建築系畢業及南加州大學電影電視系碩士畢業。2001 年回台在楊德昌導演工作室學習電影製作，並擔任助理，參與《一一》拍攝工作後，再返回美國。

畢業作短片《美》在台灣拍攝，榮獲 2007 年第五十七屆柏林國際電影節短片競賽項目銀熊獎。這齣以台北夜市為背景的浪漫愛情短片，描寫麵攤打工男孩與嚮往留學女孩之間的愛情。國際製片李仁兒觀後深受感動，決定將陳駿霖介紹給德國名導演溫德斯，同時邀請溫德斯擔任監製，希望實現陳駿霖將《美》片的概念改編成劇情長片《一頁台北》的夢想。溫德斯在看過陳駿霖的短片《美》以及《一頁台北》構想後，慨然允諾擔當監製，同時提出不少構想。2010 年陳駿霖執導其首部長片《一頁台北》，在第六十屆柏林國際電影節榮獲「亞洲電影評審團獎」（NETPAC Award）獎項。

由李烈監製、陳駿霖編導的現代愛情喜劇《下午茶》於 2012 年暑假開拍。故事敘述一個在年輕時「出櫃」的男子，到了中年，因為顧全家庭責任和社會期待，不得不回歸世俗認定的「正常」家庭生活，然而九年後，他卻碰上再度擁有真愛的機會，他內心掙扎著是否應該找回生活原本的浪漫，徘徊在同性與異性的戀情之間。

導演作品年表

2010，《一頁台北》(Au Revoir Taipei)。

鈕承澤 (Niu Chen-Zer)

　　鈕承澤，滿族人，1966 年在台灣出生，畢業於國光藝校影劇科，九歲便開始參與電影拍攝，並陸續跨足電視、主持人、舞台劇等領域。2000 年起投入影片創作擔任導演，2007 年拍攝第一部電影長片作品《情非得已之生存之道》，即獲得金馬獎國際影評人費比西獎。2010 年自編自導自演《艋舺》，以六天時間全台票房突破新台幣一億元，創下國片歷史紀錄，再次證明其編、導、演兼備的創作實力。2011 年新作《愛》，是兩岸合拍片，在情人節檔期兩岸同時上片，每週均票房破億，創下兩岸合拍片的新紀錄。

　　鈕承澤演出侯孝賢導演的電影《千禧曼波》時，即投入自製自編自導自演的單元劇《石頭的故事》，在戲中扮演清潔員的角色，為此還特地向真的清潔隊員實習一天。

　　除了本身完全投入，鈕承澤更說動李烈加入在劇中分飾兩角，一為女主角的母親，另一個則是只看得到「背影」的角色。鈕承澤說：「其實這是一個象徵，這個不斷傾聽女主角心事的背影，是她的男友。」

導演作品年表

電視

　　2000，《曉光》。

　　2001，《吐司男之吻》。

　　2001，《石頭的故事》。

　　2002，《八度空間》。

　　2002，《搞個自由式》。

2002，《來我家吧》。

2003，《求婚事務所》。

2007，《花樣少年少女》（總導演）。

2007，《我在墾丁＊天氣晴》。

2009，《台北異想》〈那個夏天的小出走〉。

電影

2007，《情非得已之生存之道》(What On Earth Have I Done Wrong?!)。

2010，《艋舺》(Monga)。

2012，《愛》(LOVE)。

馮凱 (Fung Kai)

　　馮凱，1961 年生，出身演藝世家，母親周遊、繼父李朝永皆為知名電視劇製作人。德明商專肄業後，從片場小弟開始做起，曾跟著蔡揚名導演學習擔任副導演，逐步成為獨當一面的導演。拍過各式各樣類型的電視劇，如古裝劇《懷玉公主》、《飛龍在天》，本土劇《天下第一味》、《真情滿天下》，偶像劇《格鬥天王》、《綠光森林》等，成績斐然。其中《綠光森林》讓他拿下金鐘獎最佳導演獎。

　　但長久以來不分晝夜趕拍本土電視劇，讓他身心俱疲，遂決定休息一段時間再出發。適逢近年來國片市場起飛，他心想或許可以嘗試拍電影，便向電視台上司提出想法，投入了電影《陣頭》的籌備工作。他認為台灣新浪潮時期如侯孝賢、蔡明亮等導演屢屢在國際上獲獎、大放異彩，但影片卻多艱澀難懂，他期許自己拍攝一部可以讓台灣觀眾普遍理解並深受感動的好電影。希望藉由電影改變社會大眾對陣頭文化的看法，讓大家看到文化藝術的力量，並找尋它的存在價值。

　　由電視圈轉戰拍電影之初並不被外界看好，母親周遊亦極力反對，他仍執意要拍。周遊只好告訴他拍片的兩大原則，一是必須對社會有正面意義，其次要能感動觀眾，笑中帶淚的電影才是成功的電影。馮凱在兩年間完全不碰電視劇，卯足全力寫劇本。影片完成後，於過年前辦了多場試片邀請學生免費欣賞，口碑頗佳。2012 年元月正式上映後賣座鼎盛，深受各界好評，全台票房共計達新台幣 3.15 億元。「陣頭」劇組從宣傳期到上映期間，持續到各戲院與觀眾近距離互動，並加碼舉辦最終謝幕映後座談，表達劇組的感謝與回饋。

　　馮凱認為拍電影應該要把劇本與製作做好，就算沒有卡司，

只要角色適合也一樣會受到觀眾支持。不管下一部片是什麼類型，他都要拍出屬於台灣的情感與人情味。

電影作品年表

2012，《陣頭》(Din Tao：Leader of the Parade)。

黃玉珊 (Huang Yu-Shan)

　　黃玉珊，1954 年出生，澎湖縣人，在高雄長大。1976 年政治大學西洋語文學系畢業後，至《藝術家》雜誌社擔任編輯。1977 年到 1979 年間，擔任導演李行的場記，拍攝《汪洋中的一條船》(1978)、《小城故事》(1979) 等電影，並曾兼任《早安台北》(1979) 的企畫。1980 年赴美，於愛荷華大學主修戲劇電影，後轉至紐約大學，1982 年獲得電影藝術碩士學位。

　　歸國後黃玉珊從事影評和策展工作，亦開始投入紀錄片拍攝工作，亦執導劇情片《山風》(1988)、《雙鐲》(1990)、《牡丹鳥》(1990) 等。近幾年代表作品為《南方紀事之浮世光影》(2005)、《鍾肇政文學》(2006)、《插天山之歌》(2006)、《池東紀事》(2007) 等。曾任教於世界新聞專科學校（今世新大學）、文化大學、台灣藝術學院（今台灣藝術大學）影劇相關科系、清華大學通識教育中心、台南藝術學院 (今台南藝術大學) 音像紀錄研究所，現為台南藝術大學音像管理所專任副教授，並持續創作。

　　黃玉珊導演的作品充分表現出對女性的深切關注，她本人也積極參與女性影像推廣的工作，1992 年參與創辦女性影展。此外，2001 年與當時的高雄市新聞處長管碧玲推動成立了南方影展，和高雄電影節並稱為南部少數的中型規模影展。

導演作品年表

　　1982，《朱銘》(Ju Ming) 紀錄片。

　　1984，《陽光畫家吳炫三》(The Painting Of A-Sun) 紀錄片。

　　1988，《山風》(Autumn Tempest)。

　　1990，《雙鐲》(Twin Bracelets)。

1990，《牡丹鳥》(Peony Birds)。

1999，《真情狂愛》(Spring Cactus) (Wild Love)。

2005，《南方紀事之浮世光影》(The Strait Story)。

2006，《插天山之歌》(The Song of Chatian Mountain)。

楊力州 (Yang Li-Chou)

　　楊力州，台灣人，1969 年 3 月 9 日在台北出生。輔仁大學應用美術系畢業、台南藝術學院音像紀錄研究所碩士、復興商工廣告設計科專任教師、中華民國紀錄片發展協會理事長、台北市紀錄片從業人員職業工會常務理事，現為理事長、後場音像紀錄工作室負責人、輔仁大學應用美術系講師、貢寮國際海洋音樂祭海洋影展總策劃、台北電影節評審委員、金鐘獎評審委員、金馬獎評審委員、金曲獎評審委員。

　　從事紀錄片創作，是從 1994 年二十五歲當了老師，拍《畢業紀念冊》時開始。作品勇於挖掘人的赤裸情感及社會的荒謬。

　　2010 年楊力州的新作《被遺忘的時光》，以台北萬華聖若瑟失智老人養護中心的六位老人與家庭的悲喜故事為主。這個養護中心是由天主教失智老人基金會的社工人員主持。出於自我的平衡，楊力州又拍了一部健康老人的電影《青春啦啦隊》，紀錄高雄長青學苑裡四十位平均歲數超過七十歲的老人不畏風雨、病痛，練跳啦啦隊，最後登上高雄世運舞台的故事。在文學大師系列電影《他們在島嶼寫作》中，執導了女作家林海音的紀錄長片《兩地》。

個人得獎紀錄

　　2003，《青春》，用十二年時間完成，獲電影短片及紀錄長片補助。

　　1997，《三個一百》，第二十屆金穗獎錄影帶佳作。

　　1997，《看見四個名字》，台北電影獎非商業映演類非劇情片佳作。

　　1997，《打火兄弟》，聯合報系文化基金會贊助、1998 第

二十一屆金穗獎最佳紀錄錄影帶、台灣國際紀錄片雙年展國際競賽影帶。

1998，《畢業紀念冊》，聯合報系文化基金會贊助、台北電影節非商業類影片台北特別獎、1999 美國 NAATA 影展觀摩。

1999，《我愛（080）》，台北電影節獨立創作競賽紀錄類提名、日本山形國際紀錄片雙年展亞洲電影促進協會特別推薦獎、2000 第二十三屆金穗獎錄影帶特別獎、台灣國際紀錄片雙年展競賽影帶、公視推薦獎、瑞士尼翁真實國際紀錄片影展「新視野」單元青年新銳導演首獎。

2001，《老西門》，地方文化紀錄影帶獎優等。

2003，《新宿驛，東口以東》，金鐘獎非戲劇導演獎、台北電影節觀摩、2004 台灣國際紀錄片雙年展台灣獎入圍、第五屆韓國全州國際影展 Indie Vision 競賽單元。

2006，《奇蹟的夏天》，金馬獎最佳紀錄片、韓國釜山影展入圍、香港亞洲影展入圍、日本海洋影展入圍、土耳其兒童影展入圍。

2007，《水蜜桃阿嬤》，全省十八家電視台聯播。

2008，《征服北極》、金馬國際影展閉幕片。

導演作品年表

1999，《我愛 (080)》（I Love(080)），台北電影節獨立創作競賽紀錄類提名。

2000，《留念》(Lingering Nostalgia)，台北電影節觀摩片。

2002，《過境》(Beyond the Mirage)，《雙瞳》的幕後紀錄片。

2002，《飄浪之女》(Floating Women)，第二十五屆金穗獎

優等錄影帶。

2003，《新宿驛，東口以東》(Somewhere Else's Shinjuku East)。

2004，《藍色青春》。

2006，《奇蹟的夏天》(My Football Summer)，入圍釜山影展 Wide Angle 單元、日本海洋影展。

2008，《征服北極》(Beyond the Arctic)，2008 金馬國際影展閉幕片及獲最佳紀錄片獎。

2008，《活著》(Death Alive)。

2010，《被遺忘的時光》(The Long Goodbye)，入圍第十三屆台北電影節最佳紀錄片。

2011，《青春啦啦隊》(Young at Heart: Grandma Cheerlead- ers)，入圍第四十八屆金馬獎最佳紀錄片

楊雅喆 (Yang Ya-Che)

　　楊雅喆，台灣人，1971 年生，淡江大學大眾傳播系畢業。曾任廣告製片公司企劃、動畫公司編劇。作品範疇多樣，包含舞台劇、數部系列紀錄片、單元劇及連續劇等。其小說作品《藍色大門》（與易智言合著）曾獲得誠品讀者票選最愛小說前五十名。

　　他參與過許多電視劇及單元劇的製作，編導的單元劇作品《違章天堂》曾獲得 2002 年金鐘獎最佳單元劇、最佳導演、最佳編劇獎的三大肯定，之後幾乎每年都有作品如《春天來了》、《過了天、看見海》、《青春》、《寂寞遊戲》等入圍金鐘獎的導演、編劇獎項，2006 年與易智言導演合作拍攝連續劇《危險心靈》。2008 年完成個人第一部電影劇情長片《囧男孩》，獲台北電影節台北電影獎劇情長片類「最佳導演獎」。2012 年夏天推出描寫台灣學運世代的新作《女朋友‧男朋友》。

導演作品年表

　　2006，《囧男孩》(Orz Boyz)。

　　2012，《女朋友‧男朋友》(GF‧BF)。

楊德昌 (Eward Yang)

　　楊德昌，上海人，1947 年生，雙親都服務於公職。1949 年隨著國民政府撤退來台，而在台北定居。1959 年楊德昌考上建中夜間部，次年再考入建中初中日間部。他的成長經歷混雜著嚴格的傳統教條及西式的自由、放任，這得感謝他的雙親分別信奉儒家學說和崇尚基督教義的寬容。他小學先讀國語實驗小學，再讀女師附小，在這樣的空隙裡，他享有了一個看電影和愛好漫畫書所構築出的童年。十歲那年，他已是小有名氣的漫畫高手。

　　1965 年考上台灣國立交通大學電機系，1970 年畢業，1972 年赴美佛羅里達州立大學攻讀電腦程式設計，並獲得碩士學位。但此時，他卻決定轉攻南加大電影科系，但一學期後即告中斷。接著他在美國西雅圖擔任電腦程式設計師的工作達七年之久。這時他迷上德國新電影，尤其是溫納・荷索，他證明精采的電影可以由一個人開始做，而不必倚賴巨大的投資。

　　1980 年在日本參加《一九○五年的冬天》的拍攝，任編劇及演員。該片由詹宏志策畫／監製，余為彥製片導演，徐克、王俠軍演出。入選坎城影展「一種注目」單元。1980 年秋天返台，參加張艾嘉的電視劇《十一個女人》的單元《浮萍》的導演，分上下集播出。楊德昌的電影才華受到矚目。

　　1982 年，中影籌拍四位新秀合拍的《光陰的故事》，楊德昌受小野邀請進影壇。導演第二段《指望》，剖析少女成長的隱私經驗，頗博好評，其餘三位：張毅、柯一正、陶德辰，被稱為 80 年代新電影第一部。

　　1983 年導《海灘的一天》，描寫一個少婦在海灘等待撈獲疑似她丈夫的屍體時，回憶她成長的過程。導演以兩代回憶的

映射重疊複雜敘事的結構，探討台灣社會轉型中的婚姻挫折，兩代的隔閡，日本文化的影響，最後未等屍體認屍，少婦就走了。認為是否她丈夫已不重要，獲亞太影展最佳攝影獎（攝影師杜可風）。

1985 年，三十七歲，導《青梅竹馬》，侯孝賢投資兼當男主角，描寫一對青梅竹馬情侶在感情上無法溝通，反應台灣青年的困擾，文化的變遷，探討台北都會轉型，甚獲國際好評。楊德昌和女主角蔡琴相戀結婚。

1986 年導中影《恐怖份子》，一個力爭上游而暗忌好友的小職員，一個混血少女利用色相詐騙勒索，一通胡鬧電話造成女作家與丈夫鬧離婚。影片巧妙的串連三對不同生活、不同階層的男女潛在的恐怖心理，反應台北都市人自私光怪迷離的問題，寫出都市人性的恐怖。獲第二十三屆金馬獎最佳劇情片獎，導演才華獲中外影壇一致好評，獲盧卡諾影展銀豹獎、亞太影展最佳編劇獎。1988 年獲貝沙洛影展評審團大獎。

1989 年成立楊德昌電影公司。

1991 年導《牯嶺街少年殺人事件》，以 60 年代建中一件少年殺人事件為主線，寫出當年外省人在社會封閉和壓抑下面臨第二代的教育危機，以及少年幫派之間的惡鬥。楊德昌以他本身經驗和當年的資料，反省名校建中夜間部的教育，編導的技藝上相當成功，但歷史的真相令人質疑，獲二十八屆金馬獎最佳影片獎、最佳原著劇本獎、東京影展評審團大獎、日本電影旬報選楊德昌為年度最佳外國片導演獎。

1994 年導《獨立時代》獲企業家全額投資，華納亞洲全球發行，導演改變風格，創新喜劇，藉著一群年輕人初入社會時對愛情、友誼、自我認同的困擾，以及中國文化與現代生活的矛盾。本片獲金馬獎最佳原著劇本，女配角、男配角獎，入圍

柏林影展競賽單元，獲評審團大獎。

1995年，四十七歲，導《麻將》，是一部勸善影片，通過騙人的父親，主角悟出人生道理，最後發現自己被捉弄，殺了奸商，批判台灣人在商品化和拜金主義中的醜態。和蔡琴離婚。1996年《麻將》獲柏林影展評審團大獎。

2000年，五十二歲，導《一一》獲坎城影展最佳導演獎，成為享譽國際的重要導演之一。與鋼琴家彭鎧立結婚，9月生一男孩。《一一》是日本波麗佳音公司（Pony Canyon）出品，楊德昌以多線敘事風格，藉著台北平凡男主角及其家人所面對的平凡家庭問題和個人問題，檢視台北當代中產階級家庭的紛擾，寓意深刻。

2001年，擔任坎城影展評審，成立網站，經營網路動畫。

2002年，和成龍合作動畫《追風》。以成龍肖像為創作藍本。

2005年，因大腸癌發作，結束動畫公司，赴美治療。

2006年，香港電影評論學會選出兩岸三地「經典華語電影200部」，楊德昌的《牯嶺街少年殺人事件》和《一一》獲選為第九名及第十名。

2007年，癌細胞移至腦部，經歷三次手術，於6月30日不治病逝，享年五十九歲。7月12日安葬於洛杉磯西區皮爾斯兄弟西塢紀念墓園。

楊德昌的電影創作想像力特別強，在《牯嶺街少年殺人事年》中，主角小四曾有一個疑問：「為什麼這世界和我們想的不一樣，我沒做什麼壞事，為什麼會這樣不公平？」這個疑問同樣出現在《一一》中，這是楊德昌心中一直追尋答案，也正是他對自己英年早逝的預感。

導演作品年表

1982，《光陰的故事》第二段〈指望〉(In Our Time)。

1983，《海灘的一天》(That Day on The Beach)。

1985，《青梅竹馬》（劇本與朱天文、侯孝賢合作）(Taipei Story)。

1986，《恐怖份子》（劇本與小野合作）(The Terrorizers)。

1991，《牯嶺街少年殺人事件》（劇本與閻鴻亞、楊順清、賴銘堂合作）(A Bright Summer Day)。

1994，《獨立時代》（劇本與閻鴻亞合作）(A Confucian Confusion)。

1996，《麻將》(Mahjong)。

2001，《一一》(Yi Yi: A One and a Two……)。

萬仁 (Wan Jen)

　　萬仁，1950 年出生於台北市，原籍福建。東吳大學外文系畢業後赴美，申請至阿肯色大學公共行政就讀，後轉至歷史系，旁聽電影相關課程後，開啟了他的電影夢，決定到洛杉磯哥倫比亞學院攻讀電影碩士。

　　1982 年畢業後回台，任世新電影科講師，1983 年執導處女作《兒子的大玩偶》第三段〈蘋果的滋味〉，反諷了當時國人的崇洋心態，並呈現了底層人民的真實生活。影片完成後，發生黑函密告新聞局文工會檢舉〈蘋果的滋味〉內容不妥一事，謂該片將台灣社會描述得過於黑暗，且有反美畫面等。文工會遂施壓中影公司剪片，包括片尾江阿發一家大口吃蘋果的鏡頭，被稱為「削蘋果事件」。此事經披露後引發輿論沸騰，台灣新電影成了熱門話題，萬仁亦成為新電影的代表性導演之一。

　　1984 年萬仁首次執導劇情長片《油麻菜籽》，係根據廖輝英原著改編的鄉土文學電影。以「油麻菜籽落到那裡，就長到那裡」比喻傳統婦女的認命觀念，並透過母女兩代不同的個性與命運，反映三十年來台灣女性地位的變遷。1991 年《胭脂》再度以女性為題材，是一段糾結於母女三代間的愛情故事。

　　萬仁持續以關懷人文的角度在影片中表現社會與政治議題，推出了「超級三部曲」，即《超級市民》(1985)、《超級大國民》(1995)、《超級公民》(1998)。《超級市民》借由都市底層人物的生活，諷刺各種荒謬的社會現象；《超級大國民》則是為白色恐怖政治犯發聲，並感嘆整個社會對過去的迅速遺忘；《超級公民》以原住民真實事件為藍本，訴說生與死的哲理，並表達對社會運動的省思。

　　2003 年萬仁拍攝其第一部電視連續劇《風中緋櫻：霧社事

件》，描寫賽德克族青年在日據時期經歷的文化衝突，以及霧社事件的前後歷程。

導演作品年表

1983，《兒子的大玩偶》第三段〈蘋果的滋味〉(The Sandwich Man)。

1984，《油麻菜籽》(Ah-Fei)。

1985，《超級市民》(Super Citizen)。

1987，《惜別海岸》(Farewell to The Channel)。

1991，《胭脂》(The Story of Taipei Women)。

1995，《超級大國民》(Super Citizen Ko)。

1999，《超級公民》(Connection By Fate)。

2001，《傀儡天使》(Angel)。

2004，《風中緋櫻：霧社事件》二十集電視連續劇。

2007，《亂世豪門》二十集電視連續劇。

葉天倫 (Yeh Tien-Lun)

　　葉天倫，1975 年出生於台北市，台北藝術大學劇場藝術研究所表演組肄業。曾任廣告配音員、主持人、演員、編劇、導演。第一部執導的電影為 2011 年上映的《雞排英雄》。

　　父親葉金勝為知名導演，以拍攝電視廣告起家，1984 年投資 2,000 萬元，拍攝黃春明原著小說改編電影《莎喲娜拉，再見》，並請來當紅影星鍾楚紅為女主角，未料票房不到 500 萬元隨即下片，導致葉家必須賣屋償債。受到父親拍片失志影響，他曾質疑拍攝電影前景。考入世新大學廣電系後，並未立志當導演，而是汲汲學習各項表演工作技能，包括廣播播音、劇團表演等，亦曾進父母親的公司做「文學劇場」的場記。大學畢業後，他曾經歷各種工作。因為熱衷演戲，在電視、電影、舞台劇中都曾出現他的蹤影，亦當過主持人、配音員，並曾拍過廣告。其中配音工作可說是他的最愛，他曾表示配音工作讓他滿足了演出各種角色的夢想。

　　2003 年成立了青睞影視製作公司，接拍廣告片與紀錄片。2009 年，他鼓勵曾任演員及編劇的妹妹葉丹青，寫下醞釀多年的《雞排英雄》劇本。這部交織著歡笑與淚水，描述夜市裡人生百態的電影，2011 年春節上映後叫好又叫座，票房突破新台幣 1.3 億元。他認為之前到處『流浪』的每個工作經驗，都化為滋養這部片子的最佳養分。

　　目前葉天倫正在籌拍新片《大稻埕風雲》，製作成本高達新台幣 1.2 億元。影片敘述一群參加古蹟導覽的現代青年穿越時空隧道回到 1923 年日據時期的台灣。當年日本皇太子來台巡視，抵達台北大稻埕，在一片夾道歡迎聲中遇見蔣渭水醫生當街請願，這群回到過去的年輕人亦捲入了這場抗爭事件，差點改寫

歷史。影片將重現大稻埕的絕代風華，殺青後可望比照電影《賽德克‧巴萊》模式，保留搭設場景成為觀光勝地。

電影作品年表

2011，《雞排英雄》(Night Market Hero)。

蔡岳勳 (Tsai Yueh-Hsun)

蔡岳勳，1968 年出生，雲林北港人，出身演藝世家，父親為名導演蔡揚名，母親為名演員仲情。

十八歲進入電影圈，跟隨父親在片廠學作場記、副導，演出電視劇《輾轉紅蓮》、電影《芳草碧連天》(1987)、《阿呆》(1992)、《想死趁現在》(1999) 等。三十歲時他的演藝事業出現瓶頸，在朋友介紹下與人合夥經營健康食品生意，沒想到才一年多就慘賠近千萬元，以致終日為籌錢奔波。他自我探討失敗的原因，一改過去鋒芒外露的性格，變得安靜而內斂，抗壓性亦轉強。不久，名主持人張小燕和製片黃旭輝引薦他進入 TVBS-G 製作、編導《音樂愛情故事》開始嶄露頭角。之後執導了第一部電視劇《天地有情》，拿下 2001 年金鐘獎最佳連續劇獎。又與知名製作人柴智屏合作，執導《流星花園》，掀起台灣一股偶像劇風潮，也為他拿下 2001 年金鐘獎最佳導演殊榮。2003 年與父親蔡揚名製作《名揚四海》，深獲各界好評。此後陸續拍攝了《戰神》（2004）、《白色巨塔》(2006)、《痞子英雄》(2009) 等多部電視劇。

2011 年首次執導電影《痞子英雄首部曲：全面開戰》，為電視劇《痞子英雄》的前傳，耗資新台幣 3.5 億元，拍出不輸好萊塢的火爆動作場面。2012 年元月上映，全台票房破 1.2 億元。2012 年 6 月在中國大陸上映亦大受歡迎，票房破億。

導演作品年表

2012，《痞子英雄首部曲：全面開戰》(Black & White Episode 1: The Dawn Of Assault)。

蔡明亮 (Tsai Ming-Liang)

　　蔡明亮，1957 年 10 月 27 日出生於馬來西亞的古晉，1979 年高中畢業來台，進入中國文化大學影劇系就讀，1981 年畢業後定居台灣。他的才氣最初是在舞台劇上被人認知，1981 年至 1984 年，由他編劇的舞台劇如《速食酢醬麵》、《黑暗裡一扇打不開門》、《房間裡的衣櫥》等都為台灣初萌芽的小劇場運動帶來若干新氣象。尤其《房間裡的衣櫥》，蔡明亮自編自導自演，整個舞台只有他和一個衣櫥，實驗意念極強，卻也清楚地傳達了都市人的寂寞孤絕心靈，與他日後電影作品呈現一脈相承的主題。

　　在電視界，蔡明亮也很活躍，他為單元劇和連續劇創作了不少膾炙人口的劇本，但是同時他也開始執導舞台劇，如《快樂車行》劇集，以及幾齣讓評論界至為讚賞的單元劇，如《海角天涯》及《小孩》被香港、溫哥華、鹿特丹等國際影展選映。

　　1984 年由他編劇的電影《小逃犯》獲亞太影展最佳編劇以及金馬獎的提名。

　　1992 年，蔡明亮完成了電影處女作《青少年哪吒》，寫青少年的叛逆和寂寞，贏得「中時晚報電影獎」最佳影片。入圍柏林影展世界大觀單元，義大利都靈影展最佳影片獎、法國南特影展最佳導演處女作獎和日本東京影展銀櫻花獎大獎，蔡明亮被認為是台灣第二代新浪潮的大將之一。1994 年，蔡明亮的第二部電影《愛情萬歲》，在威尼斯影展贏得金獅大獎。電影延續了蔡明亮的作品一貫風格和主題，以他敏銳的觀察力，反映台灣新都會世界的荒謬和疏離，寫出都會人寂寞的心靈。

　　1997 年蔡明亮編導的《河流》獲第三十四屆金馬獎提名，第四十七屆柏林影展評審團銀熊獎，國際影評人聯盟獎，新加

坡第十屆國際電影節最佳男演員獎。

1998 年《洞》在坎城影展得影評人獎，台北電影節評審團獎，芝加哥影展金雨果獎。

蔡明亮是 90 年代以後，在歐洲國際影展最受重視的台灣新導演，突破 80 年代崛起的侯孝賢對台灣歷史的探索，把眼光放在現代台北，甚至傾向未來式的都會新新人類的心靈深處的探索，有其前瞻性的隱憂意識，符合歐美現代電影潮流的傾向，建立獨特的個人風格。

2001 年《你那邊幾點》，獲坎城影展高等技術大獎。

中華民國導演協會 2002 年年會，蔡明亮獲選年度最佳導演。

2003 年《不散》獲四十八屆亞太影展評審團特別獎，金馬獎最佳攝影、最佳剪輯獎，威尼斯電影節影評人費比西獎，第三十九屆美國芝加哥國際影展以該片高度特殊視覺效果頒予劇情片類金牌獎。

2005 年蔡明亮編導《天邊一朵雲》，雖然歌舞是繼承《洞》而來，但主題意識已轉向色情性心理的探索，獲柏林影展評審團獎，因題材和拍攝手法大膽，在台上映時以報紙口咬廣告的色情片作宣傳，票房轟動，成為蔡明亮所有作品中最賣座的一部。

2009 年蔡明亮的最新作《臉》，是應法國羅浮宮之邀特別拍攝的典藏作品，此片是一部重新組構蔡明亮過去所有影片的新作，包括《河流》、《你那邊幾點》、《黑眼圈》的特色。以及體現了他與法國電影界，尤其是名導演楚浮的藝術連續關係，蔡氏真正體現了影像造形性的當代力量。獲提名金馬獎最佳劇情片及最佳導演獎。

2012 年《金剛經》被選為第六十九屆威尼斯影展閉幕片。

導演作品年表

1993，《青少年哪吒》(Rebels of the Neon God)。

1994，《愛情萬歲》(Vive L'Amour)。

1997，《河流》(The River)。

2000，《洞》(The Hole)。

2001，《你那邊幾點》(Wht Time Is It There?)。

2002，《天橋不見了》(The Skywalk Is Gone)。

2003，《不散》(Goodbye Dragon Inn)。

2004，《天邊一朵雲》(The Wayward Cloud)。

2006，《黑眼圈》(I Don't Want to Sleep Alone)。

2009，《臉》(Face)。

2012，《行者》(Walker)（短片）。

2012，《金剛經》(The Diammd Sutra)（短片）。

鄭文堂 (Cheng Wen-Tang)

鄭文堂，1958 年出生，台灣宜蘭人。文化大學戲劇系影劇組畢業，1982 開始從事電影工作至今，鄭文堂做過場記、副導、製片、編劇、導演，曾擔任綠光傳播公司導演，資歷相當豐富，短片作品有《在沒有政府的日子裡》、《用方向盤寫歷史》等。

1996 年擔任電影《藍月》的製片，劇本〈詩人與阿德〉由萬仁改編拍電影。1997 年獲一千萬輔導金（改名《超級公民》）。1998 年編導公視電視電影《蘭陽溪少年》、《濁水溪的契約》、《西蓮》、《浮華淡水》、《少年那霸士》、《瑪雅的彩虹》及《瓦旦的酒瓶》等。1999 年劇本〈明信片〉獲一百萬短片輔導金，該片從民主的觀點描述愛情與夢想，獲 2000 年台北電影節獎。

2002 年導演《夢幻部落》(Somewhere Over the Dreamland)，藍月公司出品。泰雅族男子瓦旦，在某個宿醉未醒的清晨中收到一封信。這封信讓他憶起了年輕時的夢想，他決定出發尋找十年前失落的皮夾，與他小米田的夢。過著頹廢生活的小莫，夜晚總窩在電話交換中心尋找一夜情對象。有次他接到一通奇特的電話，一個女孩用些微哀傷的語調，向小莫說了一個關於小米田的愛情故事，本片榮獲第五十九屆威尼斯影展國際影評人週最佳影片獎。

2003 年完成短片《風中的小米田》，獲台北電影百萬首獎及金穗獎、金馬獎肯定。2004 年台北電影節舉辦「鄭文堂專題」是稀有光榮。2004 年第二部劇情片《經過》入圍東京影展競賽類，由戴立忍、桂綸美主演，藉由四位身分不同的角色，交織出故宮文物在大陸輾轉流浪，最後才落腳台灣。桂綸美演故宮的解說員，進入山洞寶庫尋寶，經過狹長地道，兩邊堆滿寶物的箱子。

2009 年導演《眼淚》，寫一位老刑警偵辦一件吸毒致死案，意外牽扯出隱藏多年的刑求案，馬總統觀賞後，表示很感動，向導演鄭文堂握手致意。本片榮獲 2010 年台北電影節最佳導演獎。

　　2010 年 6 月鄭文堂接任宜蘭縣政府文化局長。

歷年作品

1987，《在沒有政府的日子裡》（「綠色小組」時期紀錄片）、《用方向盤寫歷史》（「綠色小組」時期紀錄片）。

1998，《蘭陽溪少年》（電視電影）、《濁水溪契約》（電視電影）、《明信片》(Postcard)。

2000，《浮華淡水》(Vanity Fair of Tan-Sui)（電視電影）。

2001，《瑪雅的彩虹》（電視電影）、《少年阿霸士》（電視電影）。

2002，《瓦旦的酒瓶》（電視電影）、《月光》（電視電影）、《夢幻部落》(Somewhere Over the Dreamland)（《瓦旦的酒瓶》電影版）。

2003，《風中的小米田》(Badu's Homework)、《寒夜續曲／荒村‧孤燈》（電視劇）。

2004，《經過》(The Passage)

2005，《深海》(Blue Cha Cha)。

2008，《夏天的尾巴》(Summer's Tail)。

2009，《眼淚》(Tears)。

鄭有傑 (Cheng Yu-Chieh)

鄭有傑，1977 年生於台南，台大經濟系畢業。1999 年還在念台大經濟系時，拍第一部 16 釐米短片《私顏》，跨出他當導演的第一步。兩年之後，鄭有傑申請了短片輔導金，拍攝另一部 16 釐米影片《石碇的夏天》，以此片獲得金馬獎最佳劇情短片。

曾經因為拍片負債而休學一年半賺錢的鄭有傑，大學時期前後念了七年，畢業後即服兵役。入伍，鄭有傑一直擔心拍電影可能只是他大學時代的美好回憶，因此寫了《一年之初》的劇本，希望當兵回來後，可以繼續拍片。沒想到《一》片的企畫案獲選國片輔導金，如願以償，重回電影界。

2003 年拍《一年之初》，獲得 2006 年台北電影節百萬大獎，2007 年第九屆兩岸三地導演會最佳影片及最佳導演兩項大獎。

2009 年拍 35 釐米劇情長片《陽陽》，獲柏林影展《電影大獎》單元。2009 年香港電影節推薦「十大必看影片之一」，同年台北電影節選為開幕片，獲評審團特別獎，最佳女主角 (張榕容)、最佳音樂 (林強)。

導演作品年表

2000，《私顏》(Baby Face)(短片)。

2006，《一年之初》(Do Over)。

2009，《陽陽》(YangYang)。

2010，《他們在畢業的前一天爆炸》五集迷你電視劇。

2011，《10+10》中短片《潛規則》。

2012，《野蓮香》電視電影。

戴立忍 (Leon Dai)

　　戴立忍，台灣人，1966 年出生於高雄，畢業於國立藝術學院（現改國立台北藝術大學）戲劇系，自 1990 年至 1996 年曾導演過十餘齣舞台劇，創作舞台劇本《年少輕狂》，1995 年獲文建會優良劇本獎，然後參與影視工作，剛開始以演員為主，至今演出電影及電視劇超過 30 部，1999 年曾以《想死趁現在》獲得金馬獎最佳男配角獎，2000 年以《濁水溪的契約》得電視金鐘獎最佳男演員獎，2002 年以《月光》再獲電視金鐘獎單元劇最佳男主角，演技備受肯定。2001 年他執導第一部短片《兩個夏天》，不但獨得台北電影節首獎，並且入圍法國克萊蒙費洪影展國際競賽單元，更獲得第三十九屆金馬獎最佳創作短片獎，該片劇本與吳世偉共同編劇。2002 年戴立忍受邀執導首部劇情長片《台北晚九朝五》，2009 年的《不能沒有你》則由他自編自導，獲台北電影獎二度獲首獎及其他三項獎，上映後不但受到影評與觀眾的讚賞，也在金馬獎入圍了八個獎項，最後戴立忍個人獲得最佳導演及原著劇本獎，該片又獲亞太影展最佳導演獎、最佳攝影獎，印度金孔雀最佳影片、南非德邦影展最佳影片，日本 SKIP CITY 國際數位影展最佳影片，義大利 ALBA 影展特別獎。證明了他在演技之外，更是全方位的優秀電影人。

　　2005 年為籌拍千萬元輔導金電影《射程 230 米》，向朋友及銀行貸款千萬元，因預算高達 7,000 萬元，差距無法解決，只得放棄，後來接演蔡揚名導演電視連續劇《白色巨塔》片酬還清債務。在《停車》導演鍾孟宏的新片《第四張畫》中，戴立忍演童星畢曉海的繼父，在一場戲裡連踹童星十幾次，踹得畢

曉海看見戴立忍就懼怕。

2010 年香港亞洲電影投資會通過戴立忍的新計劃《我這樣愛你》，監製劉蔚然，製作公司 Atom Cinema，已著手進行。

導演作品年表

2000，《兩個夏天》——金馬獎最佳短片、台北電影節首獎。

2002，《台北晚九朝五》(Twenty Something Taipei)。

2009，《不能沒有你》(No Puedo Vivir Sin Ti) ——金馬獎最佳導演、印度金孔雀獎最佳導演、亞太影展最佳導演、華語電影傳媒大獎最佳導演。

2011，電影《10+10》中的〈KEY〉。

鍾孟宏 (Chung Mong Hong)

　　鍾孟宏，屏東人，1965年出生，1989年國立交通大學資訊工程系畢業，1993年獲美國芝加哥藝術學院電影製作碩士，1994年以三部短片《逃亡》、《驅魔》、《慶典》獲新聞局金穗獎佳作，1996年《三重奏》獲新聞局優良劇本獎，原計劃拍片，未獲輔導金而未開拍。1997年至今，已執導上百部電視廣告片，代表作有《台北富邦銀行》、《Nugen》、《ACAP野生動物保育協會宣導廣告——牙醫篇》獲2006年4A自由創意獎「最佳立體廣告獎」金獎。2003年MV《陳綺貞：躺在你的衣櫃》獲第十四屆金曲獎入圍。《醫生》是他執導的第一部紀錄長片，獲2006年第八屆台北電影節最佳紀錄片獎。該片描寫任職於邁阿密兒童醫院的溫醫生來自台灣竹東，妻子兒女長居美國。2002年一位十二歲的秘魯男孩來到他的診療室，這個罹患神經外皮層瘤的小生命，與溫醫生意外逝世的兒子有許多相似之處。原來在六年前，醫生這個十二歲多才多藝的兒子，離奇地在衣櫃裡結束自己的生命，死因成謎，只留下房門上一張令人費解的公告……

　　鍾孟宏在感人的紀錄片《醫生》後，2009年執導的劇情長片《停車》黑色喜劇，評價很高，獲四十五屆金馬影展最佳美術設計獎、費比西影評人獎。2010年以《第四張畫》獲台北電影節最佳劇情長片獎及最佳男主角獎。本片從小孩子的角度探討家庭暴力問題，由鍾孟宏自兼攝影師（但用上一日本人的藝名），對色彩與節奏的掌握功力獨到，首次演電影男童畢曉海，在導演調教下有十分精彩的表現。2012年新片《失魂》大搞懸疑驚悚。

導演作品年表

2006，《醫生》(Doctor，紀錄片)。

2009，《停車》(Parking)。

2010，《第四張畫》(The Fourth Portrait)。

2012，《失魂》(Soul)。

魏德聖 (Wei Te-Sheng)

　　魏德聖，台南人，1969 年 8 月 16 日出生於台南縣永康鄉，遠東工專電機科畢業。由於服役時認識一位世新畢業、終日談論電影的同袍，一把將他拉近了電影的世界；因此有了一個電影夢，在退伍之後便進入小型傳播公司擔任節目助理，開始步入影像世界裡。

　　1993 年擔任金鰲勳導演《想飛——傲空神鷹》場記時，認識了楊德昌電影工作室人員，因而在工作結束後進入楊德昌電影工作室擔任助理。1995、96 年間，日本導演林海象來台拍攝《海鬼燈》，他也獲得機會擔任製作助理，之後在楊德昌拍攝《麻將》時，從場務升任副導演。

　　1995 至 1998 年間他拍攝短片作品《夕顏》、《對話三部》、《黎明之前》皆獲得金穗獎。1999 年以《七月天》入圍溫哥華影展。2002 年擔任哥倫比亞公司影片《雙瞳》策劃，2004 年自籌 250 萬元資金，拍攝《賽德克‧巴萊》試拍片，運用戲劇元素、經營角色性格，企圖突破台灣電影市場受限於資金，無力拍攝大格局、大製作的現實困境，未成功。2008 年最受矚目的台灣電影《海角七號》為其首部劇情長片，2009 年賣座達 5.3 億元新台幣，為台灣電影有史以來最高賣座紀錄；又入圍金馬獎最佳劇情片、最佳導演、最佳男配角、最佳新演員、最佳攝影、獲得最佳原創電影歌曲、最佳原創電影音樂、最佳音效、年度台灣最佳傑出電影工作者、年度台灣傑出電影。

　　接著籌拍《賽德克‧巴萊》費時耗資 7 億元完成，為投資最大的台灣電影，完整版 4.5 小時，上下集分別於 2011 年 9 月 9 日和 9 月 30 日在全台推出上映，兩片合計創下近 8 億元票房紀錄，本片之 2.5 吋國際版，入圍威尼斯影展正式競賽。

同時獲第四十八屆金馬獎十三項提名，共得最佳劇情影片、最佳男配角、最佳電影音樂、最佳音效、年度台灣傑出電影工作者、觀眾晉選最佳影片等六項獎。

導演作品年表

1995，《夕顏》(Video)。

1996，《對話三部》(16mm)(Three Dialogues)。

1997，《黎明之前》(16mm)(Before Dawn)。

1999，《七月天》(16mm)(About July)。

2008，《海角七號》(Cape No. 7)。

2011，《賽德克‧巴萊》(Seediq Bale)。

輯四 新台灣電影代表作

青山碧血（又名《霧社事件》）（1957）
Green Mountains Righteous Sacrifice
（Qingshan Bixie／Wushe Shijan）

1957／出品：華興製片廠／監製：徐仁和、楊震隆／導演：何基明／編劇：洪聰敏／攝影：何錂明／演員：洪洋、何玉華、歐威、許成邦、武拉運。

1930 年 10 月 27 日霧社原住民在日人凌辱壓迫下，忍無可忍抗暴。導火線是山地之花阿美娜遭日警幾度欲強暴未遂，族長遂促阿美娜與未婚夫春男提早完婚，裨免禍端。婚禮之夜日本保警部長又至，獸性發作竟將阿美娜姦汙，又將春男施以鞭刑，阿美羞憤之餘跳崖身死。春男尋仇將部長妻砍殺後逃逸，但被日警射殺。引起原住民抗日起義。

導演在片中，強調日本員警強迫醫生不得替山胞治病，又唆使日人不得同情；山胞抗暴時，卻對無辜日人加以保護。這種人道精神對照描寫，是山胞的善良本性，並非日指控的「野蠻民族」。尤其日警的施放毒氣，更慘無人性。主題表現很有意義。惜戰爭場面，仍嫌簡陋。

何基明拍此片時，山地交通不便，電力不足，晚上沒電燈。到高山拍電影，要攜帶大小燈、發電機、攝影機、錄音機外，還要自備蔬菜糧食。導演何基明為要克服困難，以身作則，自己攜道具爬山，男演職員跟進。每人都兼多項職務，女演員也自動幫忙挑米擔菜。在電影史上該是難得一見的克難部隊。

血戰噍吧哖（1958）
Battle of Ta-pa-mi

1958／出品：華興／編劇：賴明煌／導演：何基明／演員：歐威、林琳、何玉華、洪洋。

　　甲午戰爭後，日軍侵入台灣，台灣愛國青年，受辛亥革命成功的影響，密謀組織革命軍抗日。余清芳、江定、羅俊會合後，約定在山中訓練同志，擇日起義。余清芳派人潛往廈門，與國民政府聯絡，請求支援，不料被日人發現可疑，利用同牢的日人娼妓，偷得機密函件，才發現大規模的陰謀，搜捕志士，清芳、羅俊得悉逃往山中，羅俊被捕，祇清芳逃出，1915年7月6日，假借大拜拜名義號召群眾，革命軍第一次和日軍交鋒，江定的兒子在這次戰役中逝世。地點在台南縣玉井鄉虎頭山，稱為「噍吧哖事件」，又稱「西來庵事件」。

　　1915年7月9日，革命軍探悉甲仙埔支廳的日軍警力薄弱，余清芳領軍攻擊支廳，擊斃日警及家屬34人。8月2日又焚毀派出所，殺害日警日僑二十餘人。日本總督府大起恐慌，急調日軍步兵二個隊，山砲一個中隊清鄉團剿。

　　8月5日至6日，革命軍被困，敢死隊數次半身裸體舞刀衝進噍吧哖日軍陣地，日軍兩隊夾擊革命軍，開砲猛擊，革命軍勇敢迎戰，武器雖然遠遜日軍，但戰志昂揚，堅持到8月22日才敗退，余清芳被捕。8月25日起日軍公審革命黨，共866人被判集體死刑。

　　執行槍決的當天，死刑犯全戴頭罩遊街示眾，場面相當感人。然後挖坑集體槍殺，屍體丟坑掩埋。

　　1958年8月26日，本片榮獲教育部頒獎，是唯一獲官方表揚的台語片。在台灣同胞的抗日史上，也以這次事件的規模最

大，犧牲最慘。其中首領余清芳．曾兩次被日軍捕獲，受酷刑不屈，從容就義。

另一烈士江定，是外甥被日人污辱，刺殺日人未成功，參加革命。還有一位羅俊，是中部抗日首領，並有兩位烈女，一是手刃強姦未遂的日軍又自盡，另一是屢勸丈夫不聽，自己參加抗日戰鬥行列。

這些英雄烈女事蹟，構成《血戰礁吧哖》的情節和高潮，確是令人感動而肅然起敬。

最值得敬佩的是，本片描寫噍吧哖發難之初的場面，民眾揭竿而起，蜂擁而至，衝鋒肉搏，連鄉村老嫗，也把菜刀綁在長桿上長驅殺敵，呼天搶地，聲震山嶽，夾道陳屍，這種悲壯場面在國語片中也未曾見面。民族精神的發揮、昂揚，比台灣一些官方攝製的政宣片，更具效果。

王哥柳哥遊台灣（1959）
Brother Liu and Brother Wang on the Roads in Taiwan

1959／出品：台聯／出品人：賴國材／編劇：蕭銅／導演：李行、方霞、田豐／音樂：周藍萍／製片：楊祖光／演員：李冠章、張福財（矮仔財）、柯玉霞、林琳。

　　本片模仿美國勞萊、哈台，一胖一瘦，以遊覽台灣各地風光為背景，是一部即興的觀光喜劇，在當時台語片中獨樹一格，因片子拍得太長，拍了一半才改為上下集。

　　台北近郊，一偏僻陋巷中居有胖瘦二人，胖者姓王，瘦者姓柳，鄰居均以王哥柳哥稱之。王哥以擦鞋為業，柳哥踏三輪車糊口，二人情同手足。某日，途遇算命先生「小神仙」為二人看相，聲言王哥三日內發大財，而柳哥僅餘四十四天的壽命，不久王哥果中第一特獎，柳哥歡喜之餘，突憶及「小神仙」之言，柳在世時日無多，不覺悲從中來，王、柳決以有生之日，結伴旅遊，欲飽覽全台景色。

　　於是某日王柳搭車南下，不慎將財露白，為歹徒窺見，一路跟蹤，幸為二人發現，乃設計以打獵為名，誘惡漢入深山，惡漢貪財不得，反跌入山谷中；時已近夜，王、柳因疲乏過甚乃露宿山野，為原住民擒獲，酋長之女看中柳哥逼婚，柳以曾有阿花故堅拒不允，並偕王逃出山地，重上旅途。（上集）

　　王哥柳哥被流氓追趕，衣衫不整倉皇逃竄，鬧出許多笑話，終於打退追兵，脫險而去。夜深兩人迷失旅程，車輛稀少之處，覓得年久失修古屋歇腳，一夜鬼聲啾啾，二人如驚弓之鳥，杯弓蛇影直至天亮，才知是小童裝鬼嚇人。

王哥偕柳哥至關仔嶺，初嘗按摩滋味，其樂無窮，繼續遊覽山光水色，在日月潭化蕃社遇到毛大爺及大公主、三公主，柳因之前在山地被山胞逼婚，懼念仍存，深恐類似事件再發生，四處躲避，經毛大爺解釋，兩人方始釋懷，暢遊日月潭，欣賞山地歌舞。

片中矮仔財在旅途中以男扮女裝逗李冠章取樂，最博觀眾開懷好笑，全片以各地風光取勝，情節輕鬆風趣，遊罷台中至醉月樓跳舞，溫柔鄉風光無盡。二人細算日子，出遊已三十六天，距離死期僅餘一日，乃專程趕返台北，與阿花團聚。王哥匆為柳辦理後事，阿花守侍在側，柳壽服整齊躺在棺中等待，午夜 12 時已過，殯儀社在門外等得不耐煩，柳哥仍健在如昔，兩人方悟「小神仙」術士之言愚人，人生非受命運支配，而應自我主宰，奮發創造新生活，乃將中獎所獲獎金餘額捐贈慈善機關，阿花與柳哥公證結婚，共創未來人生。（下集）

龍山寺之戀（1962）
Romance at Lung Shan Temple

1962／出品：福華影業公司／導演：白克／編劇：白克、徐天榮／攝影：蔣超／音樂：李林／作曲：周藍萍／作詞：莊奴／演員：莊雪芳、唐菁、龍松、蘇麗華、井淼、矮仔財、戽斗。

　　來自山東的秦小芳父女在台北龍山寺前擺攤子，小芳憑甜美歌喉及國台語雙聲帶，招徠不少生意。電台作曲家唐亮和報館攝影師羅忠對小芳展開熱烈追求，加上苦戀唐亮的表妹玲玲，四人多角糾纏，好不熱鬧。一次混亂中，唐亮、羅忠憑著一張照片，認出彼此是失散多年的兄弟，羅忠又輾轉得知秦父是自己救命恩人，眾人歡喜大團圓。

　　典型的族群融合爆笑喜劇，片中萬華街景及台北近郊的綠水青山，今日看來，別有風味。周藍萍譜寫的插曲《萬華夜曲》、《河邊小唱》、《出人頭地》等，莊雪芳主唱；結尾曲為《兩相好》。典雅曲風以及台語、客家歌謠元素，加上來自印尼的輕鬆旋律，改編成膾炙人口的《出人頭地》，傳唱至今。

兩相好（1962）
Good Neighbors

1962／出品：自立／國、台語發音／95分鐘／監製：李玉階／製片：李子弋、陳汝霖／導演：李行／編劇：丁衣／攝影：胡其遠／錄音：王榮芳／剪接：周道淳／佈景設計：彭世偉／音樂：李國寶／演員：穆虹、魏平澳、戽斗、楊月帆、王滿嬌、金石、及福生、熊雪妮、許玉、陳揚、羅宛琳、小龍。

　　一對受日本教育的台灣夫婦在一小鎮上開了一家西醫診所，一天隔壁搬來一對自大陸來台的夫婦在鎮上開中醫診所，競爭生意，比鄰而居，剛開始雙方以禮相待，漸漸地因語言不通、習俗不同，而且中西醫療方式不同常爭吵，不巧的是兩家的兒女卻談起戀愛來……一如香港的《南北和》路線電影，本片不僅以國、台語知名演員打破語言界限共同演出，更大膽地探觸了小市民階層中，本省與外省文化的碰撞與交融，由於第二代的婚事終於促成本省、外省一家親。

高雄發的尾班車（1963）
The Last Train Departing From Kaohsiung

1963／出品：台聯／導演：梁哲夫／編劇：林東陞／監製：賴國材／主演：白蘭、陳揚、何玉華、李冠章、吳靜芳、楊渭溪、劉江海、戽斗、矮仔財。

　　吳村長之子呆銅（王哥飾）單戀村女翠翠（白蘭飾），某日呆銅追逐翠翠意圖非禮時，正值返鄉探親的大學生陳忠義（陳揚飾）路過，適時解救翠翠，從此兩人結下不解之緣，不久忠義假期已滿，乘夜班車回台北，翠卻為父所禁，不能依時送行，翠翠父以女所為而憂，遂允吳家婚事，卻於迎娶日發現人去樓空。

　　陳父任公司總經理，全仗林董事長提攜，而林女美琪對忠義也情有獨，陳家兩老遂為兒女訂下婚約，忠義告知翠翠事，卻遭父親反對，遂憤而離家，抵台北的翠翠訪忠義不遇，聽到忠義與美琪訂親一事，悲憤交加，昏倒途中，適為林董事長所救，翠翠為感恩而離開，以成全忠義與美琪。當忠義失意街頭時卻巧遇翠翠，兩人互訴離情決定廝守一起。

　　忠義在報館任職，翠翠成為電視台歌星，過著神仙眷屬的生活，不料陳母突然來訪，苦勸翠翠與忠義分手，翠翠為顧及陳家幸福遂忍痛刺激忠義，豈料忠義卻因神志混亂而發生車禍。呆銅與惡棍前來台北尋找翠翠，卻在追逐翠翠的過程中誤殺傷翠翠。翠父遭受重重刺激而病倒，美琪知忠義無法移情乃自動退出，陳父亦允娶翠翠為媳，時翠翠抱病歌唱，一曲未終已不省人事，待忠義趕到翠翠已然辭世，忠義從此不娶以表真情。這裡抄錄一首女主角唱的主題歌歌詞如下：

忍耐著滿腹傷情　無奈要分離　月台的燈火影　淒靜引心悲

等待伊表明心意　離別是暫時　高雄發的尾班車　推動心纏綿

看火車離開月台　憂愁流目屎　咱今後離別後　相逢時何在

為情愛苦悶心內　此情誰人知　高雄發的尾班車　推動心悲哀

片中主題歌改編自日本歌曲填台語歌詞，有哀戚感，很能唱出女主角當時的心境，成為幫助故事發展的有力助力，更能提高觀眾欣賞興趣，因此本片首映時大賣，第二年原班人馬再拍情節類似的《台北發的早班車》。在多次回顧台語片的場合，這兩片都會入選，同時兩片主題歌迄今仍流行。

兒子的大玩偶（1983）
The Sandwich Man

1983／106 分鐘／出品：中影、三一／監製：明驥／製片：徐國良／導演：侯孝賢、曾壯祥、萬仁／編劇：吳念真／原著：黃春明／攝影：陳坤厚／剪接：廖慶松／錄音：杜篤之／音樂：溫隆俊／美術：李富雄／主要演員：陳博正、楊麗音、江霞、卓勝利、崔福生／1983 年曼海姆影展佳作。

　　根據台灣鄉土文學作家黃春明的三個短篇合成一部三段式電影。

　　第一段《兒子的大玩偶》，由侯孝賢導演：1960 年代初期，主角翁坤樹打扮成小丑掛三明治活動廣告賺錢，辛苦養活妻小，直到有一天他卸下裝扮，想抱抱自己的小孩時，幼小的兒子竟然因不習慣父親沒有化粧的臉而驚慌哭泣，呈現了小人物生活的辛酸。第二段《小琪的那頂帽子》，由曾壯祥導演：1960 年代中期，在外國經濟勢力開始進入台灣時，推銷員推銷劣質快鍋，小女生小琪不管天冷天熱她始終不肯摘下她的帽子，其實有不得已的苦衷，直到一天一名青年無意間摘下小琪的帽子，才發現她的頭髮禿了。第三段《蘋果的滋味》，由萬仁導演：1960 年代末期，駐台的美軍軍官座車撞斷了掃街工人阿發的一條腿，送進軍醫院療養，因而阿發的小孩嚐到美軍送來當時甚為昂貴的進口蘋果，天真的小孩竟希望爸爸再出一次車禍，充分嘲諷了貧富差距與兩國地位的懸殊。這一段暴露台灣五十年代的貧窮，國民黨高層曾要修剪，引起報紙強烈反對而作罷，是為著名的「削蘋果事件」。日本影評家佐藤忠男說：「日本戰後初期也是美援國家，當年老百姓既需要美援又討厭美國人，

電影界卻拍不出台灣這樣不亢不卑的影片。」

本片勾勒出台灣舊社會和新時代交替所產生的一些不適症和無奈，雖然三段故事各自獨立，表現手法各自不同，但焦點卻都對準社會底層小人物的生活遭遇，無論是冷靜或誇張的處理，三段故事均留給觀眾深刻的感受和省思，是台灣「新電影」時期的里程碑作品。

油麻菜籽（1983）
Ah Fei

1983／110分鐘／出品：萬寶路公司／製片人：林榮豐、張申／編劇：廖輝英、侯孝賢／導演：萬仁／原著：廖輝英／攝影：林贊庭／剪接：廖慶松／錄音：杜篤之／音樂：李宗盛／演員：柯一正、陳秋燕、蘇明明、李淑蘋、賴德南、顏正國、張世、庹宗華、丹陽。

　　主角是個重男輕女的台灣傳統男子，當年流行女人像油麻菜籽隨風飄，嫁雞隨雞的習俗，他的妻子雖是富家女，但嫁給窮職員，仍要以丈夫為尊，丈夫在外玩女人，太太阻止他反而挨揍，回娘家父母又把她送回來。另一方面，從小孩身上，也可看出重男輕女，男孩整天在外嬉戲，女孩卻要在家擦地板，揹妹妹。男孩上學有爸爸騎單車護送，女孩卻要自己走路。

　　台灣傳統的女人，在家中沒有地位，主要是沒有經濟權，有權就能改變地位。本片陳秋燕因丈夫柯一正風流惹禍，求太太典當嫁粧贖罪，果然從此太太有權了，丈夫每月交出薪水袋，不得有私，但丈夫仍會存私房錢，太太卻要精打細算，維持全家生活，拖著大肚皮忙家事，還要幫丈夫做印刷廠工作，補貼家用。所以她一再告誡女兒，一定要嫁個好丈夫，否則，像她苦一輩子。她反對女兒交男友，近乎冷酷的管教，正是她遭受婚姻痛苦的反射，甚至女兒會賺錢，交男友仍遭母親反對，也是由於對方是小職員，沒有錢，如果對方有錢，母親就不會反對了。

　　可是，女兒長大後，知識程度提高，有經濟能力會賺錢給家用，兒子長大了，卻仍要回家要錢花。顯然女孩比男孩有出息。這是對重男輕女觀念的諷刺。也因女兒會賺錢有自主權，

可以照自己的意思選擇丈夫，證明新時代的女人掌握自己的命運可以改變自己的命運，並非「油麻菜籽」。

　　導演萬仁為了要批判「油麻菜籽」觀念的落伍，對生活環境轉變的描寫很重視。開頭是海邊破落的日式住宅，廚房還用土灶，理髮店也是舊式，後半部搬到台北，家庭經濟好轉，環境大不相同，也寫出女性地位的轉變，母女關係的轉變，女兒出嫁前夕，母女別離，母親殷殷叮囑，拿出自己嫁粧送女兒，親情戲很感人。

看海的日子（1983）
A Flower in the Rainy Night

1983／出品：蒙太奇／原著：黃春明／編劇：黃春明／導演：
王童／主要演員：陸小芬、明明、馬如風、英英、高登祿／第
二十屆金馬獎最佳女主角獎、最佳女配角獎。

　　出身貧寒少女白梅，從小被賣給養父母，養父又將她賣給
娼門。十四年的煙花妓女生活，她忍受著任人擺布的痛苦，掙
來的金錢都給養父母一家人，讓他們過富裕的生活，但全家人
卻因她的地位卑賤而瞧不起她。白梅內心十分痛苦，她想與命
運抗爭。為此，她含辛茹苦，和一個海員生下了自己的孩子，
這孩子的父親早已離開此地，白梅知道他在海邊某地。為了孩
子將來的前途，她逃離娼門，毅然出走，先回到出生的故鄉，
再抱著孩子坐上了開往海邊的火車。她望著窗外的大海，自言
自語地說：「我不相信我這樣的母親，這孩子將來就沒有希望。」
母親是女人的天職，年輕的母親不顧一切遠望大海，心中充滿
著希望。

　　本片是黃春明自己改編自己的小說，最能保持原作的精神，
寫出一個台灣鄉下女人的純真，善良和堅強的自覺。

搭錯車（1983）
Papa, Can You Hear Me Sing？

1983／出品：新藝城台灣分公司／編劇：黃百鳴、吳念真、宋項如、虞勘平、葉雲樵／導演：虞戡平／幕後主唱：蘇芮／主要演員：孫越、劉瑞琪、吳少剛、江霞。

　　本片獲第二十屆金馬獎最佳男主角、最佳原著音樂、最佳錄音，第三屆香港影金像獎最佳音樂。

　　台語歌「酒矸倘賣沒」揭開序幕，收購空酒瓶和撿垃圾的退伍老兵啞叔，收留了一個被遺棄的女嬰，取名阿美。不久啞叔失去了妻子，從此，他又當父又當娘，還為阿美吹奏美妙的樂曲，使她在樂聲環境中成長。阿美高中畢業，在餐廳當歌手，得到青年作曲家時君邁的指導，提高了歌唱水準。娛樂公司老闆力捧阿美作一流大歌星。要阿美簽約去東南亞演出，啞叔希望女兒有一番成就，又怕失去了相依為命的親人，心情十分矛盾。阿美為了賺錢，可讓父親擺脫生活的困境，答應了簽約。自此，阿美被老闆控制，失掉自由。回國後演出，老闆不讓阿美同父親見面，啞叔因思念愛女，心臟病復發。一個風雨交加之夜，阿美在台上演唱懷念父親的歌曲：「沒有你，哪有我，假如你不曾養育我，給我溫暖的生活，假如你不曾保護我，我的命運將會是什麼？」氣息奄奄的啞叔在病床上透過收音機聽到了女兒熟悉的歌聲，在思念、悲憤的心境中，離開了人世。

　　搭架的歌舞場面很大，台灣片還是第一次看到，其中蘇芮幕後代唱（劉瑞琪）台語歌「酒矸倘賣沒」，配合養父孫越逝世的畫面，用喊的高音歌聲，代表養女思念養父的悲痛，人生走過的辛酸，非常感人。還有「一樣的月光」的國語歌詞也很

感人，因此該片在五個月內，在台北重映八次，重映紀錄比《梁山伯祝英台》還多。

該片大賣座，還該感謝演本省媽媽的江霞，是啞叔的鄰居，是命運多舛的可憐女人，丈夫和兒子先後意外死亡，啞叔臨終前只有她在照顧。她的悲苦搭配真情的演出，曾獲金馬獎最佳女配角提名。

本片曾在中國大陸福建等地作營業性的公映，也很博好評，導演虞堪平因此片成名導演。

海灘的一天（1983）
The Day, on the Beach

1983／166分鐘／製片：徐國良、石天、趙琦彬、黃百鳴／策劃：
小野、張艾嘉、虞戡平、段鍾沂／導演：楊德昌／編劇：吳念真、
楊德昌／攝影指導：張惠恭、杜可風／燈光指導：甄復興／錄音：
杜篤之、楊大慶、宋汎辰／美術：李寶琳、林達雄／剪輯：廖
慶松／音樂作曲：林敏怡／演員：胡茵夢、徐明、張艾嘉、李烈、
毛學維、柯一正、陳坤厚、萬仁、侯孝賢、曾壯祥、張毅、南俊、
陶德辰、左鳴翔、吳少剛、顏鳳嬌。

　　電影開頭是海灘，警方正在偵查有人自殺，懷疑是張艾嘉
的丈夫，通知她到海邊認屍，在海灘等待中，引起她的回憶…。

　　張艾嘉好友胡茵夢，是旅美鋼琴家，受邀歸國演奏重逢，
兩女人在咖啡廳裡聊著往事；當年蔚菁（胡茵夢）與佳莉（張
艾嘉）的哥哥佳森（左鳴翔飾）相戀，卻因為佳森的醫生父親
反對而分手，佳森另娶他人但過著不快樂的生活。目睹這一切
的佳莉，她是個在傳統中自覺的女人，脫離家庭的安排，與她
大學認識男友德偉（毛學維飾），來到台北組成屬於自己的小
家庭。不料，德偉事業成功後，夫妻關係漸漸陷入僵局。某天，
佳莉從先生的友人阿財（徐明飾）那邊得知德偉虧空公款的消
息，在海灘尋找德偉的過程中，佳莉發現對德偉的觀念逐漸改
變，自己已無所有，但也尋回自我的價值。此時，海邊發現疑
似德偉的屍體，但是對佳莉而言死者是誰已經不再重要。她發
現她的婚姻早已被架空，她覺悟到真正的幸福，是掌握在自己
手裡，而不是依靠丈夫或他人。影片結局採開放性，由觀眾自
己決定未來情節可能的發展。導演在本片有許多創新，不只回

憶場面中有回憶，敘事過程也是故意將情節切成片斷再組合，而且作者有更深一層的透視，利用現實男女關的演變，反映社會發展的時代精神蛻變，及人與人之間心理狀態也在變。

　　本片獲 1983 年第二十八屆亞太影展最佳攝影金龍獎——張惠恭、杜可風。

嫁妝一牛車（1984）
Ox-Cart Filled With Dowry

1984／出品：蒙太奇／原著、編劇：王禎和／導演：張美君／
主演：陸小芬、陳震雷、金塗。

　　台灣貧苦年代，農民大半輩子奮鬥的目標只是希望自己有
一輛牛車。農民萬發為車主趕牛車，愛牛如命，只能掙得稀飯，
一家難得溫飽。他家對面來了一個年輕的沽衣商，經常贈送衣
物用品，並與他妻子發生關係，換取物質的報酬，生活的壓力
扭曲女性尊嚴。身為丈夫的萬發，最初義憤填膺把沽衣商趕走，
不料被車主辭退失業，做挖墓穴等粗工，幸車主又叫他回去趕
牛車，但兒子生病，藥費無著，牛車又撞死路旁小孩。萬發坐牢，
妻子只好又跟沽衣商同居。萬發出獄時，沽衣商送給他一輛新
牛車，似乎這就是萬發出讓妻子獲得的報酬。

　　影片反映台灣 60 年代工商業的發展、農業衰落，使得無技
藝專長的小人物失去尊嚴和人格的社會問題，再現了王禎和筆
下醜陋的、可憐可笑的人物形象，流露出作者同情和擁抱小人
物的思想傾向。影片以喜劇形式拍攝悲劇故事，片中對白有不
少惹人發笑的妙句，保持了原著的語言特色。影片採用台灣民
謠〈思想起〉的曲調配樂，串連一部分段落情節，並用心編織
歌詞，對劇中的人物行為邊敘邊議，另外還利用聲畫對位造成
對比。影片充滿濃鬱的鄉土色彩，將複雜的人性題材換成最簡
單卑微的慾望表現，在客觀的、諧謔的描寫中深藏著編導難忘
過去貧苦時代的熱情。

我這樣過了一生（1985）
Kuei-Me, A Woman

1985／121分鐘／出品：中影／製片：徐國良／導演：張毅／原著：蕭颯／編劇：張毅、蕭颯／攝影：楊渭漢／剪接：汪晉臣／錄音：杜篤之／音樂：張弘毅／演員：楊惠珊、李立群、徐明／第二十二屆台灣電影金馬獎最佳劇情片、最佳導演、最佳改編劇本、最佳女主角獎、第三十一屆亞太影展最佳導演。

　　年輕姑娘桂美（楊惠珊）從南京來到台灣，住在表姊家中。每天晚上聽著表姐夫婦親熱的聲音。桂美無法忍受這寄人籬下的生活，只好嫁給一個被妻子遺棄的中年男子侯永年，成了三個孩子的繼母。她勤儉持家，相夫教子。可是丈夫嗜賭如命，還在外面養了個年輕女人。後因上班聚賭被老闆解雇，失業後，又把家中財物典當一空。桂美臨盆前，典當首飾和借高利貸以備生產之需的錢，也被丈夫偷去賭光。她忍無可忍帶著水果刀去賭局與丈夫拼命時，肚子開始陣痛。生下孩子後，為了生計，桂美只好和丈夫遠赴日本謀生，替人幫傭，後又在當地中國餐館打工，幾年後學得一手廚藝。後與丈夫帶著孩子返回台灣，獨立開了「霞飛之家」餐廳。丈夫自返台後，故態復萌，賭博中又外遇，大女兒未婚懷孕等問題接連發生，桂美始終秉持苦幹精神和有自尊、有原則主持餐廳。從桂美後半生的故事，不僅看到了台灣當時環境的變遷，國民所得逐漸增加，消費能力加強，從她的身上也看到了中國傳統女性的堅強韌性與從一而終的婦德。最後大女兒不忍母親生病辛勞，接替母親接下開餐廳責任。

　　本片導演張毅細膩地處理了桂美與丈夫之間的愛憎，以及

恨繼母的前妻女兒，瞭解繼母一生辛苦，轉變為最愛繼母。影片的節奏從容不迫，有一種渾厚質樸、自然藝術虱格，表現出編導的人文關懷。

女主角楊惠珊為了演活桂美，特增肥 17.5 公斤，並注意表現了演員的創造力突破表演觀念，獲得金馬獎最佳女主角獎。

青梅竹馬（1985）
Taipei Story（Qingmel Zhuma）

1985／出品：萬年青電影公司／製片：譚宜華／導演：楊德昌／編劇：楊德昌、朱天文、侯孝賢／攝影：楊渭漢／剪接：王其洋／錄音：杜篤之／美術：蔡正彬／主要演員：侯孝賢、蔡琴、柯一正、吳念真。

　　獲 1985 年盧卡諾影展特別推薦獎、1988 年貝沙洛影展最佳導演獎。

　　本片是楊德昌對台北城市文化變遷中的個人的價值觀察，雖有點取樣偏頗，但不乏一針見血的時代批判，是台灣新電影的代表作之一。導演侯孝賢與歌星蔡琴在本片擔任男女主角，一個是少棒國手出身的布店老闆，具有濃厚的東洋懷舊情愫，他的布店快開不下去，開一輛舊賓士車；另一個則是典型的洋化女強人，企圖在高樓林立的辦公室中創出新局面。兩人在價值觀念的矛盾之中陷入了愛情的困境，最後男主角被人殺傷在路旁。編導手法冷靜疏離，是瞭解台灣城市電影面貌的重要作品之一。

　　此片是有些江湖氣的侯孝賢投資攝製，並自願當男主角並參與編劇，接受楊昌的導演指揮，本土派的侯導演與洋派的楊導演不謀而合。新導演這種互相扶植，互相切磋的精神，博得圈內好評，不料該片台北首映，三天下片，主因事前缺乏宣傳、缺乏影片導覽，觀眾不知道好片，保守派人士乘機反諷「新電影玩完了」，幸好該片在國外大博好評，認為台灣電影已創造出大有可為的好景。

童年往事（1985）
The Time to Live and the Time to Die

1985／出品：中影／彩色／135分鐘／客國台語發音／製片人：徐國良／策劃：趙琦彬／導演：侯孝賢／編劇：朱天文、侯孝賢／攝影指導：李屏賓／藝術指導：林崇文／剪輯：廖慶松／剪輯指導：王其洋／音樂：吳楚楚／演員：辛樹芬、游安順、梅芳、田豐、唐如韞、蕭艾、吳素瑩、陳淑芬、嚴聖華、周棟宏、陳漢文、胡湘評、林崇文、高重黎、陶德辰。

　　本片是侯孝賢的自傳影片，他乳名阿孝，父親（田豐飾）是廣東梅縣人，1947年因緣際會來到台灣工作，隔年舉家遷台，當時還以為很快就會回大陸，所以傢俱都買竹器。不料到了1949年底大陸全部赤化，回不去了，台灣變成了中華民國的復興基地。八十幾歲的祖母（唐如韞飾）很疼愛頑皮的阿孝，天天想回家，有時祖母會拿著包袱要阿孝陪他回大陸，可是走來走去，就找不到回家鄉的一座橋。阿孝考上省立鳳中後，整天默默坐竹椅思鄉，父親感染肺病日漸嚴重，在一次停電時突然昏迷過世。侯孝賢將他個人童年的記憶，轉變成為台灣歷史地位轉變的時代記憶，編劇利用廣播，將八二三砲戰、陳誠病逝的盛大出殯等歷史大事件適時穿插播出。長大的阿孝（游安順飾）還是常結夥鬧事，讓家人傷透腦筋。母親發現自己得了喉癌，大姐帶母親北上就醫，祖母癡呆的情況越來越嚴重。母親從台北回來之後，很快就過世了，從父親喪禮之後，到母親病逝這一段，背景都是下雨，顯示家庭逐漸凋零的淒涼氣氛，但是阿孝長大了，仍然在外面浪蕩時間多，那年暑假阿孝參加了大學聯考落榜，只好去當兵。祖母過世時，躺在塌塌米上好

幾天才被發現，兄弟們默默凝視屍體時，象徵著上一個世代的結束。

侯孝賢的《童年往事》，反映台灣歷史的轉型時刻，被公認為是台灣 50 年代歷史地位轉變的經典之作，獲第二十二屆金馬獎最佳導演最佳原著劇本、最佳女配角（唐如韞）、第三十一屆亞太影展評審委員特別獎、最佳美術設計、1987 年鹿特丹影展非歐美非洲最佳影片、夏威夷影展評審團獎、柏林影展國際影評人獎。

超級市民（1985）
Super Citizen

1985／96分鐘／出品：新藝城、龍祥／製片：裴祥泉／導演：萬仁／編劇：萬仁、廖慶松／攝影；林鴻鐘／剪接：廖慶松／錄音：杜篤之／音樂：李壽全／主要演員：李志奇、陳博正、管管、蘇明明／第二十二屆金馬獎最佳男配角－陳博正、最佳錄音、最佳電影插曲。

　　本片突破一般影片的故事性，用一個鄉下人到台北尋妹妹為主線，揭開台北部分邊緣人的真實面目，讓台北高樓大廈的另一面曝光，導演萬仁關切這些邊緣人的掙扎，他收集報紙社會版的形形色色，加以抽樣，例如這些人雖然常到電影院，卻不是去看電影，而是去賣黃牛票，有些人雖有生雞蛋吃，但不是為自己營養、而是為了賣更多血。也有人去辦保險，但不是自己怕死，而是希望自己早死，可給妻兒一筆保險金，改善妻兒生活。有些人家裡掛滿名人題字的喜帖和輓聯，是要賣給愛慕虛榮人士的假貨。還有滿腹經綸的大學教授，竟變成街角瘋子，看來端莊秀麗的小姐，卻是人盡可夫的馬殺雞女郎。最可憐的是，頭腦機靈的青年，竟去賣假貨，還兼作小偷，又受黑社會的壓榨，他們表面道德沉淪但良知未泯，可以想像得到，如果他有錢作生意，他也可能出人頭地。

　　正由於本片是半紀錄性的報導體裁，難免在結構上會鬆散。這是部分影評人認為最大的缺點，也有影評人認為空鏡頭太多也是缺點。其實萬仁是用空鏡頭來彌補劇情的平凡，調劑觀眾情緒起伏的補白，因此，這裡中正紀念堂、國父紀念館，以及早晨的公園，街頭交通混亂的人潮，大片違建中的林立大廈，

都予人有不同於平常所見的異樣的感受，這些鏡頭，雖只靜靜的呈現，卻表現了誘人的魅力和強烈的控訴。作為劇情片、空鏡頭確是太多了，但是作為半紀錄片，卻正是它的肌肉，並非贅肉。

本片穿插的歌詞、詩詞，都耐人尋味，對情節的敘述，頗有畫龍點睛之功。還有演員的選配適當，出場安排突出，也是本片的優點。由於影片拍得太長，剪得太多，好些情節確是交待不清。

戀戀風塵（1986）
Dust in the Wind

出品：中影。年代：1986。片長：3,924 英呎，110 分鐘。編劇：朱天文、吳念真。導演：侯孝賢。製片：徐國良、李憲章、侯建文。攝影：李屏賓。配樂：陳明章。演員：辛樹芬、王晶文、李天祿、陳淑芳、梅芳。1987 年法國南特影展最佳導演、最佳攝影、最佳音樂。

　　《戀戀風塵》在侯孝賢作品中，內涵雖不如《童年往事》豐富，但極具個人風格，更為國片的寫實，創造了最純樸的映射境界。尤其結尾慢慢移動的雲影，含有悠悠相思，淡淡哀怨，所有往日情懷，化為過眼煙雲，畫面充滿詩情美感。失戀的服役少年，已在阿公種番薯的理論中得到啟示，人生就好像種蕃薯，總要經過風霜雨雪的侵蝕，才會成長，果實才甜美。

　　《戀戀風塵》描寫礦工兒女成長的辛酸，侯孝賢抽離時代背景及一切戲劇要素，力求真實平凡的表現。在礦工村一起長大的少男少女，同到都市謀生，互相照顧，互相關懷，未曾親熱，也未曾疏遠。男孩把女孩當情人、會妒嫉，去當兵後會思念。女孩在男孩入伍當兵前，送他上千個寫好地址貼好郵票的信封，男孩在軍中很勤快的寫信，郵差經常替他送信，對女孩噓寒問暖，解除女孩寂寞，女孩漸生情，近水樓台先得月，女孩竟然嫁給郵差。消息傳到鄉間可不得了，女方家長到男家道歉，好鄰居相對無言，男家雖然滿腹怨氣也無奈，男孩退伍歸來雖然心疼不已，並不責怪女方，這是男子漢的胸懷。山村石階土屋，風吹樹搖，景物依舊，人事已非，只有默默的祝福。

　　鄉間純樸人情，怡然自得。金馬獎評審曾指為閩南語片、

抽煙太多。其實閩南語和抽煙，正是礦工生活的寫實。看本片，必須體會人生平凡的真實，和生生不息的自然境界才能愈嚼愈香。

《戀戀風塵》在風格上更接近歐洲電影，映射風格獨特，曲調蒼涼，侯孝賢以簡單的結構，純淨而美的畫面，表現人物單純的心靈。由於畫面的冷靜與生活的純樸相輔相成，呈現大自然的生機。也表現了電影詩意，以創造純電影語言的角度來看，比《童年往事》的成就有過之而無不及。尤其祖父以種蕃薯比喻人生。成長教育意味深長，本片的攝影極為出色，火車從山洞出來，鄉下大自然景觀都令人賞心悅目，配合最後浮雲游遊，大自然變幻，象徵人生的無常，電影詩意盎然，耐人尋味。

父子關係（1986）
The Two of Us（Fuzi Guanxi）

1986／出品：中影／製片：徐國良／編劇：吳念真／導演：李祐寧／片長：100 分鐘／演員：石峰、蘇明明、潘哲浦。

中產階級的商人經商失敗，債主盈門，妻子受不了被迫出走，車子被抵押，賣了房子，丈夫帶著兒子強強另租房子，重新開始。強強的爸爸考取了貨櫃公司的警衛每天要上班，下班即至學校接強強回家，父子相依為命，日子雖清苦但快樂。

影片劃商業競爭中，身為中產階級者的地位沉浮和心態變化，為台灣男性單身父親說出些心酸事。妻子出走還被朋友橫刀奪愛。他體會到人情冷暖，一天法院傳票到了，強強爸爸原來的公司被控罪名「蓄意詐欺」，等待法院開庭。

每年聖誕節也是強強媽媽的生日，以往這一天是全家最快樂的日子，強強本想揀幾張卡片寄給媽媽，但最後幾經選擇還是算了。此時已嫁人的妻子事業有成，想帶走了強強，但父子倆相依為命，不願分離，日子清苦但快樂，婉拒有錢媽的好意。影片裡的父子關係予人一種溫馨自主，表現了親情比金錢重要，呈現了中國傳統的親情觀。

桂花巷（1987）
Osmanthus Alley

1987／片長：112分鐘／出品：中影、嘉禾、學者／製片：徐國良、侯建文／導演：陳坤厚／編劇：吳念真、丁亞民／原著：蕭麗紅／攝影：朱翰章／剪接：廖慶松／音樂：陳揚／美術：張季平／主要演員：陸小芬、林秀玲、庹宗華、李志希／得獎：第二十四屆金馬獎最佳電影插曲、第三十三屆亞太影展最佳女主角。

　　以民初時代的台灣地區為背景，靠繡花為生的高剔紅，是一個斷掌的女人，依地方民俗，會尅父、尅夫、尅子，確是命運坎坷，十二歲父母雙亡，十六歲時唯一的弟弟也撒手人寰，從此，她不甘心就這樣一輩子受命運的擺佈，憑著自己一雙繡花巧手與小腳如願地嫁入豪門。可是就在兒子五歲、而她也年僅二十三歲時，丈夫染肺病去世而守了寡，但剔紅仍不願就此向命運低頭。三十歲時她運用關係擊敗掌權的親長，成了一家之主，幸有女傭人對她忠心耿耿，取回帳簿自己管理，學會抽大煙。可是她同時也懷了男僕的孩子。高剔紅一意孤行，戒了大煙，以旅行名義，到日本產子，可是直到七十五歲壽終，她依舊一生孤獨。在傳統的中國，剔紅的斷掌是社會對女性的禁錮，儘管她沒有屈服，可是冥冥中她的孤獨卻又像是躲也躲不了的詛咒。陸小芬演出了這個女人的無奈和堅強，得到亞洲影展最佳女主角獎。陳坤厚對民俗服飾和地方風情，下了功夫考究，美術設計一流，公認是一部精緻的國片。

稻草人（1987）
The Straw Man

1987／出品：中影，華松投資公司贊助／出品人：林登飛、陳炯松／製片人：徐國良／策劃：趙琦彬／編劇：王小棣、宋紘／導演：王童／攝影指導：李屏賓／照明指導：王盛／美術指導：古金田／美術顧問：神田良明／服裝指導：平井猛、劉聰輝／音樂：張弘毅／演員：柯俊雄、張純芳、張柏舟、卓勝利、吳炳南、文英、英英、楊貴媚、林美照、施月娘、方龍、李昆、徐道鈺、葉振輝。

　　獲獎記錄：第二十四屆台灣影金馬獎最佳劇情片、最佳導演、最佳原著劇本獎。

　　日本統治台灣末期，一切人力、物力支援太平洋戰爭，佃農陳發、陳闊嘴兄弟雖然偽裝眼疾躲過去南洋當兵，但台灣民窮物盡，生活十分艱難，除了撫養一群孩子，還要供養耳聾的母親和因丈夫戰死海外而發瘋的妹妹，加上田裡收成不好，家境十分貧困。一天，地主下鄉避難，兄弟倆盡其所有招待，誰知地主吃喝之後，聲稱所有旱田將出售他人。第二天，在兄弟倆那塊小田地上掉下一個未爆炸的大炸彈，全村震驚，卻樂壞了刑警，他認為上繳這個美國炸彈，可能因此而升官。於是在刑警鄭重其事押解下，兄弟倆恭恭敬敬地抬著這個「呈獻天皇」的禮物運往市區。

　　途中山路崎嶇，炸彈不時出現險情，兄弟倆和刑警都發揮「只要炸彈，不要性命」的勇氣，終於把炸彈抬入市鎮。豈料日本員警一見炸彈甚為驚恐，要他們立即丟入海中。兄弟倆絕望之下只好從命。炸彈一入海中應聲爆炸，卻見海面浮起死魚

無數。兄弟倆衝入海中撿魚，脫下褲子裝魚，最後滿載而歸。兄弟倆看著全家人興奮地吃魚的樣子，覺得老天還是公平，總會掉下些運氣來。

本片借鑑《逃亡 25 小時》及《上帝也瘋狂》喜劇改編，導演王童以流暢的手法和嘲諷筆觸，反映了日本發動太平洋戰爭後，台灣民不聊生，抨擊了占領者的殘酷統治，並從「鄉土、親情、人性」的觀念出發，揭示了台灣太平洋戰爭時期農民的心態。全片極具尖酸諷刺，戲謔中帶著時代的悲傷。

本片在中影吳念真、小野（企劃部負責人）支持下，得以開拍，結果叫好叫座，得了大獎。

恐怖份子（1987）
The Terrorizer

1987／出品：中影、嘉禾／監製：趙琦彬／導演：楊德昌／編劇：小野、楊德昌／攝影：張展／剪接：廖慶松／錄音：杜篤之／音樂：翁孝良／美術：林崇光／主要演員：繆騫人、李立群、金士傑、顧寶明、王安、游安順。

得獎：第二十三屆金馬獎最佳劇情片、1987 年倫敦影展最具創意與想像力影片獎、1987 年亞太影展最佳編劇、1988 義大利畢沙洛影展最佳導演、1988 盧卡諾影展銀豹獎。

本片故事和人物都是虛擬的，象徵都市人物被壓抑下性格分裂，人際關係中潛在恐怖因素，開頭清晨警官率屬下突破賊窩逮捕槍劫要犯，少女淑安因同夥槍劫被捕跳窗而逃，腿骨折斷，被男孩搶救送醫，淑安回家休養無聊，亂撥電話、捉弄陌生人，女作家周郁芬為生活貧乏寫不出作品苦惱，接到淑安電話冒充他丈夫情婦，並謊稱已經懷孕。她丈夫姓李是一個力爭上游，暗忌好友的自私男人，在醫院檢驗室工作剛升上組長，而周是個在工作上有抱負的現代女作家，卻因家庭與生育問題辭去工作在家當家庭主婦。由於發生電話事件，離開了丈夫，重新回到職場。李面對周的離開，找了好友警官幫忙尋找打神秘電話的罪魁禍首，同時周重出江湖的小說受到獎座的肯定，也與男主管有了新戀情。李在受了種種變故刺激後，竟在酒後偷了好友警官的槍前去刺殺周與她的男主管…。影片巧妙的串連三對不同生活、不同階層的男女潛在的恐怖心理，反應台北都市人自私光怪迷離的問題，寫出都市人性的恐怖，用大台北瓦斯槽做象徵。本片將無關係的三組人，靠一通捉弄人的電話串連起來，結構複雜，最後作開放式的結束，有很多可能性，由觀眾自己去找答案，在台灣電影製作史上都是空前的創新。

舊情綿綿（1988）
Never-Ending Memory

1988／片長：99 分鐘／導演：葉鴻偉／編劇：葉鴻偉、錢中平
／出品：湯臣／監製：徐楓／製片：何鑫／主要演員：方文琳、
狄鶯、庹宗華。

　　本片仿自山田洋次導演的日本片《電影天地》的故事架構，
以 50 年代台語片的成長為背景。光復初期，曾經是台省同胞主
要娛樂的「新劇」（以台語演出的舞台劇），在電影優勢的競
爭下麵臨沒落，許多劇團解散。在劇團中成長的阿治、阿美不
得已暫時分手。十年後，阿治成為台語電影的場記，阿美到片
場任臨時演員，兩人得以重逢並發展了愛情。此時公營片廠的
國語片漸興起，製作條件優於台語片，政府又大力推行國語，
獎助國語片，台語片製作群顯得弱勢，有被取代之勢，而阿美
則被製片人看中欲栽培為國語片女主角，要求她到香港發展。
在面臨愛情與事業的抉擇中，阿美隨製片人赴香港，阿治獲悉
追到香港。阿美終於棄名利，衝向阿治。導演追溯早期台灣電
影發展的艱辛歷史之餘，反映出台灣鄉土文化上受侵略，似有
國語片針對台語片，包裝上有優勢；香港影圈又對台灣影圈有
優勢，影片主題則強調地老天荒不變的愛情。導演並從這對戀
人的悲歡離合，反映時代的風俗歷史。情節發展流暢自然，人
物感情處理恰到好處，可以雅俗共賞。

悲情城市（1989）
A City of Sadness

1989／158 分鐘／出品：年代／製片：邱復生、張華坤／策劃：詹宏志／導演：侯孝賢／編劇：朱天文、吳念真／攝影：陳懷恩／剪接：廖慶松／錄音：杜篤之／音樂：立川直樹、張弘毅／美術：劉志華、林崇文／主要演員：梁朝偉、辛樹芬、陳松勇、高捷、李天祿、吳義芳。

　　第二十六屆金馬獎最佳導演、最佳男主角（陳松勇）、第四十六屆威尼斯展金獅獎、聯合國教科文組織人道精神獎。

　　本片以二二八事件為背景，編劇最聰明一點，是把握了台灣命運正是中國命運轉變的關鍵時刻，序幕是 1945 年 8 月 15 日，日本天皇廣播無條件投降，是台灣由黑暗走向光明的時刻。侯孝賢利用基隆市那晚停電，日皇廣播結束，突然來電，大放光明，男主角林煥雄外面的女人也在這時刻替他生了一個兒子哇哇墜地，起名林光明，象徵台灣的光復，是中國的一個私生子的誕生。包含了象徵台灣人受中國大家族歧視的命運。全片結束於 1949 年 12 月，大陸易守，國民政府遷台，定臨時首都於台北。片尾打出字幕，旁白聲音說：「悲劇還沒有結束。」寫大時代兼寫流氓家族的恩怨。政治分離了海峽兩岸，因此本片截取 1945 年到 1949 年這四年間，是大陸命運與台灣命運相連的悲劇時刻。侯孝賢曾說他拍的不是歷史，但觀眾在這裡看到了禁忌的歷史，是台灣影史空前大突破，是大氣魄的史詩傑作，中國電影首次在威尼斯影展得金獅獎，給台灣影人帶來了希望，令人非常佩服。

　　本片地點（空間）的設定在基隆地區，也安排得好，因為台灣光復初期還沒有民間空運，只有少數領導階層人士才能乘

坐軍機來台，大部分外省官民來台都是靠海運，基隆是最接近大陸的海運門戶，也成為上海走私幫派來台灣最早的地盤。同時「二二八」事件主要暴亂地區在台北，基隆可以避免直接表現暴亂，但又因離台北最近，消息傳得最快。

本片主人翁林阿祿家族，在日據時代經營藝旦間，和日本人有來往，光復後開酒家，與日本人仍關係密切。同時，開酒家的大哥還有運輸商行，掌握碼頭地盤，正是江湖老大的流氓；三弟又勾搭上海的走私幫派；被徵去菲律賓當軍醫的老二未歸，但嫂子仍維持診所業務；老四醉心社會主義、崇拜馬克思，為理想而奮鬥，卻與政府作對。這些人物架構，正適合侯孝賢要拍出「台灣幫派江湖氣、艷情、浪漫，土流氓和日本味，又充滿血氣方剛的味道。」這可能就是侯孝賢提供給觀眾主要欣賞的部分。尤其片中一直強調生命燦爛中死亡的豪情（武士道精神），加強了日本味。

侯孝賢處理「二二八」敏感事件，態度相當客觀，用陳儀的廣播來交待事件的發生和政府立場，用啞巴老四在火車上險些被毆打來反映當時外省人的恐怖處境，平衡批判陳儀用軍隊鎮壓本省人。其實陳儀也是揹黑鍋，他治台太過民主自由，報紙出版只要申請不必事先核准就可出版，報紙天天渲染抨擊官員貪汙和犯罪無能，報社未受警告，換了別的導演，不會這麼淡化處理，尤其用黑白字幕，和多種方言和語言的翻譯，來表現本省人和外省人之間的隔閡、誤會和壓抑，加強本片悲鳴的訴求。

不過，當時報社多有匪諜潛伏作歪曲事實的報導、評論，影響本片劇本部分取材敵友顛倒，是非不分，對戰敗的日本人寫得可憐又可愛，他們擺地攤、賣家當、恭敬有禮，對比來台的外省人卻無一好人，對白中也未替外省人中也有好人說句公

道話。二二八事變前，台共公開活動並未被抓，太平洋戰爭期間，台灣老百姓無米吃改吃蕃薯籤，片中卻說有米吃不完要輸出，與事實不符。

二二八事變前，任何外省人來台灣不必身分證和入境證，其中有不少中共人員公開身分來台，在事變前煽火，事變後才潛回大陸。台共活動也公開，謝雪紅在台中開餐廳，政府知道她底細，未取締。二二八事變時還有日本浪人加入打外省人，台中市府被暴民所占時，曾升日本旗，公務員都關到集中營。台共謝雪紅號召民眾攻打政府。北京張克輝著《啊！謝雪紅》在台灣舉行新書發表會，特找來謝雪紅當年攻擊政府時率領的一位民兵作見證，此人被捕後只關了兩年就放出來，可見政府對二二八肇事者相當寬大。劇情中的流氓家族有生、有死、有婚、有喪，家族成員的增減興滅，影射那個年代政治環境下的悲劇故事。可惜片中看不到光復初期基隆殘破的景觀、男人多穿和服、拖板等現象。當年絕無那樣豪華的酒家，聞不到台灣戰敗的氣息。

附註：民進黨首都日報評論《悲情城市》中說：「台灣人怕的不是對岸的共產黨，而是身邊的國民黨」。國民黨平定「二二八」死亡人數不到一千人（根據領政府補償人數），但中共建國以來，殺盡有功人員，各種清算鬥爭的死亡人數逾三千萬人，究竟誰更可怕？

牡丹鳥（1990）
Peony Birds

出品、發行公司：鴻榮有限公司／製片：石志成／導演：黃玉珊／編劇：黃玉珊、陳火華／原著：陳燁／攝影：樊志鳴／演員：蘇明明、高捷、簡遠信、王一正、林偉生、韓森、陳德容。

　　嬋娟是台灣南部的一位採蚵女，追求者眾，其中以佃農黃阿土的獨子黃金水與鎮上米店的長子城炳家特別慇勤。某日，金水載著嬋娟在前往蚵寮途中不慎摔傷，前往就醫，由留日歸來的院長公子郭純夫診治，他學有專攻且熱愛藝術，嬋娟為其風采所吸引，之後並答應做純夫的畫室模特兒，在小鎮引起了一陣騷動。

　　純夫在父親安排下與製糖會社社長之女櫻子結婚，嬋娟得知後，傷痛欲絕。此時嬋娟的母親為了還債，將自己的女兒嫁給城炳家，婚後兩人過著貌合神離的生活。嬋娟念念不忘純夫，兒女書琴、書城在父母失和的情況下成長，也習慣了家庭的冷漠氣氛。炳家終日酗酒，家產逐日敗盡，某日午後，被發現在大排水溝溺斃身亡。書琴覺得母親應對父親的死負責，種下了母女日後的心結。

　　不久，嬋娟家遷往台北經營成衣代工廠。書琴在唱片公司擔任企劃，和製作人李崗交往甚密。嬋娟偶然下與已成為建設公司老闆的黃金水重逢，金水對嬋娟的愛意依舊，只是嬋娟依舊活在對純夫的幻夢中。

　　李崗從嬋娟母女得到靈感，寫了首古典悠怨的歌『牡丹鳥』，準備收錄至新進藝人的專輯中，書琴認為和她所設計的現代造型不符，表示反對。事實上，她是不願接受這首有著她母親影子的歌。

嬋娟鼓起勇氣去找純夫，然而當她看到純夫有著甜蜜美滿的家庭，終於醒悟，她帶著無限內疚來到炳家的墓園，將當年純夫送她的畫作「少女與花」燒毀。

　　書琴和李崗關係日漸惡化，李崗覺得書琴占有慾太強，書琴覺得李崗太不關心她。一日，老闆突然告知將她調往另一部門，她知道係李崗所為，因無法承受委屈自動請辭。書琴返家後，服用安眠藥過量昏迷被救，母親一直守候在旁。嬋娟和書琴這對母女，在各自的夢醒後，重新真誠的面對彼此。

　　《牡丹鳥》以雙雙對對的牡丹鳥作為愛情的象徵，描寫了台灣南部一位漁村婦女錯綜複雜的情感，坎坷起伏的人生。從日據時代至現代，時空跨越兩代，情節感人。片中控訴了世間對女性不平等之待遇，探索了女性內在心靈世界的情深處，影片中嬋娟的母親為了還債嫁女兒，不惜犧牲她的將來；嬋娟婚後心如止水，一直掛念著初戀情人。

　　「牡丹鳥」曾參加 1992 年波士頓美術館中華民國電影展，1995 年印度國際電影展「亞州女導演專題」，1997 年上海國際電影展「中國女導演專題」。

牯嶺街少年殺人事件（1991）
A Brighter Summer Day

導演：楊德昌／編劇：楊德昌、賴銘堂、楊順清、鴻鴻／攝影：張惠恭／演員：張震、楊靜怡、張國柱、金燕玲、倪淑君、徐明、譚至剛／製作：楊德昌電影公司。

本片獲東京國際影展評判團大獎及影評人大獎、法國三洲影展最佳導演獎、新加坡影展最佳導演獎、金馬獎最佳影片獎、亞太影展最佳影片獎等多項大獎，是台灣電影史上的重要代表作，有三小時版及四小時版兩個公映版本。

劇情根據 1961 年夏天發生於台北市牯嶺街的一宗兇殺案新聞改編。初中生小四（張震飾）本來不是一個混幫派的壞學生，他偶然認識了曾經是「小公園幫」老大 HONEY 的女友小明（楊靜怡飾），並愛上了她。小四因而跟幫會中人拉上關係，甚至遭學校退學，在他準備功課重考而疏遠小明的時候，卻發現她投入了好友小馬（譚至剛飾）的懷抱。小四拿了刀到學校找小馬算帳，結果卻殺了小明。

本片的完整版以雙線平行發展，一邊描寫少男懷春的小四追求愛情理想和涉足本省與外省少年幫派的幫會利益衝突，另一邊寫張父（張國柱飾）與張母（金燕玲飾）那一輩隨國民政府撤退到台灣的外省人，必須面對本身在這塊陌生土地如何安身立命乃至飛黃騰達的問題。上一代人在意識到已無法「反攻大陸」後開始經營在台的新勢力，但無法擺脫大陸時代的政治陰影；下一代年輕人則在缺乏安全保障下各顯神通以增加自己的身價。本來堅持理想的張家兩父子，都被可悲的政治調查將他們變得疑神疑鬼，非常深刻地反映了戒嚴年代台灣的壓抑社會氛圍。

無言的山丘（1992）
Hill of No Return

1992／175分鐘／國台語發音／出品：中影／製片：徐立功／導演：王童／編劇：吳念真／攝影、視覺指導：楊渭漢／燈光、視覺指導：王盛／錄音指導：忻江盛、楊靜安／美術指導、服裝設計：李富雄／化粧：周玲子、美慧、徐青明／剪輯：陳勝昌、陳麗玉、雷震卿、陳曉東／配樂：陳昇、李正帆／主唱／黃品源／演員：澎恰恰、楊貴媚、黃品源、文英、筱琦功、陳仙梅、任長彬、陳博正、劍龍、張龍、武拉運、矮子土、上官鳴、方龍、葉梧桐、陸筱琳。

　　獲獎紀錄：本片榮獲第三十九屆金馬獎最佳影片獎、最佳導演獎、最佳原著劇本獎、最佳美術設計獎和最佳造型設計獎，第一屆上海國際電影節最佳影片金爵獎。

　　台灣日治時代1927年，貧苦農民阿助（澎恰恰）和阿屘（黃品源）兩兄弟，家窮賣身葬父，和地主簽了五年合約，聽了金瓜石有金礦的傳說後，拋下五年長工合約來到金瓜石，希望能如願找到黃金。兩人跟寡婦阿柔（楊貴媚飾）租了房間，開始在礦坑工作。到了領薪日，九份街上燈紅酒綠，阿柔也兼差賺取外快。不久，地主派人找上門來，阿助為了可以跟弟弟留在礦區，剁下自己兩根手指頭。礦坑的工作暗無天日，大都抱著挖到金礦可私下帶出去賣錢，事實上，工人連肛門都要檢查，金礦很難有機會帶出去。阿助跟阿柔之間情愫漸生，阿屘也喜歡上妓院女工富美子（陳仙梅飾）。只是新來的礦長訂下嚴苛的制度，為礦區帶來緊張的氣氛，有日本人留下的私生子紅目仔，一直想找日本人帶他回日本尋找他的父親，但是他看到新

礦長虐待台灣工人，引起他的不平，不顧自己的生命，乘礦長不注意時，從背後撲過去，對方滾落山下死亡，當然他也被衛兵槍擊死亡，但是他幫受虐待的台灣工人報了仇。某天，阿助不幸在礦災中喪生，傷心的阿柔帶著孩子們離開。富美子長大開始接客，留下來的阿匝，終於有機會跟心愛的富美子在一起。全片充滿民族風格和史詩韻味。其中礦工反抗殖民統治者的摧殘虐待。導演以人道主義的深情，表現了妓女的苟且人生，和礦工的悲慘生活。

戲夢人生（1993）
The Puppetmaster

1993／142分鐘／出品：年代國際公司／製作：侯孝賢電影社／出品人：邱復生／監製：楊登魁／製片：張華坤／原著：李天祿／編劇：吳念真、朱天文／導演：侯孝賢／攝影：李屏賓／剪接：廖慶松／錄音：杜篤之、孟麒良／美術：張弘／音樂：陳明章／造型設計：阮佩芸、張光慧／主要演員：李天祿、林強、蔡振南、魏筱惠、楊麗音。

得獎記錄：坎城影展評團大獎。

本片透過日治時代布袋戲大師李天祿的自述故事，可看到當時保存台灣文化逐步艱難的辛酸。

李天祿出生那一年，是清宣統2年（1909年），也是日本明治42年。八歲那年，第一次世界大戰結束，他的母親病故。九歲父親再娶，這段期間深受後母虐待，也造成他很早就離開家庭。他的布袋戲手藝自七歲和父親學習，九歲當助手，十四歲正式當頭手，一步步走來。二十歲入贅老師府，二十二歲就成立了自己的戲班「亦宛然」。

在他的藝術生涯裡，曾遇到日本進行皇民戲，禁演木偶戲，封箱的李天祿只好參加歌仔戲班的演出及導演，並在這段生涯中結識紅粉知己麗珠。後來參加日本政府木偶宣傳隊，李天祿備受禮遇，直到美軍對台轟炸激烈才停止演出。一家人申請疏散到鄉下，那天也正好是日本戰敗的日子，當時瘧疾流行，他的丈人、小兒子都因此亡故。然而生命還是要繼續下去，布袋戲也要搬演下去，正如同在廢棄飛機上敲敲打打，將之拆散賣錢好請戲班的人民百姓，生活總是無止無休的。

全片侯孝賢都用長鏡頭，將訪問的劇情片與李天祿自述的紀錄片交錯演出，可以儘量保存歷史的痕跡。

多桑（1994）
A Borrowed Life

1994／出品：龍祥、長澍／監製：侯孝賢／長度：160分鐘／編導：吳念真／演員：梅芳、陳淑芳、蔡振南、蔡秋鳳、程奎中。

　　「多桑」是日語的父親，吳念真第一次執導演筒，寫自己父親的故事，在自己的童年往事中突出父親固執、瀟灑、不羈的草根性和日本情結，洋溢濃濃親情，深深孝思、哀而又傷、怨而不餒，有淡淡詩愁，相當感人。

　　電影第一個畫面就是多桑擦皮鞋準備去風流。影片結束前，多桑剛逝世，吳念真又利用幻想，讓多桑一身光鮮亮麗梳頭髮，然後出去，回頭神祕一笑，消逝。前後呼應，顯示多桑礦工生涯雖苦，卻有抗爭命運的頑強豪情。因此失業去賭，生病不照規定吃藥，不遵醫師規定偷吃糖。知道自己病危，更乾脆跳樓自殺，不等待命運宣判，都顯示主動性格。蔡振南演多桑，不但把握了瀟灑、頑強的個性，也演來自然生動。

　　全片戲劇性雖然很淡，但編導能抓住自己從幼年到青年的成長過程中，每一階段與父親相處的重點，兼及鄰居兄弟的轉變，在幽默感中耐人尋味。

　　例如幼年時代，跟多桑去看電影，影院的辯士聲中，突然冒出小孩聲音。電影散場後，讓小孩一人留在電影院，乖乖的等去醫院的多桑來接。但茶室來的女人說多桑和叔叔們都是一直在那裡「發燒」，「不退」一語雙關，幽默有趣，那女人又誇讚小孩是「歹竹出好筍」。因為在女人的眼中，多桑愛賭又愛風流，是歹竹，兒子乖乖聽話，又可愛，是好筍。

　　事實上，兒子確是好筍，不嫌爸爸沒有給他好環境，不嫌

爸爸打過他。在他上初中以後，就表現了對父親的孝心，每天中午放學回家，要替爸爸送便當，洗便當盒，幫老爸推煤礦車。老爸午飯後休息時大雨滂沱，兒子站在老爸旁撐著雨衣擋雨，以免老爸淋雨，直到雨停才放手。這一幕，吳念真把自己孝心親情表露無遺。

吳念真在回憶父親的同時，把握了國民黨執政時期，部分受過日本教育，不忘情日本的本省男人的日本情結。多桑一生唯一心願，就是希望去東京看皇宮，不料兒子有能力實現父親的願望時，父親惡疾纏身，他不願連累兒子，竟以自殺了殘生。這該是吳念真孝心最大的遺憾，「子欲養而親不在」，是人生最無奈的悲哀，本片最大成就，該是以喜劇形式來寫人生最沉痛悲劇，讓觀眾會心的感動，而不會太難過。

本片獲 1994 年義大利都靈國際影展最佳影片獎、希臘鐵撒隆尼其國際影展銀牌獎、最佳男主角獎 (蔡振南)、1995 年新加坡國際影展評審團大獎。

愛情萬歲（1994）
Vive L'amour

1994／出品：三一、雄發／發行：中影／出品人：江奉琪／製片：
徐立功／編導：蔡明亮／藝術指導：李寶琳／美術設計：陳建
勳／攝影：廖本榕、林銘國／編劇：楊碧瑩、蔡逸君／錄音指導：
忻江盛／音效：楊靜安、胡定一／剪接：宋汛辰／套片：陳麗
玉／套聲：陳曉東／化妝：陳美慧／特殊化妝：魏盈年／服裝
造型：羅仲宏／演員：楊貴媚、陳昭榮、李康生。

　　獲獎記錄：第三十一屆台灣電影金馬獎最佳劇情片、最佳
錄音獎、第五十一屆威尼斯電影節金獅獎。

　　房屋仲介銷售人林美美，生日當天在台北東區的地攤上邂
逅跑單幫的克華。兩人一直維持著激情與破裂邊緣的情感關係。
美美銷售的空屋是他們幽會的地方，還有賣納骨塔的李康生，
是個同性戀者，偷了鑰匙也是借住這棟未銷售的空屋，美美和
克華做愛，李康生就躲在床下手淫，林美美做愛後更空虛，一
個人在清晨獨行了一大段路，坐在空椅上痛哭一場，發洩內心
的苦悶和悲哀。本片寫都市人的畸情、出軌、異色、轉眼即逝
的愛情，怎麼也填不滿的空虛，永遠滿足不了的慾望，在在都
是現代都會男女揮之不去的夢魘。全片中唯一提到感情的段落
是在納骨塔老闆向來參觀的客人解釋，先訂一個位子免得死後
向隅，而且可以夫妻和一家人的骨灰放在同一戶，有特別設計
和優待。還有街坊鄰居作夥，到時候免得三缺一。

　　本片借助「愛情」，表現了導演對於台灣社會現實的冷酷。
影片將三個都市人人置身於同一空間，他們相互窺伺又相互躲
閃，形成了豐富的戲劇衝突。准確的空間構造，巧妙的聲音剪

輯，大膽的節奏處理，通過蔡明亮之手，深入到角色的內心，
從而造就了這部精緻、獨特的作品。

　　出生於馬來西亞的蔡明亮，從第一部影片《青少年哪吒》
起，始終保持著一個異鄉人的視角審視台灣的城市和人，冷靜、
含蓄、幽默，形成了他鮮明的個人風格。

飲食男女（1994）
Eat Drink Man Woman

1994／出品：中影／出品人：江奉琪／製片、企劃：徐立功／
導演：李安／編劇：王蕙玲、李安、詹姆斯‧夏慕斯／攝影指
導：林良忠／燈光：李克新、李清福／藝術指導：李富雄／作曲：
Mader／剪輯：李安、提姆‧史奎雅斯／片長：123分鐘／主要
演員：郎雄、楊貴媚、吳倩蓮、王渝文、張艾嘉、趙文瑄、歸亞蕾、
陳昭榮。

　　獲獎：亞太影展最佳影片、最佳剪輯；全美國家影評人協
會最佳外語片；堪薩斯市影評人協會最佳外語片；1994年坎城
電影節「導演雙周」單元的開幕電影；奧斯卡金像獎最佳外語
片提名。

　　李安的《飲食男女》，仍是和《推手》、《喜宴》一樣，
洋溢著濃濃的孝心，與華裔導演王穎導演的《點心》和《喜福
會》，那種母女連心的孝心相似。

　　中國人是最講究食的民族，以中國人的餐桌來象徵一個家
庭成員的表面融洽，卻各懷不同心事，頗為恰當。片中每一事
件發生，都在餐桌宣佈，也合於中國傳統。三個女兒都能體諒
鰥居的父親父代母職的苦心，都不願意離家，尤其最先嚷著要
搬出去的老二，最聰明，唯一學到父親的烹飪手藝，最後卻放
棄美國高薪高職，留在台北父親身邊最有孝心。自認長女如母
的大姊，失戀寂寞半年，一旦找到對象，說搬就搬，麼女也是
身不由己，未婚已懷孕，不能不搬出去。三個女兒的職業不同，
性格各異，戀愛方式不同，都有鮮明的現代感，加上台北街頭
的實景，一看就知道是台北的故事。

開頭的跳接，多頭並進，有些頭緒紛繁，進展到後半部情節愈來愈吸引觀眾，當然開頭介紹郎雄的大廚師的手藝高超的烹飪畫面，和圓山飯店國宴的大排場，也是吸引觀眾，尤其年輕人做愛之後，緊接郎雄吹烤鴨的場面對照，頗有幽默趣味。

　　最後二女兒煮湯給老父親嚐，父親突然發覺自己味覺恢復了，這是李安對傳統親子感情的歌頌，郎雄再要了一碗湯，結尾兩人共扶那碗湯，從此心靈相通，飲食的感情交融，全在這一刻完成了。

　　大廚師要續弦，觀眾正擔心對象會是女兒討厭的母親歸亞蕾時，變為歸亞蕾的女兒張艾嘉，雖然郎雄吃張艾嘉便當時，已有些暗示，細心觀眾會恍然大悟。

　　郎雄在《飲食男女》中，雖然改演國宴大廚師，但是他的父親形象，和《推手》、《喜宴》中的父親，沒有改變多少，尤其走路，皺眉等等動作，如果觀眾未看過前兩部片，會稱讚他的演技好，看過前兩部片的觀眾，會覺得如果在造型上多一點改變，會更好。正如歸亞蕾便徹底改為另一種三八性格的女人，連聲音也改變，已找不到《推手》和《喜宴》中的慈祥的影子。當然這和劇本，導演有關。但歸亞蕾的用心，更使人佩服。

超級大國民（1995）
Super Citizen Ko（Chaoji Da Guoming）

1995／出品：萬仁電影公司／編劇：廖慶松、萬仁、吳念真／導演：萬仁／攝影：沈瑞源／演員：林揚、蘇明明、陳秋燕、柯一正、邢峰。

　　本片獲第三十二屆台灣電影金馬獎最佳男主角、最佳原著音樂獎，並獲最佳影片等七項提名。

　　許毅生（台語音為「苦一生」）在 50 年代因參加中共讀書會被台灣當局判無期徒刑。當年他被抓後無意中供出讀書會的好友陳政一，以致陳政一被槍決。許關滿十六年出獄後，因愧疚而自閉於養老院十多年。陳被槍決，他雖不知情，也不知陳葬於何處，但因自責，腦海中常出現陳的身軀被子彈打穿的情景，他始終心境不安。一天他心臟病突發。決心要外出尋找陳的墓地。

　　他搬到女兒許秀琴家中後，每天戴著黑色的帽，在台北街頭踽踽獨行。他尋找當年的「警總」、「軍法處」、馬場町（刑場），但這些場所已變成公園、大飯店。他又去探訪多位難友，也不瞭解陳先生葬在何處，卻看到難友吳教授因長期受驚嚇，還終日戴著耳機，聽著「反攻大陸」的反共歌曲，生怕「警備總部」還在偵測他的言行。許甚至找到當時抓他們的退伍「警總」少校，但也毫無頭緒。

　　許的女婿是個商人卻熱衷於政治選舉，他認為「政治就是生意」，後因搞賄選被拘押。秀琴在丈夫被捕後，情緒終於爆發，重提父親因政治而被判終身監禁，逼母親離婚，致使母親自殺。而秀琴自幼孤苦伶仃，讀書時還被說成是「叛亂家庭」的孩子，

遭到冷落。許毅生面對女兒的指責，無言以對。

之後許毅生終於在亂葬崗上找到陳政一只有一塊木牌的墓地。他點著滿山的蠟燭，燒著冥紙，跪在地上失聲痛哭，求老友寬恕，當他返回家中已心力憔悴，累倒在地上。秀琴扶著父親入房，發現父親的日記，才體會到父親多年來對老友妻女的愧歉，無比哀傷。她望著奄奄一息的老父，淚水不禁奪眶而出。

故事拍得很有沉痛悔恨的真實感，而且非常感人，反映了台灣白色恐怖時代留下的歷史悲鳴。

春花夢露（1996）
A Drifting Life

1996／出品：中影／製作：多面向藝術工作室／出品人：徐立功／製片：李道明／執行製片：張志勇、鄒維華／編劇：林正盛、柯淑卿／導演：林正盛／攝影指導：蔡正泰／燈光指導：尤德明／美術指導：黃翰荻／錄音指導：杜篤之／剪輯師：陳博文／「難忘的愛人」尤雅主唱、「情人的黃襯衫」謝雷主唱、「像霧又像花」姚蘇蓉主唱／演員：陳淑芳、陳錫煌、李康生、魏筱惠、王渝文、林鴻銘、曾靜、康永華、彭淳。

50 年代，台東落後簡陋的小村，蘊含著台灣女人綿綿無盡的悲情。流露出本省鄉土保守家庭，缺乏溫暖親情的幽怨。癱瘓在床的母親夢囈，仍對兒子媳婦不孝唸唸不忘。

第一，婆婆為這個家苦了一輩子，老年臥病卻得不到兒子的憐憫。兒子有了愛人寧可在外租屋同居，不願娶回家，怕遭婆婆折磨，也不顧父親年邁，兒女年幼，又怎能怪當年母親埋怨兒子有了妻子丟了娘。

第二，故事先寫勤勞、能幹、賢慧的媳婦，挺著大肚子操作縫衣服，賺錢補貼家用，卻難得婆婆歡心，婆媳之間陷於冷戰狀態，兒子難為，出外常常不回家。這種本省最平凡，最常見的家庭心結，是 50 年代台灣最普遍的家庭病。

第三，舊式夫妻相愛情真，妻子難產死後，丈夫居然不肯再結婚，雖有愛人，卻只肯在外同居，不願娶回家，家中仍然保持妻子衣物。丈夫回家時，睹物思情，舊情綿綿，現代夫婦，視婚姻如兒戲，本片可作殷鑒。

第四，婆媳間的冷戰，安排在媳婦逝世多年，婆婆癱瘓床

上。難得回家的兒子，檢視妻子遺物，開關抽屜的聲音，使婆婆混沌不清的記憶裡，以為媳婦還活著，數落媳婦，甚至埋葬心底多年對公婆、對媳婦數不清的怨懟也不斷的冒出。這種安排，不但比直接表現婆媳的冷戰簡化有力，也代表整個台灣做婆婆者的悲情。

第五，大女兒思念爸爸，在作文中說出喜歡連綿的雨天，因為只有雨季，爸爸不能出工，才會回家，少女純真的親情憧憬，不但打動了老師，也打動了觀眾。

本片最可愛的，就是這個長女代母職的少女。每天忙著家事，照顧弟弟，侍候癱瘓的祖母、餵食、擦身，然後才去上學。她是祖母、母親的縮影，無怨、無尤，但是時代進步，她老師替她求情，她可以讀國中，讀書可改變命運，將來可以走出祖母和母親的陰影。

拍過紀錄片的林正盛，第一次導劇情長片，能把握情節重點，淡化悲情，突破俗套，顯出哀而不傷，雅而不俗的映射風格，提高本片意境，耐人尋味，發人深省。本片雖對舊式的婆婆頗多批判。其實婆婆也是從媳婦熬過來的。年輕吃公公婆婆的苦，年老了，又是丈夫冷漠，兒子長年在外，因此癱瘓陷入半睡眠狀態時，不斷冒出怨氣。

本片獲法國坎城影展基督人文精神獎、日本東京影展青年導演單元銀櫻花獎。

太平·天國（1996）
Buddha Bless America

1996／出品：聯登電影公司／監製：楊登魁／製片：余大任／執行製片：連碧東／編劇：吳念真／導演：吳念真／攝影指導：李屏賓／剪接：陳博文／錄音：杜篤之、湯湘竹／燈光：孟培雄／音效：杜篤之／美術：李富雄／音樂：江孝文／主要演員：林正盛、楊宗憲、江淑娜。

　　美國人對台灣的影響到底有多大？吳念真以50年代台灣鄉村為背景，描述越戰期間，美軍演習如何改變了純樸的農村小人物，使他們紛紛暴露出無知和愛財的劣根性。原意是想對「入侵」的美國人有所斥責，結果卻嘲弄了自己人！在這部人物眾多的群戲中，林正盛飾演的教師仙仔是較有代表性的角色，他對美國人的科技進步盲目崇拜，後來竟在老婆江淑娜的激將法之下偷了一個美軍的冷凍棺材回家。另一個不懂台語的翻譯官，則有如30年代洋奴買辦的再生。儘管全片不乏細節上的趣味，整體卻顯得結構鬆散和冗長，娛樂效果沒有預期高。

忠仔（1996）
Ah Chung

1996／片長：103分鐘／出品：鴻榮影業公司／監製：林添榮／編劇：張作驥／攝影：張展／燈光：丁海德／錄音：杜篤之、廖祺華／剪接：廖慶松／音樂：張藝／美術：陳懷恩／導演：張作驥／演員：劉勝忠、邱秀敏、盧嬰、何煌基、蔡皆得、張巧明。

　　這是一部純鄉土電影，充滿濃濃鄉土味。故事以練習「八家將」的少年阿忠為中心，他是為了替母親還債，而加入陣頭。阿公希望阿忠改母姓，傳承香火，就在他畢業時換身分證。在此同時，八家將藝團內，帶領著眾少年訓練的陳銘，是阿忠同父異母的姊姊（被父親欺負而離家）的男友，對待阿忠亦父亦友，也特別的嚴格。一次衝突中，阿忠的姊姊不幸被打傷，事後，八家將團大哥為了幫派間的和諧出賣了陳銘，阿忠活生生目睹陳銘被仇家私刑殺害。鄉村間的信仰，往往涉入流氓幫派，也就是台灣遊手好閒幫派，往往利用信仰為寄生的溫床。

　　阿公因思念八里老家，堅持回鄉，在訪友後逝去。姊姊受傷後，回到家中休養。但是母親反而變得沉默，阿忠經歷了陳銘事件後，爆發與父親的衝突，不顧一切砸大哥的場子。

　　不管發生多少事，母親仍帶著一家人誠心祈求神明的降福，希望苦難早日過去。

　　住在水鳥保護區的一家人，依然對未來懷有無限希望。

今天不回家（1996）
Tonight Nobody Goes Home

導演：張艾嘉／編劇：李崗、張艾嘉／演員：郎雄、歸亞蕾、趙文瑄、劉若英、楊貴媚、杜德偉、陳小春／製作：中央電影公司。

　　本片與白景瑞在1969年導演的倫理喜劇同名，性質也相近，但改編自李崗的得獎劇本《上岸》，內容反映當前台灣光怪陸離的人際關係，讓觀眾在歡笑之餘不忘省思，是台灣影壇近來不可多得的佳作。

　　劇情描述老牙醫陳品嚴（郎雄飾）六十大壽後突然命犯桃花，跟性作風開放的幼稚園園長（楊貴媚飾）打的火熱，甚至還搬出去跟她同居。陳妻（歸亞蕾飾）素以家庭為重，面對丈夫的出走頓時失去分寸。有一天，她到「星期五餐廳」（提供男妓服務的風月場所）排遣寂寞，不料餐廳老闆竟是自己的兒子（趙文瑄飾）。後來，她和當紅牛郎（杜德偉飾）發生了一段奇妙的男女關係。正徘徊結婚邊緣的女兒（劉若英飾）受父母婚變的打擊，對婚姻制度失去信心。一家人頓時陷入一種舊價值崩潰、新倫理有待重建的漩渦之中。

　　影片以台北中產家庭為軸心，反射眾多社會問題，包括老年人的情慾，婚姻責任的兩性平等，以至年輕人凡事向錢看的現實價值觀等。難得的是編導處理時的豁達態度，流露出洞察世情的包容心。本片的成功奠基於一個內容豐富而且結構嚴謹的劇本，近十名主要人物個個栩栩如生，演員的表現亦恰如其分，呈現親切自然的生活品味。獲第四十一屆亞太影展最佳編劇獎。

一隻鳥仔哮啾啾（1997）
Such A Life

1997／出品：藝舍電影公司／導演：張志勇／編劇：蕭慶餘、黃崇雄／原著：蕭颯／攝影：裴聰智／剪輯：陳博文／錄音：杜篤之／演員：陳錫煌、李天祿、唐美雲、林奕志、何瓊雲。

　　本片描述 50 年代台灣西部沿海產鹽地區，因飲用井水含砷量過高，一旦染上烏腳病，無藥可醫，必須將患病的腳鋸斷，以免病毒擴散，是很悲慘的。本片導演手法不見新意，因劇情溫馨感人，仍獲得國內外影展不少大獎的肯定，包括亞太影展最佳影片、亞太影展和平貢獻獎、金馬獎評審團大獎、金馬獎與媒體合辦的觀眾票選最佳影片，以及大陸長春電影節最佳男演員獎。

　　全片隱隱約約出現幾個與社會變遷相關的描述，首先出現的是工業污染的問題，片中養蛤仔的大目降仔，看著一顆顆壞死的蛤，氣急敗壞地指責鄰近工廠排放的污水是罪魁禍首，卻也沒有採取任何抗訴行動；其次是他想跟政府「租借」土地，以便繼繼養蛤仔時，他請託議員關說幫忙，並任議員暗示下，擠進廁所遞給官員紅包。表現了官商勾結的「現象」。當傳教士帶領教徒到醫院為病患禱告，影片趁此機會讓醫生把台灣罹患烏腳病的人數與比例宣讀一下，便算交代了影片的背景，以及烏腳病對台灣社會的危害。另一條副線，也在一傳統歌仔戲與脫衣舞團的對陣中，點出了傳統歌仔戲在時代變遷中漸漸式微、凋零的無力。有些烏腳病患要求醫生好好照顧他的截肢，等他死後一起放入棺材中，免得下輩子缺手缺腳。展現了台灣村民的無知、認命的特色；同樣的性格也可以在孫子阿鐘的身

上看到。影片最後，阿鐘發現整批冰仔枝被同伴偷竊之後，非但沒有向他們尋求報復，反而跑向蛤田努力挖拾蛤仔，希望為阿公換來一頓美味的虱目魚湯。這種單純、憨厚和樂天知命的小人物性格，早已消失於今日的台灣社會。這也是本片的懷舊現象之一。

在片中，一群小男孩一絲不掛地在水中戲水，後來因衣服被同伴偷走，只好光著屁股追討；在那個物質貧乏，游泳池不普遍的年代，他們雖然只能就地取材利用天然的海水與溪流游泳戲耍，卻照樣玩得興高采烈。另一場戀愛中的年輕男女以糖果賄賂小男孩的戲，小男孩含在嘴巴中的糖果硬生生被後來到的哥哥挖出來，飛快地塞入他自己的嘴巴，這個搶吃糖果的劇情，背後涵蓋的意義雖是台灣社會的貧苦，但顯現出來的，卻是兒童的天真無邪與容易滿足，阿鐘捨不得穿母親送的新布鞋，而將它掛在脖子上，仍舊赤腳上學；厝邊搬板凳坐在三合院前看歌仔戲；阿鐘客串演出歌仔戲，卻因戲服過大而在舞台上摔跤；孩童在寺廟裡用牛車偷黏香油錢，顯然這些都是編導對那個年代特別眷戀的記憶。

黑暗之光（1998）
Darkness and Light

1998／出品：張作驥電影工作室有限公司／製片：陳希聖／編劇：
張作驥／導演：張作驥／演員：李康宜、范植偉、蔡明修。

　　本片獲 1999 年東京國際電影節最佳影片，東京金獎（1,000
萬日圓獎金），亞洲電影獎（100 萬日圓獎金），三項大獎。新
聞局給予 150 萬新台幣獎金，個人再加 50 萬獎金。

　　本片在 1999 年的台北電影節獲商業片年度最佳電影及年度
最具潛力的新人獎，在 1999 年的金馬獎中獲最佳劇本，最佳剪
輯，觀眾票選最佳影片評審團特別獎。2000 年新加坡國際影展
獲最佳影片，國際影評人費比西獎。

　　影片在風格上繼承台灣新電影的傳統，用樸素的寫實手法
刻畫小人物的生活小事的悲歡無奈。從而反映人與人、人與土
地之間的感情互動。真實而自然，多加了一點魔幻寫實風格，女
主角康宜是生長在基隆盲人院家庭的十七歲少女，到台北求學。
父親因車禍雙眼失明，母親意外死亡，父親靠地方幫派大哥幫
助開了一家盲人按摩院謀生，並與同為盲人的阿姨再婚。暑假
期間康宜回到基隆家中，除了在家幫忙，日子過得頗為無聊。
直到外省老兵的兒子被軍校退訓的阿平出現，康宜的感情才有
了初戀，由於康宜的主動表現，使得兩人常有單獨相處的機會。
編導用心刻畫懷春少女在無聊中的一些細微心理感受，新人李
康宜也演得自然討喜。

　　由於按摩院常有幫派份子來來去去，阿平在大哥身邊見習，
康宜談得投機，常出遊夜市，不料才剛擁有的初戀，卻隨著阿
平與幫派兄弟間的爭執，在混亂中被刺死而結束。康宜與國中

同學阿麟之間，似乎仍牽扯不清，在一次找尋亂跑出門的弟弟阿基時，又跟阿麟一幫人起爭執，在康宜與這幫人推打中，康宜險遭阿麟的友人強暴，父親中風逝世。……

暑假快結束，康宜看看窗外基隆港的煙火，她似乎看到了一些屬於他心中的曙光。本片在全黑的暗場換景，對陽台、走廊、天橋、地下道狹長空間取鏡，讓觀眾有廣闊的空間感覺和創新境地的成果。

天馬茶房（1999）
March of Happiness

1999／93分鐘／出品：民間全民電視公司、青蘋果製作公司／出品人：葉金勝、陳剛信／編劇：柯淑卿／導演：林正盛／攝影指導：蔡正暉／錄音指導：林秀榮／藝術指導：蔡照益／剪輯：陳小菁／主要演員：林強、蕭淑慎、戴立忍、龍劭華、陳明章、陳淑芳、鍾佳珍、鈕承澤。

　　日據時代台灣著名辯士詹天馬在台北太平町開設天馬茶房，為防日本人檢查，設密室標榜演出新劇、新戲成立的「新劇團」也常在茶房密室內排練和演出。劇團台柱林暖玉與剛從日本學習音樂歸國的王進勇一見鍾情，但她老爸是永樂町角頭海龍王，他想把女兒許配給醫生兒子仁昌。

　　阿進與暖玉在盟軍空襲下疏散分開，卻在書信往返裡相知……愛情開始。1945年秋天，他們重逢……相愛於政權轉移的亂世裡。他們的愛情在劇團裡，在咖啡廳「天馬茶房」裡展開！不顧阿玉父親的反對，他們把愛情公開，繞著他們愛情的是一齣舞台劇《幸福進行曲》，繞在他們愛情周邊，發生著日本人、上海人、台灣人、中國人……永遠糾纏不清的民族對立衝突！

　　他們在暖玉父親逼迫她嫁給醫生兒子的情況下決定私奔，然而卻詭異的迎面撞上「二二八」，當天阿婆林江邁在茶房外與海龍王交易私菸時，遭專賣局緝查員盤問，拉扯間被槍托擊暈，爆發衝突，而正要進戲院的阿進也中槍倒下，暖玉在私奔的碼頭再也等不到阿進了。

　　本片是繼《悲情城市》後，第一部正面拍攝到「二二八事件」的台灣電影。

超級公民（1999）
Connection by Fate

1999／出品：萬仁電影公司／編劇：陳芳明、鄭文堂、萬仁／
音樂：范宗沛／錄音：杜篤之／策劃：鄭文堂／製片：范建祐
／片長：108 分／顧問：巴瓦瓦隆‧撒古流、亞榮隆撒可努／攝
影：沈瑞源／主演：蔡振南、張震嶽、陳秋燕、連碧東。

　　詩人阿德曾經是狂熱的台灣社會運動者，與妻離婚後以開
計程車為業，因對兒子去世強烈的傷心，以及對社運同伴的犧
牲，十分懷念，他常有輕生之念。

　　原住民青年詩人馬勒（排灣族），隻身在台北尋找失啟的
父親，在建築工地謀生，因工地主壓榨工人，一時動怒殺了地
主，被捕槍決。在馬勒殺人夜晚，阿德計程車載過馬勒，不料
馬勒被槍決後，鬼魂附在阿德身上，隨著他回家鄉。依照當地
人傳統，馬勒靈魂回不了家，阿德一場車禍後，可以看馬勒的
鬼魂，而應允帶他回家。該片音樂非常出色，詩人陳芳明編本
片劇本時，很注意排灣族人的語言，夾雜著國語，成本片特色。
片中調性、音樂及凝鏡頭，頗有希臘大師安哲羅普洛斯的風味。

真情狂愛（1999）
Spring Cactus (Wild Love)

出品：李行、黃陳金鶴／監製：張時坤／製片：姚幼舜、蔡登山／編導：黃玉珊／編劇：何昕明／主演：賈靜雯、胡兵、林立洋／攝影：張致元／音樂：陳世興。

　　本片根據慈濟會員的真人真事改編。一位逃家的女學生陳小蘭因為家教不當而誤入歧途，淪落風塵成為雛妓，後來碰到一位善心熱情的教會社工人員張明道，兩人之間擦撞出愛情火花，走入教堂成婚。小蘭個性剛烈，她曾經因吸毒傷人而坐牢，也曾經和小痞子黑仔同居而成販毒共犯，但最後因為受慈濟證嚴法師的精神感召和明道的愛心感動，加上自己的反省和向善之心，而決心重新做人，歷經掙扎而獲得救贖。

沙河悲歌（2000）
Lament of the Sand River

2000／出品：中影／片長：107分／製片：邱順清／原著：七
等生／編劇：陳義雄、劉懷拙、左世強／導演：張志勇／音樂：
翁清溪／美術設計：李富雄／演員：黃耀農、蕭淑慎、趙美齡、
柯一正、蔡振南。歌仔戲指導：唐美雲。

　　2000年第四十五屆亞太影展最佳導演獎、最佳音樂獎、第
三十七屆金馬獎評審團特別獎、最佳女配角、最佳美術設計。

　　本片是張志勇導演將名作家七等生的鄉土小說〈沙河悲歌〉
改編的電影，保持原著精神。背景是台灣光復初期，男主角翁
文龍，因家窮無法升學，迷上了吹奏喇叭，當歌仔劇團在沙河
鎮演出時，翁文龍也加入劇團當樂師，巡迴演出一年後回家，
翁文龍剛進門就被鄙視歌仔戲班的父親重毆至倒地不起。但執
著於吹奏的年輕人，未放棄他的夢想，斬斷父子之情，繼續出
走，他開始吹著昂揚的小喇叭，受到歌仔戲班團主的青睞，直
到他得肺病，只好改吹比較不費力的薩克斯風，這時父親已逝
世，他回家休養，但他終其一生一直違反父親的鄙視，執著的
完成他愛好吹奏的理想。他換了三種樂器，也換了三個女人，
也曾到酒家當遊唱樂師，他堅持愛的只有音樂，不惜向命運（環
境）抗爭。生命旅途坎坷的文龍，在參加弟弟畢業典禮的途中
吐血而逝。

　　台灣的歌仔戲班在傳統的文武場之外，加入西洋的管樂吹
奏樂手，形成東西合璧，也形成台灣特有的混合文化的現象。
本片細緻、鮮活地呈現傳統戲班熱鬧活潑的生命力，不但讓現
代人重溫了被人遺忘的一頁文化時光，也拍出了走唱人生的悲

喜無奈。翁清溪的配樂很精采，彌補了電影的一些缺失。

　　將七等生的小說拍電影，是非常吃力不討好的工作，多年前，陳坤厚導過一部他的小說改編的《結婚》，拍得十分淒美，是一部沉重有力，難得一見的台灣民俗悲劇片。居然不得獎，也不賣座。中影為發揚本土文化色彩，頗有像劇中人同樣執著精神，不顧前車之鑑，又大力投入拍攝《沙河悲歌》，製作認真考究，以多場吹奏的音樂加強淒美氣氛，沉重有力，尤其有一場水邊的吹奏音樂，相當感人，表現了劇中人對命運抗爭的執著精神，令人低迴不已。

　　本片寫出台灣 40、50 年代鄉村有才氣、有理想的青年，嚮往自由和藝術，不惜抗爭到底的悲慘遭遇。在台灣電影史上，是值得留下來的本土文化的影片。

夢幻部落（2002）
Somewhere Over the Dreamland

2002／出品：綠光全傳播公司／製片：廖慶松／片長：92分鐘／編劇：鄭文堂／導：演：鄭文堂／演員：尤勞尤幹、莫子儀、戴立忍、李烈、吳伊婷。

榮獲威尼斯影展國際影評人周最佳影片，金馬獎年度最佳台灣電影。

因工作殘廢宿醉的泰雅族中年瓦旦，在清晨的陽光下收到郵差天使給他的信，就像鳥屎一般剛好掉落在他尚未清醒的臉，信上說他十年前遺失的皮夾被發現埋在水泥塊裡，這件事讓他在每一次喝酒後，總要帶著迷濛的眼神望著遙遠的地方，年輕時的夢想就像那一封長了翅膀的信飛到他面前，他決定到都市去找回十年前就失落的皮夾與與他的小米田的夢想。

瓦旦回到十年前曾經待過的工地，取回當年因受傷而遺落的皮夾，皮夾裡除了當日的薪水外，還有他和舊情人裡夢的合照。瓦旦決心追尋裡夢的下落，得知她曾經和平地舊書店老闆在一起，但最後卻帶著孩子，像離開他一般離開了舊書店老闆。

在日本料理店工作的都市青年小莫，過著他頹廢卻自覺失落的生活，白天滿口日語與生魚片，夜晚來臨就窩在都市邊緣的電話交友中心，尋找只要性、不要愛情的伴侶。某日，他接到一通奇怪的電話，女孩帶著些哀傷的語調，跟小莫訴說一個關於小米田的愛情故事。

小莫是電話交友中心的常客，白天在日本料理店上班，晚上則到交友中心尋找臨時的性伴侶。瑄瑄和小莫因為一通電話而結緣，小莫聽了瑄瑄所說的有關小米田的愛情故事後，心靈

漸漸被這個故事所填滿，兩個彼此連容貌都不知道的年輕人最後相約搭同一班火車，上山去看那片夢想中的小米田⋯⋯。

魔幻都會的夜裡，傳來一段深藏在鋼筋水泥裡的原住民愛情故事，城市中，纜線與纜線複雜交錯的彼端，看不清各自流浪的身影，他們的追逐與飄浪，唯有透過夢幻的共同思念，才能聆聽部落裡小米田低吟的歌聲。

片中三個段落，都在訴說從最不可能地方去尋找愛情故事，寫出原住民的辛酸哀樂。

艷光四射歌舞團（2004）
Splendid Float

2004／出品三映文化公司／製作人：符昌榮／編劇：周美玲／導演：周美玲／片長：100分鐘／演員：陳煜明、鍾以慶、馬翊航、賴煜琦。

本片榮獲金馬獎年度最佳台灣電影獎。

這是一部詠舞於生死交界的愛情片。白天，阿威是個在葬儀社中為亡魂超渡的道士，但到了夜晚，他則化名薔薇，成了「豔光四射歌舞團」中最亮眼的扮裝皇后。

一次，薔薇應喪家家屬的請託，前去海邊為不幸溺水的漁村兒子招魂。不料這名溺水身亡的年輕人竟是薔薇的愛人阿陽；痛失愛人的薔薇，在這場海邊招魂儀式中，以道士之姿，卻哭泣的比家屬更淒涼，引人狐疑；葬儀社樂師不禁戲謔之：「怎麼道士變成了孝女白琴啦!?」。

面對愛人身亡的無情衝擊，薔薇想以亡者之妻的身分，引領阿陽的牌位回家，於是這群扮裝姐妹淘來到阿陽的靈前，一次次的擲筊……。

入殮當日，喪葬隊伍與家屬已退出了墓地。掩在樹旁的電子花車，此時開始豔光四射、大放光芒；扮裝姊妹們個個胭脂粉黛、摩拳擦掌，皆已準備就緒，「……豔光四射歌舞團，就要帶您進入永恆的天堂——」一場超渡阿陽的歌舞表演就要開始……。

生命（2004）
Gift of Life

2004／導演：吳乙峰／出品：全景工作室。

　　《生命》於 2004 年 9 月 19 日至 10 月 8 日在台北市總統戲院首映。獲得空前的叫好又叫座。

　　紀錄片工作者吳乙峰，率領全景工作室人員，花了三年半時間拍攝台中九二一大地震災區的災難實況，其中以南投九份二山幾戶受災人家在大地震後艱苦重生故事為主，例如主角之一的潘順義和張美琴夫妻，在日本打工七年，兩個兒子托給母親養育。一場地震突然奪走了在南投這三位親人的生命，他們在悔恨中繼續活下去。張國揚和吳玉梅夫妻為台電的高壓電塔鑿地挖石，兩歲的小女兒交給母親照顧，也同樣罹難。有一位在外地求學的大學女生，是九二一倖存者，她的七位元至親全部在地震中消失蹤影，多次挖掘都找不到下落。在高職半工半讀的周銘純、周銘芳姊妹，失去了父母和弟妹，突然變成孤兒。這些倖存者用他們各自的方式在悔恨和茫然中努力活下去，吳乙峰透過他的攝影機經常跟隨關心受訪者如何懷念死去的親人，他對想要自殺的羅珮如開罵。

　　吳乙峰在拍《生命》期間，常要回到宜蘭療養院探望中風的父親，兩地奔波，無形中成為紀錄片工作的部分，並藉著他自己跟一個虛擬人物的對話，開展這個故事，說明導演的觀點與角色。他在《生命》片中不只是一個旁觀者。他的熱情逼使他選擇一個比較貼近的位置來紀錄這些人珍惜他們的生命，但影片的敘事觀點和剪接的後製，仍然反映出導演專業的冷靜。他說拍《生命》要面對自己的生命。在觀察別人的生命的同時，

反思自己的生命，用影像呈現生命的卑微與偉大，而且呈現生命不可思議的發展力道。

　　九二一地震後，吳乙峰傾全景工作室全部的力量，把他的鏡頭直接導向浩劫後被連根拔起的生命，從三百多小時的影像中，精選出與生命有關畫面剪輯成這部紀錄片，用心關注這些生命，如何找到繼續走下去的力量，為一些平凡人的生命留下了最驚天動地的紀錄。吳乙峰以人本主義的精神與人道主義的熱情，讓《生命》成為九二一最重要的影像紀錄。能夠在日本山形影展與法國南特影展獲獎，可以證實吳乙峰的辛苦有珍貴的成果，也證實吳乙峰用整個生命的熱情去紀錄生命，永遠是紀錄片最可貴的質素。我們看到導演刻意安排一個多層次的敘事結構，在四個人物故事交織的同時，呈現他自己在紀錄過程中情感的掙紮與對生命的省思。但是也有影評批評本片太過煽情。

無米樂（2005）
The Last Rice Farmer

2005 年／出品：中映電影文化公司／導演：顏蘭權，莊益增

　　在台灣走向工業化，農田面臨休耕，面臨 WTO 的打擊情況下，部分老農民仍孜孜不倦的耕耘，他們仍樂天知命的過著日出而作，日落而息的傳統農民生活，紀錄片《無米樂》攝寫的就是這些眷戀土地的台灣老農民樂天知命的故事。由於作者顏蘭權和莊益增深入瞭解農民的生命力和使命感，以貼近現實的手法拍攝，地點在有「台灣大穀倉」之稱的嘉南平原，以台南縣後壁鄉菁寮村的阿崑伯等三個老農民為主體。

　　這裡原是稻米生產豐富的魚米之鄉，但是常遇到颱風、水災、蟲害，農民在狂風暴雨下掙紮耕耘仍影響稻米生產，甚至有時沒有收成。但是老農民深知大自然的生生不息，往往颱風過後，一年兩季的稻米生產，仍會生產過剩，老天爺不會辜負辛勞的農民，因此台灣農民永遠對土地有純樸、真摯、自然而深厚的情感，並透過他們長達五、六十年的耕耘，歷經天災的艱苦奮鬥，表現了台灣人永不屈服命運的信心。現在 WTO 對農業雖形成打擊，不少稻田已無人耕作，可是夜幕低垂，這幾個老農民抖下一天辛勞還能苦中作樂，明天又繼續努力耕耘，無怨無尤，顏蘭權與莊益增有人文的底子與著重真實影像的魅力，拍了十五個月，三百五十小時的帶子，最後剪成兩個小時的精華，讓此紀錄片有少見的的劇情張力，給予農民無限的鼓舞。而且正是這種平實的映射，讓整片更顯得具有說服力。也因此，大部分影評人與觀眾都給予本片一致好評，認為是 2005 年最好看、最有人情味的優良紀錄片。

得獎紀錄：2005 年台北電影節「百萬首獎」、「媒體推薦獎」。2004 年國際紀錄片雙年展「台灣獎首獎」。2004 年南方影展「不分類首獎」、「觀眾票選獎」。2004 年金穗獎「紀錄片優良獎」。

南方紀事之浮世光影（2005）
The Strait Story

2005／出品：黑白屋電影工作室／編導：黃玉珊／監製：王瑋、黃玉珊／片長：105 分鐘／演出：林昶佐 Freddy（閃靈樂團主唱）、張鈞甯、徐懷鈺、何豪傑／2005 年高雄電影節、台灣女性影展、2006 年日本亞洲海洋影展競賽單元。

飄零的海上落花——雕刻家黃清埕的故事

日據時代知名雕刻家及畫家黃清埕，為日據時代「MOUVE」行動造型美術協會代表成員之一，1943 年 3 月 17 日從日本學成歸國，他與相伴多年的鋼琴家女友李桂香搭乘由神戶啟程往基隆的巨輪一高千穗丸，準備回鄉探望親人後赴北平擔任藝術教師。

李桂香就讀東洋音樂學校，算是在日本學音樂的少數才女，與第一流的東京美校生黃清埕在東京交會，宛如天注情緣。黃清埕學雕塑，為李桂香塑像；李桂香主修鋼琴，黃清埕試作貝多芬頭像，戀愛中的青年男女，以各人藝術領域相濡以沫，譜出戀曲，有若法國雕刻家羅丹與卡蜜兒的相知相惜，攜手追逐藝術的夢。

未料，船抵基隆港外，竟遭美國潛艇魚雷擊中，船上一千多名乘客多不幸罹難。這是大時代下的悲劇，而黃清埕這位有可能是台灣史上以來最具天份的藝術家，也隨之殞落，他的藝術成就鮮少為人所提及。多年後，修復專家琇琇透過一次美術展認識了黃清埕的畫作，對於黃清埕作品和高千穗丸事件產生了好奇，琇琇逐漸發現每幅畫作中的人物，背後都有一段感人的故事，其中「黑衣女人像」和「桂香頭像」，似乎又是別具

某種浪漫糾纏的展示。琇琇一步步受到黃清埕對藝術生命與價值的感召，因而引發對自我的強烈衝擊與定位，並為長年隱藏在身體中的病痛找到了工作出路…

李俊賢——高雄市立美術館館長

介紹黃清埕的作品——「黑衣女人」，看這張圖可能有一個很直接的感覺，就是他的用色，跟現在這個時代的環境很不一樣。我們現在在街道上看到的顏色，應該不是這種顏色，因為他是一個農業時代的藝術家，所以在他那時代，在環境中他們所看到的顏色，差不多就這顏色，所以反映在他們的畫面上時，很自然就會把環境裡面的顏色，表現在上面。另外就是說，因為他是一個雕塑家，他就在做雕塑，所以畫的東西，他的立體感及畫出來的感覺比較結實。

翻滾吧！男孩（2005）
Jump! Boys

2005／導演：林育賢。片長：83分鐘（紀錄片）。主要榮譽：
第四十二屆台灣電影金馬獎最佳紀錄片。

　　本片記錄宜蘭七個體操隊小男孩參加全國比賽前的暑期訓
練過程。導演林育賢的哥哥林育信是體操隊教練，曾經獲得亞
運體操金牌。這些小男孩，有著截然不同的個性與脾氣，唯一
的共同點是：下課後，不打電動玩具，不去麥當勞，直接到體
操訓練場。「再苦也要練下去，哭完繼續練下去，生完氣繼續
練下去，再痛也要練下去⋯⋯」。本片從教練對小朋友嚴父兼
慈母似的關愛，教練自己的心路歷程，回憶當年隊友失聯四散
的感嘆，電影從一張老照片開始，那是哥哥小時候和其他體操
隊小朋友的合照；後來，電影結束在同張照片和幾則當年得獎
報導剪報上，點出台灣體育養成環境的光輝，和尚待努力的全
民期待之處。

　　本片在台北首映，叫好又叫座，日本發行兒童片的片商，
高價購本片日本版權，曾在全日本商業系統的戲院上映。

插天山之歌（2006）
The Song of Chatian Mountain

監製：王瑋、黃玉珊／原著：鍾肇政／導演：黃玉珊／編劇：陳燁、黃玉珊／主演：莊凱勛、安代梅芳、陳秉宏／製片經理：杜慧娟／製片統籌：黃瑀潢／副導：黎振昌／執行製片：陳三資。

　　本片乃根據台灣作家鍾肇政同名小說《插天山之歌》所改編而成。描寫戰爭末期，統治者加強內部彈壓，進行嚴密思想管制之際，知識份子所受的壓迫和抵抗。故事從一個原本已經擁有日本高等學位、柔道高手的身分，抱著高遠的理想而回台的青年陸志鑲開始。主角原本計劃回來台灣組織民眾坑道，不料所乘船隻在途中遭擊沉海，他與太平洋展開搏鬥。大難不死，卻因受日本特高追捕，逃到深山中。開始漫長的寂寞的苦鬥，從鋸木、拖木馬、釣香魚、鉤鱸鰻養活自已，而獲得農民、原住民高度的讚賞；也獲得象徵台灣母土、堅強的奔妹青睞，自願獻身為妻子，保護主人陸志鑲。影片風格優美、自然、含蓄。藉由時代背景觀看故事人物，展現人性的細微層面，對於情感的描摹則溫婉質樸，具人文觀照。

海角七號（2008）
Cape No.7

2008／129 分鐘／出品：果子電影公司／製片：林輝勤、許仁豪／編劇、導演：魏德聖／攝影：秦鼎昌／音樂：呂聖斐、駱集益／音效：杜篤之／歌曲主唱：范逸臣／演員：范逸臣、甲中千繪、林宗仁、馬如龍、民雄、林曉培、麥子。

　　本片掌握了台灣人懷念日本人的情結，從六十多年前，台灣光復，日本人撤離。一名日籍男老師隻身搭上離開台灣的船隻，也離開了他在台灣的戀人：友子。日本人對台灣的懷念，也是台灣人對日本人的懷念，被日本人拋棄的台灣女人，等不到日本情人的訊息，這就是造成台日的苦戀情結，觸動了不少本省人的潛意識，是本片大賣座主因。從台北返鄉的失意年輕樂團主唱阿嘉，在繼父的安排下，當起了恆春小鎮的特約郵差。收到來自日本的郵包，寫著日據時代舊址「恆春郡海角七號番地」，也引起他對日本的懷念。阿嘉的繼父為了度假中心演唱會，發起自組樂團。來自日本的活動公關友子，留在恆春處理演出事宜。只會彈月琴的老郵差、修車行的黑手水蛙、唱詩班的鋼琴伴奏、小米酒製造商馬拉桑、交通警察勞馬父子以及阿嘉，竟組成了樂團。

　　隨著演唱會的逼近，面對突如其來無法投遞的日治時代地址的郵包、音樂理想的追尋，以及一段相隔半世紀台日苦戀的夢，引起觀眾無限惆悵。不過，本片似有意促成族群融合，出現兩次象徵族群溝通的彩虹。

　　本片的歌曲也很吸引觀眾，尤其片尾台日大合唱，正抒發了族群融合情結。本片在第四十五屆金馬獎中囊括人氣最高的

「觀眾票選獎」、「年度台灣傑出電影」、「年度台灣傑出電影工作者」，以及「最佳原創電影歌曲」、「最佳原創電影音樂」及「最佳男配角獎」，該片出國比賽又拿下夏威夷影展首獎與吉隆玻國際影展最佳攝影獎。最可貴的是全省票房總收入新台幣近 5 億元，新聞局按照往例補助條例，發給發行獎金一億元，造成台灣史上空前奇蹟，由於台灣大賣座，大陸版權和日本版權也順利出手，是台灣電影最豐收的一年。給第三波的台灣新電影帶來極大鼓舞。

夜夜（2008）
Ye Ye

2008／80分鐘／監製：李筆修／導演：黃玉珊／製作：國立台南藝術大學南方電影工坊／演員：林涵、李國毅、安代梅芳／演出：陳炳臣／編劇：林煒傑、楊貞霞。

　　今夏，你絕不容錯過的「青春、追尋、放逐」的府城進行曲！香港來的神祕少女Vtsa在夜市賣A片，下雨天就翹課的頹廢大學生阿偉，蚵仔煎老闆的女兒，很想逃家流浪的孟芳，三個人，在一棟安平老街上的老房子意外相遇，三個炙熱青春的情感，各自表白著通往那一束光的密語……

囧男孩（2008）
Orz Boyz！

2008／片長：103 分鐘／出品：第一製作所股份有限公司／導演：楊雅喆／製片：李烈、曾瀚賢／原著、編劇：楊雅喆／攝影：周以文／音樂：鐘興民、黃韻玲／演員：梅芳、潘親御、李冠毅、馬志翔。

　　「騙子一號」與「騙子二號」，兩個調皮小學生聯手作弄同學、編造謊言、愛出風頭，被老師處罰每天放學後留在圖書館裡黏書。他們有看不完的童話故事，還有兩人最喜歡的卡達天王和學校的銅像學長，一起陪伴他們遠離現實的冷漠與痛苦，共同追尋夢想中的世界。他們甚至相信只要蒐集到十台大型電風扇，就可以做一個超大的龍捲風，於是他們邀請「一號」暗戀的女生林文莉一起參加這個遊戲，卻不小心揭開甜美笑容背後的悲傷秘密。更聽說只要在樂園裡滑一百次恐怖滑水道，就會飛進異次元世界！於是他們決定要省吃儉用，存錢到傳說中的那個樂園，一起長大，一起到達異次元的彼岸。但，是不是真的去了異次元，就可以到大人的世界裡去呢？

　　本片透過兩個異想天開頑皮男孩的幻想，導演以幽默詼諧敘述他們的友情和親情，製作認真而考究，還加入動畫，現實與幻想交錯，充份發揮想像力，故票房相當理想，在金馬獎競爭中，表演逗趣的台灣阿媽梅芳獲女配角獎。

停車（2008）
Parking

2008／112分鐘／出品：甜蜜生活製作公司／製片：方綺倫／導演、編劇、攝影：鍾孟宏／美術：趙思豪／剪輯：羅時景／音效：杜篤之／演員：張震、桂綸美、楊麗音、曾珮瑜、高捷、庹宗華、杜汶澤、戴立忍。

　　台北，母親節，陳莫（張震）和妻子約好一起吃晚餐，想拉近他們疏遠的感情。他在回家途中，停車去買個蛋糕，不料另一輛車並排停在他的車旁，擋住了他的出路。整個晚上，陳莫在附近公寓樓層間尋找違規停車人，遇見了一連串的奇人異事：首先是理髮師（高捷）和黑社會老大（庹宗華），因欠錢被澆油漆的香港裁縫（杜汶澤），把大陸下崗女工（曾珮瑜）拐來賣淫的皮條客（戴立忍），以及誤把他當作失蹤兒子的盲眼老婦……，他身不由己捲入別人生活，從被動變為主動……最後陳莫終於將車子駛出。

　　本片綜合推理、幽默交織出關於家庭、性和金錢的動人故事。構圖精緻迷離的影像中，瀰漫濃郁的溫馨動人故事，十幾個角色碰撞出光怪而動人的社會景觀，為台灣電影的敘事結構，創造出新的面貌。

不能沒有你（2009）
No Puedo Vivir Sin Ti

2009／出品：光之路電影公司、派對圖電影公司／92 分鐘／編劇、導演、剪輯：戴立忍／美術設計：霍達華／主要演員：陳文彬、趙祐萱、林志儒。

　　獲獎紀錄：第四十六屆金馬獎最佳影片、最佳導演、最佳男主角，台北電影節百萬首獎最佳影片，中華民國導演協會年度最佳導演，台灣年度傑出電影，南非第三十屆德邦影展最佳影片。

　　獲 2010 年大陸華語電影傳媒大獎最佳影片及最佳導演、2009 年日本 SIKP CITY 國際影展最佳影片。

　　故事如下：李武雄，一名來自高雄旗津漁村的中年男子，七年前與同居女友生下女兒後，女友隨即不告而別。在高雄漁港的碼頭邊，無照的潛水夫父親，與七歲大的女兒相依為命，靜靜地生活著。儘管物質上沒有奢華的享受，生活簡簡單單，兩個人的心裡卻是充實而溫暖的。隨著女兒長大、入學問題到來，他要幫女兒辦理戶籍登記，才發現同居女友早有結婚登記。依相關戶籍法規規定，女兒的父親不能登記為李武雄。為了爭取女兒的撫養權，他南北來回奔波，四處陳情尋求協助，卻一無所獲。員警、社會局介入，眼見父親為了要和女兒共同生活下去，不惜作出大膽行徑，無助的父親選擇了抱著女兒從台北天橋往下的姿勢，作為對政府的抗議，社會局強將女兒抱走，找到寄養家庭，給予上學，女兒不願與父親分開，在寄養家庭不說話，社工人員找他父親商量，決定讓兩父女見面。本片提出問題讓人思考，但真正的問題並未因此解決。

導演的話

　　《不能沒有你》是一個真實事件，發生在 2003 年。當父親和女兒站在天橋上的那一刻，超過六個台灣的電視台做了實況轉播，過程長達二十分鐘。隔天以後，再也沒有任何一份媒體後續報導，更別提關注這對父女試圖彰顯的社會議題。對於這個題材該如何呈現，我不斷嘗試與思考，但找不到屬於它的色彩，因此選擇使用最簡約的黑白色調來拍攝。或許因為這樣而失去了它的市場性，但我希望看了這部影片的觀眾，能因此擁有更大的空間來找到屬於這部影片的色彩。本片指出戶政人員不夠熱心，不能破例救濟，互推責任。

眼淚（2009）
Tears

2009／出品：佳映娛樂國際公司／編劇：鄭靜芬、鄭文堂／製片：楊齊承／攝影：馮信華、Feng Hsin-Huak／導演：鄭文堂／剪輯：張軼峰／配音：曹源蜂、間豐書、高偉晏／音樂：韓承燁／演員：蔡振南、黃健瑋、房思瑜、鄭宜農。

　　本片 2010 年獲台北電影節最佳導演獎。

　　便衣刑警老郭在六十歲生日前夕，接手偵辦一件吸毒過量致死的案子，死者是年輕的女孩。上級主管和同僚虛應故事，希望儘速結案，老郭堅持要查個清楚。憑著經驗和直覺，他認為案子並不單純。明查暗訪的結果，涉案人指向賴純純，一個在開朗的外表之下，隱藏著怨恨的女大學生。

　　老郭的固執，讓他不斷成為家人與同事眼中的麻煩，不僅兒子與他翻臉，原本熱絡的菜鳥搭檔，也變得若即若離。就在老郭失去一切依附的同時，一樁他隱藏多年的「罪行」，竟被檳榔西施小雯揭露。老郭以前辦案時刑求他爸爸，使他們家庭破碎。老郭面對這項檢舉，非常慚愧，是他無法彌補的過失。

導演的話

　　我們生活在一個奇怪的國度裡，即使現在已經是 2009 年，台灣號稱民主化也已經有一段時間了，有人犯了小罪，因為請不起律師而自行前往警局做筆錄之後，很多人罪名就變嚴重了。

　　台灣號稱現代化也幾十年了，有一群人稱檳榔西施的女生，穿著比較大膽站在路邊賣檳榔，有些員警會無止盡地開罰單，甚至出口辱罵，可是有些市井小民卻像崇拜女明星一般，按節

令送禮送花，甚至每天準時前來送三餐。這兩個現象都跟台灣的員警有關，我想要拍攝這個題材已經很久了，終於在 2009 年夏天完成。

霓虹心（2009）
Miss Kicki

2009／出品：Migma Film（瑞典）、威像電影有限公司（台灣）／片長：85分鐘／監製：Anita Oxbrgh、葉如芬／製片人：Lizette Jonjic卓立／製片經理：Cilla Holm／執行製片：林宥倫／導演：劉漢威／編劇：Alex Haridi／副導：周晴雯、Daniel Andersson／攝影指導：Ari Willey／攝影大助：Daniel Wannberg、Carl Rasmussen／攝影二助：簡啟仲、Olle Asplund／燈光：陳冠廷、Dan Sandqvist／現場錄音：湯湘竹／錄音助理：杜則剛／美術設計：蔡珮玲、Ellen Oseng／造型設計：孫蕙美／剪輯：Fredrik Morheden／音樂：Fredrik Viklund／聲音設計：杜篤之、湯湘竹／聲音剪接：Foley／音效：郭禮杞、李伊琪、吳書瑤、劉小草、曾雅寧／演員：Pernilla August（普拉妮‧奧古斯特飾奇奇）Ludwig Parmell（飾維特）黃河（飾弟弟）曾志偉（飾張先生）蔡振南（飾員警）林暐恆（阿Ken，飾櫃檯接待員阿煌）Britta Andersson（飾外婆）郭欣堯（飾櫃檯女接待員）姚坤君（飾張太太）吳凱琳（飾張家女兒）王兆崴（飾張家兒子）洪金玉（飾張家傭人）江淑真（飾辦公室清潔員）嚴國良、程奎中、吳允中（飾綁匪）林新富、饒成則（飾辦公室警衛）楊宜蓉（飾旅館清潔員）。

　　本片是第一部由瑞典和台灣跨國合作拍攝的電影，導演劉漢威，1975年出生，父親是台灣人、母親挪威人，十七歲才離開台灣定居瑞典，2005年畢業於哥德堡大學導演系，這是他執導大銀幕處女作。為台灣電影提供了一個新鮮的觀點。劇情描述長年在美國工作寂寞的奇奇（普妮拉‧奧古斯特飾）剛回到

瑞典故鄉過生日，兒子和母親為她慶生，她兒子邀維特同赴台灣旅行。藉此拉近距離。其實奇奇此行真正目的是想跟台北的網路情人張先生（普志偉飾）會面，他們到台灣，維特在陌生的東方城市中認識了年齡相仿的弟弟（黃河飾），友誼迅速建立。奇奇找上張先生的家，卻意外發現他已經結婚生子。奇奇想將她那顆破碎的心放回兒子身上，沒想到維特和弟弟被黑道份子綁架……。

本片情節架構簡單，卻細膩自然串連了三男一女四顆寂寞的心。中年單親媽媽奇奇的家庭與事業都不如意，幻想在遙遠的東方張先生身上找到幸福，然而張先生已結婚，編導安排母子抵台後入住萬華的老舊旅舍而非豪華飯店，一方面跟一零一摩天大樓形成景觀上的強烈對比，同時也隱喻了奇奇此行的命運多舛。奇奇見著了夢中人張先生，卻不敢上前表達來意，張太太招呼奇奇等三人吃飯，又叫女兒彈鋼琴娛賓的段落是全片最具戲劇張力的高潮，表面客氣的冷戰氣氛處理十分出色，反映出編和導對人情世故有相當成熟的思考，曾志偉和曾獲坎城（港譯戛納）影后的普妮拉‧奧古斯特也演得精采。為了救出兒子，奇奇不顧一切向張先生求助。將危機化成轉機的奇奇，終於重新贏回兒子的心。加上台灣人的好客，讓這對異鄉母子終於體會到這一趟東方之旅沒有白來。

一席之地（2009）
A Place of One's Own

2009／出品：三映電影文化事業有限公司、飛升國際娛樂有限公司／片長：118分鐘／監製：陳蕊宜／編劇：樓一安、陳蕊宜／導演：樓一安／攝影：沈可尚／音樂：徐千秀／音效：曹源蜂／美術：黃美清／剪輯：陳曉東／主演：莫子儀、路嘉欣、高捷、陸弈靜、唐振剛、溫昇豪、隆宸翰、應蔚民。

　　2009年台北電影獎觀眾票選獎、最佳女配角獎、最佳美術設計獎。2009年金馬獎最佳女配角入圍、費比西國際影評人獎入圍。

　　本片有三條故事線，懷才不遇的搖滾鬼才莫子儀與路嘉欣原本是一對有抱負的戀人，女的走紅後，兩人漸漸疏離。

　　高捷專門為往生者蓋紙房子，家中堆滿了栩栩如生的紙人、紙手槍、紙洋房……卻一輩子也掙不到一間屬於自己的真實房子……連患癌病也無錢醫。有通靈體質的妻子，以掃墓園為業，經常要為靈界跑腿，他們的兒子做房屋仲介生意，遇到富家兄弟看上高捷墓地違建，可做他父親墓園福地，迫高捷兒子勸父親搬遷……

　　有土斯有財，不只在世的人要爭安身立命之，死後的鬼也為各種形式爭一席之地，從陽世爭奪到陰間。故事雖荒謬但幽默諷刺。三條故事線巧妙連結，每個角色人物都個性鮮活，莫子儀要爭取音樂事業上的一席之地困難重重，最後甚至連愛情也得不到一席之地；宅男唐振剛賣房屋業績差，在線上遊戲世界裡卻是大地主；陸弈靜在靈界亡魂指示下挖到現金寶藏，幾經考量，決定拾金不昧偷偷交給亡友的原住民妻子做三鶯遷村用途。

本片為樓一安第一部導演劇情長片，展示酷炫的搖滾音樂與舞台場面，同時展現小人物真摯的眼神、都市邊緣族群的憤怒，以及火舌吞紙屑的毀滅快感。並以反叛的精神來詮釋這個世界，用激情來紀錄令人感到荒謬的當代台北。本片有好題材，導演也用心明或隱的比喻，似乎還少一點更明朗表現主題的說服力。

聽說（2009）
Hear Me

2009／109分鐘／出品：鼎立娛樂公司／編導：鄭芬芬／監製：焦雄屏／製片：張家振／攝影：秦鼎昌／剪輯：廖慶松／音樂：鍾興民、黃韻玲／音效：杜篤之／美術：黃千容／演員：彭于晏、陳意涵、陳妍希、羅北安、林美秀。

　　2009年金馬獎最佳新演員入圍，2010年日本大阪第五屆亞洲電影節觀眾票選最佳影片。

　　這是一部聽障人的電影。一對姊妹秧秧跟姊姊小朋感情很好，妹妹為姊姊能專心參加聽障奧運而努力工作負擔家庭經濟。天闊送便當到聽障游泳隊，巧遇秧秧和小朋以手語對話，遂主動上前用手語攀談，並對秧秧留下深刻的印象。為了製造見面機會，天闊每次都特地留一個便當給秧秧，甚至替秧秧製作愛心便當。秧秧雖然感動，但還是記下便當的費用，堅持日後手頭寬裕再一併償還。兩人互動越來越多，天闊對秧秧姊妹的生活更瞭解，也被秧秧照顧小朋的手足之情感動。天闊在秧秧街頭表演時藉機表白，兩人好感急速加溫，卻因溝通上的誤會發生無聲口角，加上秧秧因一意外自責沒照顧好小朋，決定斷絕與天闊的連絡。天闊抵擋不住對秧秧的思念，用盡辦法尋覓秧秧，希望恢復往日的情感……

　　編導擅用天闊的大男孩個性和小吃店少東身分設計相關場面，令原本單薄的情節顯得頗為有趣。例如天闊多次透過送便當給經濟拮据的秧秧表示關懷，還會在免費的附湯上大造文章；秧秧與天闊關鍵性爭執的場面安排在麵店發生，她想用街頭表演賺到的一大堆銅板請客，卻被他怕不好意思而拿鈔票搶著把

賬付掉，類似小細節的經營都頗為用心，使男女主角的愛情波折有自然的跌盪，可惜秧秧家裡意外失火的一段處理得比較粗疏。至於羅北安與林美秀以喜感十足的方式扮演面慈心軟的父母，頗能將一般觀眾對聽障者既感陌生疑慮又希望儘量包容接受的心態生動自然地反映，他倆與「未來媳婦」秧秧初相見的一幕，戲劇效果尤佳。本片對感情戲處理特別用心，無論姊妹溫馨的親情或戀愛中男女甜美的感情，都很細膩，還表現了聽障女孩勇於逐鹿聽奧的勵志主題。

陽陽（2009）
Yang Yang

2009／出品：崗華影視傳播有限公司／導演：鄭有傑／製片：李崗／攝影：包軒鳴／剪輯：劉悅行／音效：杜篤之／音樂：林強／美術設計：陳伯任／演員：張榕容、張睿家、黃健瑋、朱陸豪、何思慧、于台煙。

「所以妳會講法文嘍？」從小到大，中法混血兒陽陽老被問起這個問題。她習慣微笑以對，但笑容總有點尷尬——她從未見過法籍生父，一句法文也不會講。母親再嫁組成的新家庭沒能填補缺憾，生命中的短暫激情也無法治療孤獨，一切對愛的追尋終歸徒然。然後意想不到的事件發生，陽陽離開了她所摯愛的一切。

九個月後，她一個人踏入演藝圈，混血兒的外表現在成了賣點，她必須時時扮演自小排斥的「法國人」角色。在種種的衝突掙扎裡，陽陽將如何面對自己親情、友情、愛情的傷痛？

本片故事靈感來源便是女主角張榕容，導演鄭有傑三年前拍攝《一年之初》時結識中法混血兒演員張榕容，感受到她的樂觀、勇敢、以及善良。那種純粹的美麗深深感動了鄭有傑，啟發了他撰寫《陽陽》這部電影劇本。

《陽陽》也是張榕容首挑大樑的作品，除了要在角色心理上多所揣摩，因陽陽在片中是田徑隊員，張榕容在開拍前就得接受密集體能訓練，相當辛苦。面對導演崇尚真實的電影觀念，張榕容在詮釋時角色時把自己比較不那麼真實，不那麼自然的地方收斂起來，然後試著用最自然最真實的演技去演出，最後憑此角色獲亞太影展最佳女主角獎。

艋舺（2010）
Monga

出品：紅豆製作股份有限公司／導演：鈕承澤／編劇：曾莉婷、鈕承澤／主演：趙又廷、阮經天、鳳小岳、柯佳嬿、馬如龍、鈕承澤。

　　「艋舺」原為台灣平埔族詞彙，意指小船，是台北市萬華地區的舊稱，此地在上世紀 80 年代之前，是本省黑道份子盤據的重鎮，後來外省幫派入侵，槍枝泛濫，傳統的角頭生態為之大變。本片就以巨變前夕的艋舺黑幫為背景，生動地將虛構情節與庶民歷史揉合，頗有有詩的情懷，青春夢想的追求。

　　劇情描寫外省高中生蚊子（趙又廷飾），十七歲那年搬到艋舺，因為一根雞腿踏入了黑道，認識了和尚（阮經天飾）、志龍、阿伯、還有白猴四個好兄弟，五人結為太子幫。太子幫秉持義氣、不問意義的精神，憑藉志龍父親 Geta（馬如龍飾）的黑道地位在學校呼風喚雨。踏入黑道就意味著要經歷腥風血雨，然而和尚作為眾人的守護神，總能幫他們化解危機。艋舺傳統的黑道秩序遭受著現代文明的威脅，外省人灰狼（鈕承澤飾）要求和艋舺的老大們合作遭到拒絕。此時，和尚由於得知父輩們之間的事情對 Geta 心懷不滿，加之文謙的慫恿而捲入一場陰謀。艋舺局勢暗潮洶湧、殺機四伏，五兄弟在黑道與友情的抉擇中，演出了一段關於青春的悲情故事。在製作上本片重塑台式草根人物的氣質，生猛俗艷的時代風貌頗為出色。暴力打殺不算太兇猛，特意請來韓片《老男孩》的武術指導梁吉泳設計動作場面，很有娛樂效果，另類獨立製片鈕承澤身兼製、編、導、演四職，均有盡心盡力的表現，對小生趙又廷和阮經天調教得相當出色。

有一天（2010）
One Day

2010／出品：時光草莓電影公司／製片：陳復蓉、廖士涵／攝影：馮信華／音樂：韓承燁／剪接：蘇佩儀、張家維／藝術指導：陳勇志／導演：侯季然／編劇：侯季然／主演：謝欣穎、張書豪。

2009 年，來自旗津的女孩總是夢見同一個夢。夢裡，看不清臉孔的男孩大聲呼喊著，但她總是聽不清楚。漆黑無盡的星夜裡，她在一艘航行中的客輪上遇見了一個神秘男孩，他聲稱自己是她未來的戀人，而現在，他們正在經歷一場即將改變彼此命運的夢！女孩懷疑男孩口中荒誕的故事，但是一連串不可思議的事件，讓她開始相信，男孩可能是她不斷夢見的那個人，註定在她的生命中留下印記。

2010 年，愛游泳的男孩抽到去外島服役的兵籤。星夜裡，他坐上開往金門的慢船，遇見來自旗津的女孩。看著她青春的模樣，止不住地哭泣。

他們乘的船，停泊在海中央，旁邊還有一個飄流的印度人，與一匹孤單的馬。海水被月色照耀粼粼波光，卻沒有人知道，哪裡是過去與未來的方向。女孩掏出爸爸送的指北針，才發現，男孩身上也有一隻一模一樣的針。

「你會來找我嗎？」她問。「我會。」他說：「就算妳躲在去火星的太空梭上，我也會找到妳。」夢就要醒了，她躺在他懷裡，卻忘了問故事的結局。天就要亮了，他緊緊擁抱著她，卻來不及說出自己的名字。

在數個平行的時空中，他們終將分離，然後再相遇，有一天。

近在咫尺（2010）
Close to You

2010／出品：銀都機構有限公司、美亞娛樂發展有限公司、台灣盧米埃電影股份有限公司／編導：程孝澤／演員：明道、彭于晏、郭采潔、苑新雨、楊子姍、譚俊彥、羅北安、王喜、楊銘威、谷德剛、丁皓峯、王珏、五月天——阿信（特別客串）。

　　從北京回來的拳擊高手阿翔，因車禍失去記憶，某一天在捷運站意外發現自己有著以一擋十，而且是以拳擊攻防為主的身手，問題是，他不記得自己有學過拳擊，只是這個畫面，剛好被拳擊社經理小葵發現，為了挽救拳擊社命運，她努力說服阿翔加入，讓拳擊社在年底的全大聯賽有好成績。

　　從北京來了個天才美女小提琴學生董姍姍，她一到就開始打聽拳擊社，並且自願加入「練習伴奏」，拳擊社的男生看到姍姍都雙眼發亮，大杰也不例外，但是姍姍卻獨鍾情看起來最斯文的阿翔，只對阿翔特別好。

　　大杰是拳擊社主將，功夫沒兩下，嘴皮子第一流，老是圍著一堆女生聽他的豐功戰績，事實上，他一場正式的比賽也沒贏過，為了向臥病在床的爺爺證明自己的拳擊能力，決心要打贏一場比賽。小葵是拳擊社經理，拳擊社的教練正是她老爸，倒社的第一個問題就是老爸要失業，所以她想盡方法不想讓拳擊社倒掉。

　　「練習伴奏」本來是小葵的姐姐小玲的工作，老爹從小讓小玲學小提琴，沒想到小玲拉的一點也不快樂，當姍姍出現後，小玲更是明白自己永遠無法像姍姍那樣出類拔萃，她想找一個出口，她其實愛她的妹妹小葵，只是她總是默默的做。

拳擊社第一主將的地位，被加入後人氣愈來愈旺的阿翔取代，他開始不喜歡阿翔，但是阿翔卻無私的一直將自己漸漸恢復的拳擊技巧教大杰，讓大杰十分矛盾。

　　神秘的小提琴美女姍姍，鼓勵阿翔重新回拳擊擂台，阿翔曾經有個最好的哥兒們駿彥，同樣是拳擊選手、最好的朋友、也是場上勢鈞力敵的對手。

　　校園裡，五個年輕人的愛情，拳擊場上的奮戰不懈，友情與兄弟情誼，交織出一個近在咫尺的浪漫故事……。

　　從影七十三年，高齡九十三歲的台灣資深演員王玨，在《近在咫尺》扮演有阿茲海默症的老爺爺。王玨精湛的演技是所有人公認的，但他卻表現得十分低調「我不承認會演，因為我不是在演戲」。王玨生活化的演技深刻影響了拍戲的年輕演員，郭采潔說：可拍戲時爺爺真切的表演，一下子就帶領所有人進入情景，讓人感覺特別強烈，眼淚收不起來。王玨猛誇演孫子的彭于晏演技活潑自然，「他不需要我，倚老賣老的指導，他知道該怎麼做，戲裡戲外還一直喊我爺爺，挺親熱的！」

當愛來的時候（2010）
When Love Comes

2010／出品：張作驥電影公司／編劇：張作驥／導演：張作驥
／製片：廖旭翎／攝影：張展／剪輯：張作驥／美術：孫朝銘
／演員：呂雪鳳、李亦捷、高盟傑、何子華、林郁順、魏仁清、
李品儀。

　　本片獲得第四十六屆金馬獎十四項提名，得最佳影片等三
項獎，全片以一家快炒店祖孫三代家庭為主軸，以不能生育的
大媽掌管一切，透過未婚懷孕少女來春的成長，和大媽、小媽
兩個母親間的互動，呈現從衝突到和解的親情關係。可看出一
個三代同堂的傳統台灣大家庭成員間的恩怨，該片不但入圍最
佳男、女配角與新演員獎，包括攝影、美術、剪輯等技術獎也
獲提名，片中三位媽媽，分別是不能生育的大媽，專門生孩子
的細姨，未成年懷孕的少女，影片開始和結尾，都是女人生孩
子，象徵生命的誕生，都發生在街邊海產店裡，象徵再怎麼悲
微苦澀的生命，都必須延續。其中自閉症只愛畫畫的金門阿叔，
為家庭帶來許多紛擾，來春對家庭內部的紛擾相應不理，隨著
身體發育的日益成熟和肚子越來越大，只心思憧憬外面多變的
世界，希望早日生下孩子，在待產的過程中，她終於體會了母
親當年未婚生下她的無奈，母女的心結因而釋懷。

　　情節平凡，沒有多重糾葛，沒有高潮，而以人物各人個性
不同，洋溢大家族相處的互愛、互勵、互責的親情，其中喜歡
喝酒的胖爸爸黑面，中風臥病，正是不愛惜生命，不聽家人勸
告戒酒的結果，給觀眾一個示範。

父後七日（2010）
Seven Days in Heaven

2010／出品：蔓菲聯爾創意製作公司／製作人：王育麟／導演：
王育麟、劉梓潔／原著、編劇：劉梓潔／混音：杜篤之、郭禮
杞／攝影：傅士英／燈光指導：謝松銘／美術指導：黃婉妮／
演員：王莉雯、吳朋奉、張詩盈、陳家祥、陳泰樺、朱家儀、
王安琪、太保。

　　林榮三文學獎作品改編、2010台北電影獎雙料獎。

　　本片改編自「林榮三文學獎」首獎作品。阿梅父親突然辭
世，返鄉處理後事的她，卻在七天之內，經歷了一趟匪夷所思
的喪禮，台灣風俗死人「頭七」傳說陰魂未散，傳統儀式多，
本片以都市人的觀點，不少儀式會覺得好笑：阿梅被密集的追
思、五光十色的喧鬧震撼得措手不及，荒謬之間也沖淡了痛失
親人的哀慟，喪事風俗中許多前人的規矩，非常累人而荒謬，
由於死者為大，現代人明知前人規矩不合理也不敢改。因此給
觀眾不少笑料，例如道士的法事像跳舞就很可笑，不少哭阿爸
的悲哀場面也令觀眾看來好笑，例如飯未吞下就要哭，口裡的
飯竟掉落棺材上，趕快抹掉。當嘉年華式的華麗告別落了幕，
阿梅在回台北的車上，想起「子欲養而親不在」的喟嘆，頓時
掩面熱淚不止，表現了父女情深的感情。

　　《父後七日》兩位導演王育麟、劉梓潔都是第一次當導演，
但掌握了親情和傳統《頭七》的迷信儀式的荒謬，而又因鄉下
死者為大，沒有人敢改革，這傳統民俗正是為多數觀眾關心的
題材，加上每一個人都要面對的親情，因此成本只1,200萬元，
在台北首映卻連映了兩個半月，比成本多幾十倍的大陸《唐山
大地震》票房更高，成為2010年台北電影的奇蹟。

台北星期天（2010）
Pinoy Sunday

2010／出品：長龢有限公司／製片、導演：何蔚庭／攝影：包軒鳴／剪接：許惟堯／配音：杜篤之／音樂：蔡曜任／藝術指導：李天爵、李郁芳／演員：Bayani Agbayani、Epy Quizon、Alessandra De Rossi、Meryll Soriano、陸弈靜、林若亞。

本片獲 2010 年金馬獎最佳新導演獎。

本片是台灣外勞工作之外的生活故事，紀錄片《望鄉》與劇情片《歧路天堂》之外另一部有關外勞的劇情長片。台灣的菲勞近萬人，其中兩人：馬諾奧，年輕單身、自命風流，一心只想能和雇主有一腿的美麗菲傭賽西麗拍拖。而在同一工廠上班的老鄉迪艾斯，篤實憨厚、內斂寡言，一方面時刻掛念遠在家鄉的妻小，卻又和同在台灣工作的安娜勾搭，搞七捻三。每到星期天，兩人總是懷抱不同的期待，用力把工廠、門禁拋諸九霄雲外，直奔台北市中心。

但這個星期天，馬諾奧和迪艾斯的美夢卻一個一個破碎。一張被遺棄在路邊的火紅沙發，勾起了兩人的目光。閉目想像這樣一張沙發放在宿舍的天台上，喝著冰涼的啤酒、看著天上的星星，這大概就是天堂了吧。就這樣，馬諾奧與迪艾斯這兩位天兵，一前一後，在這尋常的週日午後扛起沙發要搬回宿舍，一起穿過台北城市的大街小巷，展開一段爆笑連連，卻又萬般滋味的奇幻旅程。

《台北星期天》為馬來西亞籍導演何蔚庭第一部劇情長片，由印度人編劇，以國際電影的視野，挑戰台灣外勞的議題，打破以往對於外勞較為悲情的刻板印象，透過幽默詼諧的基調，以菲律賓人的視角呈現台北生活。片中對白中、英語各半，兩位男主角均為正式的菲律賓演員。

一頁台北（2010）
Au Revoir Taipei

2010／發行：原子映象／編導：陳駿霖／主演：姚淳耀、郭采潔、張孝全、高凌風、柯宇綸。

　　小凱總是蹲坐在書店的一角，獨自念著法語教材，思念著遠去巴黎念書的女友，小凱認為沒有女友的台北就像失去陽光的星球，無論如何他都要想盡辦法去巴黎一趟。書店店員Susie，不知為什麼，她就是被這個癡心自學法文看起來有些寂寞的男孩所吸引，成排書架前，Susie和小凱不經意地攀談著，Susie跳著愛情的舞步，小凱仍是喃喃自語對著巴黎的女孩說著「Je t'aime」……為了籌措旅費，小凱找上黑道老大豹哥借錢，豹哥正想幹完最後一票就找個小島過著浪漫的退休生活，豹哥答應幫忙小凱的唯一條件就是替他帶一個包裹去巴黎。就在小凱準備飛往巴黎追尋愛情的前夕，小凱在夜市裡巧遇Susie，不料小凱手上的不明包裹，引來員警與黑道的誤會追緝，小凱牽起Susie的手，狂奔在台北街頭、捷運、大安森林公園、戀人旅館……經過一連串充滿錯過、誤會與巧合的城市奇遇、浪漫冒險，Susie和小凱的心跟著感覺奔馳，天將破曉，Susie目送著小凱坐上計程車開往機場，員警、黑道都追來，但是卻未追到。另一方面，遠在法國的女友卻在電話中說她已另有男友，小凱這時發現Susie才是自己的100%女孩嗎？……最後未去法國，而留在台灣。其實黑道豹哥拜託小凱帶去法國的也不是毒品。

　　故事發展雖多巧合，但也造成吸引觀眾的魅力，可見導演已懂得如何掌握觀眾，創造票房。

第四張畫（2010）
The Fourth Portrait

2010／出品：本地風光 3 NG Film、甜蜜生活製作有限公司／導演：鍾孟宏／編劇：鍾孟宏、塗翔文／主演：戴立忍、郝蕾、金士傑、納豆、關穎、畢曉海。

2010 台北電影節最佳影片。

本片是鍾孟宏導演繼《醫生》之後再次深入人性、關懷社會的力作，探討台灣家庭暴力、失蹤兒童、新住民等等每日新聞中出現的社會議題。

每一張畫的背後都隱藏著一個不為人知的秘密。

第一張畫：父親的遺照。小翔的父親過世了。十歲的他自坐在書桌前，面對空無一物的家、無以為繼的生活，沙沙地用鉛筆畫出父親的畫像。吹西索米的父親生前常在別人的靈堂前送行，自己卻連一張懸掛的遺像也沒有……。

第二張畫：我的「好朋友」。偷便當吃的小翔終於被逮到，老校工面惡心善地開始祖孫般的生活，不料多年前遺棄的他的母親卻突然出現。面對性格陰沉的繼父，小翔跟著在房地產「站衛兵」的胖哥哥想要浪跡天涯，學校老師出了畫圖課的題目：我的好朋友，小翔卻交出了一張「小雞雞」。

第三張畫：哥哥真失蹤不見了？小翔總是夢見哥哥，在長長堤防上一直走，一直走，直到小翔在惡夢裡驚醒過來。他在課本上將噩夢畫了出來，老師關心地將母親請到學校說：「小翔他根本沒有哥哥啊！」回到家中對著空氣喃喃自語說「我知道你在這裡，別以為我會害怕」繼父狠狠的將小翔踹了一腳，「家裡的事別出去亂講……」。

第四張畫沒有出現，而是從小翔周圍的老師、同學、父母、甚至開始追蹤線索的員警，可以瞭解畫中內涵？

　　有人批評本片是「謎樣的孩子，奇特的電影」，片中從一個孤獨孩童的身世，引出他身邊形形色色的人物……從題材故事、結構、風格，在台片堪稱奇特。

雞排英雄（2011）
Night Market Hero

出品：青睞影視製作有限公司／出品人：葉天倫、孫國欽／製片人：葉金勝／監製：潘婕、葉丹青／導演：葉天倫／編劇：葉丹青、葉天倫／攝影：秦鼎昌。

　　主演：藍正龍、柯佳嬿、豬哥亮、王彩樺、趙正平、呂雪鳳、蔡昌憲、嚴藝文、劉品言、應蔚民、樊光耀、郝邵庭

　　「八八八夜市」是美食與逛街的天堂，然而夜市裡每位攤販都有一段辛酸的故事。滿妹的炸雞排享有盛名，她辛苦地將弟弟小七扶養長大，小七個性不壞，卻經常惹事生非；單親媽媽阿珠逃離家暴陰影，帶著幼子小胖在夜市煎牛排維生，與烤香腸攤販「十八王」日久生情；賣保養品的美香與替人挽面的母親阿水嬸整日辛苦工作，還要照顧重度中風的父親……

　　開朗勤奮的年輕人阿華向來熱心助人，深得夜市攤販們信賴，當選了夜市自治會長。他和年邁的阿嬤相依為命，平時最大的樂趣就是一手掌握唯妙唯肖的布袋戲。一晚，報社女記者林亦南騎車在夜市附近與小七互撞，與阿華初相見，雙方不歡而散。亦南在「夜市仙子選拔賽」中意外毀損電路引發夜市大停電，被罰進行社區服務。亦南在這段期間感受到夜市眾攤販濃密的人情味，也與阿華建立了深厚的情感。

　　議員張進亮被建商收買，欲強徵夜市土地改建大樓，建商並勾結黑道分子企圖破壞夜市安寧。阿華決定帶領攤販保衛夜市，為爭取生存權向政商挑戰。而阿亮(張議員)與阿華、阿嬤的往事也再度被人提起，原來當年阿亮和阿嬤一起擺攤賣四神湯，後來阿亮欠下賭債，拿了阿嬤的一串項鍊後離去，幾年後

阿亮當上議員，卻始終未獲阿華的諒解。回首自己荒唐的過往，面對夜市這群真誠的小人物，張議員終究幡然悔悟，拒絕了黑金勾結，在議會殿堂上推動「八八八」轉型為觀光夜市。張議員與阿華、阿嬤之間多年的心結得以解開，「八八八夜市」同時也重回以往的歡樂氣氛中。

　　《雞排英雄》生動地刻劃了社會底層人物的喜怒哀樂。他們大多社會經濟地位欠佳，婚姻、家庭不美滿，卻依然樂觀進取，每天為了糊口而努力奮鬥。平時在生意上競爭，互不相讓，然而為爭取生存權時，卻又團結一致，抗爭到底。另一方面，在「八八八夜市」中也見到了人間處處有溫暖，即使面臨拆遷時，眾攤販依然提供免費食物給附近更艱苦的人們。本片榮獲第一屆「美國關島國際影展」最佳劇情片，評審表示《雞排英雄》的幽默是世界共通的語言，並能融合台灣本土文化，是相當不易的創作，讓國外觀眾對台灣夜市及布袋戲等地方民情與傳統文化有了進一步的認識。

寶島漫波（2011）
Formosa Mambo

出品：現在影像製作有限公司／製片：陳以文／導演：王啟在／編劇：王啟在／攝影：張國甫／演員：屈中恆、姚采穎、黃婕菲、陳以文、小屏斗、楊宗樺、羅思琦、林鴻翔、董彥霆、胡哲維、金小曼、陳長勇。

　　一個失業青年阿光，受到童年好友 Toro 的慫恿，幾番掙扎後，加入了詐騙集團。三個失業勞工也為錢所逼，綁架了小學生喬治，在勒索其母秀莉時，被誤認為詐騙集團。而 Toro 也在得知秀莉被人勒索時欲趁機攔截贖金，但贖金卻意外落入一位拾荒老人手中。

　　警方救出喬治，阿忠脫逃。事後，阿光對拾荒老人進行詐騙，導致拾荒老人自殺時，卻被阿忠所救。阿忠告別拾荒老人，用槍攔了一部小貨車，殊不知此車司機是 Toro 的手下，已被警方跟監中。Toro 與其手下被捕，阿忠被追到樓頂的天台上，挾持阿光與警方對峙，當阿忠萬念俱灰舉槍自盡時，槍竟然落在阿光手中，阿光成了破案英雄。

阿爸（2011）
Abba

出品：異象國際傳播有限公司／導演：洪榮良／編劇：洪榮良、黃盈華／攝影：張祥昱／主演：洪一峰、洪榮宏、洪敬堯、洪榮良、羅玉、愛玲、林俊吉、林洧鋌、高笙元。

　　影片以 2010 年 10 月台北小巨蛋舉辦的「寶島青春夢：群星向洪一峰致敬演唱會」揭開序幕。這是一場洪家三兄弟與父親早已約定好的世紀演唱會，一首接唱一首經典台語老歌讓人回味無窮，藉由鄭日清、紀露霞、康丁、康康、周杰倫、五月天樂團等前後輩流行歌手暢談他們心目中的洪老師與其作品，讓洪家這個演藝家庭的一幕幕故事重新再現，同時也回顧了台語歌壇六十年的黃金歲月。

　　洪一峰年少時即熱愛歌唱並擅長樂器，對繪畫亦頗有天份。台灣光復後不久，隨即在淡水河邊露天歌廳唱出了名聲。50 年代的台語樂壇，翻唱日本歌曲風氣盛行，剛出道的洪一峰亦以演唱《山頂黑狗兄》、《可憐戀花再會吧》等日語翻唱歌曲風靡一時。但他卻不以此自滿，決心一改本土創作不受重視的現象，之後作曲並演唱了《舊情綿綿》、《淡水暮色》、《思慕的人》等歌曲大受歡迎，並受邀主演《舊情綿綿》、《何時再相逢》等電影。他的音樂創作在台灣流行音樂史上寫下了輝煌的一頁，同時對當今流行樂壇仍深具不可磨滅的影響力。

　　影片中有一段生動地呈現了三兄弟在童年時期，接受父親嚴格指導下練唱的情景。然而事實上，洪一峰在父親的角色上卻是抱持缺憾的。由於他的外遇與婚變，三個兒子與父親的關係看似熟悉實屬陌生，曾有一段長達三十年的空窗期。長子洪

榮宏承受了父親最大的關注與期望，童年大多時間都在練琴和練嗓中度過，登台演唱時，父親不時叮嚀他「只要有人聽，我們一定要認真唱」、「唱長音時要等到觀眾掌聲結束才可停止。」等，父親如影隨行地決定了他的未來。父親外遇後與母親離婚，他放棄赴日發展的夢想，一肩扛起家計，童星時父親為他作的一曲《孤兒淚》彷彿唱出了他的心聲。二弟洪敬堯亦遺傳了父親的音樂細胞，他轉向國語流行歌壇，成了著名的編曲家。所發表的《戀花》專輯靈感即來自於父親一九四六年的處女作《蝶戀花》。三弟洪榮良因當時年紀小，不致於對父親外遇心懷怨念，反而能毫無牽掛的以導演立場述說家族的真實故事。

洪家三兄弟與父親及阿姨間多年來一直心存芥蒂，然而他們亦努力嘗試改善關係，終究藉由相互擁抱、宗教力量等方式化解彼此的心結，家族的向心力也更為凝聚。《阿爸》是一部紀念音樂大師洪一峰的紀錄片，結合演唱會片段、動畫、訪談、戲劇演出等多項元素，為台灣流行歌謠史作了動人的詮釋。

牽阮的手（2011）
Hand in Hand

出品：牽猴子整合行銷股份有限公司／導演：莊益增、顏蘭權／攝影：莊益增、顏蘭權／主演：田朝明、田孟淑。

　　1950 年代，富家千金田孟淑就讀台南女中時，與大她十六歲的醫師田朝明相戀。當時台灣社會風氣相當保守，戀情曝光後，田父以同姓禁忌及年齡懸殊為由，全力禁止兩人來往。然而這對戀人相知相惜，早已生死相許，田孟淑在高中畢業那年，不顧一切外界阻撓，毅然離家出走與田醫師私奔，共度一生。而這對夫妻從此義無反顧踏進了台灣民主運動的洪流中，在戒嚴時期，為聲援政治犯，不惜走上街頭參與民主運動，捍衛他們堅持的公平正義不遺餘力。歲月匆匆數十載後，晚年的田醫師中風臥病在床，與他牽手走過大半輩子的妻子不離不棄，悉心照料他的生活起居，秉持一貫的熾熱情感，共用生命中的辛酸與甜蜜。

　　《牽阮的手》是一部用劇情片敘事手法呈現的紀錄片，以 3D 動畫娓娓道出這段刻骨銘心的愛情故事，配合真實人物及新聞事件穿插其中，由浪漫唯美的羅曼史轉化為一部大時代的民主運動史詩。片中人物個性鮮明，充滿無限活力。女主角擺脫了世俗眼光，為求真愛不惜離家出走。進而受到男主角民主與人權理念之啟蒙，共同走向大眾人羣。為堅持理想，他們不畏強權壓迫，相互勉勵扶持，隨著時代巨輪一路走來，始終如一。影片以個人經歷見證台灣光復六十年來的社會變遷，將兩人的奮鬥歷程與內心轉變刻劃詳盡；以人文關懷的角度，重現大時代洪流下人民的生命軌跡。本片榮獲 2010 第七屆台灣國際紀錄片雙年展「台灣獎」首獎。

那些年，我們一起追的女孩（2011）
You Are the Apple of My Eye

出品：群星瑞智藝能有限公司、台灣索尼音樂娛樂股份有限公司／監製：柴智屏、崔震東／編導：九把刀／原著：九把刀／攝影：周宜賢／演員：柯震東、陳妍希、敖犬、鄢勝宇、郝劭文、蔡昌憲、王彩樺

　　1994年的彰化精誠中學。愛做夢的調皮學生柯景騰（柯騰）與他的好友們——愛耍帥的曹國勝（老曹）、話不多的許博淳（勃起）、愛搞笑的廖英宏（該邊）、成熟穩重的謝明和（阿和）經常打鬧、玩樂在一起。他們都喜歡班上功課優秀、長相甜美的沈佳宜，她則有一位愛塗鴉的好友胡家瑋（彎彎）。

　　某次英文課時，沈佳宜忘記帶課本，柯騰將自己的課本偷遞給她，並向老師表示自己未帶課本，以致遭到體罰。沈佳宜心裡過意不去，特地幫他出了「愛心考卷」，鼓勵他努力向學。兩人朝夕相處下，不知不覺的喜歡上了彼此。

　　高中畢業後，大家各奔前程，柯騰考上了交通大學，沈佳宜在聯考時表現失常，只考上了台北師範學院。儘管身隔兩地，柯騰每晚都會排隊打公共電話來關心沈佳宜。耶誕節時，柯騰舉辦了一場「自由格鬥賽」，弄得遍體鱗傷。賽後，沈佳宜怪他幼稚無知，柯騰則認為她不能理解他只是想表現勇敢的一面，兩人因此在滂沱大雨中大吵一架，柯騰痛苦地放棄追求沈佳宜。之後沈佳宜曾短暫地與阿和交往了五個月。兩年後的九二一地震當天，柯騰打電話給已有男友的沈佳宜，恢復了友誼，成為永遠的好友。

　　柯騰大學畢業後以撰寫網路小說為業，實現他天馬行空的

夢想，當年的同窗好友也都在人生道路上各自有其發展。在沈佳宜的婚禮上，好友們齊聚一堂，在一陣吵鬧嬉戲後，留下滿懷衷心的祝福。

影片根據九把刀個人半自傳色彩的小說改編，充滿青春氣息的歡笑與淚水，雖有浪漫唯美的戀愛故事，結局卻不落俗套──男女主角未能修得正果，只有相互珍重。

翻滾吧！阿信（2011）
Jump Ashin！

出品：一種態度電影股份有限公司／製作人：李烈、黃江豐／製片：黃江豐、林宏傑／導演：林育賢／編劇：王國光、王莉雯、林育賢／攝影：夏紹虞／剪接：廖慶松、陳曉東／原創電影配樂：王希文／演員：彭于晏、柯宇綸、林辰唏、潘麗麗、龍劭華、陳漢典、夏靖庭。

　　林育信（阿信）生長在宜蘭的小鎮，他是母親寵愛的長子，也是弟弟崇拜的偶像。從小加入了學校體操隊，日夜努力不懈的勤練，但曾患小兒麻痺症導致長短腿的他卻常因而受傷，母親非常不捨，強迫他離開體操隊，幫忙家裡水果攤的生意。阿信若有所失，每天幫媽媽顧店送貨之外，時值叛逆期的他不時跟著死黨菜脯在外惹事生非，他將體操隊練得的好身手學以致用，往往在打群架時出奇制勝。但是樹大招風，因而招惹到角頭老大黑松的兒子木瓜，一連串的厄運開始纏身。染上毒癮的菜脯在一次衝突中誤殺了人，因此與阿信雙雙逃亡到台北躲避風頭。原本以為可以在異鄉翻身的兩人，卻一步步走錯路，迷失在茫茫人海之中。直到菜脯出事身亡，阿信痛不欲生，方幡然醒悟，決定回到故鄉重拾童年的夢想。他找回了對體操一貫的熱情與信念，誓言再奮力一搏，終於再度踏上體操的舞台，奪回生命的光彩與榮耀。

　　本片根據真人真事改編，劇情主要敘述前體操國手林育信從小刻苦接受訓練，青少年時期迷失自我，到最後重拾體操熱情的曲折成長歷程，是一部熱血澎湃、青春洋溢的勵志電影。導演林育賢從小追隨著哥哥林育信，有種無法言喻的崇拜情結，從拍攝紀錄片《翻滾吧！男孩》（2005）到劇情片《翻滾吧！阿信》，都忠實重現了哥哥當年走過的足跡。

命運化妝師（2011）
Make Up

出品：阿榮企業有限公司、甲普國際媒體股份有限公司／監製：
林添貴／製片：王傳仁／導演：連奕琦／編劇：于尚民／攝影：
車亮逸／配樂：鄭偉傑／音效：杜篤之／演員：謝欣穎、張睿家、
隋棠、吳中天、張少懷、楊淇、卜學亮、曾允柔。

　　吳敏秀是一位大體化妝師，專為往生者修護面容，還原其
生前最完美的容貌，並協助死者家屬獲得心靈的撫慰。死亡的
景像每天在她面前反覆的重現，她早已處之泰然，毫不畏懼。
一日在化妝台上看見陳庭的大體，不禁震懾，掀起她塵封已久
的記憶。

　　陳庭是她的高中音樂老師，兩人志趣相投，陷入熱戀，校
方發現後被逼迫轉學，因當時父親外遇離家，她不願母親再受
打擊，選擇了逃避，進而與陳庭分手。數年後，她在工作上一
直兢兢業業，卻對周遭人羣顯得淡漠無情，對於同事蕭致任的
追求也一再拒絕。

　　陳庭的丈夫聶城夫為精神科醫生，他深愛著陳庭，知道她
與秀敏的師生關係後，主動與秀敏聯絡，希望能從敏秀身上找
到更多陳庭的生命軌跡，更進一步瞭解陳庭不願提起的過往。

　　同時，刑警郭詠明認定陳庭的死因不單純，他懷疑聶城夫
涉入殺人案件，決定重啟這樁案件的調查。詠明得知敏秀處理
過陳庭的遺體，極力說服敏秀與他一起調查城夫，找尋更多的
證據。隨著調查的進行，敏秀對城夫的認識益深，她回憶起更
多關於陳庭的過去，三人發展出一種詭異的三角關係，埋藏在
每個人心中多年的陰影與祕密逐漸浮現檯面……當年，敏秀和

陳庭這段師生及同性戀情不為社會所容,敏秀選擇沉默,黯然離開。陳庭心靈深受創傷,在接受心理治療時與聶城夫相識並結婚,卻始終無法擺脫當年陰影,最後疑似用藥過度過世。

《命運化妝師》裡的人物猶如都化了一層厚重的濃妝,掩飾了自己的內在性格,以偽裝的態度生活在人間;當抽絲剝繭般一步步揭開對方的瘡疤與創傷時,亦為真相大白之時。電影藉由化妝術的引喻,人物之間的矛盾糾葛,諷刺了現代人無時不刻扮演的假面人生。本片是台灣第一部以「禮儀師」行業為主角的劇情長片,也是連奕琦導演的處女作。

青春啦啦隊（2011）
Young at Heart: Grandma Cheerleaders

出品：後場音像紀錄工作室有限公司／導演：楊力州／製片人：
朱詩倩。

　　一羣住在高雄地區，平均年齡七十歲 (年紀最大的阿祖
八十八歲) 的阿公阿嬤組成了一支史上最高齡的啦啦隊。為了在
2009 年高雄世界運動會的舞台上表演，炎炎夏日中，八位阿公
祖露小白肌，三十二位阿嬤換上迷你裙辛勤地演鍊。他們即使
常常跟不上拍子，記不住舞步，靠著身旁隊員「拉著跑」的協助，
也要不顧腰酸背痛，盡情地扭腰擺臀，堅持用最樂觀的態度，
在一片加油吆喝聲中，展現無窮活力及「不畏高齡、樂在高齡」
的樂齡人生。

　　片中也呈現了啦啦隊成員們各有特色的人生故事。高齡
八十六歲的丁爺爺是清代福建巡撫丁日昌的曾孫，他很愛講成
語，總是出口成章，還會附帶詳細解說，導演便在片中穿插類
似「每日一字」的成語時間讓他盡情發揮。在拍攝過程中，導
演還發現隊員中的一位奶奶和丁爺爺是舊識，兩人在年輕時是
一對「無緣的戀人」。而片中林素蘭老師為了指導這群「青春
啦啦隊」，從找音樂、編舞到排練都煞費苦心，她也是阿公阿
嬤們傾訴心事的好朋友。

　　2010 年楊力州導演拍攝了《被遺忘的時光》，以失智老人
為主題，呈現老人疾病照料與醫療體制等問題。影片完成放映
後，他覺得詮釋老人不該只有這種面向，他更想拍他們的生命
觀，用一種「有意思」的態度活著的故事。當時辦公室一位來
自高雄的製片大力推薦高雄市長青學苑的老人活動，並拍攝結

業式演出等一些活動情形。楊力州看到啦啦隊比賽畫面時深感驚訝，因為他從沒看過這麼熱情可愛的老人在跳美式啦啦隊，於是立即決定要拍這一群用非常樂觀的生命觀去活著的老人。

《青春啦啦隊》是一部以一群爺爺奶奶為主角的紀錄片，劇中詳細紀錄了爺爺奶奶們努力練習的情形，以及如何面臨生老病死的各種突發狀況。影片在歡笑與感動之餘，對老人或是年輕人亦產生了勵志與啟發的作用。

麵引子（2011）
Four Hands

導演：李祐寧／編劇：李祐寧、趙冬苓／演員：吳興國、耿樂、
葉全真、張雁名、趙仕瑾／製作：美亞娛樂。

　　麵引子，俗稱為老麵或老酵母，做饅頭得放「麵引子」才
能發酵，蒸出一顆原味的山東饅頭，本片以此引喻兩岸人民斬
不斷的文化和血緣關係。

　　本片改編自大陸山東電影製片廠影視製片中心主任趙冬苓
原著的文學劇本《山東饅頭》，描述青年孫厚成在剛為人父時
便在路上被拉伕而跟親人硬生生分離，直至五十年後才以做饅
頭的退伍老兵（吳興國飾）的身分，在續絃生的女兒家宜（葉
全真飾）陪伴下首次回青島老家探親，但他的兒子家望（耿樂
飾）對這個不負責任的父親十分痛恨，完全不接受他是自己的
「家人」，更認為那個所謂的妹妹根本就是「外人」，老孫遂
在悲痛拜祭亡妻後黯然返台。十年後，老孫中風入院，命在旦
夕，家望在叔叔力勸下，攜同自己的女兒歲歲（趙仕瑾飾）乘
直航飛機抵達台北，準備見父親最後一面。豈料老孫這一場病，
終於使家望弄明白了為什麼父親遲遲不回老家見妻兒一面的苦
衷，自己對父親長達半世紀的誤解和積怨遂因而化解，也心甘
情願接受了台灣的妹妹成為「一家人」。

　　本片的劇情以兩段相隔十年、易地而處的探親戲為主體，
透過孫家三代人的互動過程，焦點清晰地指出了化解兩岸矛盾
的一個可行方向：拋開先入為主的偏見、試圖瞭解對方的立場
和難處，互相體諒包容，問題總有解決的一天。

賽德克・巴萊（2011）
Seediq Bale

編劇、導演：魏德聖／演員：林慶台、大慶、馬志翔、安藤政信、徐詣帆／製作：果子電影。

《賽德克・巴萊》全長近五小時，在台灣分為「上集：太陽旗」和「下集：彩虹橋」上映，香港以外的其他地區則上映片長 154 分鐘的國際版。

本片前後籌劃十二年，耗資 7 億新台幣攝製完成，是台灣影壇最昂貴的一部大製作，上下兩集共創下 8.8 億新台幣的華語片最高賣座紀錄。

為了重現「霧社事件」的史實面貌，全片耗巨資搭建霧社街等主要場景，所有的原住民角色均由業餘的族人演員擔任，並以賽德克語演出，又在片中大量加插原住民日常生活細節與歌舞儀式等，成為史上首部正面描寫台灣賽德克族歷史的史詩式巨作。

故事內容從 1895 年台灣被清政府割讓給日本的歷史背景講起，日本人因為看中台灣山區的豐盛物產而揮軍進原住民聚居的中央山脈，遭原住民奮勇挫擊於天險的人止關，損傷慘重，日本殖民政府遂改採懷柔的理蕃政策。與此同時，年輕的馬赫坡社頭目之子莫那・魯道（大慶飾）個性飛揚拔扈，從小就展露勇往直前、唯我獨專的霸氣，在賽德克族跟其他族的原住民爭奪獵場時火拼激烈，自此跟屯巴拉社的勇士鐵木・瓦力斯（馬志翔飾）成為死對頭。

轉眼來到 1930 年，原住民的獵已全為日本人所有，日人已將霧社建設成模範的文明社區，人們的生活井井有條。此時，賽德克族青年不能再到山中打獵，而是替日人搬運木頭，並常遭日本員警打罵；女性則被迫為日人幫傭或陪酒，令賽德克青

年大為不滿。此時，中年的莫那・魯道（林慶台飾）已變得個性沉潛，對日人的壓迫冷眼旁觀，隱忍不發，因為他知道沒有足夠的實力反抗。

事件爆發的導火線是莫那・魯道的長子達多在該族青年的酒宴上殺牛慶賀，恰遇日本駐警吉村前來巡視，達多表示熱情，用血漬未乾的手倒酒招呼吉村，吉村對原住民一向不太友善，此時對達多以血手勸酒更感厭惡，不但拒絕喝酒，還用警棍打了達多。一直就對吉村很不爽的達多怒火中燒，便與周遭的青年一齊動手把吉村打得頭破血流。吉村狼狼逃回警局，隨即送出報告，要對馬赫坡社的「襲警事件」進行報復。莫那・魯道知道茲事體大，曾親自率兒子到駐在所向吉村道歉以圖化解危機，但吉村堅不退讓。莫那・魯道經過深思後知道此次民族劫難已躲不過，雖明知道起事反抗日本人將會使他們面臨滅族危機，但為了賽德克族的祖靈（GAYA），還是說出了「如果文明是要我們卑躬屈膝，那我就讓你們看見野蠻的驕傲」的名言，正式號召各社族人一齊反抗。「霧社事件」的烈火，便在霧社小學運動會舉行時正式燃燒了起來。

初時，三百多名賽德克勇士對日本人展開了瘋狂的出草行動，連無辜婦孺也不放過。後來，日軍以優勢兵力展開更大也更慘烈的反撲，甚至投擲毒氣彈對付躲在深山中的賽德克反抗者，日本巡警小島源治（安藤政信飾）也成功遊說了屯巴拉社頭目鐵木・瓦力斯，對賽德克族展開「以夷制夷」的獵殺行動。眼看大勢已去，莫那・魯道獨自隱遁於深山，維時二十四天的反抗以幾乎滅族的慘痛代價告終。

本片先後獲得金馬獎和中國大陸主辦的華語電影傳媒大獎的「最佳影片獎」，又代表台灣參加威尼斯電影節正式競賽，並進入了奧斯卡最佳外語片最後九部的入圍名單，堪稱是近年最成功的一部國片。

龍飛鳳舞（2012）
Flying Dragon, Dancing Phoenix

出品：蔓菲聯爾創意製作有限公司／導演：王育麟／編劇：王育麟、林美如／攝影：馮信華／主演：吳朋奉、張詩盈、郭春美、朱宏章、太保、蔡柏璋、陳淑芳

　　小琉球的一歌仔戲團為了維持生計及延續傳統，只要有上台機會，無論風雨寒暑，四處為家，始終賣力演出。一日，老團主驟然病逝，其長子阿義向來浪蕩不羈，無法承擔重任，台柱春梅又因車禍腿傷無法上台演出，戲班正面臨解散危機。春梅的丈夫志宏突然發現肇事者莊奇米相貌神似春梅，決定訓練他頂替演出，竟意外矇混過關，依舊受到觀眾熱烈迴響，業主亦全力支持。

　　遍訪名醫無效的春梅備感失落，決定前往印度，壯麗的風光豐富了她的視野，經大師的開示後，春梅的腿傷竟不藥而癒，心靈亦受到了啟迪，她決定返台重新出發。阿義也決心痛改前非，回歌仔戲團全力協助妹妹春梅，戲班終於在眾人團結奮鬥下，重振了以往的聲譽。

　　電影在狂風暴雨的夜裡揭開序幕，歌仔戲團因應廟會活動唱了一整晚，即使是帳篷漏水團員依然持續演出，眼看狂風即將把戲棚吹倒，只得拜請神明准允讓戲班移到廟裡續演，充分表現出歌仔戲班團員不畏艱辛、不輕言放棄的精神。片中對戲班所處的環境有不少著墨，例如與廟方、黑道等方面各有巧妙斡旋，時而因演出音量過大遭鄰居檢舉而被環保局開單等。戲中亦透過戲班流浪刻苦的生活，讓觀眾體驗舞台下真實的人生百態。

戲班就像一個大家庭，即使是沒有血緣關係的團員，因到處奔波演出被迫生活在一起，卻也培養出比親人更緊密的革命情感。生活苦中帶甜，趣事不斷。雖然時有爭吵，但雨過天青後依舊關心彼此，有困難時大家也會一同面對，協力設法解決。戲班人生就像一個現實社會的縮影，持續有精采的戲中戲不斷的在上演著⋯⋯

陣頭（2012）
Din Tao: Leader of The Parade

出品：濟湧影業有限公司／導演：馮凱／編劇：馮凱、許肇任、莊世鴻／演員：柯有倫、黃鴻升、林雨宣、劉品言、廖峻、陳博正、李李仁、陶晶瑩、柯淑勤、吳勇濱、楊琪。

　　阿泰出身台中知名陣頭世家，從小調皮好動的他常愛拿家中陣頭神明開玩笑，是父親眼中不受教的叛逆青年，父子關係始終對峙不和。一次意外，阿泰竟陰錯陽差接下父親團長的位置，帶領著一群由中輟學生組成的陣頭，然而團圓們對總這個血氣方剛的大少爺充滿質疑，另一個陣頭世家也等著看他好戲。阿泰為了尋找陣頭的價值，決定背起鼓、扛起神明，帶著一幫年輕團圓跋山涉水，踏上環島之路，為台灣的陣頭文化創造出一番新氣息，最後也找回了失落已久的父子親情。

　　陣頭在台灣民間信仰中，是一項很神聖的儀式。多半出現在酬神、廟會等宗教活動。而陣頭表演也成為道地的鄉土藝術，從早期的車鼓陣、舞龍舞獅、八家將、宋江陣，以及南、北管等音樂表演，到現代的電影三太子、電子花車等等，不論城市或是鄉村，都展現十足的魅力。然而黑道為了壯大幫派勢力，陣頭原本神聖、莊重的宗教儀式，卻變成吸收組織成員的途徑，部分的中輟生或是行為偏差的小孩，在同儕的驅使下，進入陣頭的世界。在幫派的洗腦之下，跳陣頭變相成為威風的象徵，掩蓋原有的敬神意義。因此長期以來，在社會被冠上負面的評價，被視為不入流的文化。

　　《陣頭》是融合傳統與現代，並深入刻劃父子親情，詮釋兩個陣頭家族道地的感動故事，根據真人真事改編，取材自九

天民俗技藝團的故事。台中的九天玄女廟收容國、高中學校中輟生，在 1995 年，由團長組成九天民俗技藝團，剛開始因收容中輟生練民俗技藝，而被外界誤解是逞兇鬥狠的團體，但在團長許振榮堅持嚴格教育下，要求學生需上學才能練鼓、跳陣頭，甚至訂定不能曠課、不能粗口的團規，讓許多不愛念書、血氣方剛的青少年改頭換面。

　　導演馮凱根據《九天文化民俗表現了台灣廟會氣勢雜技藝團》的真實故事改編，連鼓氣勢雄偉，跨海大橋，東港表演，加上多元文化民俗，吸引觀眾，陣頭發揚了台灣廟會文化的特色。

痞子英雄首部曲：全面開戰（2012）
Black & White Episode 1: The Dawn Of Assault

出品：普拉嘉國際意像影藝股份有限公司、中國電影集團公司、中國華錄集團有限公司、英雄電影股份有限公司／製片：陳鴻元／導演：蔡岳勳／編劇：陳慧如／攝影：李屏賓／演員：趙又廷、黃渤、Angela Baby（楊穎）、杜德偉、藤岡靛、Soler、關穎、戴立忍、阿Ken（林暐恆）、納豆（林郁智）、吳中天、吳仲強、湯志偉、朱德剛、高捷。

　　海港城發生了運鈔車搶案，南區分局重案特勤組警員吳英雄執行逮捕勤務，最後因運鈔車翻車爆炸被媒體評成「搞砸任務」，受到組長陳俊麟嚴厲指責，也因英雄辦事過於激烈，為精神科醫師診斷出有嚴重暴力傾向被迫暫停職務。

　　黑道三聯會的西堂口銅徽幹部徐達夫為了賺取暴利，冒險動用堂口的資金，向黑市走私一批轉賣價高達兩百萬元的鑽石，準備在城內某公有拖船維修船塢轉賣；達夫正準備脫手時，受到英雄跟監，卻無意間遭到了 UH-1H 武裝直升機與數名傭兵的襲擊，鑽石的買家與其手下遭其擊斃、裝鑽石的箱子也遭其搶走，達夫因英雄而倖存，但最後被認定為「走私毒品黑吃黑」遭到黑白兩道的追緝。

　　英雄與達夫在一連串問題後，動身找黑市買賣中間人賈霸，也因此見過了同樣追尋達夫走私貨的美國麻省理工學院物理博士生范寧，更從其口中意外得知：達夫走私的鑽石沒有如此簡單，因為箱子裡挾帶著將一種新能源武器化的新型大規模殺傷性武器：反物質炸彈。最後得知是潘達瓦軍事派恐怖份子所計劃，他們並揚言「將引爆炸彈報復海港城」。

　　短短三十六個小時，海港城將面臨全城毀滅的危機，吳英雄與徐達夫決定聯手力挽狂瀾，解救海港城。

女朋友・男朋友（2012）
GF・BF

出品：原子映象有限公司、威像電影有限公司、中影股份有限公司、華誼兄弟國際傳媒有限公司、高雄市政府／監製：葉如芬／製片人：劉蔚然／出品人：葉如芬、劉蔚然、郭台強、張鳳美／導演：楊雅喆／編劇：楊雅喆／攝影：包軒鳴／配樂：鍾興民／演員：桂綸鎂、張孝全、鳳小岳、張書豪、房思瑜、關勇、秋乃華、丁寧。

　　1980 年代台灣南部的一所高中校園裡，木訥的陳忠良（阿良）與狂野的林美寶表面上是一對形影不離的情侶，其身旁還有一位活潑叛逆的王心仁（阿仁）時而徘徊期間，他們「三人行」的關係總教旁人霧裡看花，百思不得其解。年少輕狂、桀驁不馴的他們以挑戰校規為樂，曾在學校的司令台噴漆、在校刊上登裸奔照、大鬧朝會羣體表達抗議等等，向來是師長與教官眼中的麻煩人物。

　　高中畢業後，他們都考上台北附近的大學。時值學運最盛期間，這群熱血青年亦走上街頭高聲疾呼各種訴求，中正紀念堂前廣場的多次大型示威抗議活動亦可見到他們的身影。美寶和阿仁成了男女朋友，阿良卻也沒有退出三人的關係，學運夥伴的關係讓三人的情誼更加緊密。一場台灣有史以來最大的學運爆發，美寶在即將來臨的鎮暴氣氛中，設計讓兩人提早離場，卻無意中揭開阿良最不欲人知的祕密。「我想要的只有你，你卻在我不瞭解的世界裡一個人生活…」美寶在阿良的手心上寫下自己的名字。其後隨著阿仁的退學與入伍，「三人行」的美好世界瞬間畫下了句點。

多年後，三人都踏入了社會，彼此的關係再度重新洗牌。阿仁為了攀附權貴，選擇了一段不由自主的婚姻；阿良則與一位已婚的男同事暗地展開同志戀情；只有美寶孤單一人，依舊緬懷著往日那段情。情不自禁的美寶與阿仁春風一度後不久懷孕，阿仁決定帶著美寶出國遠走高飛，美寶卻臨時反悔，獨自離去。罹患腫瘤病症的美寶冒著生命危險產下一對雙胞胎女嬰，臨終前她將女兒託付給阿良照顧，三人堅定的友情與愛情得以延續。

　　本片榮獲第十四屆台北電影節最佳男演員獎（張孝全）、最佳男配角獎（張書豪）和媒體推薦獎，第四十九屆金馬獎最佳女主角（桂綸鎂）。

感謝各出品公司提供劇照及資料

《青春啦啦隊》，出品：天主教失智老人基金會

《痞子英雄首部曲：全面開戰》，出品：普拉嘉國際公司

《陣頭》，出品：濟湧影業

《海角七號》，出品：果子電影

《賽德克‧巴萊》，出品：果子電影

《那些年，我們一起追的女孩》，出品：群星瑞智藝能有限公司

《雞排英雄》出品：青睞影視

《翻滾吧！阿信》，出品：一種態度電影股份有限公司

《命運化妝師》，出品：阿榮企業有限公司

《龍飛鳳舞》，出品：蔓菲聯爾創意製作

感謝黑白傳播事業公司提供多項劇照

《新台灣電影》 參考文獻及網站

1. 張駿祥、程季華主編，《中國電影大辭典》，上海：上海辭書出版社，1995 年。

2. 黃愛玲編，《國泰故事》，香港：香港電影資料館，2002 年 3 月。

3. 蔡國榮著，《中國近代文藝電影研究》，台北：中華民國電影圖書館，1985 年。

4. 梁良編，《中華民國電影影片上映總目（上下冊）》，台北：中華民國電影圖書館，1982 年。

5. 余慕雲編，《戰後香港電影影片目錄》，香港：香港市政局。

6. 余慕雲著，《香港電影史話第五卷》，香港：次文化堂出版社，2001 年 8 月。

7. 黃仁撰寫，〈50 年代中國文學電影：易文又編又導，佳作特別多。〉，台北：大成報，1994 年 2 月 7 日。

8. 〈民族晚報影劇版評論〉，1973 年 6 月 3 日。

9. 黃仁撰寫，〈金馬獎卅週年追思已故影人：懷念電影大師陶秦和他的作品〉，台北：《世界電影雜誌》，1993 年 10 月。

10. 黃仁撰寫，〈小說改編電影亟待建立的新觀念〉，台北：《民生報》，1983 年 10 月 9 日。

11. 鄭炳森 (老沙)，〈老沙顧影〉，台北：《中央日報》，1956 年 8 月 29 日。

12. 梁良，〈中國文藝電影與當代小說〉，台北：《文訊雜誌》，1986 年 2 月。

13. 黃仁，〈廈語片與台語片糾纏的十年命運〉，收錄於吳君玉編：《廈語電影的訪蹤》，香港：香港電影資料館，2012 年。

14. 黃仁，〈台語片 25 年的蛻變〉，收錄於《中國電影年鑑：中國電影百年特刊》，北京：中國電影年鑑出版委員會，2005 年。

15. 黃仁，《悲情台語片：台語片研究》，台北：萬象圖書公司，1994 年。

16. 黃仁，〈類型多元化的台語片〉，收錄於《慶祝台語電影五十

週年：酷蒐一夏台語電影文物展特刊》，台北：國家電影資料館，
2007 年。

17. 陳明仁，〈閩南話電影我的土記憶〉，廈門：《台海雜誌》。

18. 黃仁，〈歌仔戲電影〉，收錄於台灣省文獻委會編：《台灣省
誌藝文篇》。

19. 黃仁，〈台語片的發展與影展〉，台北：《「長鏡頭」雜誌》(中
影出版連載四期)。

20. 黃仁，〈台語片的女性先行者〉，收錄於《台北文獻》，台北：
台北市文獻委員會。

21. 黃仁，《台灣影評 60 年》，台北：亞太出版社，2004 年。

22. 黃仁，《辛奇的傳奇》，台北：亞太出版社，2005 年。

23. 黃仁、王唯，《台灣電影百年史話（上下冊）》，台北：中華
影評人協會，2004 年。

24.「台灣電影網」，http://www.taiwancinema.com/CH

25.「台灣電影資料庫」，http://cinema.nccu.edu.tw/

26.「國家電影資料館」、「台灣電影數位典藏中心」，http://www.
ctfa.org.tw/

27.「香港電影資料館」，http://www.lcsd.gov.hk/hkfa

28.「維基百科」，http://zh.wikipedia.org/

本書《新台灣電影》匆促完成，純屬著作者個人論點，難免仍有爭議之處，尤其代表作涵蓋面廣，遺漏在所難免，尚祈電影先進不吝賜教，以便再版時修正，如有相反意見，本人也誠心接受，以便研究改善，以求「新台灣電影」定義更落實更趨完美，有益台灣電影的學術研討，則未來的台灣電影幸甚。

<div align="right">黃仁　敬啟</div>

新萬有文庫

新台灣電影
——台語電影文化的演變與創新

編著者◆黃仁

顧問◆黃玉珊、梁良

助理◆胡穎杰

發行人◆施嘉明

總編輯◆方鵬程

主編◆葉幗英

責任編輯◆徐平

美術設計◆吳郁婷

出版發行：臺灣商務印書館股份有限公司
台北市重慶南路一段三十七號
電話：(02)2371-3712
讀者服務專線：0800056196
郵撥：0000165-1
網路書店：www.cptw.com.tw
E-mail：ecptw@cptw.com.tw

局版北市業字第993號
初版一刷：2013 年 2 月
定價：新台幣 350 元

新台灣電影——台語電影文化的演變與創新／黃
仁 編著. --初版. --臺北市：臺灣商務，2013.02
面 ； 公分. --（新萬有文庫）

ISBN 978-957-05-2803-9（平裝）

1.電影 2.傳記 3.電影史

544.61 101021437

100台北市重慶南路一段37號

臺灣商務印書館　收

對摺寄回，謝謝！

傳統現代　並翼而翔

Flying with the wings of tradtion and modernity.

讀者回函卡

感謝您對本館的支持，為加強對您的服務，請填妥此卡，免付郵資寄回，可隨時收到本館最新出版訊息，及享受各種優惠。

■ 姓名：＿＿＿＿＿＿＿＿＿＿＿＿ 性別：□ 男 □ 女

■ 出生日期：＿＿＿＿年＿＿＿＿月＿＿＿＿日

■ 職業：□學生 □公務(含軍警) □家管 □服務 □金融 □製造
　　　　□資訊 □大眾傳播 □自由業 □農漁牧 □退休 □其他

■ 學歷：□高中以下（含高中）□大專 □研究所（含以上）

■ 地址：＿＿＿＿＿＿＿＿＿＿＿＿＿＿＿＿＿＿＿＿
　　　　＿＿＿＿＿＿＿＿＿＿＿＿＿＿＿＿＿＿＿＿

■ 電話：(H)＿＿＿＿＿＿＿＿ (O)＿＿＿＿＿＿＿

■ E-mail：＿＿＿＿＿＿＿＿＿＿＿＿＿＿＿＿

■ 購買書名：＿＿＿＿＿＿＿＿＿＿＿＿＿＿＿＿

■ 您從何處得知本書？

　　□網路 □DM廣告 □報紙廣告 □報紙專欄 □傳單
　　□書店 □親友介紹 □電視廣播 □雜誌廣告 □其他

■ 您喜歡閱讀哪一類別的書籍？

　　□哲學・宗教 □藝術・心靈 □人文・科普 □商業・投資
　　□社會・文化 □親子・學習 □生活・休閒 □醫學・養生
　　□文學・小說 □歷史・傳記

■ 您對本書的意見？（A/滿意 B/尚可 C/須改進）

　　內容＿＿＿＿編輯＿＿＿＿校對＿＿＿＿翻譯＿＿＿＿
　　封面設計＿＿＿＿價格＿＿＿＿其他＿＿＿＿＿＿＿＿

■ 您的建議：＿＿＿＿＿＿＿＿＿＿＿＿＿＿＿＿

※ 歡迎您隨時至本館網路書店發表書評及留下任何意見

臺灣商務印書館　The Commercial Press, Ltd.

台北市100重慶南路一段三十七號　電話：(02)23115538
讀者服務專線：0800056196　傳真：(02)23710274
郵撥：0000165-1號　E-mail：ecptw@cptw.com.tw
網路書店網址：http://www.cptw.com.tw 部落格：http://blog.yam.com/ecptw
臉書：http://facebook.com/ecptw